U0103057

魏子雲著

國劇的舞台

臺灣學生書局印行

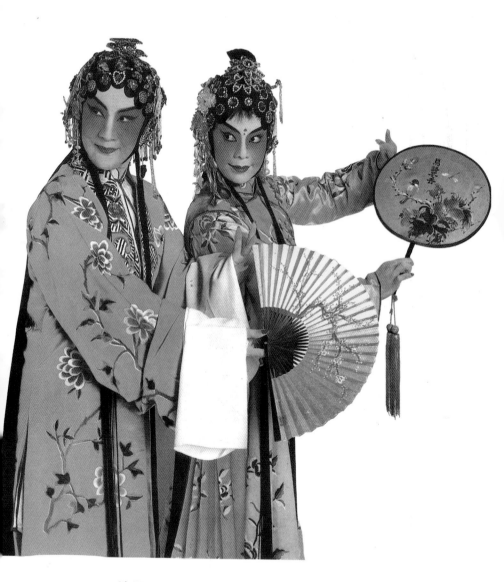

徐露、王鳳雲合演「牡丹亭」之「遊園」。

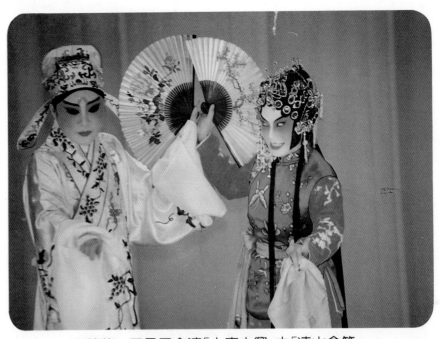

高蕙蘭、王鳳雲合演「大唐中興」之「遠山含笑」。

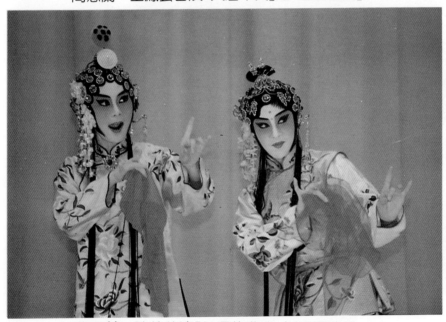

朱芳慧、陳美蘭演「新編荀灌娘」之「小園遣懷」。

再版序

說起來，我不是一位有本領寫暢銷書的作者，三十餘年來，已出版的著作近五十種，再版

者連十分之一也不到。三版以上的不過三幾種。近來，學生書局印行的「國劇的舞台」這本書，

卻要再版了。非常喜悅！

書既再版，總要伺機以正前誤。耗去了三天的時間，重校了一遍，除了改正誤植、誤書，

以及一些不合時宜的文辭，還有一些尚待辯說的話。

老實說，對於戲劇，我是一位熱誠的愛好者。一生約己，不踰矩，不越規。在生活習慣上，

既不煙亦不酒，不愛女色，不貪金錢，非我應有，一芥莫取。排遣的事，捨讀書的嗜好而外，

便只有戲劇一門可誘我入其彀。不過，近三數年間，斯一嗜愛，卻也淡漠了。何以？親愛的讀

者，自可從我這本「國劇的舞台」所集各篇短文中，獲知一個梗概。俗謂：「愛之深，責之切。」

當愛者失望到不想再說什麼的時候，又何責之有？仲尼有言：「君子疾沒世而名不稱」也。我

一生誠贄，「混」這個字，決不可能在我的行為中存在。今天，我之所以還能在現社會中生存，

且受知於人，也就足以說明我們的現社會還是一個具有公平競爭的社會。良足慰焉！

談到當前的傳統戲劇（特別是皮黃戲），有人詬病於政府的文化政策有關，如大陸劇藝之

處理等等，實則，過在演員個己。蓋戲劇之藝，固以文學為先奏（先有劇本），必以演員有詮

釋文學的技藝才能，否則，縱有良讀為之範，良師為之教，演員個己不辛辛入乎劇藝，也是枉

然。我曾聽到裴豔玲（今日河北梆子名演員）講述她一生學藝的艱苦過程，其中說到她如何處理舊本時說：「前輩老藝人，我尊之爲前賢，他們的成就，不應該就是我的成就。我不應該一成不變的學來爲滿足。我要完成我的成就，必須叛賢。」於是，她說她如何改創了「夜奔」等。荀派名旦宋長榮有一本自傳，說到在慶祝「紅娘」上演一千場的演出之後，還在集同友朋繼續進行修改而加工。請問我們當前的演員，有此等事乎？

眞高興我的「國劇的舞台」又再版了。居然還有不少人閱讀我這本小書。居然還有不少人認同我論戲的誠贊。但我却期待親愛的讀者給我指敎！以正註誤，並匡我不逮。我不是專家，我只是愛戲的觀衆。特此鄭重聲明。

魏子雲 中華民國七十九年四月

自序

由於自小兒喜愛戲劇，是以至今仍以戲劇為生活的調劑，雖早就沒有嗓子唱了，聽聽看看，却還未嘗放棄。更由於這數十年來，提筆作文而投稿謀生，幾成此生的半分職業，遂也因此把觀劇獲得的知識，作為寫作題材。數十年來，竟然發表了此類文章，不下數百篇，但却不曾想着集之成書。雖然在距今三十年前，印了一本「戲談」，那本書，可不是談戲，祇是以戲為題而藉題發揮的諷喻雜文。所以，還談不上我曾經印行過論戲的文章。

當華欣文化事業中心成立之始，尹雪曼兄問我要一本書的稿子。我曾把以戲劇為題材的文稿，收集了一下，長長短短，竟蹟百篇，字數約十五萬言上下，篇幅大有可觀也。命名為「戲劇散論」。這本書當時雖已列入出版計畫，後來竟一壓二年，未能付印，雪曼離開時，便把這本稿子還給我了。不久，我的學生章陵生（復興劇校畢業，又在世界新聞專科畢業）來，談起了戲的問題，借去了我這本「戲劇散論」稿，其中尚有論評話劇的文章多篇。那裡想到這一本編成書的稿子，竟被章陵生遺失了。如今想來，我不惟不怪陵生，反而不以為這是他的過錯。乃上帝的旨意，遺失了那些不成熟的廢話，正好消除了我那些貽笑大方的蕪什呢！

這十餘年來，竟又陸陸續續寫了上百篇，而且，還編了不少國劇劇本呢！不僅此也，劇本的演出，居然連年榮獲首賞，不少人譽我為「戲劇家」，聽來令人有啼笑皆非之感。真是山荒水旱，連我這像雞的黃鼠狼也被看作老虎了，污泥中的泥鰍也成了龍了。實際上，我的腹笥能

裝幾個饅頭？自己知道。我自己明白，對於戲，我只是愛好，雖然學過戲，也上過台，粉墨而袍笏，那都是票友的行徑，與拜師學藝的情形，焉能相提並論。若從這點來說，我是外行而且是「血外行」。再說呢，我的心力並未用在戲劇方面。半生以來，我的研究興趣在小說方面。近十餘年來，我全副精神都投在金瓶梅一書的研究上，戲劇只是我的消遣，生活上的調劑品而已。可以說，對於戲劇一事，既非我的事業，也不曾去專情於她。我之所以寫了這麼多談戲的文章，也只是隨感而已。

正由於我的談戲文章是隨感而發，對於戲我又是外行，是以文中所論，自難免限於一己的一知而未解，非行家之論。既非行家之論，自是外行的看法。我是讀文學的，而且是舊式科班出身，對於我國文學的訓詁、義理、辭章、考據之學的原則，確是學到了一些。那麼，不僅我這些談戲的文章，未出這些讀文的原則，就是編劇，我也未能脫離了這些原則。這其中幾篇有關自述編劇的文章，都說到了。

說起編劇，如不是明駝與大鵬的情商，居然打鴨子上架式的編起劇來，可能到今天我也不曾編寫劇本。首先，拉我去編劇是徐露的關係，徐露是我在空軍服務時，從小看她長大的孩子，所以我知道她要參加競賽演出，她淒拉我為她編寫劇本。那時，他們已經選好了劇本，徐露不滿意，非强我重寫不可。「平寇興唐」的寧親公主，便是這樣編寫出來的。（前三場是原編，由葉復潤主演，以後九場，則全替徐露傳設。）第二年，又為徐露寫了「秦良玉」。這之後，空軍的老長官王叔銘將軍，要我「回役」為大鵬編寫，就這樣，我為大鵬編了四本。嗣後又為復興寫了一本，還改編了法國的荒謬劇「椅子」變成國劇的「席」。這些劇本的編寫經過，也都一一寫出，收在這本小書中了。

關于國劇，是一門博大精深的藝術，她涉及的學問既深且廣，要想知其全豹，極其不易。談戲的人，連內行都算上，也未必一一能說清楚她。古有「摸象」之喻，談戲的人，能摸到象就算不錯了。譬如我談到國劇舞台的藝術結構，論及國劇的時空處理，提出了「實象」、「假象」、「意象」等手段，竟有多篇文章引述了這些問題，雖然顯得重覆，而我則認為這是我的創說，三十年前我就說到了。由於這些文章，非一時一地發表，談到此一問題的時候，也就不止一次。今編成書，也祇好任之散論在各文中，未再加以整理。

本書中祇有五篇是距今三十年前寫的，㈠國劇的藝術定義；㈡馬鞭非馬說；㈢論國劇的拍攝電影；㈣論國劇的使用布景。還有一篇「論紅鬃烈馬」。章陵生遺失的那本稿子，只餘這幾篇。「論紅鬃烈馬」一文，還是牛鳳侶在中央圖書館的舊報中尋出影印出來的。在此特別謝謝鳳侶。原不想把「國劇的藝術定義」收集進來的，這篇文章是卅年前的想法，如今看看，覺得我當年的那些說法，不易成立。爲國劇的藝術性質下一定義，實在太難了。「意象」二字，又何能涵該國劇藝術的質素？我之所以把它原樣保留在這裡，正期於讓它代表我認識國劇的一個過程就是了。

三十年前，我曾一度熱衷於國劇藝術的鑽研。那時，正是大鵬劇團如放春蕾的時期。我叩於工作之便，大鵬的每一場戲，都不曾錯過，甚而在排演時，學生練工時，我都有機會去觀賞。那時，曾妄想要寫一本有關國劇的書，書名「國劇的舞台藝術」，連章節都草擬出了，但是卻至今沒有動筆。何以？因爲我欠缺音樂這一環的認知與了解，準備去學文武場，然後再行寫作。不想受制於生活環境的動變與個人興趣的轉移，此一計畫已胎死腹中三十年矣！這本「國劇的舞台」，只是有關國劇的隨感雜論，談不上是高深的論述，它只說明了我是

個老戲迷，是一個很用心去看戲的戲迷。雖有些高談而濶論的地方，正說明了我對戲劇熱愛的真誠。如有誤說或見解淺薄，則深盼賢者教我！

國劇的舞台 目錄

一、認識國劇的舞台

我們如想充分的了解中國戲劇的藝術結構，必須先去認識中國戲劇的舞台，如能了解了中國戲劇是怎樣的舞台？是怎樣在舞台上演示它的藝術的？那你方有能力去討論中國戲劇，去處理中國戲劇，去研究中國戲劇的演出問題。否則，你對中國戲劇的討論，你對中國戲劇的處理——如編寫劇本，舞台設計，燈光配合，或其他等等，便休想做到沒有可議的程度。

近來，由於傳統與創新這兩個問題，業已引起一般愛好中國戲劇的人士，發生了討論問題的興趣，今天，洪建全先生的視聽中心約我來講兩小時的戲劇問題，所以我想到了認識國劇的舞台這個題目。當然，我們所稱的「國劇」，也正足以代表我所說的中國戲劇。那麼下面說的，自都是有關國劇的問題。

至於說，我訂完了「認識國劇的舞台」這個題目，而且又把此一問題說得如此嚴重，是不是這就表示了我對中國戲劇的舞台，已有了充分的了解與認識呢？我的回答是「未必。」但最低限度是我注意到了這個問題。今天，我只是把我對於國劇的舞台的認識與了解，一一提出，與在座的朋友們共同討論就是了。

一、戲劇的定義

在我們未說到舞台之前，應先了解到戲劇的藝術定義。

關于戲劇的藝術定義，藝術論者業有公論，乃「空間藝術」；正因爲戲劇的藝術展示，需要有一空間供其表演。不像音樂，只要奏出音響供人聆聽即可達成它的藝術效果，所以音樂的藝術定義是「時間藝術」。戲劇則不然，它必須付諸人生的表演，所以它非得有其表演的空間不可。遂稱之爲「空間藝術」。

當然，戲劇的表演空間，不一定非要舞台不可。早期的戲劇表演形式，未必一開始就有了舞台的構想，是以早期的戲劇表演形式，只是一塊空場子，一步步繼發展到舞台。但不論是空場子也好，舞台也好，它們都是供應戲劇演示藝術的空間。此一空間，爲了要便於戲劇欣賞者的觀瞻，當然不能太大，通常，在客廳中席筵之間的空場上，戲劇演員就可以演出了。

戲劇家處理戲劇藝術的演出，就依據了這一小小空間，來安排他們所設想的戲劇藝術結構。他們的此一設想，藝術論者稱之爲「時空處理」；處理劇情中應當演示出來的時間與空間中的一切事件。

正由於戲劇家的藝術設想不同，是以在時空的處理上，也就大有分野。雖同是爲了「空間藝術」的原理而構想的，但在時空的處理上，藝術結構的巧拙，可就差別太大了。

下面，我們討論這個問題。

二、戲劇家如何處理時空

戲劇藝術與其他藝術性質不同之點，在於戲劇是活生生把人生事件活現出來的一種藝術形態，因而一般人總把人生與戲劇作爲並論，常說：「戲劇即人生，人生即戲劇。」也常把人生說成舞台。說來，這就是戲劇與舞台的關係。

戲劇既是演示活生生人生的藝術，而演示藝術的原則，又非得一個場地不可，這個場地又只是那麼一個小小的空間，大小若是而已。就拿舞台來說好了，寬，不過十來公尺，深，也不過十來公尺，它的表演空間，大小若是而已。可是，人生中的事件，該是多麼複襍，目之所睹，耳之所聞，膚之所觸，意之所之，諸如空中的風雨雷電，地上的山嶽河川，以及樓台殿閣，飛禽走獸、車船輦輿，那一樣不是人生中時相結合的事象？換言之，這些事象都需要在戲劇中出現。因為戲劇的藝術演示目的，就是活生生的人生呈現，凡有關人生中的一切事象，怎能不在戲劇中出現！可是，舞台的空間，只是那麼一點兒大，一齣劇情包括了十年廿年的故事，劇情的演進，可能由重慶演到台北，但整齣戲的演出時間，不過三小時或四小時。試想，戲劇家如何來處理劇情中的時間與空間？如何把劇情中的時間空間以及其應涉及的宇宙現象，一一在那小小表演空間（舞台）上演示出來？於是戲劇家的舞台藝術結構，便一一設想出來。

(一) 近代西方的戲劇

民國以來，歐風東漸，近代西方的戲劇，逐傳來我國，我們大家都看過了。它們處理時間空間，用分幕分場的方式，把劇情中的人生片斷，剪裁出來，一幕幕一場場的安排。譬如第一幕的時間是抗戰前夕，空間是上海黃浦江邊。他們可以照上海黃浦江邊的景象，布置在舞台上，可用天幕打出江景；第二幕又換成同是上海而不同時間的上海家中，則又需要在舞台上布置那時上海時代的客廳景象；如果下一場的戲仍在那同一客廳而時間不同，就以燈光暗去再轉亮，來交代時間的演進。這情形，還往往用時鐘的指針來作事實上的演示，上一場是九點，這一場已是十二點了（這是比方說）。像這種表現，就是分場。如果末一幕是重慶呢！末一幕的景象，

就要適合劇情中的重慶。他如山嶽河川，風雨雷電，只能用音樂效果來烘襯。禽獸等凡是不能搬演到舞台上的，也以音響作效果交代，如馬嘶聲、蹄步聲、鷄鳴狗吠，都是如此。總之，他們為了要把實象演示在舞台上，就不得不一幕幕一場場的作為界域來表演。為了換景，自也不得不閉幕。

這是近代西方戲劇家處理時（間）空（間）的手段。至于早期希臘時代的戲劇，如何處理劇場演出的時間空間，我沒有研究，只得在此略而不談。

近代西方戲劇家的這種時空處理，委實是一種創足適履的辦法，他們也自以為高明，遂有了改進的行動。有一個劇本，名之為「秋月茶室」（The Tea House of the August Moon），所以當他看到我們的戲劇（國劇）演出，便感於我們戲劇處理時空的手段，比他們高明，遂有了改進的行動。有一個劇本，距今約有三十年了。這個劇本，把舞台的空間，布置了三個不同空間的景象，分左中三處，在中間那個景，中間那個景亮燈，其中人物演戲，另兩景則不亮燈，人物也不演戲。用左右兩景同時進行劇情時，則中間的景不亮燈，只有左右兩景亮，其中人物在進行戲劇演出。像這種設想，還不是想擴大舞台空間的運用嗎？

另外，還有一種轉台，前台是這一幕的景，後台是另一幕的景，前台的一幕演完閉幕；把後台的景轉到前台，迅速開幕，繼續演出。這樣，雖然縮短了閉幕的時間，加速了戲劇的進行，還是無法把劇情中所需要的一切人生現象，讓它出現到舞台上來。

口 電影與電視

今日的電影，雖已獨立成藝術門類之一，但其藝術性質，則仍屬於戲劇。它的藝術表演空

間是一幅幕布，今所謂「銀幕」。說起來，銀幕就是電影藝術的演出空間。但由於劇情中的一

切人生現象，可以在演映前，先作一景一景一時的影像拍攝工作，然後再一景一景剪接起來，所

謂蒙太奇的工作。是以出現銀幕上的劇中一切人生現象，都已不受銀幕那個小小空間的局限。

因為它是動畫，由一幅幅影像畫面剪接成的動轉畫圖，連接成的人生畫面，銀幕只是用以映現

畫面的布幕，自與舞台空間，不能相提而並論。

出現在電影銀幕上的一切宇宙中的現實事象，全是在不同時間不同空間中拍攝成的影像，

譬如說，兩小時的電影，光是內外景拍攝工作，動輒需要花費經年的時間。這種情形，那是戲

劇的舞台所能做得到的呢！這在西方戲劇家的寫實眼光中，遂把電影與演出於舞台上的戲劇，

別成兩類。此一問題，放在中國戲劇的藝術結構上說，則是一類，所不同的是，西方戲劇從實

著眼，而中國戲劇則不完全從實著眼，它還從虛著眼，捨實而外，還有另一種手段，那就是

利用假像事物來代替。如車輦轎等的以旗、帘代替。後面我們會詳細說到。

我曾說，中國戲劇的時空處理，只有電影可以與之比擬，因為中國戲劇的舞台，在時空處

理上，也不受那小小舞台的空間局限。所依靠的，就是它的戲劇家所創意的特出的處理舞台時

空的藝術結構。

至於電視，它與電影處理時空的手段同類，此不專論。下面我們轉入今天要討論的正題。

三、國劇的舞台

說起來，中國戲劇的舞台，與今日西方戲劇的舞台並無二致，都是那麼一個小小的數丈方

圓之地，但它却能把劇情中的人生一切事象，應有盡有的使之出現在那小小舞台的空間。那麼，

中國戲劇家處理舞台的著眼點在那裡呢？我的看法，認為中國戲劇家心目中的舞台是：

1. 空台。

2. 明台。

我這裡指的「空台」，意指中國戲劇家在處理劇情發展演進時，從始至終，都放在一個空曠的空間中設施，劇情中需要山嶽河川，宮殿樓閣，可以隨時讓山嶽河川或宮殿樓閣出現；需要飛禽走獸出現，也能隨時讓飛禽走獸出現；有時，則隨時可有，無時，則隨時可無。正因為中國戲劇家所掌握的舞台，是一個空台。

我這裡指的「明台」，意指中國戲劇家處理劇情發展演進時，從始至終，無論在任何情況之下，都放在一個明晃晃的空間中演示，劇情中是暗夜，則作暗夜的演示，劇情中需要風雨雷電，則作風雨雷電的演示。舞台始終是明朗朗的，一切黑暗的情景，都由中國戲劇家所創意的藝術結構去演示出來。

說起來，這兩種情形，都是由於當年那個時代的科學未昌，既無今日的燈光可以調整明暗，以及附加色彩，更無今日的布景可以用機械操縱，亦無今日的轉台可以轉動或可以升降。那麼，當年的中國戲劇家們，為了要把劇情中需要演出的人生一切現象，使之一一展示在舞台之上，便依據了他們所能掌握到的那個空台與明台，創意了一套表演中國戲劇的藝術結構。換言之，中國戲劇的這一套特殊的舞台藝術結構，便是依據了空台與明台這兩個原則設想而創意出來的。

所以我一開頭就說：「我們如想去充分了解中國戲劇的舞台藝術結構，必須先去認識中國戲劇的舞台。」那麼，這句話我們必須再進一步說：「我們要想去討論中國的戲劇藝術，必得先了解到中國的舞台，它是「空台」，一個空曠的場子；它是「明台」，一個光明耀眼的場子。

討論或處理中國戲劇的人士，如果忽略了這個「空台」與「明台」的藝術結構原則，則所論或所作，必去中國戲劇藝術遠甚！

四、中國戲劇家怎樣處理舞台

一張畫布，一張畫紙，是畫家發揮才能的地方；一塊石頭，一根木頭，是雕塑家發揮才能的地方；那麼，舞台便是戲劇家發揮才能的地方。西洋戲劇家怎樣處理他的舞台，我們前面已經大略說了。現在，我們來談中國戲劇家怎樣處理舞台。

我們方纔說過，中國戲劇家設想的演出藝術結構，依據的舞台是「空台」，是「明台」，他們傳設劇情中人生事象於舞台之上，就是依據空台與明台來創意的。但劇情中的人生涉及的時空現象，包容了宇宙中的事事物物，而且要隨劇情來隨取隨捨。那麼，他們如何把它們一一處理到舞台上來呢？

關於這一問題，我已說過多次，在其他戲劇論述中也寫過。我認為中國戲劇家處理舞台，也可以說處理時空，運用的手段有三：㈠實象，實在形象的事物；㈡假象，類似形象的代替事物；㈢意象，用音樂、舞蹈等等虛擬出的樣式。今天，我想把這三個說法，再換另一種語言來加以解釋。

㈠ 實象，也可以說是「本物」

譬如說劇中人物穿著的服飾，所謂「行頭」。論起來，雖與劇情的歷史不合，但已創意成為劇中人物穿著的規格，早成「寧穿破不穿錯」的嚴格範式。那麼，服飾就屬於「實象」，也

可以說是「本物」；服飾就是服飾，誰也不能否認它不是服飾。還有刀槍劍戟等兵器，雖非眞物（也有眞的刀槍），形像則與眞物無異。

像上述事物，都能在舞台上運用。換一句話說，凡是劇情中的本物，可以運用到舞台上來，決不排斥。所以在中國戲劇舞台上，有金屬飲食用具，有眞傘，還有眞實的燭火。

(二) 假象，也可以說是「他物」

凡是劇情中需要的事物，無法把實有的本物運用到舞台上來，如山嶽樓閣（門窗在內）、飛禽走獸、車船轎輦等等，則以他物取代。譬如桌椅代高，以旗代車輦，以門帘代轎，以氈帽紮成捲捲代飛鳥（近每以模形代之），走獸以形（人穿獸皮作形）代之。類如這些取代的事物，雖不是本來的事物，都是別物，但在形象上，則有類似之處，桌椅雖不類山嶽樓閣，但它却是舞臺上的高。所以我也把它稱之為「他物」。

像上述事物，都是為了不能把劇情中的實有物，運用到舞台上來，遂易以他物來代替。正由於中國戲劇家創意出了這些替實有物的假象——他物，是以劇情中的山嶽樓閣、飛禽走獸、車船轎輦，都可以運用到舞台上，隨取而隨捨。

(三) 意象，虛擬出的事物樣式

如果連他物的假象也代替不了的劇情需要，則以音樂效果配合舞蹈動作（身段）虛擬出事物的樣式，來向觀衆演示。中國戲劇舞台遂有了這種虛擬的意象手段。譬如開門關門、上樓下樓、乘船騎馬，都是這種虛擬的意象演示。

此一虛擬的意象形態，凡是看過中國戲劇的人士，都能了解，在此我就不必多作說明了。

其他，從甲地到乙地，近路有近路的演示規則，遠路有遠路的演示規則，如所謂「挖門」，「圓場」（小圓場，半圓場）以及「扯四門」（長途行進），還有奏牌子繞場（如法門寺的起駕法門寺的一江風曲牌）等，這些都是所謂的「時空變換」——時間空間的變換原則。遂省去了閉幕啓幕的麻煩。

五、傳統與創新問題

正由於中國戲劇家開創了上述三種處理舞台的手段，所以中國戲劇的舞台，不受劇情中的人生之一切需求所限，劇情需要山嶽，就能演出山嶽，需要河川，就能演出河川。這情形，就是依賴了上述這三種處理舞台的手段來完成的藝術結構。

我們把問題說到這裡，想必大家定能了解到中國戲劇的藝術結構，乃是從「空台」與「明台」這一舞台的觀念來建立的。這種「空台」與「明台」的舞台處理，業已建立起而又趨近完美的藝術結構，最少也有千年的歷史了吧？如果說，中國戲劇具有舞台形態，乃自南宋的永嘉南戲始，這種用實象、假象、意象進行模擬的戲劇演示形式，總還得向前再推進吧！所以我認爲中國戲劇的這種處理舞台的藝術結構，已經很久遠了。再經過千數百年來的洗練，真可以說是根深而蒂固，誰能動得了它呢！明乎此，就知道要想改變它的舞台處理方式與藝術結構，該是多麼的困難！

由於西方現代舞台的寫實形式傳來，再加上西方電影的實感，把我們東方的固有傳統文化結構，滲入了西方的新潮，因而我們的這一戲劇藝術結構，在西方新潮的滲浸中起了變化。從

民國初年開始，在中國戲劇舞台上，便出現了各門各類的新劇（話劇在外）。四大名旦都有時裝新劇的編寫演出。這裡不例說了。在學人方面，挺身出來，高唱舊劇改良者，大有人在。其中最著者，有田漢、洪深、歐陽予倩等，可是，他們在「改良」上努力了一生，到了晚年，他們編寫的劇本，則仍是傳統的舞台處理，不再是抗戰前後編的那些「改良」的了。四大名旦編演的時裝京劇，到如今幾已很少有人還能道出劇名來。何以？他們的改良失敗了，不惟被指責為不倫不類，也得不到大衆的支持，自然而然便消其聲而匿其跡。

在電影方面，企圖把平劇攝入電影，五十年來，確有不少人在努力過。光是抗戰以前，就有多部，我看過的有譚富英、雪艷琴的「四郎探母」、麒麟童、袁美雲的「斬經堂」，抗戰勝利稍後，梅蘭芳的「生死恨」。都因為中國戲劇的藝術結構，無法與電影的實景相協調，看起來，除了服飾如舊，唱唸如舊，但實景中的身段，可就不能配了。這情形，出現在所有電影平實景的家門，手上拿着馬鞭下馬，豈不在藝術結構上兩相扞格。譬如吳漢下關回家，到了及使用布景的平劇舞台上。例說起來太多，不能多說了。

大陸在「改良」這方面，花下的心力財力都比我們多，也有不少可觀的成就。音樂（文武場）的變化，應是大陸在平劇的改良方面，成就最爲突出的一環。但在舞台處理方面，則效果不彰。也是因爲他們的着眼點，老是放在實景上面，忽略了中國戲劇的舞台，忽略了既成的藝術結構乃爲空台而創設。所以一有了景物，既成的藝術結構，便受到了破壞；既有的中國戲劇的藝術完美，便受損了。

譬如兩年前童芷苓在香港演出的「王熙鳳大鬧寧國府」，這齣戲就是大陸方面使用布景改良舊劇的代表作。全劇從頭到尾都使用布景。如從實景與劇情中的時空配合這一點來說，這齣

戲的布景，尚無與劇情的時空，有所扞格之處。我意想到編劇在入手編寫這個劇本時，就是照着有布景的時空寫的，所以沒有劇情與辭藻不能配合的情事。但如依照中國戲劇舞台的藝術結構來說，有了實景，不惟失去了既有的身段之美，也偶爾出現傳統身段在實景中不相切合的毛病。像這齣戲的第一幕，兩個丫環在賈璉與尤二姐藏嬌的金屋中，正在閒話她們兩位男主人時，發覺那兩位男女主人來了。遂用傳統的身段，在客廳中雙雙把身子一側，兩手一繞側身而指，說：「……她們來了！」（大意），這身段在實景中也令人感於它的不倫不類。

另外，有一齣由關蕭霜演出的「人面桃花」。這齣戲的一堂景，在台中間布置了一個柴扉，竹籬內有紅桃綠柳，籬外靠上場門，有一長形石臺，兩隻方形石几；遠遠有天幕映現的藍天彩雲。戲便在這景物前演出。當戲演到崔護已與這村姑見過一面，分別之後，這村姑便朝思暮想，盼望明春再晤。正當崔護要再行到來的那天，這村姑却被鄰家姑娘約到他處遊春去了，連她父親也約了同去。怎的想到她父女走後，崔護就到來了。這崔護率領着書童一人，挑了一擔書上場。因為場上有景，所以二人一上場，便到了這村姑的門口。可是這崔護的上場唱詞則是：「重來到杜曲村小園在望，桃和柳依然是綠艷紅香；……」試想，人已到了這人家的門口，怎麼還能說是「小園在望」？唱這句詞的時候，目光還向臺左前眺望。也發生了景象與劇詞不合的情形。這缺失，過在劇本，編劇者如能把這句詞改為「重來到這杜曲村柴門舊樣，……」就沒有問題了。要是沒有景象，唱「重來到杜曲村小園在望，桃和柳依然是綠艷紅香，」唱完走半圓場，再唱下兩句，再演示到了這杜家門前，自無問題，但一有了實景，這詞句就得改了。因為「人面桃花」是老本子，寫的時候，就沒有顧慮到有景。關于這一點，也就證明了中國戲劇家要想創新，希望他的劇本在演出有景象安排，在寫作劇本時，就先應顧及到了。所以我認

為寫劇本的人，必須了解中國戲劇的舞台處理——懂得中國戲劇的舞台藝術結構。

假如編劇者不了解舞台，不懂得中國戲劇的舞台藝術結構，他一定編不出能演出的好劇本。

再好的舞台設計家不懂得中國戲劇舞台，也枉費心力。當然，那些根本不懂得中國戲劇舞台的舞台設計家，只是把西方的舞台處理原則，生吞活剝的只憑己意運用到中國戲劇舞台上來，那就談也不必論它了。

還有另外一種改良，用襯合劇情空間的景物，繪畫在天幕上，作為劇情的配合。其目的於舞台，不時要更換，也辦不到。

也只是多為觀眾提出劇情的解說。雖有可取，但也只能用於電影或電視，不易用之於舞台；用於舞台，不時要更換，也辦不到。

近來，我發現中國戲劇舞台上，有二道幕的運用。關于二道幕的使用，對劇情來說，只有一個作用，那就是使觀眾不要見到檢場的。當這一場戲的空間，馬上需要變換到另一空間的時際，若照既成的舞台藝術結構，只要在台上繞一半圓場即可，這時，就得上檢場的搬動桌椅，用二道幕，就把上場搬動桌椅的檢場者遮去。等二道幕再開，下一場的空間已布置好了。有時，在下場時，為了不使觀眾看到檢場的，也拉閉二道幕。捨此，二道幕之用，委實沒有其他藝術上的幫助。有了二道幕便使觀眾失去劇情景物。深度也不夠。在舞台藝術結構上說，仍是扞格的。

至於燈光，我已說了，中國戲劇的舞台藝術結構，是從「空台」與「明台」兩大原則去創意的，西方的舞台燈光設計，委實用不到中國戲劇的舞台上。「空台」與「三岔口」的摸黑相打，他們相打時的一切動作（身段）演示，都在說明他們是在黑夜中彼此不能目見的情形，又何必把燈暗下去呢？這次徐露演牡丹亭，就是空台與明台，入夢時，並未暗了燈光。所以牡丹亭的演出，完美的達成了中國戲劇的舞台藝術結構。天幕上隱隱一朵牡丹花，以作劇情的暗示，已竟夠了。

在中國戲劇舞台上，還有一樣不可思議的事物，那就是一桌二椅。前面我們說了，桌椅在舞台上還替高。可是，在它既未替高，又不作桌椅用的時候，它仍舊在舞台上。譬如「武家坡」這齣戲，王三姐與薛平貴已在武家坡的野地間，按戲說，這時的舞台是曠野，那一桌二椅還在舞台上，豈不是多餘累贅，要它幹什麼？類似「武家坡」的這種情形，數來多的是，不必再例其他。可以說，這種情形，乃由於桌椅在中國戲劇舞台上，使用的機會太多，隨時在劇情中要運用到它，不得不留它在台上。如今，演「武家坡」的時候，已把桌椅搬開了。

再說，若從舞台上的桌椅之經常放在台中央的情形來說，也正是最早戲劇的演出形態。最早的戲劇演出，可能只是一個小小空場子，一如古人的「食前方丈」，他們的導具憑椅，可能只是一桌兩椅，像今天說相聲唱大鼓，拉三弦的那樣，久而久之，它們便成了戲劇舞台上的主要導具，隨時離不開它。它們還有桌圍椅披，戲未開演，它們即主人似的坐在台中央了。

中國戲劇的早期的舞台，前台後台只有一道隔離，謂之「守舊」，兩旁有上下場兩道門，謂之「出將」、「入相」，這自然是吉祥語而已。舞台上還有武技演出的設施，譬如台口的橫木等，如今早取消了。

六、結　論

話再說回來，中國戲劇的藝術結構，既然不能改變，又如何去創新？保持現狀豈不就是落伍嗎？可是，中國戲劇的藝術結構，自民初至今，七十年來，業已創新了很多很多，也改變了不少不少。但改變了的，創新了的，全是在既有的藝術結構範疇中求變求新的，凡是違背了此一原則的「改良」，都失敗了。你如果認真注意到近數十年來的國劇情況，準能認為我這幾句

話沒有說錯。你如時常在國軍文藝中心看戲，也準會發現我們的戲，已有了新的變化，像武打中的套子，尤其出手，已有創新。在大陸方面，也有運用舊劇的唱來拍攝出的古裝電視劇，聽起來，是平劇，是越劇，看起來，則是古裝電影或電視，那就不能算得是平劇是越劇了。這就不能算得創新。

我在「論傳統」一文中，曾經說過：「變是傳統的特性，不變是傳統的本質。」所謂「傳統」，就是上傳而下承，一切生物都是傳統的產物，我們本人就是傳統與創新的最明確的說明。我們雖然上承了父祖，形貌就有類似之處，但我們的性格以及後天承受到的一切，都已不再是父祖，業經變了。藝術也是如此，中國戲劇自不能例外。但求變，求新，應能掌握住傳統的本質，了解傳統是什麼？既是中國戲劇的從業者，首應懂得中國戲劇的舞台；了解中國戲劇的舞台藝術結構。否則，焉能從傳統中創出眞正的新！

我只是一位中國戲劇的熱愛者，既不是一位中國戲劇的教育者，也不是一位中國戲劇的從業者。雖然寫了十餘劇本，業已演出，頗得好評，那只是受了友情的慫恿，與一時興趣的趨使。說起來，我還不夠資格講這個題目。再說，我講的舞台問題，極其膚淺，不是高深的學問。可是，除了內行之外（有不少內行，懂得這些，却說不出），竟有不少人不曾注意到我講的這些問題。要不然，他們怎的還會用布景，還會用燈光，還會一幕幕的啓啓閉閉呢！這是我今天提出此一問題的心意，希望有志於中國戲劇者，先去了解中國戲劇的舞台！

（本文乃民國七十一年十月三日在臺北洪建全視聽中心的演講稿）

二、國劇劇本的編寫

一、開　場　白

國劇是一種獨特的戲劇藝術，它決不是西方人所稱謂的「OPERA」，因為它除歌劇的體式外，還有舞劇的體式，它是歌劇與舞劇兩種戲劇藝術的綜合體式。同時，它還包容了西方人所謂的「DRAMA」──吾人今稱的「話劇」。

所以，編寫國劇劇本者，必須了解到國劇藝術的這些特點。

二、歷史背景

由於國劇的藝術形式，大成於清季。其中的服飾裝扮，則十之八九以明朝為主，演述的故事，也率以既往的歷史為取材的依據。縱不是演述一件事實上的歷史故事，也為它虛構一個歷史背景。是以國劇的編寫，不能違背歷史背景。

那麼，編劇者如何處理歷史呢？

首先，我們應知道戲劇決不是歷史的重現，它只能代表劇作者的歷史觀，不應就是歷史。

在我們經常觀賞到的戲劇，如「雙姣奇緣」（法門寺）、「趙氏孤兒」、「汾河灣」，以及一些列國劇，三國戲等等。雖都有其歷史的依據，但它們却與實際上的史書所載，有着相當的距離。譬如舞臺上的諸葛亮，那裏是三國志中的諸葛亮呢！明朝的劉瑾，居然陪着皇太后到山西

眉塢縣的法門寺去降香，如何可能？但戲劇所要傳達的是藝術的真，不是歷史的真。戲劇的編寫

者，只要掌握住歷史上劉瑾其人的性行就夠了。法門寺不是寫出了劉瑾代天子封了趙廉的官嗎。誇大了劉瑾的專橫。這一點，就是劇作者所不能違背的歷史背景。

既然，劇作者已為他的劇本，安排了一個歷史背景，在我則認為它的此一劇本編寫，在史實的穿插上，就不能違背那歷史背景。我為大鵬劇團編寫的「寧親公主」、「保鄉衞國蕩寇志」、「大唐中興」以及「南迎王師」，還有再早些年為明駝劇隊編寫的「寧親公主」與「秦良玉」，都安排了歷史背景。儘管戲中的故事情節，並非史實，認真探討起來，它們的歷史背景，最多只有史實的十分之一，也許不到。但是，戲劇所演述的歷史背景，決不能走出史實以外。「保鄉衞國」採取的是明朝嘉靖三十四年間，江浙等五省總督張經被嚴嵩進饞言寃死的史實，同時被寃死的還有浙江巡撫李天寵以及附名於後被難的楊繼盛。於是我採取了此一史實，把趙文華、胡宗憲寫入，作了歷史背景上的主要人物。把辛巳年（開元二十九）秋七月洛川水漲死難千人的史實，也運用了進來。「大唐中興」則採取了郭子儀與李光弼收復兩京的史實，虛構了安華尋親的故事。虛構郭子儀的胡夫人在此大水中遇難，子郭曖輾轉落入商山隱士安岳之處扶養。像洛川水漲，都可與史實印證上的。「南迎王師」所依據的朱元璋先安江南再定中原的史實，也可印證。「寧親公主」（平寇興唐）與「秦良玉」都是這樣去運用歷史背景的。不過，秦良玉的歷史背景，如楊應龍之叛，時在萬曆，距天啓崇禎時的秦良玉還有相當一段距離呢。但為了寫秦良玉的戲，我便運用了楊應龍之叛，硬把楊應龍與張獻忠拉上了關係。

（「平寇興唐」的劇本，原由曹曾禧、楊向時執筆，我則應徐露之懇，加以重寫。自三場起重寫到結尾。是以徐露在黎明文化公司灌製錄音帶，名「寧親公主」。可以說此劇乃大家分作，這是我應特別說明的事。）

再如梅劇「鳳還巢」，歷史背景是明朝，雖未明寫那一君主，但從朱千歲之遭受盜刼一場而淪爲乞丐的情節來看，自是明末的史實。像這些，都是我們編寫劇本應去鑽研與參研的問題。

至於編劇者可否處理歷史與史實完全相反呢？這都決定於劇作者的歷史觀上面。譬如今仍在舞臺上演出的「昭君出塞」，出自元雜劇「漢宮秋」，這齣戲的歷史背景，可以說與史實完全相反。由此看來，編劇者當知戲劇之於歷史的輕重關係，應以戲劇爲重。

三、時空的體認

戲劇是空間的藝術。這一點，編劇者必須有所體認。要知道，戲劇的演出在舞臺，舞臺只是那麼一個小小空間，劇情的一切事事物物，都要在那舞臺的小小空間中演示出來。這些，自全仰賴編劇者的時空體認了。

說到國劇舞臺的時空，編劇者就必須了解我國戲劇處理舞臺時空的技巧，諸如景物的虛擬與簡單形象的代替，以及對時間的演進，空間的變換，編劇者都必須具有概念性的常識。要不然，連場次也未必安排得出來。這些問題，在這裏說起來，要花去很多時間。我曾寫過一篇「論國劇藝術的時空處理」，曾在今年第一屆亞洲戲劇節提出來，淡江大學英文研究所譯成英文發表在他們的季刊上。新象周刊也刊出過，第幾期我忘了。是三月間吧。可以參考。總之，編劇者要去切實的體認這些，方不致在情節上，有貫串時空錯雜的缺失。

關於這個問題，我們再換一句話說，時空的體認就是舞臺的處理，編劇者應有才能把他所設想的故事情節，一一在舞臺上，演出一齣精確周圓而又有藝術內涵的戲劇出來。

四、故事情節的設想

國劇既是以歌舞為兩大主體的戲劇藝術，劇本的特色，則應以能多多表演歌舞為編寫的重點。

那麼，如果故事太濃，情節太多，勢必影響了歌舞的表演時間，戲劇的藝術就遜色了。

我們今日時常演出於舞臺上的節目，大多不是全齣，如「雙姣奇緣」，現僅見拾玉鐲、法門寺帶大審。其中的孫家庄行兇以及傅朋與雙姣的獄中情節，早已不演出了。何以？因為它們只是交代故事，舖賦情節，沒有劇藝的精彩藝術演出，引發不了觀眾的興趣，自然而然便淘汰了。

這種例子很多，舉不勝舉。

總之，編劇者對於故事情節的設想，應力求簡單扼要，處處以能表演歌與舞兩大主題去設想題材。若一味去著眼於故事情節，就沒有戲的歌舞重點可以發揮了。

是以國劇劇本，故事愈單純愈好，歌舞則愈濃厚愈好。

五、人物塑造──角色的安排

戲劇也和小說一樣，都以塑造人物為主。

前面已說過劇本的歷史背景問題。更說縱是歷史上實有的人物，戲劇家也可以塑造他意念中的形象。更由於國劇人物都是源自宋元戲劇而來的傳統範式，對於人物形象，早已有了所謂生旦淨丑末的類別之分，可以說人物的性行，早已有了規範。是以編劇者對於人物的塑造，應深諳角色的性行，然後分配他們擔當你劇本中的人物。是以角色分配也是編劇者的重要課題。

說到角色分配，就得有主腳配腳的安排。那麼，如何分配主從呢？換言之，就得有主腳配腳的安排。那麼，如何分配主從呢？

元雜劇以主唱別之。有以旦腳主唱者，也有以生腳主唱者。到了明代，這一主唱的腳色之

別，雖然有了變化，一齣戲不再是一人主唱到底，但在戲份上，仍是主腳演唱的場次多，配腳

演唱的場次少。如果劇本的腳色無主從之分，那劇本必然情節不統一，故事難連貫。各唱各，

各演唱的劇本，則不惟演出藝術無足賞，劇本的文學結構，亦勢必無足論。這缺失，往往發生

在人物塑造的主從不分的關鍵上。

在國劇舞臺上，往往有同一人物，在不同的劇本中，由不同的腳色扮演。何以？這也是劇

作家對於人物塑造的問題，在劇本上有了他的不同意念。如張大夏先生的「睢陽忠烈」一劇，

用淨飾演張巡，就是一例。他根據韓文公的張中丞傳後序，來寫張巡爲淨腳，我非常同意。

說到主從之配，梅劇有梅劇之長，程劇有程劇之長。梅劇的主腳，每齣演唱約二至三小時

的戲，主腳最多只佔百分之六十，有百分之四十的戲，由配腳演出，程劇的主腳，則往往佔百

分之八十左右。因而有人說梅劇比程劇厚道。譬如梅劇的主腳戲，四、五場而已，程劇則大多一人

到底。我喜歡梅劇，所以編戲時，也走梅劇路線，主戲安排四、五場而已。這只能就我個人來

說，並不能作爲規範。但編劇者安排戲分，主腳應是全劇的中心，如果主從不分，那劇本就失

敗了。

至於人物性格的塑造，除了腳色的生旦淨丑末等規範，更得在辭藻上去注意這些。唱、唸、

白都應一如小說的對話，要一句句一詞詞恰如其人恰如其情而又恰如其分。說來，這是辭藻上

的問題了。

六、辭　藻

劇本的寫作，屬於文學藝術，辭藻自然是劇本的重要環節。我在前面說，戲劇也和小說一樣，都以塑造人物爲主，那麼，編劇者自應具備小說家的才能。由於國劇具有歌唱的藝術體式，編劇者更須具備寫作韻文的詩詞才能。是以編劇者光是具有小說家的才能還是不夠的。光是會寫詩填詞而缺乏小說家的才能，更是擔當不起編劇的任務。劇本的故事情節，首先需要一個完善而周詳的結構。結構是劇本的第一成功要素。試想，劇作者缺乏小說家的才能，成嗎？

最不可缺少的是編劇者在文學藝術上的修養，關乎這一環，那劇本的辭藻便無足論了。

說到這裡，我不妨舉一個例子。有一次，我聽到一句劇情是秋天的劇詞，「西風颯玉露滴流螢點點」。西風起時，螢火蟲怎麼還會在飛呢？在臺灣當然可以，在大陸的江南也不可能。我爲徐露寫的秦良玉，在點將時，由秦良玉口中讚頌其夫馬千乘的功績，說：「生可功勳彪炳。」當戲演唱到這一句時，我聽到坐在我後排的一位聽衆，馬上提出意見說：「生可捨，死如何捨？」這句話馬上提醒了我，恍然於我這句唱詞的詞句在修辭上有了毛病了。馬上就想到把「捨」字改成「輕」字。後來，徐露再唱時，便改爲「輕生死」。只不過一個字，便關係到文句的詞義。自可想知編劇者在編寫劇本時，每一個字都應設想周到。決不是東拼西湊，即能達到文學藝術的需求。還有一次聽戲，幾乎有不少比喻的唱詞，拉出不少古代的有名美人，來比喩某一花朵之美。聽來眞是感於頗有距離。這種辭藻顯然是劇作者不懂文學的形容詞奧秘。說來，也是我時時警惕的一件事。

關于辭藻的雅俗問題，當然走向雅俗共賞最好。但所謂「俗」，並不是俚，甚而說不是粗

野得不能入耳的大白話。土俚的語言，也可以雅，全在劇作家的手筆優劣上。說來，還是建立在劇作者的文學修養上。

我寫的幾個劇本，被視為過分的「雅」，不通俗。甚而有人詬病說：「還得帶着字典來看戲呢！」這些話，大多針對着「大唐中興」說的，都說其中的「遠山含笑」美則美矣，未免太雅了。「葳蕤」一詞，被認為是生字，要查字典。因為他們讀的高一、二課本。如柳宗元的「遠山含笑」中寫的那山水美景之詞。「遠山含笑」中寫的那山水美景之詞。因為他們讀的高一、二課本，就有那些文句。如柳宗元的永州八記，酈道元的水經江水注，袁山崧的宜都記，以及明人袁中郎的西湖遊記，都是我取材寫景的摽竊對象。如「搖颺葳蕤微風蕩，紅深綠淺葰葧香」，都是柳宗元的句子，我只是取來加以變化而已。記得為徐露寫「寧親公主」時，有一句「都只為宴安久人心眊鈍」，聯勤的某位長官便建議此一「眊」字應改，理由是不易認識，那字太古了。可是我這一段文句，乃打從蘇東坡的「教戰守策」一文中取來，這課文至今仍在高中課本中。同時，孟子也有這個「眊」字，「其心正，則眸子瞭焉，其心不正，則眸子眊焉。」東坡的話則是：「開元天寶之際，天下豈不大治？惟其民安於太平之樂，酣豢於遊戲酒食之間，其剛心勇氣，銷耗鈍眊，痿蹷而不復振。是以區區祿山一出而乘之。四方之民，獸奔鳥竄，乞為囚虜之不暇。」試想，要是把這「人心眊鈍」的「眊」字改了他字，不惟失去了典故，也委實無其他更好的字可易。說到這些，我只有感慨萬千！別的，還能多說什麼？

劇本既經過文士的手，就應當雅，不應當俗。譬如梅劇「天女散花」，其中的文句，較之拙作，雅麗多了。就拿開頭的四句慢板說好了，「悟妙道好一似春夢乍醒，猛然醒又入夢長夜冥冥；未修真便言悟終成夢境，到無夢與無醒方見性靈。」請問，我們今日的觀眾懂得這些文

句的奧義嗎？

價值，更是教育的手段之一。因為看戲而回家查字典，也未嘗不是人生的收穫。

雅俗的辭藻，應順應着劇情去設施，當俗則俗，當雅則雅。戲劇乃社會教育，劇本的文學

七、主題

最後，我們說到主題。

凡是任何能被稱為藝術的作品，無不有其主題。戲劇的劇本，又何能例外。但是，主題可

不是洋娃娃肚子中的叫子，是裝進去的。主題應是作者的學識修養鑄成的人生觀，在寫作時不

知不覺泳到作品中的一種人生哲思。請想想，紅樓夢的主題，誰能三言兩語說完它？

固然，我們的戲劇，表面上看大多是教忠教孝，但這種題旨是表面的，不是內涵。像「鳳

還巢」，表面寫的是大娘偏心，內涵則是感慨於王孫公子的沒落。凡略知明末歷史的人士，必

能洞然於這齣戲產生的時代因素。遜清的王孫公子，沒落的情形，不是與那朱千歲相等觀嗎！

程艷秋的「鎖麟囊」，又何止是十年河東轉河西的主題與奉勸為富者莫驕呢！它或多或少還夾

雜着幾分其他意識色彩。這裏不多說它了。

我的「保鄉衞國蕩寇志」，是以「君子不患無位，患所以立」的這句話，作為這齣戲的主

題的。這是我的人生觀。我一生服膺 國父的那句「立志做大事不求做大官」作為我一生的奮

鬥目標。「大唐中興」則以「邦有道則仕，邦無道則隱」的聖哲金言為寫作準則。所以我安排

了兩個隱士。這兩個隱士在國家危難時，他們無不奮力勤於王事。亂平他們又都隱去了。這是

我的人生觀，所以在劇作中有了這樣的內涵。說來未免有自詡的嫌疑。

切記，主題決不是在作品中喊口號，說教義。應想到主題乃一己的人生觀之呈現，不是代別人說教，更不是喊口號。人生觀也不是委由文辭出來，而是涵泳在字裏行間。這些，都需要注入真摯的感情進去，更須通過學養與藝術才能，自自然然把它表現出來。這種主題，方有討論的價值。

八、結　論

拉雜說來，也只是個人的淺陋意見。你們都是國劇科的高材生，有的學編劇，有的學表演，都與劇本有密切關係。你們也有編劇的課程，我這些雜說，也只是提供參考而已。

像我前面提到的我寫的幾個劇本，在結構上都有缺點。「保鄉衞國」與「大唐中興」都頭重尾輕，「南迎王師」的結尾，也鬆。說起來，我自有許多理由。實則還是自己的編劇才能短拙。好在我編劇是客串，不是職業，也不曾開講戲劇課程，縱有缺失漏洞，也可以拿「票友」二字來緩頰；編劇，我是票友啊！

（七十一年十二月三日在文化大學國劇組演講稿，鄭黛瓊整理我再加潤飾。）

三、國劇藝術的結構與演出

戲劇是屬於舞臺的藝術。

舞臺只是一個可以提供給戲劇演出的空間，它是劇場中的一個主題，是用以呈現戲劇於觀衆的表演場地。凡是戲劇中的事件，只能在這舞臺的空間中出現。是以戲劇被稱爲「空間藝術」。

說來，戲劇的藝術，完成於兩個階段。第一是文學階段的劇本，第二是歌舞綜合的演出。當劇本已演出於舞臺，它的文學上的藝術結構，便與舞臺的演出藝術相結合了。這一問題，雖有不少道理可以討論，但爲了適合於觀衆對於演出的欣賞，此處只好從略了。所以本文所討論的，只限於舞臺上的演出部分。換言之，國劇的觀衆，應能了解中國的戲劇家如何處理舞臺的空間。

說到舞臺空間的處理，西方人突不破的就是此一空間的局限。是以劇情的創始者，便以割斷方式的劇情，演出短時間中的人生事件。劇作者撰寫劇本，便在分幕分場上，先把時空處理好了。所以西方的舞臺劇，演出的事件，都是發生在同一時地的事。如有變動，便須關閉了這一幕，或暗去了這一場，再更變另一場景，或暗示時間已變換了。我國戲劇在舞臺上的演出，則無此景物變換上的時空顧慮。這裏首先要討論的，便是此一問題。

國劇處理舞臺空間的卓越成就，有其完美而成功的三大原則。

一、實象

一般論述國劇的人，每說它不是寫實的藝術。這話委實不能概言於國劇的藝術形態。關於「寫實」一詞，可從兩方面說，一是「寫實主義」的學理說法，一是一般觀念的寫實說法。我想，說國劇不是寫實藝術的說法，當屬後者。他們認為國劇有許多模擬的動作，有許多代替的非實際的事物，穿着打扮也不講求歷史之據。依此來說，國劇的歷史形態，確是不合寫實學理。然如就實物與實體來說，國劇的演出，在藝術形態上，首先要探取的還是實體的事物。如服裝、燈燭、杯盞、鞭槳、兵器等等，都是實體的事物。若照「寫實主義」的學理說，那些實體之物，當然不屬於寫實，若按一般寫實的觀念來說，那些實體之物，又怎能不是「實」物呢？

國劇處理演出時的景物需要的原則，先從實體之物着眼。雖說，那些實體之物，並不符合歷史的根據，但我們却不能說它們不是實在的而且是合乎事實形體的事物。譬如服飾，可以穿着，刀槍劍戟，就是刀槍劍戟的形體，杯盤碗盞，更往往以實用之物付之演出（如四進士之抄信）。基此，我們可以想知，國劇的演出，並不摒棄寫實，它只是把應寫之實，在居敬行簡的原則下，予以簡化規化了而已。於是，在國劇的演出中，遂有了上述那些實象的創意，使之能廣泛的適用於國劇的演出藝術。

二、假象

「實象」實體之事物的創意，只能突破劇情上的歷史束縛，但尚無助於劇情的時空超越。譬如說，劇情需要在舞臺上時而出現宮殿、樓閣，而又要時而出現山嶽、河川、雷電閃鳴、風

雨遽降，雪封溪山，花開遍野；道上旌旗萬里，江上舳艫節比。又如何能以實體之物，呈之於舞臺？但劇中情節，卻正要如此。怎麼辦呢？我們的戲劇家便創造了「假象」的事物以代替。

「假象」是一種非實體的形體。也就是說，它與劇情所要表現的事物，在實體上有著差異。

我們或者可以說它是「代替品」。例說起來，也相當費篇幅。簡略的說，如桌椅之代替一切高形的事物，於是宮殿樓閣、山嶽雲際，都由椅桌來代替它們。所以，「桌椅」便是國劇舞臺上一切高形事物的假象。當神仙駕雲時，站在它上面，它便代替了雲際。它的形態雖不是雲，只有四個雲童手執雲旗站在它前面，有時根本無有。也能演示出那站在桌椅上的人是在雲上。當劇中人說「你我登山一望」，站在它上面，它便代替了山。皇帝登基，它便代替了宮殿。它雖非實體的形象，卻是舞臺上高的形體，所以它是高的假象。他如風旗，是代替風的假象，水旗，是代水的假象。畫上車輪的旗子，是代替車輪的假象，類似門帘的布幃，是代替轎子的假象。桌椅是國劇舞臺上高的形意，車旗上畫有車輪，坐車的人為在其中。觀眾自可一望而知那人是在坐車。水旗上畫有波濤及水族們的形象，也都能給人聯想上的認知。這種假想上的認知，在國劇舞臺上，便已突破了時空的局限了。然而，仍有一部分事物，本乎劇情的需要，連假象也不能運用的時候，我們的戲劇家，遂又創意了另一種處理時空的原則，那便是我說的「意象」。

三、意　象

國劇在演出上的結構藝術，其精華所在，就是演員以舞蹈動作（身段）虛擬出那種種事物

情態的樣相，可以使觀衆用視覺去意會出那事物情態的樣相。我遂把這種虛擬出的事物的情態樣相，定名爲「意象」。意爲只能用視覺配合心靈的知識去意會的事象。當然，這只是我個人的看法與說法。

這種虛擬的事物情態的樣相，約分靜態事物與動態事物兩種。如樓閣門窗，是靜態事物，需要川流水淵，是動態事物；它們都無法在國劇演出結構上，設立於舞臺。但舞臺上的劇情，需要它們呈現，於是，我們的戲劇家們，遂創意了這種虛擬的「意象」。若劇情需要顯示樓閣門窗，只要演員們虛擬出上下樓或開門關門進門的舞蹈動作（身段）——表演出上下樓開門的情態樣相，即可使觀衆意會到樓閣門窗，以及假象水旗的輔佐，表演出人在水中游動或划船的舞蹈動作，即可使觀衆意會到水的存在了。像這些虛擬的情形，都用不着舉例，川流水淵之出現於舞臺，只要由演員們虛擬出游水或划行的情態樣相，可使觀衆意會到水的存在了。

不過，水上的船，陸上的坐騎，似乎在一般觀衆的意念中，往往認爲船槳代表船，馬鞭代表馬。實則船槳就是船槳，它們只是各種船艇各種坐騎的聯想事物。船與坐騎（不祇馬一種），都是由船槳與馬鞭在演員的身段表演——虛擬出來的。這一點，只要在觀賞演員在騎馬行船時的虛擬身段，就會了解了。

關于這類虛擬的意象，尚有各種用以變化時空的舞蹈規則。如所謂的「扯四門」、「挖門」、「站門」，以及其他有關上下場的種種名堂，都是屬於國劇藝術演出於舞臺上的結構藝術。譬如「扯四門」的意義，是演示長途行進。「武家坡」的薛平貴，唱完了「一馬離了西涼界」，走出門簾，在慢長鎚的鑼鼓點子中扯四門行進，唱了幾句原板，在臺上交岔轉了幾圈，便走完了由西涼到長安這漫長的一段路程了。實際上平貴只運用了不過數分鐘的時間，空間只是舞臺

那廣運不過數尋之地。眞可以說「尺寸千里，攢蹙累積而六合於一」。雖說，這一變化時空的規則，並無虛擬但有意會。但舉手投足之間的理則，說來無不與學理相合。這些規則，不能有所差錯，一有差錯，結構便散了。不過，這一結構是整體的，所有參予演出的舞臺工作人員，都應密切配合，任誰都不能有錯，方能完成國劇藝術的結構要求。說起來，牽涉到的問題，更多着呢！

有了實象、假象、意象這三大處理舞臺時空的原則，便不須在劇情上，去顧慮那些不能以實物實景搬演於舞臺上的問題了。這就是中國戲劇在結構上，大有迥異於西方戲劇的地方。

如認眞的去討論國劇藝術的結構，它牽涉到的問題，確是相當複雜。第一，他是綜合的藝術形態，除了歌舞二事是它的演出本質之外，更有其他藝事。第二，凡是已經獨立起來的藝術，它的結構都是整體的。就如上述有關處理的時空的三大原則，是結構上的關連，它演出的本質——更可以說是演出主幹，更是有關乎成敗的結構主體。齊如山「有聲皆歌，無動不舞」的名言，便道出了此一歌舞的要義。那就是，歌，必須結構於歌的藝術，舞，必須結構於舞的藝術。分開來說，歌唱應合乎音樂藝術的結構，舞蹈應合乎舞蹈藝術的結構。因爲它是戲劇，所以歌唱的要求是歌劇的藝術結構，舞蹈是舞劇的藝術結構。國劇的欣賞者，對於歌唱的論斷，有「夠味兒」與否的說詞，對於舞蹈（作表）的論斷，有「不是那回事」的貶詞。所謂「不是那回事」，所謂唱得「夠味兒」，除了認爲那唱者的唱工合乎國劇的歌唱藝術，還兼且合乎那劇中人的性格，那唱詞應傳達出的音樂情韻，正是那劇中人應該在那時節表達出的一種情感。所謂「不是那回事」，不合乎劇中人的身分性行（若不是國劇那回事，則更無足論矣。）這些便意味着那演員的作表，老戲迷的論斷說詞，所涉及的便是藝術本質上的結構了。

本來，國劇藝術的結構，有它一套完整的規格，無論歌、舞以及其他如繪事塑造等，都有其規格上的特色。如音樂，有其用於歌唱時的各種腔調及板眼，多年以來，人雖以皮（西皮）簧（二黃）總其稱，實際上，它所綜合到歌唱上的腔調，不止皮簧二者，這裏也不必多說它了。這些，都是它規格上的結構。至於何種腔調與何種板眼，適用於何種情韻的劇情，雖也略有規範，可並不那麼嚴格。雖不那麼嚴格，却也不能率意於規範之外。譬如反二黃之不能用於喜劇，西皮之不用於悲劇，也都是規格上的結構問題。這些問題，齊如山先生早已紀述過了。我這裏似已不必再來贅述。

我在前面說過，國劇的演出，它的藝術結構乃一整體。所有綜合於演出的事事，都應完整的結合於一體。彼此之間，都不能有所差錯，任何一方有了差錯，結構便散了。舉個例說，有一次，一位演法門寺宋巧姣的脚兒，在叩閣一場戲中，與趙廉、劉媒婆對質，當劉媒婆唱完「孫玉姣拾玉鐲我親眼得見，因此上將繡鞋勾姦賣姦。」宋巧姣應起叫頭：「哎呀千歲呀啊！」下唸：「她有一子名叫劉彪，每日在大街之上殺生害命。」我想孫家莊在黑夜之間，一刀連傷二命，不是他的兒子還有那個。」按叫頭，有叫起唱的叫法，也有叫起唸的叫法，叫起的聲情不同，是決定唱或唸的藝術，來交代於音樂文武場的結構藝術。不想這位宋巧姣的此一叫頭，於是武場（鑼鼓）便順着唱的聲情，打出了起唱的鑼鼓點子。當然，鑼鼓點子既然是起唱散板的「扳絲」，文場上的胡琴，自然跟着響了。胡琴響了，應該唸白的宋巧姣是票友，不懂得「不怕亂唱，只怕不唱」的訣竅，居然在臺上開不得口。這情形，便已詳確的顯示了國劇藝術在結構上的問題，是多麼的嚴密。另外，還可再例說一個笑話。說是有一

位演「武家坡」的薛平貴，倒板後走出門帘到九龍口要回鞭打馬，鑼鼓點子起垛頭，文場才能在結構上銜接原板過門，薛平貴再接唱原板，扯四門行進。可是這位薛平貴忘了回鞭打馬；換言之，演員沒有在演出的結構藝術上交代。也就是說，演員在舞蹈動作（身段）上，沒有顧慮到舞蹈與音樂之間的結構。因而武場上的慢長鎚這個鑼鼓點子，便不停的敲打下去。這情形與上述的「法門寺」是同一結構上的道理。雖然這兩種例說都能由武場予以修正，一如行話上說的「彼此包着點兒。」但如以國劇的演出結構上說，結構的藝術，則以舞臺上的演員爲主。文武場的音樂只是搭配，它們全是幫襯演員的（文場結構於武場。）所謂演員要什麼，場面能夠給什麼。這才算得好的文武場。不過，上乘的文武場，它有才能協助演員去創造，他們的創造，無一不是屬於結構藝術的。譬如名鼓手杭子和說：「打漁殺家」的「一輪明月照蘆花」下場，原用的鑼鼓點子，打的是⋯「機搭倉倉倉」。這樣打把旦脚的身段管得太死了，遂改打「刮兒搭倉⋯⋯」因爲蕭恩父女打漁回家，無須用那麼硬的鼓點子。這種情形，都屬於演出上的結構藝術。可見文武場也要負擔着創造的責任呢。

儘管，我這裏論述的，只限於演出上的一些屬於結構的大概規範，劇作家的劇本，却也不能不顧及到演出的這些結構問題。所謂唱、唸、作中的唱唸，其文詞則本自劇本。是以國劇的劇作家，在創作國劇劇本時，則必須懂得國劇演出於舞臺的結構藝術，否則，就演不到舞臺上了。所以有關劇本的結構原則，也不得不在此提上一筆。

國劇劇本在文詞上的構成原則，除了故事情節的分場，約分三部分，即唱、唸、白。但在結構上，仍有不少分別。

唱，除了在腔調上的門類之別，在結構上屬於演出部分，在文詞上，却也不能不顧及腔調。

因爲腔調是決定文詞的結構的基因。 蓋某腔屬於七字句，某腔適於十字句，或某腔需要琢句都得顧及。

再者，腔調在劇情的結構上，尚有其情韻上的原則。且有獨唱、對唱、合唱等類。而獨唱又有

敍說與人知或自抒自感的心理表白等別。同時，還有歌這麼一種，也是屬於唱方面的。譬如漁

人樵夫唱的漁歌樵歌，劇中人發抒情緒時唱的哀情和歡情的「琴歌」，都屬於唱的部分。

唸，約可分爲唸引子、唸詩、唸對子、唸數板、唸撲燈蛾等。凡是唸的部分，都是介於唱

與白之間的一種風格，似唱而非唱，似白而非白。「引子」又有大小單雙之分，大引子（雙引

子），字數多，小引子（單引子）字數少，什麼身分的劇中人唸大引子（雙引子），什麼樣身

分的人唸小引子（單引子），都有其結構上的傳統規格。劇作家是不可在劇本的文詞上任意下

筆的。唸詩也是如此。有唸四句的，也有唸兩句的，有時可唸到八句。通常，跟在引子後唸的

定場詩（也稱坐場詩），都是四句。唸對子，自然是兩句了。數板，字數較長。撲燈蛾通常是

四句，但也有少唸一句的。這幾種唸，在結構上，都必須鼓板有時鑼鼓也要配合，像撲燈蛾就是

如此。這些，都是劇作者在寫作劇本時，應行顧及的結構原則。

白，大體可分兩種，對白與獨白。對白，就是彼此間的答對、對話、獨白，在國劇中的分

別可多了。更可以說它具有國劇的特色。若以大體區分，約可分爲「說白」與「內心獨白」以

及「插白」與「旁白」等。「說白」，是有所說明的獨白，「定場白」即此一類。它完全是爲

了對劇情有所交代的一種說白。「內心獨白」則是描寫一己內心情緒的心理表白，與現代意識

流小說中的內心獨白，是同一類型。如「販馬記」中的桂枝，在提出的老犯人向她下跪，她突

感頭暈不安，忙從座位遜席，說：「咦呀且住！這一老犯人與我屈了一膝，我爲何頭暈起來？」

這是這類的內心獨白。他如「背供」也是。至於「插白」，如「法門寺」的公堂，趙廉與宋巧

妓對頂，「如何告此『狀』」？劉瑾與賈桂曾有自相論斷的「揷白」，說：「瞧！這丫頭可是得

理不讓人哪！」然後才喝止趙廉。她如「旁白」則是第三者在甲乙兩人對話時，或另一人獨白

時，在一旁的自言自語。如「拜山」的天霸見到御馬時，有一段內心獨白，說：「哎呀呀！果

然是金鞍玉轡，黃絨絲繮，赤金墜鐙，對對成雙。見馬如見主，顧太尉千歲千千歲！」寶爾敦

旁白：「原來是鄉下人。」還有「烏龍院」中的街坊（在後臺），那一段說白：「諸位看哪……

前面走的張文遠，後面跟的宋公明，師徒二人同去一條道路……。」更是百分之百的旁白了。

還有丑脚的插科打諢，也都屬於「旁白」，雖在劇詞之外，可也不能違悖國劇藝術的結構。

認眞說來，國劇藝術的結構及演出，乃相當複雜的問題，我這短文，只是略抒一己讜陋而

已。

六十九年二月十一日

四、論國劇的時空處理藝術

戲劇是空間藝術，因爲它以舞台展示劇情。

舞台只是一個小小的空間，幅員不過數丈，可是戲劇所要表達的事件，則是人在宇宙間所能感觸到的一切事象。諸如由天上來的風雨雷電、雲霧雪雨；地上有的山嶽川流、宮室樓閣、鳥獸蟲魚、花草樹木，以及人生的一切需有；換言之，凡是劇中情節應有的一切事象，都應該循著劇情的進展需求，絲毫無遺的展示於舞台之上。但又由於戲劇的主旨是演繹人生，而人之一生際遇，在在都是時（間）空（間）的一體混合，人生事件在時空中的變化，雖不能說是「瞬息萬千」，却也是時在此，移時又在彼；劇情中要風，需風來；要雨，需雨來；遇山則山見，遇河則河見；雖一室之內，而樓閣儼然，秒時之間，則出入堂奧，且樓上而樓下，必須界然分明。試想，劇情的需求如此，戲劇家對於舞台的這一小小的空間，可得運用智慧去處理了。

在民國三十七年間，洪深在上海寫了一個劇本，名「麗人行」，雖仍採用分幕分場的手法，但却廢除了純寫實的大景，改用簡略代替性的景物。如劇情中的咖啡廳，舞台上不再使用牆壁門窗，只是擺了幾張桌椅，桌椅後面隔了一兩片屏風；其他，也大多採用了這類所謂象徵式的布景。由於這類布景簡單了些，拆卸搬移，較爲方便，所以這本戲的分場較多。我記不清了，好像是五幕九場吧。這戲在上海演出時，曾被一些戲劇家贊揚過；當年的上海各報刊出過這些

文章。

美國有一部名爲「秋月茶室」的戲（曾拍過電影，馬龍白蘭度與日本女星京町子（？）主演），原來也是舞台劇。此一舞台劇四十年間在台北演時（地點在舒蘭街美國學校，演出者是美軍顧問團的職眷等人。），舞台布景是這樣：在舞台上佈起三個空間的景物，用燈光明暗來顯示空間景物在劇情中的演進變換。譬如說，劇情應在甲丙兩景中進行，甲丙兩景亮燈，乙景黑暗；一則一亮，三則三亮；這樣，觀衆便可以觀賞到舞台上同時間的劇情，在同時間不同空間的景物中展示。

當然，比起那只能讓觀衆在台下見及舞台上同一時間的演出，要豐富一些了。

但如果把上述這兩種企圖突破舞台空間局限的處理手段，來與我國戲劇處理舞台空間以及展示劇情需求的藝術慧心相較，則天壤之別矣！

我國戲劇藝術之優美與特長，即貴在它之演出於舞台，能夠不局於時空之限。舞台雖小，也能瞬間咫尺於天地之濶，日月之長；雖山嶽河川，風雨雷電，也能有之則見，無之則沒；把幅員不過數丈的小小舞台，處理成爲一個完整的大宇宙。說來，舍我國之戲劇藝術造詣，他曷能爾？

審之，我國劇藝突破舞台時空局限的辦法，不外三事：

1.實象的規範

2.假象的規範

3.意象的規範

（一）實象的規範

一般人總說我國戲劇是非寫實的藝術。這話如從西方的「寫實主義」論點來看，斯言誠是。這話如置之我國表現劇情的實象規範上說，斯言則非是。譬如說，國劇穿著的冠帶袍服，作戰時用的刀槍劍戟，照明時用的燭與燭台，以及桌椅等，都是合乎人生的實物；問題只在於這些實物却無法以史實論證，它已被規格在國劇舞台藝術的範疇中了。它已是國劇舞台上的特有藝術行當。所以它已從它的史實時空中超越出來，在國劇舞台上擔當了突破時空局限的大任。

按國劇中的冠帶袍服，采用的十九乃明朝服制，小部分是仿古或擬今。它的穿著以劇中人的身分行誼爲範例，不履歷史。行話說的「寧穿破不穿錯」，就是基於國劇服飾穿著的規範而說。正由於國劇的穿著，有其藝術上的規範，是以劇情中的時空問題，已不是它在舞台上多所考慮的因素了。刀槍劍戟在歷史上的變化較小，這一部分製之也易。可以說，只有國劇中的刀槍劍戟，往往還循應著原始史說的底本爲則。趙雲使槍，張飛使矛，典韋雙戟；更可以說，國劇並不是全部反寫實。只要在寫實的「實象規範」中，可以作史實的要求，却也絕不放過。至於照明時用的蠟燭，有時却也以現在人生中使用的蠟燭爲用。如四進士宋士杰的偷抄書信，演者早已採用實物之燭光，甚且成了這戲演出上的藝術形式。老婆子在房內走出時，宋士杰還要表演吹燈的技藝，以演示當時宋士杰在心理驚懼中的突發緊張。像這些，又怎能不是寫實的表現呢！

桌椅當作桌椅用時，它就是桌椅，當然是「實象」。至於那些桌椅合不合乎劇情中那些人家的事實景觀，全不管它。國劇不要求此一史實，但它總是桌椅，在劇情中也是桌椅。只是它

之在國劇舞台上，擔當桌椅之用的時候，已被安排在國劇的「實象」事物之「規範」中了了；桌椅在劇情中的使用史實，已有了距離。桌椅也有時候不當作桌椅用，因為它已被轉移到「假象的規範」中了。此一問題，下面再談。

總之，國劇並不排拒寫實。但為了要突破舞台時空的局限，它把寫實所需要的形物，予以藝術規範，以達成歷史時空的突破。是以凡是搬演到國劇舞台上的實象事物，都在規範中成了國劇的特色。

再說，國劇的穿著，並不是不可能向史實上去要求，果爾，國劇的演出就太浪費了。說來，我國劇之逐步完成了今日的舞台藝術形態，未嘗不與樽節「經濟」二字，有著密切的關連。若以每一史劇的演出條件觀之，我國戲劇確較西方戲劇演出經濟多矣！

（二）　假象的規範

前面我已說過，桌椅在國劇舞台上，往往由原形桌椅的實象被轉移到「假象的規範」中運用。譬如劇中人需要登山，他們踩上椅子，步上桌子，於是，他們足下的桌椅，便是山；神仙立於雲端，不是站在桌子上，就是站在椅子上，於是足下的桌椅，便是雲。國王登殿，大將祭壇（台），把椅子放在桌子上，桌椅便是金殿或將台；爭戰追逐，劇中人一躍飛上屋背，也是跳上了桌子，那桌子便成了房屋；可以說，桌椅在國劇舞台上，是所有高的事物的假象；換言之，它是高的代替品。

正因為桌椅可以代替國劇舞台上的一切高的事物，是以高山峻嶺，宮殿樓閣，甚而是神仙駕翔的祥雲朵朵，都不需要真的山巒，真的殿閣，真的雲空了。這樣一來，劇情要山，可以馬

上有山，要殿閣，可以馬上有殿閣，要雲空，可以馬上有雲空，無端時空變化得多麼迅速，也製肘不了這一「假象規範」的設施。

固然，神仙駕雲，站在桌椅上，但那只顯示了高，還沒有顯示了雲。於是，又有雲旗作為雲的假象。由四位或八位雲童，手執雲旗，排站在桌椅前面，把手中那一幅幅繪上雲紋的旗子，冉冉擺動，觀眾當然可以一望而知是某神站在雲頭上了。若是劇情要顯風呢？有風旗的假象；黃風是黃旗，黑風是黑旗；下雪，有旗捲的碎紙屑，由一人站在桌或椅上，輕輕展開，片片飛落；水有水旗。何況，演員在風雪中，還得表情出在風雪中感受情致的表演；在水上，有在水上的演示。如船在水上的盪漾，人在水中的游弋，得由演員在演出的藝術表現上，去演示出在水中游弋鬥打的形態。所以，舞台上雖無真的山巒或殿閣，雖無真的風雪，雖無真的河川湖泊，也能由假象的代替，以及演員的演示，在在顯示給觀眾。不因劇情所需顯示的宇宙之大與事象之多，被舞台的空間局限。

我稱這種假象的事物，謂之「國劇中的代替品」。儘管，繪上兩車輪的旗子，一人持之夾在乘者的腰間，謂之「車」。一張雙片的門帘，拿在一人手上，罩在乘者身上，謂之「轎」。乘者仍須雙足行路，令人一看便認為那是假的；但卻能令觀眾了解那是劇中人在乘車坐轎。戲劇本來就是假的，真的演示並不在這上面，那假象能使觀眾了解到劇中人是在山上，是在水上，或在水中，是在坐轎，在乘船，劇情即已傳達出了，戲劇的需要也得到了，又何必非要追求真山真水與真車真轎真船呢？

假象的規範，雖爲國劇的舞台，解決了不少重大的問題，却仍有一些問題，未能全部解決。如門窗之設，牲畜禽獸之見，凡不能以假象代者；則以另一手段演示之。那就是「意象的規範」。

(三) 意象的規範

我這裡說的「意象」，乃指國劇舞台上的一些虛擬動作，這些虛擬的動作，所要擬示的意義，是讓觀眾能了解到舞台上的無中之有。譬如說，劇中人在劇情中出門進門，門雖未關，出進、進都得以足作邁出邁進的動作，讓觀眾能在觀賞中了解他是進了門了，或出了門了。如果門是關着的，或鎖着的呢？在出門進門之前，還得作打開門閂或開啓鎖鑰以及關門閂門鎖門的虛擬動作。所以，舞台上雖然沒有門，那演員顯示給觀眾的開門關門等虛擬動作，觀眾自然可以從生活經驗中，獲知台上演員的虛擬動作，是在出門或進門，開門或關門的形象。這種形象是虛擬的，舞台上並無事實上的真正門戶，是以觀眾看到的門戶，乃一種意象。所以我把它們的這些規範，稱之爲意象的規範。

國劇中的這些意象規範，已被視爲是國劇藝術的一大特色。因爲它在國劇舞台上，凡是需要運用意象規範與虛擬的動作，都需要演員在動作（身段）上去作藝術的呈現，它是國劇舞蹈部分的重要課題。譬如馬（坐騎）與船，由於舞台的局限，都不能以實物用之於舞台之上。所以國劇舞台上的馬與船，都是以虛擬的意象動作，顯現出的。如騎馬行進，拉馬行走，或洗馬背馬（上鞍韉），以及趕馬或降服烈馬；上船下船；行船駐船，以及戰船等等，馬與船的存在價值，都是演員的意象動作虛擬出的。

關于這一點，我要在此附帶一提的是，有某些不深知國劇的人，總是把馬鞭與船槳作馬與船的象徵或代表。這是錯誤的看法。我常這樣反駁他們：「馬鞭如是馬，船槳如是船，就應把鞭騎在胯下，把槳乘在腳下了。；何況，騎馬（騎其他動物）的人有時不用馬鞭，光憑手上兵器也代表了馬的存在。；不用船槳，用櫓用篙也代表了船的存在。它們只是演員用以表演馬與船存在的輔佐工具而已。」我早只是由它們輔佐了馬與船的存在。；總之，馬與船都是國劇舞蹈的意象動作虛擬出年寫有一篇「馬鞭非馬說」。這裡不多論列了。正由於它們能在國劇舞台的虛擬中呈現真有，而且在藝術上達成了令人能在虛無中見到實有的真切，那麼，劇情中需要的各類動態事物，也就無所局限於舞台了。的藝術存在。

除了這些，國劇還另有一些處理時空變換的意象規範，如由甲地至乙地，也只要依據規則在舞台上遛個彎兒，就把問題解決了。雖千里長途，也不過數句唱詞（倒板慢板（原板））），在舞台上繞上兩個彎兒，也就解決了。在龍套的行動規範中，有所謂「站門」、「挖門」、「扯四門」、以及「站一字」、或「斜一字」，還有戰鬥行動中的「二龍出水」、「蛇退皮」、「倒脫靴」等等名堂，都是爲了處理舞台時空變換，一一設想出的意象規範。

此一問題，如一一例說起來，可以寫一專書，本文只是企圖說明國劇處理舞台時空時運用的幾大原則，無須例說太多而徒增累贅。我想，把問題談到此處，我準備說明的問題，已可作結論如下：

一、我國戲劇之所以能不受劇情所需時空之大以及出現事物動變之速的局限，正因爲它有一套處理舞台時空的周詳規範。這規範就是上述的三象之用：實象之用、假象之用、意象之用。

二、設此三象之用，爲了完成劇情之需求，可以實象出者，則以實象出之。；如冠帶袍服，

刀槍劍戟，杯盤碗盞以及燭光；不能以實象出者，則以假象代之。如山嶽樓閣、車輦轎乘，以及風雪雷電；若是連假象的取代運用都有困難，乃以意象擬之。如出入門戶之開關門啓，樓閣梯級之上下，時地之變換轉移，以及時間上的日夜之別，都出之於演員舞蹈動作（身段）的意象虛擬；具此三象的規範之用，遂把一個小小的舞台空間，與人生中的全宇宙之大之變，混成了一體。

我中國戲劇之舞台藝術處理，之所以無須閉幕，之所以通場悉以明台（燈光一直明亮不變）演出，無須燈光變化，正因為它有此三象之用，足以展現出劇情所需之宇宙人生動變。如劇情中之摸黑打鬥，演員在明台上虛擬出的黑夜意象，方是中國戲劇藝術表現的義諦，把台上燈光暗去，還看得清楚嗎？今者，若三岔口之摸黑打鬥以及活捉三郎之鬼戲，台上的燈往往暗去，甚而閻惜姣鬼魂出場，還放乾冰或二氧化碳以生白煙團團，質之國劇藝術本質，實乃蛇足。

對於舞台時空的處理，我中國戲劇早已有完美的規範，這一規範能使小小的舞台容納人生宇宙的萬千動態變化，不致受到舞台空間之小的局限。此一完美的規範，就是中國戲劇舞台藝術的良謨；正因為它有此良謨，方有了獨特的藝術成就而鷹揚垂視。

五、國劇的社會性與藝術性

一

戲劇本就擔負着社會教育的任務。這是不必多所說明的一個問題。今天的所謂「國劇」，有人說它是集我國傳統劇曲形態於大成的戲劇藝術，這話也不算錯。因為，我們却能在它身上的血流中，尋到元明以來的各種劇藝形態。編成於乾隆年間的「綴白裘」，纂集了各種流行於當時的劇藝，十之九都還存在於今天演出的國劇中。從今日還在演出的國劇形態看，除了主要的皮黃之外，其他地方戲的特色，諸如崑弋秦漢徽冀以及類如小調的南鑼銀紐絲等等，仍能在國劇的演出中聆及。把歷史與文學上的人物，予以活生生的形象起來，使之世世代代生活在社會大眾一起，都是戲劇的社教功能。

戲劇是由兩個階段完成的藝術。第一階段是劇本的編寫；劇本的編寫是文學部分。第二階段是演出的組合；演出的組合是技藝部分。沒有完美的劇本，光憑演出者的技藝，還是無法把戲劇達成藝術的要求；有了完美的劇本，沒有優越的演出組合，也同樣不能達成戲劇藝術的要求。行家們有「人保戲」與「戲保人」之說，便是指的這兩大問題。「人保戲」是指演出優越而劇本不夠完善；「戲保人」則指劇本完善而演出不夠優越。這兩個階段，都需要具有藝術的質素。今天，我們不是討論國劇的舞臺技藝，演出則比同裝璜。這些問題，我們可以不說它了。

那麼，我們今天要講的是國劇的社會性與藝術性，說起來，也

就是劇本與演出的兩大問題。

二

國劇在教育上所負荷的社會功能，百分之八十以上都在劇本的編寫上，演出占有的成分極少。歷代以來，戲劇之所以有禁演的事件產生，大都爲了劇本。譬如「四郎探母」就是一齣屢遭禁演的戲。今天，我們還在爲了它的問題在討論。討論的問題是劇本，不是演出。所以，我們討論國劇的社會性，就是討論國劇的劇本。

今日國劇演出的劇本，十九都是前人流傳下來的。有的淵源於元明的傳奇與雜劇，有的是國劇名脚兒的集體創作。今天的新創，少之又少。雖有不少新寫的本子，也大多演上一次兩次就擱起來了，值不得我們去討論它。就是拿出一本兩本來討論，也沒有人知道。所以我們今天還是討論老本子，討論大家最熟悉的本子。

剛才我們說到「四郎探母」，就拿這齣戲來說好了。這齣戲被大家譽議的問題，是「探母」後的「回令」。這一點，大家認爲楊延輝這個人不忠不孝。第一，他戰場被擒，不爲君死，竟投降了番邦，不忠也。第二，已有妻室，投降番邦之後，易名姓招駙馬，不義也。第三，好不容易逃出了番邦，回到了南朝營地，見到了娘，見到了兄嫂妻室弱妹，不過相聚短短數小時，便要折返番邦回令。對於番邦的戰事機密，一字未曾透露，不忠、不孝又不義。因而這齣戲在社會教育的觀點上，自然有了被禁演的因素。

這齣戲在抗戰期間，禁演「回令」。那時，我們正與日軍打仗，日本當然是番邦了。怎可要楊四郎捨母兄妻妹於不顧，又回到番邦去。而且，回到番邦之後，還寡廉鮮恥的被老婆拉上

銀安殿的太后駕前，哭哭啼啼的求饒。最後，蕭太后看在女兒及外孫的分上，雖然赦免了楊四郎的死罪，却賜寶劍一口，令箭一支，要他去鎮守北天門。當然，在這場南北兩國的交戰中，他還得在北國立功才成。在抗戰時期的社會因素之下，楊延輝自然是漢奸了。可是，不演「回令」也有問題。有人說，鐵鏡公主雖然是敵國之女，而她却非戰犯。當她明白了丈夫的身世，不惟未去報告當局——母后知曉，還幫助丈夫去騙到了令箭出關見娘。臨別的時候，尚未忘兒媳的身分，要丈夫回去見了婆婆，代她問聲金安，自認罪過。兼且還為楊家生了個兒子。不回去，豈不是對公主不義！所以後來，有人在「回令」的後邊，又加了一場「南北和」，把楊四郎的「回令」問題，在「南北和」中完成句號。但由於「四郎探母」的演出，早成其獨立的藝術形體，已不容許後人增增減減了呢！所以「四郎探母」的社會教育問題，到今天還是一個懸案。說到這裏，便牽涉到它的藝術性了。

三

從劇本的文學藝術說，「四郎探母」的故事結構，相當完整。它分坐宮、盜令、出關見娘、哭堂別家、回令等五個情節去演出它。這五個情節，在在都着眼於倫理一事。骨肉之親，夫妻之義，劇作者使之在每一個情節裏發揮。所以我們在演出中所能感受到的，是楊四郎在「坐宮」中的孝思，鐵鏡公主在「盜令」中的相夫義舉；「出關見娘」一折中的似箭歸心；「哭堂別家」的義不能留而情不能離的矛盾痛苦；都是本劇描寫倫理的上乘手筆。雖然，楊延輝表現在「回令」中的卑下情操，委實可議，但如從倫理上看，所演出的仍是夫婦間情義之厚。只是在忠之一事上，未能兼顧而已。但劇本在演出上則是成功的，所以歷久不衰。

顯然的，「四郎探母」的「回令」一折，有其時代上的意義。看來，是爲了討好當時的慈禧太后編寫出的。在今天看來，自然不能令人覃思它了。我曾經想過這個問題，如能在別家中加上一個交代，四郎認爲他返回番邦之後，可以策反公主，說服太后，率同番邦君臣歸宋，就把回令留下的問題，有所周圓了。或暗中去作策反工作。當然，這樣就得在回令中再埋設伏線，給未來的「天門陣」預設因果。那麼，人們所訾議的問題也就不是問題了。不過，如以演出今日的國劇藝事來說，它的唱作幾已淪爲耳目之娛，聽聽它的歌，看看它的舞，極少還有人去吟味它的內容是什麼。譬如「紅鬃烈馬」，它的內容之荒誕不經，更值得提出探討。下令禁演的問題，比「四郎探母」可要嚴重得多了。

四

按「紅鬃烈馬」一劇，跟「四郎探母」一樣，都是源自說部，關連到歷史的部分極少。不過「楊家將」還有個歷史的影子，「薛平貴征西」則連個歷史的影子也牽連不上。小說家只是從「薛仁貴征東」模化出一個「薛平貴征西」而已。

「紅鬃烈馬」的劇名，雖是由薛平貴降服紅沙洞的紅鬃烈馬而來，實際上的內容，則是事事都以烘托王寶釧爲主。它要爲那個時代的大衆婦女，塑造一個合乎理想的完美女性。正因爲這樣，所以這個劇本在文學的結構上，有着許多傳奇的情節，也正是爲了那個時代的大衆婦女所架設的社會教育。

說來，這齣戲的故事，長而曲折。唐朝某代，有位丞相王允，生有三個女兒，大女兒金釧、二女銀釧，均已字人，一爲戶部蘇龍，一爲兵部侍郎魏虎，只有三女寶釧因侍奉母病，就誤了

終身。

寶釧為母病日夜上香祈禱，大發願心三年，終於祈得母病痊病。皇后得悉，對於寶釧的孝心，至為讚賞，問起寶釧婚事，願求天作媒。於是金殿賜與彩球一個以及龍鳳襖珊瑚裙鳳冠霞披，在相府門前高搭彩樓，訂於二月二日由寶釧親登彩樓，拋擲彩球，打賤隨賤，打貴隨貴。

在還未拋球之前，薛平貴落拓乞討，到了王承相的後花園門，疲倦了倒下睡了一覺。正巧王寶釧在希奇昨夜做了一個夢，夢見紅星落下，掉在房裏，不知吉凶。上午起身到後花園散步解悶，發現花園門外有火，開門一看，原來是個要飯花子。叫進花園一問，看他相貌非凡，心裏便有了愛意。於是，花園贈金，私訂終身。並把彩樓拋球的事告訴了他，要他及時前來接球。下面的故事就是彩樓配了。

在彩樓配以及花園贈金這兩齣戲裏，老的演出，還上土地及月老神，土地爺把平貴領引到王相府的後花園，月老神把彩球接來交與平貴。可是，彩球雖然被平貴接得，正合了寶釧心意，王允却反對女兒嫁給乞丐。王寶釧則堅持打賤隨賤，認為縱然打中一塊頑石，也要抱它永眠。這麼以來，父女各持己見，互不相讓，於是三擊掌。父女決裂，走出相府，跟花郎平貴住入寒窰。但生活無著，到相府借銀，多蒙王夫人見憐，借與了銀兩，又被王允派家院阻止平貴，不僅把銀子搜了去，還賞與亂棒，打了半死。幸虧了乞丐朋友，救出命來。從此夫婦二人便乞討度日。

紅沙潤出了妖精傷人，貼出皇榜，凡有人能降得此妖、賞千金、取富貴。薛平貴撕下了榜文，到紅沙潤降了紅鬃烈馬，封為後軍督府。不巧西涼國打來戰表，命蘇龍魏虎為正副元帥。因為「別窰」而誤卯三打。第一次交戰得勝，蘇龍魏虎派薛平貴為馬前先行。於是別窰出征。他便設計陷害平貴，名義上為平貴擺宴賀功，把平貴誆來灌醉，捆到馬背上，趕馬衝入番營。他

們認爲這樣就把平貴置之死地了。不想平貴被擒，番邦招親：做了番邦的駙馬。王寶釧獨守寒窰，茹苦含辛。這時，蘇龍魏虎傳說平貴已戰死疆場，逼寶釧改嫁，不爲所動。母親探寒窰，銀勸寶釧回府，也堅持不肯。這裏還加入了賓鴻大仙爲寶釧傳書，遂有了平貴回國，趕三關，銀空山等情節的穿插。於是，武家坡夫妻相會，相府算糧，王允僭越篡唐，薛平貴憑恃了銀空山高思繼與西涼代戰公主的兵力，演了一齣反長安，推翻了王允，自立爲王，大登殿結束。把仇人蘇龍魏虎正法。王寶釧做了第一夫人，集孝、貞、節、烈於一身。十八年茹苦的代價，也有了補償了。

五

如從文學的社會性來看「紅鬃烈馬」這齣戲的故事架構，可取之處極少。尤以結尾的「大登殿」背乎倫常。像薛平貴既然是「唐王駕前爲臣」，推翻了篡位的王允，應去扶保唐室的繼承人繼位，怎可自去做了天子？何況，「反長安」所依恃的力量，一是西涼的代戰女，二是銀空山的高思繼，乃外力與強盜的結合。若認眞推究起來，都不適合作爲社會教育的運用。至於其他情節，也大多不合情理。但劇情的安排，說薛平貴是眞龍天子，借銀被打半死及銀空山被搶挑下馬，都有眞龍出現。那麼，薛平貴既是眞龍天子，當然要「大登殿」了。這些內容，都是百年前我國農村社會的大衆觀念。像王寶釧就是一位農村婦女理想的典型。第一，她堅持婚姻的從一不二。第二，旣與家庭決裂，餓死也不回頭。第三，受了十八年的苦難，終於苦盡甘來，作了第一夫人。第四，當年害他的仇人，一個個有了法落，連老父親也與老母親的待遇有了區別。在觀衆心理上，也是一大快事。第五，謙讓代戰爲正她爲偏，更是所謂關睢之德，那

個時代的婦女所應具備的了。所以，我們如從這一問題去看王寶釧的故事，就會豁然了解到從頭至尾的情節，都是爲了塑造一個十全十美的婦女典型王寶釧而安排。而且，它是屬於純民間型的社會機會教育內容。不能用智識分子的意念及今天這個時代的社會基礎來論斷它。

再說，國劇的主要藝術性在演出，演出着重的是唱唸作表。「紅鬃烈馬」在唱唸作表的這一安排上，有其相當藝術性的成就。這就是它之所以流傳到今天，還能被演出不衰的基本理由。何況今之國劇觀衆，大多只是去欣賞歌舞的藝術性，尠少去論斷內容了。

六

有一天，請一位西方朋友去看戲，那天演出的劇目是「翠屏山」帶「扈家莊」。關於「翠屏山」這齣戲，取材自「水滸」第四十五、六兩回。寫楊雄的妻子潘巧雲與和尚通奸，被結拜兄弟同夥作屠夫的石秀發現，潘巧雲搬動是非，趕走了石秀。石秀心有不甘，暗中捉姦，殺了和尚，取得僧服褻衣爲證，慫恿楊雄把巧雲誆到翠屏山燒香，殺死之後，雙雙投上梁山。我這位西方朋友看完之後，大惑不解。認爲石秀是多管閒事，而且是犯了妨害自由與謀殺的重罪。

怎可採取這樣的故事去作戲劇的演出。說：「石秀簡直就是一個匪諜，他是來統戰楊雄投奔梁山的。」這論斷在今天看來，當然很有道理。不過，這戲是梁山英雄的故事，這些投奔梁山的英雄，都有一個無路可走，非投上梁山不可的故事。楊雄與石秀的投奔梁山，正因爲他們殺潘巧雲主婢倆。不過，在戲劇中把楊雄寫得過分軟弱與膽怯，只是個毫無主意的縮頭漢子，以加強戲劇的演出效果。看起來，越發的顯得石秀的主動殺人與多管閒事而已。

像這位西方朋友的意見，却極少在我們老戲迷老觀衆家的口中道及，我們所能聽到的，只是他們一個個在演出上的唱作成績，誰還去過問石秀管閒事的問題。縱然這齣「翠屏山」在內容上有其不合教育要求的情節，却也未見得有其「不良」的後果產生。相反的，觀衆還會認爲石秀夠朋友，是好漢呢！因爲他不願受潘巧雲爲他製造的寃枉氣，而且是非分明，不甘心寃寃枉枉地留下個壞名譽離開楊家，非要洗刷了這個寃枉氣不可。於是他暗中捉姦，等證據齊全了，向結義兄弟一一表白，使潘巧雲不得不承認姦情。這些都是人情之常。大丈夫不願妻子背地偷情於人，也是那時好漢們的典型性格。楊雄殺潘巧雲，自也是血性漢子的行爲。只是戲劇太誇張了些，越發顯得石秀的過分剛烈與霸道了。

我們知道，國劇的題材，不僅有其歷史背景，更有其形成的時代因素，是以它所架構成的社會性，已不是今天的制度可以尺寸的。像「翠屏山」就是事例之一。

七

如論劇本的藝術性，我最欣賞的是「四進士」，它是一部含意相當深刻的文學作品。故事託爲明嘉靖間，有毛朋、田倫、顧凟、劉提四人，乃同年進士，感於嚴氏專權，貪賣公行，曾於雙塔寺結拜，以清廉正直相誓，如有枉法行爲，仰面還鄉。後來，經過海瑞保荐，方得一一任職。劉提任河南上蔡知縣，顧凟信陽州職，田倫江西巡案，毛朋是河南巡按。

緣有上蔡縣姚家莊，有一姚姓人家，頗有貨財，只有寡母與廷椿、延美兄弟二人，兄不知書，且情性顢頇，却娶了一位情性惡劣的妻子，是田倫的姐姐。延美知書達禮，娶妻楊素貞，却也賢慧。田氏仗着娘家的官勢，想吞倂家財爲己，便把延美毒死了。楊素貞想去告狀爲夫

申冤，姚母不敢為後盾，都怕田家官勢，也就隱忍下來了。可是田氏意仍未盡，想把楊素貞也趕出姚家，遂暗買素貞之兄楊青，把素貞賣與南京人楊春為妻。楊春雖然化了三十兩銀子，可是楊素貞執意不願嫁人，且說出了原由。楊春代抱不平，遂結義兄妹，顧意代為告狀。在路上柳林遇見一位算命先生，代寫了一張狀子。這個代寫狀子的算命先生，就是按院大人毛朋。這義兄妹二人，準備上告，却因二驢夫不懷好意，使這兄妹分散。遇到了宋士杰在路上看見，把楊素貞救到店中。問明原由，認為義女。這位愛管閒事的退職刑吏，便願代為詞訟。尋到楊春，便聯合在一起，前去告狀。又湊巧田氏之弟田倫，受到母親的哀求，為妹子向顧年兄寫了一封說情的關節信函，送信人正好住到宋士杰的旅店中，被宋士杰偷看了信中內容。於是，一狀告下了三個官員。楊素貞的官司雖然平反了，宋士杰却判了充軍的罪刑。可是楊素貞却認出了那按院大人就是在柳林為她寫狀的算命先生。這樣以來，宋士杰又抓到了法律的把柄，於是，充軍罪也免了。

「四進士」所顯示的法律問題，除了上蔡縣知縣劉提，好酒貪杯，處事昏庸，應行革職，田倫顧瀆干犯的刑戮，都情非所願。按劇中情節所演，田倫是迫不過母親的哀求，因為田倫本不願意為這位品性不好的姐姐說項，母親却為了女兒向兒子下跪求情。田倫不得已，才寫了一封求情信給信陽知州顧年兄，送了三百兩銀子壓書信。顧瀆本也不願接受關節，銀子却被生病的師爺急於要回家，代為收下離去。可是，顧瀆終於代為關節了刑案，判了田氏夫婦無罪。

如從「四進士」的故事情節來看，田倫顧瀆的行為，都有情可原。但如從法律的觀點看，法與情則是兩回事。所以田倫之未能拂去「天倫」之擾，終於犯了法。顧瀆雖未貪贓了三百兩銀子，他却為了同年作了貪贓的事。當然是犯了法了。最妙的是結尾，毛朋身為巡察使，在微行

時居然代人寫狀，已屬違法，却又自去審理，更是違法之極。若論明律，又何止大劈之刑。所以他免了宋士杰的充軍之罪。毛朋的刑戮，雖然未被揭發，犯罪的事實，則是存在的。所以這齣戲給人留下的餘味深長。

當四人在雙塔寺結拜立誓時，相信四個人的意志，該是多麼堅定，怎曾想到一經去踏上現實，竟個個踏入法網。古人在官自謂之「待罪」，這話也正好是「四進士」所呈現的社會性。

雖然，「四進士」的外在主題是描寫宋士杰這位熟於法律與詞訟的人物，真乃訟事之傑。實際上，這齣戲則在說明爲官之不易。明人筆記，記有一位在嘉靖、隆慶、萬曆等朝任職言官，山東諸城人丘橓，素以耿介直言著稱，張居正籍家，就是他陪同太監張誠去的。可是，他自己則有欠稅行爲。有一次，他的縣太爺把他拒收的一筆常禮，代他收下折繳了欠稅。給了丘橓一個極大的難堪。這也說明了人性的弱點，表裏是很難一致的呢！

不過話再說回來，凡是常看國劇的人，所討論的都是演員的唱唸作表，極少人去論斷它的內容了。不常看戲的人，偶然看上一次，也往往弄不清它們演述些什麼。如以國劇的社會性在今天來說，可以說是相當淡薄的一個問題。藝術性也只是局囿於小部分人的感念之間。

八

國劇的演出，能立竿而見影的問題，是所謂「粉戲」這一部分。古之所謂「粉戲」，卽今之所謂「黃色」的戲。據說民初的北平劇院，還是禁止女客入場的，因爲有些戲「粉」得不能令女客入耳入目。像今天還偶爾演出的「荷珠配」、「打櫻桃」、「打槓子」、「打麵缸」，都是粉戲，雖然有些詞都已洗滌過了，聽來仍有許多不夠雅馴的話。他如宛城鄒氏，思凡下山

的「妙常」，以及「秋江」，如照老套子去演出，都有不堪入目的動作與不堪入耳的對話，在抗戰期間，連「梅龍鎮」與「玉堂春」的嫖院都禁演，這些都是從社會性的觀點去研判的。

六、論國劇的唱、唸、白

把我國劇視同西方的歌劇，且譯之爲「歐珮拉」，似不合適。因爲我們的國劇，除了歌之外，還有舞，它是歌與舞並重的綜合體。西方的歌劇與舞劇，是兩種形式，呈現藝術本質是各有特性的獨立藝術，歌劇是歌劇，舞劇是舞劇。我們的國劇則是歌劇與舞劇合成一體的戲劇，可以稱之爲歌劇，旣不能僅稱之爲歌劇，亦不能僅稱之爲舞劇。老實說，揉合歌舞於一，乃我國戲劇體系的傳統形式。今日的國劇，只是集我國傳統戲劇形式於一身的大成而已。

那麼，我國國劇旣是歌與舞的兩大綜合體的藝術形式，歌唱便占有一半的重量。北人觀劇，習謂之「聽戲」，可以想知歌唱在我國劇上的被人重視。內行們稱用以歌唱的嗓子爲「本錢」，有嗓子謂之「有本錢」，嗓子好謂之「本錢足」，反之，則謂之「無本錢」或「本錢不足」。

倘使國劇的藝人沒歌唱的本錢，那就在藝事上弱去一半了。不過，雖無本錢，但却能在工力上去以技巧運用，以補嗓音之不足，亦能達成藝術的成就。如譚鑫培、程硯秋、荀慧生、楊寶森，原都不是在嗓子上有本錢的藝人，却能完成其歌唱的偉大成就。說來，都是本文要談到的問題。

說到國劇的歌唱。不外唱、唸、白三事。雖說，唱、唸、白有別，唸，決不是唱，白，是說，更不是唱。但唸，要具有歌唱的意味，白，就是京白，在國劇的演出藝術中，也要具有歌唱的意味。否則，便會令人聽來，覺得它不是國劇，認爲是「沒有味兒」，或「不夠味兒」了。

是以唱、唸、白都應屬於歌唱的範圍。

一、唱

說到唱，就不得不先提到國劇在唱方面既成的規格，所謂西皮二黃以及其所各綜有的板眼腔調。西皮二黃是國劇音樂方面的兩大調度，故國劇舊稱「皮黃戲」。這西皮二黃又各有反調。西皮調情韻略揚，多用於喜劇，二黃調情韻略抑，多用於悲劇。反調則無論西皮或二黃，則又係用於悲傷時者多。至於板眼上的快慢流散等，亦無不有其既成的規格。這些，齊如山先生早經詳說，亦非本文所論範疇，只好在此略提一句罷了。這裏，我們只論唱的問題。

唱，完全屬於音樂上的事，更是聲音上的事。

雖說，唱是聲樂上的事，認眞說來，應以聲音之理論之。這樣，就會趨於教條化，或不是大衆所需求的。何況，我也無此能爲呢！所以我在此只說聽戲的經驗，不談理論。

我們在前面說到「夠味兒」與「不夠味兒」的話，這「夠味兒」與「不夠味兒」，就是唱者聽者雙方共同去要求的標準。

那麼，怎麼叫「夠味兒」？怎麼又叫「不夠味兒」？總而言之，應是指的那唱出的字辭情韻，合不合乎劇中人的情性。唱，也是語言，語言除了以言辭表達心意，語態（腔調）更兼帶了心意的眞情。譬如一個應允之詞的「好」字，如果用好字應允時，腔調扯得又長又高，那語態便是不太情願的應允。唱的「味兒」，自也不能違背這些語態的。不過，這一要求，還在最後階段，第一階段的要求，是「字準腔圓」。如果唱起來字咬不準，不僅影響了腔的圓潤，兼且影響了歌詞的意旨傳達。所以唱者在咬字上，是第一道工夫。

說到咬字，就牽涉到文字學的聲韻上面去了。要講求唇齒舌喉。但習國劇者，是不是非得

入門於國文方面的聲韻學呢？如照往時科班之制，似乎無此必要，而且是荒廢時間的。因爲聲

韻學終究是國文方面的專業課程，國劇的唱工，咬字行腔雖不能脫離聲韻學的規範，却沒有必

要非去研習這門學問不可。國劇藝人的養成訓練，學科一向是口傳心授，不也出現了不少的

名脚兒嗎！可見從事國劇藝術演唱的人，無須去多求理論，只是多花時間去演練就夠了。

求唱時咬字的準確，講求的是開合放收。這開合放收的吐字行腔，就是聲韻學上的事了；

也正是音樂課程聲樂上的事。聲韻學的字音，以清濁分，國劇以釋守

溫的三十六部爲分韻之基，國劇則別爲十三轍作用韻之路。本來，詩有詩韻，曲有

曲韻，於是國劇也有其專執之韻——十三轍。十三轍的韻母分中東、江陽、人臣、發花、言前、

灰堆、一七（衣其）、姑蘇、由求、么條、梭撥、懷來、車蛇（乜邪）。如以國音字母的音聲

別之，則十三轍的音域是ㄥ、ㄤ、ㄣ、ㄚ、ㄢ、ㄟ、一、ㄨ、ㄡ、ㄠ、ㄛ、ㄝ。唱時

咬字，就得依此音聲開合放收。

如中東轍的老翁的翁，屬於喉音，深喉音。開口咬唸翁字時，應撮口呼ㄨ，再慢慢裂口吐

ㄥ，合起來就是ㄨㄥ，放出來的字就是翁字。若是同轍的烘字呢（轟薨同），一開口咬此字時，

就得張口呼ㄏ，再撮口呼ㄨ，裂口吐ㄥ，合起就是ㄏㄨㄥ，放出的字音就是烘、轟、薨。他如

江陽轍的汪、王，也是如此，開口時撮口呼ㄨ，再裂口吐ㄤ，合起是ㄨㄤ，放出的音就是汪、

王。依此類推，就足可想知國劇藝人的唱者，如何咬字吐音了。何以要如此呢？何以與吾人平

常說話的咬字吐音略有區別呢？一句話，爲了好聽，爲了使聽者聽得字音清楚，而且動聽入耳。

這些，自都是從歷鍊中經驗出來的。如不這樣，就會使唱出的字音不清晰。我們往往說某藝

人的吐字不清，正因為那藝人在咬字的訓練上，缺少此一工夫。

字音尚有四聲，平上去入，平聲又分陰陽，實為五聲。如上面引述的翁烘，汪王，雖翁烘同是陰平，同屬中東，但翁烘二字的聲音卻異，汪王雖為江陽，同為平聲，但字音則汪為陰平王則陽平，吐唸時就不能汪王不分，如汪唸成王，王唸成汪，則是倒字。國劇的所謂「倒字」，就是字音不準，一如翁烘汪王不分是。言菊朋最講究字音，因而在行腔上，有些不同於他人的怪異。這是前面說過的了。雖說名藝人為梅程荀尚等都難免有倒字的情形，却大多是遷就了行腔。如「母親不必心太偏」，女兒言來聽根源。」（鳳還巢），「母女」二字都是第三聲（上聲），「根」字是陰平。這詞中的「母女」二字，就最易唱成平聲。「蘇三離了洪同縣」的「蘇」字本是入聲字，在國音中是平聲，而且是陰平。但在唱者的口中，則此一蘇字勢必得唱成陽平，兼且還要再高昂些。如唱成陰平或入聲，不惟字音不是中州韻，行腔亦必不順了。不惟唱者不能把字音唸錯唸倒，行腔也不能不合節奏，也不能岔出旋律。行腔時不合節奏，謂之「失板」」（走板或掉板），岔出旋律，謂之「荒腔」。斯二者，亦均唱者的大忌。倘使唱者被評為「荒腔走板」，其歌唱之藝，既不足聽，亦不足論矣！

二、唸

在國劇中，唸有以下數種：

A、唸引子

引子的意義，在詞意上，是引喻脚色在劇情中的心理情況，一如文學中的引詩證事，對於

脚色個人來說，則等於現代小說之內心獨白。實際上，引子之後，多半跟着唸定場詩（亦稱坐場詩）及劇情介紹。看來，又似乎是從元明雜劇中的「入話」、「開宗」……等介紹劇情的開場白簡化而來（不過，元明雜劇中，開場白後，亦隨處有引子）。在此也不必多說它了。

引子有大（雙）小（單）之別，大（雙）引子多用於將帥坐帳，如空城計之孔明出場，戰宛城之曹操出場，唸的都是大（雙）引子則又各類脚色都用。

空城計（失街亭）的孔明坐帳上引，唸「羽扇綸巾，四輪車，快似風雲；陰陽反掌定乾坤，宇內干戈猶小矣，宛城張綉不除必變，親自來征殲。」一觀這兩段引子的文詞，即知是脚色的內心獨白。更可以說，引子的文詞意義，也把劇情的內容道出了。

保漢家兩代老臣。」他如戰宛城的曹操坐帳上引，唸「勤勞國事功勳建，旣把我才能獻；

我們這裏不是論引子的意義，而是論引子的唸唱。雖說，「引子」的表達謂之「唸」不謂之「唱」，但引子之唸，仍具有唱的意味。無論大引子或小引子，都是如此。

如在劇情演出上說，唸引子以及定場詩說白等等，都是劇情的楔子，尚未進入劇情，或者說，正式的劇情尚未開始。至於夾於劇情進行中的小引子，多屬於脚色在劇情進行中的心理獨白，都是配合劇情表達之輔助手段而已。儘管如此，引子的唸者，腔調聲情，都應與劇中人的性行符合。孔明在失街亭中的大引子，唸得要柔中有剛，沈毅頓挫之間，要穩如泰山，眉眼神情雖帶憂患，却不暴露內心的不安。宛城的曹操就不同了，每一句都應唸得氣槪萬千，每一字都流漾出意意乎不可一世之奸雄神態。坐宮中的四郎唸「金井鎖梧桐，長嘆望隨一陣風」，則又必須唸得充滿了思家憂國的感傷，心情是春天裏的秋天，與公主上場時唱的散板「芍藥開牡丹放花紅一片」，乃一鮮明心情的對比。這些，都是唸引子在劇情

上的功用。在此，亦不能多舉。

B、唸　詩

引子的後面，必有詩，似是國劇的不變規格。但夾在唱中，白中，或上場時，也有唸詩的表達情形。唸詩，在劇情的表達上，也屬於劇中人的內心獨白，如失街亭大引子後的定場詩：

「憶昔當年居臥龍，萬里乾坤掌握中；掃盡中原歸漢統，方顯男兒大英雄。」這不就是諸葛亮的性行在失街亭時代中的寫照嗎？如宛城的曹操唸：「漢帝如今幸許都，賞功罰罪盡歸吾，宛城未靜留餘孽，親自提戈去掃除。」也正是戰宛城時曹操出兵時的心性。我在「安鄉定國蕩寇志」（大鵬在六十九年參加國軍國劇競賽演出）中寫胡季媛的堅貞性行，寫她誓不接受兄長的賣緣上官，要把她許與趙文華之弟續弦，她堅定的唸：「為草當作蘭，為木當作松；蘭幽清風遠，松寒不改容。」用此四句詩，表達胡季媛情性的貞堅。當然，這也是心理的描寫了。

唸詩有兩種唸法，一是誦，一是吟。誦，是一字字的吞吐，吟，是以腔吟哦。如上說的「為草當作蘭」，是誦，如霸王別姬的「漢兵已略地，四面楚歌聲，大王意氣盡，賤妾何聊生。」則以吟哦之聲歌出，聲情中充滿了無告的憂傷。除了以死答報君恩，別無他謀了。

C、唸對子

唸對子，是兩句對兒詞。多用於上下場時。但有時亦在唱中夾唸。悉視劇情需要而定。如探子上唸的兩句通用詞：「人行千里路，馬過萬重山」，我探子是也。也都表達了劇中人的性行。這種例子，說起來可多着啦！狀元譜的張公道上唸「家無生活計，吃盡斗量金。」如探子上唸「人行千里路，馬過萬重山」，我探子是也。

當然，也有類似對子，但並非對子，或套取古諺古語古書，只要適合劇情，也不必限於對子。我在「安鄉定國蕩寇志」中寫小生張懿上場見巡撫胡宗憲，唸「君子不患無位，患所以立。」採用的是論語上的話，用這幾句話，說明張懿無求官意圖。是以唸時要堅定輕快。

D、唸數板

唸數板多由丑脚之口出之，如烏盆計的張別古去叩拜城隍，六月雪的禁婆子上場，唸的都是數板。唸數板雖與唸引子、唸詩唸對子的情韻不同，也只是表達形式的變化，在詞意表達的本質上，則是異曲而同工的，都是性行的內心描寫。用數板，只是符合丑脚的韻律，以調和劇情演變的趣味而已。

數板的旋律是輕快的，情韻是喜悅的。是以唸數板不像唸引子、唸詩、唸對子那麼嚴肅。

但唸數板的丑脚，却也不能不認眞唸而隨隨便便，如不認眞，雖係輕快而喜悅的數板，也難達其聲情效果的。

E、唸撲燈蛾

本來，撲燈蛾是崑劇中的曲牌，但在國劇中的撲燈蛾，則已不同於崑曲中的此一曲牌，它已是國劇用以表達劇中人憤恨心情已達極點的獨特規格。凡是劇情中劇中人面對某人的憤恨，已達極點，勢必要拚死以對的時候，則必唸撲燈蛾。如刺湯時的雪艷娘，殺惜時的宋江，都唸撲燈蛾。

正因爲國劇中的唸撲燈蛾，是表達憤恨已極的心情，所以唸撲燈蛾的語態，要充滿了恨，

令人聽起來是咬牙切齒，看起來是他今天非拚個你死我活不可。如宋江唸：「心中惱恨閻婆惜！閻婆惜！你竟敢把我宋江欺！宋江欺！今天不還我的書和信哪！閻婆惜！我一刀要你命歸西！命——歸——西！」氣得渾身顫抖，腳步都走不穩了。這才是唸撲燈蛾的聲情態勢。

F、其 他

其他如取自崑曲的牌子，唸點絳唇，唸粉蝶兒，也都是唱唸兼之的格律了。

三、白

有一句行話：「千斤道白四兩唱」。可見唸白在國劇中的重要。

白，是說話，又稱「道白」。直接用語言說出來。

在國劇中，道白有兩種：㈠韻白，㈡京白。韻白是所謂唸上口字，京白是以北平話為準的語言。另外，還有不時用於劇情中的各地方言，如蘇白，金山寺中的小和尚；四進士中的紹興師爺說紹興話；甘露寺中喬福的湖北話等等，都是偶一用之，也都是為了適應劇情才有的。

唱，有腔有調，復有樂器伴奏，咬字吐音略有差池尚有包涵，唸白則不然，如有一字咬吐不清，或音聲有誤，語態不合聲情，就瞞不過聽眾的耳朵了。這或許就是行家習說的「千斤道白四兩唱」吧！

儘管道白一如正常語言之表達，毋須以節奏曲度入歌，但國劇中的道白，仍不可脫離它歌的意味。上口字唸音的韻白，更是國劇的歌，一聽就會令人感於它是歌，與一般人的平常對話有別。換言之，不是一般人的平常說話，而是歌唱的語言，且能令人一聽就能別出它是國劇中

人物的對話，且是國劇對話的一種聲情格調。那麼，京白呢！雖是以燕京人平常語態為準的語言，但在國劇中，可以說也是經過規格了的。它與一般燕京人平時說話的聲情，還是略有距離的。如四郎探母中的鐵鏡公主，得意緣中的狄雲鸞，甚而是玩笑戲中的花旦，她們的京白，一旦用之於國劇舞台，也都框入了國劇的聲情規範，不再一成不變的是本有語態。只要我們留心於此，就能谿然領略於國劇道白的特色了。

四、聲　情

咬字吐音之清晰正確，固為國劇唱唸白之要義，但還算不得國劇唱唸藝術的重要關鍵。唱唸藝術的重要關鍵，在於聲情的能否符合劇中人物的性行與時語的感情。如不符合劇中人的情性，咬字吐音縱然清晰準確了，亦難達藝術的要求。

歌唱是音樂的藝術，歌詞雖有語言的表白，但歌者歌唱，尚須聲情予以表達。也就是說，尚須用歌唱的聲調予以情感出來。這一歌唱的聲調，要從文學的語言——歌詞通過音樂傳達出來，要人聽來，歌者的感情已融合在歌詞的意義中了。這種聲情，方能令聽者感受到是「夠味兒」。如果令人聽來「不夠味兒」，那就是歌者在聲情上的藝術，表達得不夠火候。

這種事情上的表達問題，不是語言文字可以說得清楚的，必須有聆聽音樂與國劇歌唱的經驗，方能感受得到。譬如徐露小時候唱「寶蓮燈」，在放子時，把沈香喊回，有一段唸白：「…迫我二老百年之後，若能買份紙錢，到為娘墳前一祭，也不枉為娘捨子一場。事後，我告訴徐露，這來也在你不來也在你。喂呀…」徐露把不來也在你的「你」字，高聲扯長。話已講完，這來也在高聲唸你你字，不合王桂英的性格以及她這時的心情，應依據梅蘭芳的唸法為是。，唸到你字，緊接啜

泣。絕無憤悔之情，只有委曲。試想，字音唸準了，又當如何呢？再說楊寶森的昭關，其中唱到爹娘哭頭時，楊寶森把爹字哀傷拉長，把娘字以低沈的哀痛音唱出，益發令人聽來感於那劇中人心情的憂傷。可以說，這就是一句非常合乎聲情的唱腔。當然，例舉起來多多，讀者想必能以之隅反吧！

五、語　氣

人與人交談，應求情意的融洽，情意如不能融洽，就要發生爭執了。俗謂：「話不投機半句多」，乃雙方情意在語言上的不能融洽。這些人生間的情意事象，演之於戲劇，都得在語言的聲調語氣上表現。

演員所揣摩的，也應該是這些語言傳達的問題。不僅對口戲要語氣聲調合乎劇詞的情意，就是背供的獨白，也得把握住語氣聲調的合乎劇詞情意。「問是問，答是答。」名脚兒對於搭配者，每作嚴謹的選擇，也就是為了在台上共同演出一折戲文時，唱唸白的答對聲口，要演出劇中情意。俗謂「紅花猶賴綠葉配」，換言之呢，戲劇藝術的構成，是綜合性的，尤其是演員的搭配要整齊。所謂「整齊」也者，便是指的劇中的每一脚色，都能在唱唸白上，表達出劇情的需求，劇中人的情意。童芷苓批評趙燕俠的唱不是在唱，而是在號（見大成雜誌程靖宇文）；那便只是所謂的「背台詞」，而不是在演戲。那麼道白呢，演員如只有能力作到說出了劇詞，那便只是所謂的「背台詞」，而不是在演戲。演戲，演員的任務是塑造脚色於舞台，使之能讓觀衆感受到那是劇中人的情態。（當然不就是孔明或張飛本人）。這樣，就得在道白的語氣上，達成合乎劇中人物的情意要求。聽唱片，如梅蘭芳與馬連良的打演殺家，父女夜晚離家時的對話，那語氣聲調傳達出的劇中情韻，多麼感人。張君秋的孔雀東南飛，那演妹子的二旦，在劉蘭芝織布機前的幾句道白，

真是動聽極了；還是京白呢！

此一問題，說來可真是多多，由於時間關係，我們就談到這裡為止。

最後，有一點要說明的是，我的這些閒話，全屬於我個人的觀劇聽戲的一得之愚，還談不

上是學問。臺北市交響樂團主辦的文藝季，節目很多，我這演講，也只是把我個人的聽戲經驗，

說出來與大家共同研究而已。

敬請指教！

七、國劇的藝術定義

任何一類藝術，都有其種種不同的表現方式與表現方法，來傳達其藝術的特色。譬如文學，就有詩歌、曲詞、散文、小說等等不同形式，而每一種形式中，復有其不同的處理觀點，故有所謂古典、浪漫、寫實、象徵、現代、心理，……等等派別之分。其他各類藝術，亦何嘗不復如是？

戲劇在各類藝術中，其表現方式較比複雜。它為了要達成其表現目的，便運用了綜合其他藝術的手段。它運用了文學藝術去創造它需要表現的故事；它運用了音樂藝術去創造劇中人悅耳的語言與氣氛上所需要的效果；它運用了舞蹈藝術去創造劇中人悅目的動作；它運用了繪畫藝術去創造它所需要調和劇情氣氛的色彩；它運用了彫塑、建築等藝術創造它所需要的各種造型。可是，戲劇的表現空間是舞台，舞台上的空間只不過數丈方圓，而戲劇中之故事所要表現的空間，可能大過舞台上的空間百倍千倍；而戲劇在舞台上演出的時間過程，最長不過四小時，而戲劇中的故事所要表現的時間過程，可能需要連綿數十年。這麼一來，戲劇便受了舞台的局限。電影之遼爾騰足於藝術之林，獨樹一幟而於焉蓬勃，乃因它比舞台劇多綜合了一種攝影藝術，在意境中比舞台劇把握了更多的時間與空間。這是戲劇由舞台躍上銀幕後的一個劃時代的成就。

戲劇在銀幕上的表現方法，跟中國戲劇在舞台上的表現方法，極為類似，它們都能突破了

時間空間的局限。所不同的是，電影表現實象，中國戲劇則不僅表現實象，兼且以假象與意象相輔表現。所以，雖方圓不過數丈的舞台，亦無法局限中國戲劇情節的發展與廣大時空的呈現。因為中國戲劇創造了它的獨特的表現方法，那就是「實象」、「假象」與「意象」的相並運用。

（所謂「實象」，我的意思是指那些具有本意形象的事物；「假象」是指那些代替的事物，它們並不具有本意的形象；「意象」是指那些並無形象而是以身段──舞蹈動作及音樂效果──及鑼鼓點子所創造出的意識形象。）

中國戲劇所創造的這些獨特的表現方法，由於它並不完全表現實象，時時要以假象及意象出之，遂運用了抽象的方法作感覺的描寫。因而其最大的特色，便是出現於舞台上的代替物品；亦即我前面說的的「假象」。譬如一張桌子，就可以代替山嶽宮殿樓閣等象徵高處的現象，一幅布帘就可代替轎子，兩面旗子就可代替車子，兩扇布屏就可代替城牆……等等。其另一最大特色，便是它的舞蹈──所謂「身段」，而音樂所配合而模擬的「意象」。譬如門與窗，馬與船等，都是由舞蹈動作創意出的。中國戲劇之所以能夠突破時間空間的束縛，全憑這兩大武器。譬如「打漁殺家」，蕭恩父女搖船上場，這時的舞台，由於蕭恩父女所表現的搖船情態，在觀眾的感覺上雖無江河以及船的存在事象，但江河及船卻由於蕭恩所表現的搖船事態，舞台意識中，構成了船的存在形象。等到他們再進而表現了上船下船時，船的顛簸搖擺等舞蹈形態，船的形象在觀眾的感覺意識中，則更加具體了。

西洋戲劇最大的困惑，是空間變換。中國戲劇之毋須有此顧慮，主要的就是不像西洋戲劇，特意注重於實象的表現。所以，中國戲劇的演員，只要在原地轉個圈子，無論多大的空間，都

能瞬間變換於意象之中。如「黃鶴樓」之周瑜將劉備等人從船上迎下，偕手下場，轉瞬間再由上場門出場，這之間便貫串了由江上到了周督都府第這一長串空間。到了周瑜返身揖讓劉備「皇叔請」與「都督請」，在意象中是大門時的揖讓，然後左右各繞一圈（所謂「挖門」），再讓位坐下，在意象的傳達中，是進了大門之後，經過一段庭院，方行到達客廳，主客再進門揖讓落坐。再如「法門寺」的皇太后出場後，迫貫貴唸「擺駕法門寺啊」，於是皇太后劉瑾等人作上輦狀，皇太后上高台正中坐下，劉瑾、賈貴，宮女站列兩旁，其餘龍套等人，在音樂中唱牌子，圍着皇太后等人繞上一匝下場，再上場就表現了由皇宮到達了法門寺的一段行程。另一種，如將帥率大軍行進，亦以吹排子走陣，全體演員繞一匝後，便完成了空間變換及時間演進過程。說來，同樣的例子是太多了。像這種表現，可以說都是意象的傳達。因爲我們必須在意識中，去領會它的空間變換及時間演進等等事象中的實際情態。中國戲劇的這種時空變換與演進，雖無實景實象，而我們只要略諳中國戲劇的表現法則，就能了解到它所表現的意象具體而眞切。在情節的貫串上，交代得也無不清晰而入情符理。

再譬如描寫夜間行路或不便循大道行走的「走邊」，它所表現的各種在夜間行路時，可能遭遇到的各種地形情景，以及如何克服路上的困難，或多人共同行走時，如何聯繫，都在「走邊」的身段中表現出來。如「打旋子」、「走矮子」、「翻肋斗」、「打旋風腿」、「走蝎子」、……等等舞蹈特技，都是描寫他們如何利用他們各種不同的技能，去適應現實環境，來通過那些沿途的障碍物。雖然，這些動作的意境，描寫的近於技害乎藝，然其所表現的種種情態上的意象，則仍是清晰而具體的。

再如武打中的「打出手」，乃描寫神怪交戰時，使用各種法寶纏鬪的情形。所謂飛刀飛劍

之類的武器鬥打。國劇使用兵器，在空中傳接，以描寫神怪交戰時的鬥法，雖係武技的表演，無不力循劇情的需求，顯示其意象的表達。

國劇舞台上，尚有不少本是實象的東西，而不以實象表現其實體，仍以抽象方法作感覺描寫的表現。茲先以馬鞭作喻：人咸謂馬鞭代表馬或說象徵馬。實則，馬鞭並不代表馬。它在藝術的表現上，仍舊是其馬鞭本身的作用。關於這一點，當以另文分析，本文只略喻其例。按國劇舞台上，並無馬的實體形象，而觀衆之所以能夠體會到國劇的演員，是在騎馬奔馳，或騎馬緩行，或牽着馬在行走，或是把馬拴下，解下，以及洗之刷之，搭其鞍，繫其鐙，完全因爲國劇的演員運用了舞蹈動作（身段），描寫出了馬的各種存在意象。所以，凡是國劇中有馬的演員，他時刻都在顧到他的馬之存在意象。甚而一個龍套把馬牽來，交給那騎馬的演員，都有其意象馬之存在的身段。至於趟馬時的種種身段，或狂奔，或疾馳，或前蹠，或後縮，或馬撒野而前蹄豎立下跌，以及備馬時的如何拉馬、梳毛、洗刷、理韁、試騎等等，馬的存在都是演員用舞蹈動作，配合音樂創造出的意象。是以舞台上雖無馬的存在，但存在於觀衆意識中的馬的形象及其動態，則具體而逼眞。馬之具體而逼眞的形象，完全是意象的表現。

他如空間中的靜態現象：宮殿、樓閣、山岳、河溪，國劇舞台上，並無法有其實象的存在。

但當我們看見國劇的演員，一步步作出上樓下樓的姿態；看見扮演皇帝的演員在悠揚的音樂聲中，漫步走坐上高台；則宮殿與樓閣的意象，便傳達給觀衆了。兩軍交戰，元帥站在桌子上，或椅子上，觀看演員在台上對打，如「斬顏良」之曹操與關公等人站在桌子上，觀看顏良與曹將等人交戰。儘管曹操與關公走上桌子時，並沒有作出上山的身段，只是邁上椅子，再站上桌子。但觀衆也能從爾體會到曹操站在桌子上，是表示他們站在山坡上或站在某號高地上。「三

岔口」中的劉利華與任棠惠，先是在店中摸黑對打，然後打出了房間，到了院子裡打。等到向下場門跳桌子，任棠惠反身打瓦，表現那是任棠惠上了房頂，望見劉利華也要跳上屋背時，任棠惠便揭瓦打他。等到劉利華起來，喊起店夥，再起打時，方改打快槍等套子。這齣戲自任棠惠進店後，全是身段，極少唱唸。而舞台上的事象，舍一桌一椅外，別無他物。而劇情中則需顯示出，一個旅店的店房等等，以及人物在這家店房中，打進打出的情形，它之所以能把劇情之時間演進與空間變換，交待得清清楚楚，全在音樂與舞蹈之配合表現中，呈現其意象。

國劇中的服裝，雖是實象的，冠即冠，袍即袍，靴即靴，……一望即知其為冠、為袍、為靴。但其穿戴意義，則十九不能以寫實的觀點考之。因為它表現的是意象形態，完全取其意象的價值，並不管那服裝形式的時代背景。是以國劇中演出的故事，無論出自那一朝那一代，其穿戴都一概遵照國劇藝術的理論所訂定的規格。無論你是那一朝的戲，上自殷周，下及明清，都照其固定原則，來決定其穿戴，雖有演變與增添，也只是部分的。所以清朝的戲，雖有纓帽旗袍，卻也少不了烏紗袍帶。雖不考據它的制式時代，但在它所訂的規格上，卻是不能亂的。所謂「寧穿破，不穿錯」，均意指不可違背其服制上的固定原則。其意象的區別，乃是以富貴貧賤等級為分野，它能令觀眾一望見那演員的打扮，就能體會到那劇中人的身分。譬如武家坡的王寶釧與大登殿的王寶釧，在穿戴上，縱是一位從來也沒有看過國劇的人，也能別出它們之貴賤與貧富來。至於那些「寧穿破，不穿錯」，其原則亦率基乎此一意象。

再如臉譜，其象徵的意義，雖較比濃厚，究其表現方法，則亦仍是意象的描寫。在臉譜的原則中，不外品行不好，性情不好，或其臉部有着某些特徵，或其事蹟上有某些特徵，等等徵

象之表現。如趙匡胤之龍額鳳眉，寶爾敦之兩眉雙鈎（虎頭雙鈎），謝虎額上的一枝桃，等等

徵象，均爲意象的表現。至於國劇臉譜上的象徵意義，全在色彩的表現上，如圖案及花紋，

則率爲意象的喻示。所以中國戲劇的人物，只要他一出場，連五尺之童都能道出那是好人或壞

人。奸白臉的曹操嚴嵩等人的臉譜，粉白中略勾灰黑奸紋，窄眉細眼，任何人一望見那種臉，

都能意會出他們是奸詐的傢伙。正因爲那臉譜的形象，在我們心裡引起了某種曾經感受過的不

良印象。因而「奸白臉」、「丑角」，便成了人們用以作爲奸滑人物的典型稱

號，雖具有象徵的意義，但這種臉譜的形成，則是從人們的意象中創造出的。所以，我認爲國

劇的臉譜，仍是意象的，而非象徵的；總之，「象徵」並不能該括它在藝術上的表現意義。

至於切末——道具，如布城、山石片、燈燭、雨傘、筆硯墨盤、書籍函扎等大小器皿，以

及刀槍靶子……等等，雖都是實象的物體，却仍拋不開它寫意的情致。齊如山先生說：「這些

器物，似乎一半像眞的，但他的性質，也不算是像眞，像眞便應分出好壞等級。而戲中則不然，

一切物器，上至皇帝下至平民，無論多富貴，多貧賤，都是用他。例如一支木製的筆，皇帝寫

字也用他，豈非笑談，然而他永遠用，意思是不過代表眞，略以見意耳！」當然，這些東西雖

是實象的，但其表現的意義，則仍是意象的。何以？因爲我們無法向寫實處去研究它，如一往

寫實處去研究，則大多不合劇情。基此數點而言，國劇的表現方法，雖是由「實象」、「假

象」、「意象」三種事象組成，但「實象」與「假象」所表現之指事，也是「意象」的顯示。

說來，國劇是歌劇及舞劇兩大綜合的一種戲劇藝術，歌（音樂）與舞（舞蹈）都是表現直

接感覺的藝術，而音樂藝術純以聲音的旋律從事感覺的描寫；舞蹈是純以體態的旋律從事感覺

的描寫。而國劇除了歌唱之外，過夾有唸白，但國劇的唸白，仍不脫離歌的意味。所以中國戲

劇所具有的音樂與舞蹈的表現氣質，也是屬於感覺的。但他又與西洋的歌劇及西洋的舞劇等表現方法不同。其不同處，便是它着重於意象的表現，並不着重於實象的表現。關於這一點，在它們舞台空間之變換的處理上，區分得最爲明朗。國劇則是處處以「意」表現爲的。

基諸以上各例來說，我們固不能說國劇藝術是寫實的。自亦無從只是看到他們開門關門而無門，便說它的抽象藝術。看到馬鞭而未看到馬，看到桌子而未看到山，……便說它是象徵藝術。實則，國劇的藝術定義，極難肯定賦予，如必須找一個名詞來酌予該括，則舍「意象」一詞，似乎再沒有其他更適合的詞義來冠稱它了。

附記：本文作於民國四十二、三年間，我論及國劇的舞台藝術，說到時空變換，動輒以實象、假象、意象三詞來例說，便是從此時開始的。我這說法，卅餘年未變。

八、馬鞭非馬說

中國戲劇是一種表現意象的藝術，所以它所表現的事象，大多都不是實在的形象，都是我們意識中的形象。因爲國劇藝術要突破時間與空間的局限，它無法把實在的事象搬演到舞台上去。因而凡是不能搬演到舞台上的事象，大多用代替品或使用意象的描寫方法，以表達它所要表達的事象中的意象。中國戲劇中的代替品，便是這樣產生的。

所謂「代替品」，應是以此物代替他物，或他物代替此物。譬如以桌子代替房屋、山嶽、高地、宮殿樓閣等一切高的事象；以布帘代替轎子；以旗子代替車輦，風、水、畫上雲朵的木牌代替雲等等。由於國劇舞台上的劇情，無法在時空的迅速變換中，搬演馬與船的形體，騎馬與划船的演員，只能以舞蹈的動作（身段）表現之。復由於馬鞭是打馬的工具，船槳是划船的工具，而馬鞭與馬，船槳與船，兩者都有其必然的關係，於是需要騎馬的演員，手上拿着馬鞭，需要划船的演員，手上拿着船槳或櫓。在實象上，大家只看見了演員手上的馬鞭與船槳，並未看到馬與船，因而有些人以爲馬鞭是代表馬，船槳是代替船。這便是不完整的看法。

首先，我們研究馬之是否代替馬，應先明瞭馬在國劇舞台上的存在形態。我想，我們都知道馬在國劇舞台上，並無存在的形象。那麼，我們何以能體會到舞台上的馬之存在呢？是因演員手上有根馬鞭嗎？果爾，則「搜孤救孤」中的程嬰，在拷打公孫杵臼，手上也是拿着一根馬鞭，我們又怎麼知道程嬰並未牽着馬或騎着馬呢？他如武將在騎馬作戰時，手上僅有兵器，

也無馬鞭，我們又何以知道那演員的脐下有馬呢？正因為我們看到那程嬰只是拿着一根馬鞭

子，自始至終並未作出馬的存在之舞蹈動作（身段）。那武將雖未拿着馬鞭，他卻時時作出脐

下有馬的舞蹈動作。這就足以說明，演員手中有馬鞭時，他未必有馬，手中無馬鞭時，也不一

定無馬。正因為馬鞭並不是馬（坐騎）的代表或象徵。在藝術的作用上，它仍舊是一根馬鞭。

不過，馬鞭與馬，向有必然的關係。於是，中國戲劇藝術的創制者，遂在馬鞭上，去加強

觀眾對馬的聯想。如項羽使用的馬鞭，是黑色的穗纓，關公使用的馬鞭，是紅色的穗纓，秦瓊

使的馬鞭是黃色的穗纓，「連環套」中的御馬，還得桀上一個彩球。這樣，除了能使觀眾去聯

想項羽的烏騅，關公的赤兔，秦瓊的黃驃，以及那御馬之珍貴，還有色彩組合上的調和作用。

譬如項羽或關公，讓他拿着一根白色的馬鞭，與他的黑臉黑靠，紅臉綠靠，就不太調和了。所

以，我們絕不可從這些地方，去作馬鞭就是代替或代表或象徵馬的看法。

再進一步說，我們拿「連環套」的御馬作比好了。如着那位「拜山」一折中的大頭目，在

牽着御馬出來的時候，不拿那根馬鞭，僅做出手拉住繮繩，牽出御馬的身段，可不可以？我想，

一定有人回答說「不可以」。如再追問他「為什麼不可以」？還是答說「他沒有牽着馬呢」？

還是答說「他沒有拿着馬鞭」？我們自不能說他沒有牽着馬，因為那大頭目在身段中，已做出

是牽着馬的情態。我們只能說他照規定，應持着一根馬鞭，而他卻未拿着馬鞭，絕難說「他沒

有拿着馬」。那麼，我們再進一步追問，「那大頭目是拿着馬鞭牽着御馬呢？還是牽着馬又拿着馬鞭

出來？還是只是牽着御馬出來？」試問「馬呢？」如說是「拿着馬鞭牽着御馬出來」。

「牽着御馬又拿着馬鞭出來」，則如按劇情推想，大頭目牽着御馬出來，只是給黃天霸參觀，

不是供人馬上乘騎，自毋須馬鞭。如說「只是牽着御馬出來」，更說「那大頭目手上的馬鞭就

代表御馬」。試問，馬也可以拿在手上嗎？說來，劇情既不需要馬鞭，何以要拿着馬鞭給觀衆的意象出來？只不過由於馬鞭與馬有必然的關係，拿着馬鞭表現馬的存在，自比不拿着馬鞭給觀衆的意象清晰。

等於我們有兩隻手，一定使用兩隻手是一樣的道理。

我們再來意想那大頭目，是如何要觀衆知道他是牽着御馬的？似非祇靠那一根拴上紅綵球的馬鞭，主要的是有賴他的舞式（身段）作出了馬之存在的意象。那大頭目的右手雖然握住馬鞭，左手仍做出緊握繮繩的情態。而且，那大頭目一直走到台左（大邊）始行站住，在意象中是給馬留出地位。再說，當黃天霸打量御馬時，並非兩眼直瞪着握在大頭目手上的馬鞭，由左向右打量，以表示那御馬的高大魁偉。總之，凡是有馬的演員，無論他手中有無馬鞭，馬有沒有騎在胯下，他都要時刻顧慮到馬的存在，時時做出馬的存在意象，並不以爲手中的馬鞭就代替了他的馬。我們要深切的去了解這個問題，必須明白國劇藝術的表現法則。更應懂得藝術的組合，以及組合中的各種組成特徵——形、聲、色在觀衆心理上的聯想關係。

關於國劇藝術之特殊的表現方法，在於儘量去表達它的眞與美；把故事過程中所要表現出的各種現象，全部讓之出現於舞台上，不受時間空間的局限。可是，舞台祇不過數丈方圓，而劇情中所要表現的事象，過於廣泛，諸凡宇宙間、歷史間，乃至吾人生活中的社會間，一切能爲吾人感覺所能覺察到的事物——山嶽河川、宮殿樓閣、風雨雷電、鳥獸蟲魚……全須讓之表現出來，全須讓出現在一個舞台面上，自非運用特別的表現技巧不能成功。於是，「實象」、「假象」、「意象」的表現方法，便構成了國劇藝術在表現方法上的三大特殊要素。

所謂「實象」是什麼？換言之就是「實在的形象」，也可以說是「本物的形象」。如刀槍

劍戟各種兵器，魚龍虎狗各種形兒，以及酒壺酒杯、香燭、棋盤、雨傘、馬鞭、船槳、服裝等，都是實象的事物；雖在組合的意義上，並非實象的，而是意象的，但在個體上，它們則仍是實在的形象。至於「假象」，乃實象的相對詞，換言之就是「代替的形象」，也可以說它是「不是本物的形象」。如代替山嶽、宮殿、樓閣等高的形象的桌子，代替轎子的布簾，代替車輦、風、水、火的旗子，……等等，都是假象事物。而「意象」呢？則是「意識中的形象」。

這種形象，並不一定有實象存在，或假象代替它存在，它只是從虛擬中，構成了那種事象的形態，喚起了我們意識中的聯想而已。譬如說，開門關門，舞台上雖然無牆無門，而我們看到演員作出開門關門的虛擬動作，就會了解他們是在開門關門。因為在我們的經驗意識中，知道開門關門就是那種樣子。所以，儘管國劇舞台上並無門與窗的存在，我們也能從演員的開門關門等動作中，了解到門窗的存在。舉一以反三，我們則不難想到，國劇舞台上的意象形態了。

實象的事物，因為它是本物的形象，所以我們能一望而知；假象的代替形象，雖非其本物形象，總帶幾分原意，故而我們一聽到演員說：「待我登山一望」，便走上桌子，我們雖明知桌子非山，但在我們意識中，桌子也就變成了山了。他如畫上車輪的旗子，雖非車的本物形象，但我們一望見演員走入畫有車輪的旗子當中，自也能明白那是乘車。而意象的事物，在舞台上是既無代替形象，亦無本物形象，如門與窗，馬與船……等等，我們何以知道舞台上有門與窗，馬與船的存在？我想，凡是看過國劇的人，都能回答得出：「因為我們看見那演員在做出開門關門的動作。」那麼，馬與船的存在，其表現法則，也與門與窗的存在，是同樣的道理。所不同的，只不過多了一個聯想的事物而已。

所謂「聯想」，就是：在對象或觀念間的任何結合或關係，而使對象或觀念，在思考中能

夠聯合得起來的一種思維狀態。所以，我們望見演員在舞台上開門關門，上樓下樓，騎馬乘船，雖無馬與船的事物形象，我們何以也能了解到那些無形的存在？就是因爲演員的開門關門等舞蹈動作，在我們的觀念中喚起了聯想。這聯想是那裡來的？還不是因爲我們生活中的開門關門⋯⋯等動作，也就是那個樣子。（儘管現在的門，有些都是彈簧鎖，或自動開關的門，門的開關形狀態，已有了改變，而人們仍舊忘不了古老的門之開關狀態。）因而，我們觀「搜孤救孤」，看到程嬰手上拿着馬鞭，不以它是代替馬，正因爲我們沒有看到他作出馬的存在動作。還有，「小放牛」中的牧童與村女，二人手上各拿一根馬鞭，邊唱邊舞。請問，那兩根馬鞭代替什麼？牧童手上的馬鞭代表牛嗎？村女手上的馬鞭代表驢嗎？行家們一定會答說：「旣不代表牛，也不代表驢。」那麼，他們手上各擎着一根馬鞭子邊唱邊舞，我們何以知道他們不曾騎着牛和驢？自然是因爲他們沒有做出胯下有坐騎的身段，別的，我們還能找出什麼理由來呢？

再說，「代替」必須有代替的作用。像桌子代替山或房屋，演員「登山一望」或「跳上房屋」（「三岔口」、「盜杯」均有這種表演。）都是站上了桌子，那桌子遂有了代替作用。演員坐車或乘轎，也是走入到代替轎子的布帘內，及代替車子的旗子內，那布帘及旗子，遂有了代替作用。；他如繪上雲朶的「雲牌」，繪上水紋火燄的旗子，因爲那布屏及雲牌旗子等，上面繪的花紋，正是他們本意的形象，那些東西當然也有了代替作用。馬鞭作用，就是因爲有了馬鞭的代表而存在，而是因爲有馬的演員的身段，做出了馬的存在意象，馬始有其藝術的存在。只要演員做出了他是有馬的各種身段，手上雖無馬鞭如果也有代替馬的作用，我把問題說到這裡，我的馬鞭並不代替馬的理論，當更爲具體而明朗了吧？總而言之，國劇舞台上之馬的存在，並不是因爲有了馬鞭的代表，正是他們騎在胯下了。

而只拿一件兵器，馬也是存在的。換句話說：我們如看那演員不拿現在舞台上這種樣式的馬鞭，只拿一根竹鞭子，我們能否從演員的上馬下馬等身段中，體會出他有馬呢？我想，那必是和拿着美化的馬鞭，同樣可以體會到馬的存在。國劇中的馬鞭，何以要分那多色彩，古人騎馬時的馬鞭就是那樣嗎？當然不是。穿起白盔白甲的趙雲或羅成，讓他拿着一根黑穗子的馬鞭，自無讓他拿一根白色的馬鞭，更能配合他胯下的白龍馬，給觀眾聯想得親切。讓寶寶爾敦盜馬時，手持的馬鞭加繫上一個紅色彩球，自會令觀眾對御馬加強珍貴的聯想。國劇藝術就是這樣，可以加強表現的，儘量加強。像這些，可以說都是依據此一原則構想而創制的。我們可從另一個角度去推想，那就是，項羽的烏騅馬，不一定非得黑穗子的馬鞭不可，秦瓊的黃驃馬，也不一定非得黃穗子的馬鞭不可，果爾，則簡陋的戲班子，或簡陋的票社，如缺此類馬鞭，就不能演別姬或賣馬了嗎？改用別色的馬鞭，就不是烏騅馬或黃驃馬了嗎？我們批評它不對，只是「規格」上的問題，而國劇的「規格」，仍以美爲原則，說來仍是美的組合上的美不美的問題，實與「代替」無關。

國劇藝術對於美的要求，極重形式。馬鞭之色彩配搭，均基於觀眾觀念上的聯想適應，藉以加強「眞」的氣質之傳達，如據以作爲它是代替馬的觀點，則大謬矣！

附記：本文作於民國四十二、三年間，發表後，有好幾位朋友不同意我的說法，他們仍認爲馬鞭代表馬。特記於此，請大家多想想。

九、論國劇的拍攝電影

電影製片家企圖把國劇由舞台搬上銀幕，算來已有三十餘年的歷史。搬上銀幕的國劇，已有不少部，筆者已經看過的有譚富英與雪艷琴合演的「四郎探母」，麒麟童與袁美雲合演的「斬經堂」，顧正秋主演的「古中國之歌」（即王寶釧），馬連良與張君秋合演的「打漁殺家」與「梅龍鎮」，以及馬連良的「借東風」，張君秋與俞振飛合演的「玉堂春」；其他還有金素琴的「洛神」，章遏雲的「王寶釧」——雖然還看過幾部紀錄片，那都不值一提了。但就筆者看過的這幾部電影來說，可以說沒有一部是成功的。每一部都或多或少的留下一些值得討論的缺點。究其原因，大多發生在「電影」與「國劇」之兩相遷就的觀點上。他們一方面要在電影中保存國劇藝術的「意象」的表現，一方面又要在國劇中呈現出電影藝術的「實象」烘襯，結果兩敗俱傷——既未達到電影的藝術要求，也未保留了國劇藝術的精華。

本來，中國戲劇與電影，其表現方法具有相同的優點，那就是「不受時間空間的局限」。雖然一個在舞台上，一個在銀幕上，但它們都能把劇情中，所需要的時間與空間，以及時間與空間中所需要演出的事象，完全表現出來。所不同的是，電影利用了攝影藝術的方法，作實景的描寫，把劇情中所需要表現的各種事象，完全以真實的形象顯示給觀眾。而國劇則是運用了抽象的方法，作意象的描寫，把劇情中所需要表現的各種事象，為了遷就表現空間（舞台），不得不以實象、假象、意象三種表現方法組合起來以顯示給觀眾。是以他們的表現方法，是大

異其趣的。

國劇之所以要使用這三種表現方法來表現，乃由於國劇藝術所要求的表現的事象，過於廣泛──包括時間與空間中的，諸凡宇宙間（空間），歷史間（時間），乃至吾人生活中的，以及社會間的一切能爲吾人感覺所能覺察到的事物──山嶽河川、宮殿樓閣、風雨雷電、鳥獸蟲魚──全需表現出來，全需讓之隨劇情的發展需要，出現在一個舞台面上。所以他不得不訴諸於抽象的方法，把劇情中所需要表現的現象界，祛繁馭簡，期使每一事象都能在同一舞台上表現出來。可是，僅憑一塊數十尺見方的舞台，要時時表現出山嶽河川、宮殿樓閣；要時時表現出流動的風雨雷電、鳥獸蟲魚，當然是不可能的。但，國劇藝術所描寫的故事中，卻必須要表現出這些事象，那怎麼辦呢？國劇便創造了它的獨特的表現方法：一，凡是能以實象運用到舞台上去的，則大都以實象的事物運用之，如刀槍劍戟、燈燭器皿、服裝穿戴等等，都是實象的東西。（「我說它們都是實象的東西，並不是說它們都是「寫實」的東西，而是說它們槍就是槍，刀就是刀，燈就是燈，燭就是燭，酒壺酒杯就是酒壺酒杯；並不合劇情的時代背景。」）無法以實象事物呈現到舞台上，即退而以假象的事物，來作象徵性的代替。譬如一張桌子即可代替山嶽樓閣宮殿等一切象徵高的現象；一幅布帘就可代替轎子；兩面旗就可以代替城牆……。可是，還有些應在劇情中表現出的事物，連假象也無法加以代替運用時，即改以意象地構成之。如開門關門與騎馬乘船……等等，都是使用音樂的效果與舞蹈動作（身段），予以意象地構成，讓觀衆從意象的表現上去聯想。這就是國劇的三大表現法則。

我們必須明白國劇藝術的表現方法，何以要運用「實象」、「假象」、「意象」三種方法來表現其藝術形式，一言以蔽之，爲了遷就舞台；更爲了要突破時間空間的局限。而電影呢？

由於它可以在剪接組成它的藝術體式之前，去利用攝影的方法，片斷的把劇情中需要的事象，從不同的時間空間中攝來，然後再加以剪輯，因而它也是一種不受時間空間局限的藝術。但電影藝術之不受時間空間局圍，在於它利用了攝影藝術而完成了蒙太奇的表現，所以它能把劇情需要的時間空間中的事象，以實象的形態片斷的攝取來，然後組合起來表現它。這是電影和國劇之突破時空之方法的絕大不同處。電影製片家和導演國劇電影的導演先生，必須有瞭解這一個問題的藝術觀，才有能力去處理國劇電影的拍攝。

製片家和導演先生，如果明瞭了這種國劇與電影兩種表現形式的不同徵結，就會想到電影的「實象」形式，是無法把國劇的「實、假、意」三種現象的組合形式，納入它的「實象」形式裡面的。可是，企圖把國劇拍成電影的製片家與導演們，偏偏的要以保留國劇藝術爲準則，硬讓電影把國劇生吞下去，但又無力消化，只好把消化不良的嘔吐出來；由於它有一部分已被電影消化，所以看來越發的顯得它之殘缺不全。可以說我看過的國劇電影，大都如此。

凡是對國劇稍存嗜愛的人士，都懷有一分極其保守的觀念（我也是保守者之一）。當然，國劇藝術之最精美處，即在於它的意象部分。因而凡是有意要把國劇搬上銀幕的人士，也都不忍使搬上銀幕的國劇，失去了它優美的「意象」之藝術表現。於是，注定國劇電影之失敗關鍵，便在這裡了。因爲電影不可能把國劇的那種「意象」表現形式，予以揉合到它的「實象」裡去。

而且，當電影把國劇的「假象」改成了「實象」之後，國劇中的「意象」藝術，即已失去大半了。實則，國劇根本就不是一種可以全套搬上銀幕，使它以電影的形式出現的藝術。我們如使國劇的藝術形式——「實、假、意」三種現象完整無損的在銀幕上出現，可以說是不可能的。

雖說，有人主張用紀錄片拍攝它，但用紀錄片拍攝國劇電影，也未必能把國劇的「實象」、「假

象」、「意象」完整無損的保留下來。因為銀幕與舞台的透視境域不同，何以？按中國戲劇的

舞台，等於一隻方形的盒子，在露天演出時，舞台的形狀也像一隻簸箕，它本來就是一個洞天，

即所謂「容積空間」。演員活動其間，無論怎樣穿插，或前或後，或左或右，或上翻或下跌，

或上高或下低，在觀眾的感覺中，絕不會發生到透視的問題，因為他們都是立體的。搬上銀幕，

則必須以景象陪襯，方能表現出立體感。因為銀幕本是一張平面的布板，表現在那塊平面布板

上的畫面，必須景物的烘襯，方能透視出深度，顯現出容積中人物的立體來。從平常的照片上，

即可取得證明。我們在照相館照相，也等於舞台上的情形一樣，是一個容積空

間。但是，只要背景沒有景象烘襯，照出來的照相，其人物一準都是貼在平面上，望去不會發

生立體感。那麼，拍成了電影，人物雖是活動的，但由於顯不出深度，所以看起來就恰像走馬

燈上的影子一樣，一幌一幌的，一點意味也沒有。若要人物在照片上顯出是坐在一間房子裡，

或把劇中人顯出是在舞台上。如無景象或立體的物象烘襯，則必須把鏡頭拉得遠遠的，把墙

根與墙角的幾何線照入鏡頭，方始能夠顯現出舞台來。可是，這麼一來，呈現在鏡頭中的人物

就得縮小若干倍。或將畫面放大若干倍。但是無論畫面放大與否，若要將普通的戲劇舞台的深

度攝入鏡頭，都必須將鏡頭拉遠拍攝，這是事實上不容懷疑的問題。那麼，這樣拍攝入的鏡頭，

映上銀幕的人物，所顯示的地位，則與人在舞台上的地位，看來絕不相同。在視覺上，必定感

到銀幕上的舞台空曠太多，任憑你把畫面放大多少倍，都會使觀眾感到人物小而

舞台大的。

還有，電影對於人物的表情，注重特寫。特寫的辦法，是一個一個的來。凡是二人以上的

表情，導演認為有個別加以誇大呈現畫面上的時候，逐一個一個的予以特寫，把他們共同一個

事態裡的交替反應特寫出來——或把一句話對雙方所能發生的表情特寫出來。可以說是把發生於同一時間同一空間裡的事態，劃行成兩個時間兩個空間去表達。可是國劇中竟有不少情景，無法把時間截成兩段去表達，那是在用唱來代替訴說的時候。譬如對伏戲，二人在對唱快板時，便無法用特寫鏡頭，去表達聽者的表情。因為唱在繼續，聽者（劇中人的聽者）的表情，是隨着對方的唱詞，在發展其表情變化的。這時候，空間雖可劃分，但時間則無法截斷。所以，當這一個需要對方聽到那句兒作反應的表情時，等到特寫鏡頭寫出，則另一個人的唱詞，已經繼續到下一句了。這麼一來，特寫便無法與唱詞配合。兩相不能配合，即失去它特寫的意義了。

再說，國劇不僅是歌劇，而且是舞劇；它是歌劇與舞劇的兩大綜合形體。舞蹈是表現人體律動的藝術，它所要表現的是完整的身體，以顯現人體的律動——國劇的所謂「身段」，亦即舞劇之舞姿。舞蹈之舞姿，其美點在於四肢，是以國劇最講究「臺步」、「身架」——即腰腿上的工夫。這些地方如要完整的予以保留，則處處都得特寫，在電影技術上，也是一個很難配合的問題。

國劇雖也和西方戲劇一樣，屬於綜合藝術，但他所綜合的他種藝術，和西方的綜合方式，略有不同。西方戲劇的綜合方式，只是為了適合自身的需求，遂把他們借來揉成一體。但在表面上，它所綜合來的他種藝術形式，則仍帶着適合它們本來的面目。中國戲劇則不然，他所綜合來的他種形式，連外形都要一一加以改造，以適合它穿戴的固定體制。所以，中國戲劇所綜合的音樂、舞蹈、繪畫、雕塑，雖都有各自的獨立性，但一經拼在一起，則成了中國戲劇的一個整體。由於它其中的每一個個體在變成了戲劇形式之後，無不獨立而絕異，遂不容人移植；它其中的每一藝術形色，無論移到何處，它都代表了中國戲劇的特色。而且，它不惟不容人移

植，也不容人楔入任何一種不適合於它穿戴的體制。你如把任何一種不適合於它穿戴的體制楔入，都會顯出彼此的不相扞格來。國劇電影之失敗，正因爲製片家們，不曾深入去研究這些理論。

西方戲劇之拍攝電影，如何可以悉依電影之要求，毋須顧慮到舞台，正因爲西方戲劇的舞台上，無「假象」與「意象」的形態，它們的表現事象，全是「實象」的。而國劇之拍攝電影，如不顧及舞台，則國劇之優美特色，即無法存在；但，如一味去保留國劇的特色，則電影的表現技巧與形式，便無法楔入。我認爲連特寫鏡頭都無法使用，只宜探取不同的角度，去拍攝整個舞台上的活動。因爲，它根本就不是一種可以離開舞台的戲劇藝術。

附記：本文作於民國四十二、三年間。早期的論戲文章，只餘下了這四篇。

一〇、論國劇的使用布景

中國戲劇打根本就不是一種需要使用布景的藝術。我想，這是每一個常看國劇的人，所能體會到的。不過，今日的國劇，是從中國歷代戲劇加以演變而成，是以今日的國劇，乃中國戲劇的精華，可以說它已過了登峯造極的時代了。

自從歐風東漸，西洋舞台劇傳入，緊跟着近代電影的崛起，相較之下，人們便感到瞭解國劇的吃力。不但聽不懂他的唱詞，連情節的演變，也感到困難。所以，國劇的觀衆，便一天少似一天。如問那些不愛看國劇的人，何以不喜歡看國劇？他們的回答，則是異口同聲的：「看不懂。」相反的，那些不說中國話的外國電影，儘管聽不懂其中的對白，人們亦極少說：「看不懂。」何以？因爲電影的表現是實象的，一看就能明白。可是我們這一輩生活在原子時代的人，受了世界知識的演進神速，與未來戰爭的恐懼等紛擾，感官已大感疲憊，人們的情緒，通常都處在煩躁的境域裡，他們所需求的娛樂，總希求直接感受，要簡單而明瞭。如果必須讓感官加以分析整理後，方能明白它所表現是什麼，人們便感到不耐煩了。斯當爲國劇失去觀衆，日漸沒落的主要原因。是以西洋戲劇中的布景，遂也爲國劇運用到舞台上。

國劇之使用布景，固有悖其表演法則，但「物極則變」，任誰也不能否認它之使用布景，

不是一種求進步的表現。但國劇之使用布景，是進步呢？還是沒落呢？就很難說了。本來，中國戲劇也使用景片，像山石片，橋，井等物象，老規矩都是這樣用。數年前，復興戲劇學校在三軍托兒所公演「八五花洞」，第二場的五毒出洞，那種山石片的景片，就是老的用景法。空軍大鵬劇團亦經常使用山石片及橋、井等布景，而有些劇團連山石片也省略了。並不是中國戲劇什麼景也不用，那是因為有些簡陋的劇團，因陋就簡，得且省且省，所以連山石片也不擺設了。簡略的使用得山石片，是國劇需要的布景。它只需要有一種可以幫助它解釋劇情的景象就夠了。如一旦把布景使用得龐大複雜，國劇舞台之時空，便無法適應與容納。所以，如想逼真的使用布景，問題可就很多。

我見過的國劇之使用布景，有以下數種：㈠布幕上畫着各種景物，如富家的客堂，貧家的陋室，以及宮殿、官衙、山巒森林等景物。㈡仿照西洋歌劇，在舞台上布置立體的亭台樓樹。㈢繪上景物的布幕與立體的亭台樓樹並用，並加上現代化的機械動力，所謂「機關布景」；還加上燈光效果。當然，舞台上有了真實形象的布景，比沒有布景傳達給觀眾的事象清晰。可是，我已在開頭說了「中國戲劇打根本就不是一種需要使用布景的藝術」，所以，一旦使用布景，本來沒有問題的事理，却因了布景的關係而有了問題。本來，它使用布景原為幫助觀眾瞭解劇情，有時候竟反而因為使用了布景的關係，使觀眾更加糊塗。譬如說吧，布景上畫着富家書房的景，運用到「宇宙鋒」這齣戲裡，趙高有請女兒出堂，趙女從後場走出，站在台口唸對子。如按劇情說，這時候，舞台上的空間是∶趙高坐的地方是書房內，趙女站的地方是書房外。由於沒有布景，趙女進書房時，需要作出邁過門限狀，向觀眾表達她已由門外走入門內。但背後一有了書房的布景，便顯出整個舞台都屬於那個書房，連趙女出場，觀眾都會感到它本已在書

房裡，再邁起腳步作邁過門限狀，便無法解釋她是做什麼了。等到秦二世出場，不合事理的地方就更多了。因為在劇情中，秦二世是從宮中輕衣簡從到趙相府來，所以他上場站出的地方，應是趙相府的大門外，唱完了「內侍擺駕相府進」後，按國劇的表現法則，為了要顯示出秦二世從相府大門外走到趙高的書房門口，他邁步作進大門狀之後，尚須挖門（即繞上一個圈子）表示已走完從大門到書房這段空間。由於舞台上有書房的布景，所以秦二世的從何處來，為什麼要在台上繞一個圈子，觀眾豈不更糊塗嗎？縱使懂得國劇表現法則的人能夠瞭解，那書房的景也成了多餘。再譬如把一幅繪有山巒及森林的郊野布景，運用到鏖戰的劇情中，雖然那景象很清楚的告訴了觀眾，他們是在野外作戰，可是作戰是動的，特別是古時戰爭之沙場馳騁，不要說這一場戲與下一場戲之作戰時的空間不同，即同一場之作戰的空間，也往往有着極大的變換，決不是在那固定的山巒森林前纏鬥。有了那個布景，便把劇情的時空變換給固定了。

中國電影製片廠拍攝的「洛神」，也發生了這樣不合情理的布景。我曾這樣批評過：「曹子建離開雍邱王府前往洛川唱的六句搖板『……一路上經通谷把景山來踐，不覺得日西傾車殆馬煩……』在這一段唱詞裡，就有一段長的空間要用身段表現出來。所以曹子建在舞台上是扯四門，以示旅途的行進。影片中的曹子建，仍舊扯四門，而背景有一幅作為洛川景象的山水畫，於是曹子建的扯四門，便失去了時空變換的作用；曹子建的扯四門，也就變成了在同一座山前傍徨踟躕。因為那背景上的洛川山水是靜態的，尤其，只是那一套同樣的山巒，而未能把曹子建自雍邱王府至洛川館驛這一段的時間空間顯示出來。按國劇中的扯四門，表示長途行進，乃由於舞台上沒有景象，所以扯四門在觀眾的觀念中，便有了變換時空的意象。若是有了景象，觀眾的觀念便不同了。因為景象給觀眾又增加了一種視覺，觀眾要憑視覺從景

象上，去觀察舞台藝術的眞，因而觀衆的視覺和覺知，便無法聯繫貫通了。　上述情形，是布景在國劇舞台上，最易犯的毛病。

　在舞台上布置立體的亭台樓樹，當然是一種進步的辦法。但它只能在一個不變動空間的劇情中運用。空軍大鵬劇團演出的「洛神」與「天女散花」，就是採用的這種辦法。但在需要變動空間的時候，就得拉上大幕，再布置一個不變動空間的景；需要變動空間的劇情，就得改在大幕外繼續演出，以至銜接到另一個景的出現。這種辦法，雖屬進步，但仍無法予以完整的運用。至於當年上海的「大舞台」與「共舞台」使用的機關布景，新奇固然新奇，把國劇當作文明戲上演，則國劇中最優美的歌與舞盡失，則更不是一種使用布景的好辦法，益發不足爲訓矣！

　空軍供應司令部的天馬劇社，曾在演出的「奇雙會」中，使用了布景。它使用的布景雖也是布幕上繪上了景象，但與我上述的布幕上繪上景象的辦法，稍有不同。我記得它一共使用了五堂景：一、李奇哭監使用了一堂，那是一堂描寫監獄的景。二、上李桂枝又換上一堂，那是一堂描寫趙寵客室陳設的景。三、上趙寵（寫狀）又換上一堂，那是描寫按院大人書房的景。四、上保童念引子又換上一堂，那是描寫按院大人公堂的景。五、三拉時又換一堂，那是描寫按院大人公堂的景。儘管它這五堂景的運用，都是根據劇情的需要而設計繪製的，但畫面上的景象，仍有許多不能脗合之處。略述如下：

　「奇雙會」這齣戲，時間空間變換不多，劇情在空間不變的環境中，演進的時間較多。按原劇的第一場，李奇哭監與上桂枝爲一場戲，「天馬」演出時，爲了使用布景顯示出第一場的轉場（變換空間），不得不讓禁子再上，把李奇打發下場，以便閉幕換景，再上桂枝。趙寵上

場，由於景是客堂，可以說他已到了客堂，所以趙寵上時，則未再作下馬或下轎等事，以示在衙外已經下了馬或下了轎了。三拉一場，亦本爲一場戲，但也爲了顧慮到景與劇情的配合，在拉時不得不拉下場，再換景拉上場。趙寵轅門鼓噪時，保童下場，再換景上場。這樣的運用布景，雖然增繁了場子，但却解決了空間變換的最大困難。想來，應是我所見到過的國劇使用布景，最成功的一次。

不過，是不是所有的國劇都可以採用天馬演出過的「奇雙會」的辦法，使用布景呢？恐怕極難普遍。蓋國劇之一如「奇雙會」之空間變換不大的戲，而劇本不需要顯示現象界中各種事象，像這類的戲終屬不多。如一遇上那些需要瞬息變動時空，並需要隨時顯示現象界各種事象的戲，還是無法使用布景的。

由於中國戲劇的時間空間變換太快，它需要隨時在劇情中表現的事象，也過於廣泛，所以要想把它需要的事象，在舞台上具體的表現出來，幾乎是一件絕對不可能的事。否則，便只有推翻了它原有的表現法則。可是國劇的最大優點，是不受時間空間的局限，它之所以能不受時間空間的局限，乃因它具有獨到的表現法則。它的這種獨到的表現法則，就是：它能大膽的抽象了劇情中所需要的那些，無法在舞台上出現的具體景物，而能以他種事物代之。正因爲它要抽象了劇情中所需要的，而又無法搬演到舞台上的具體景物，便不得不創造出獨特的表現法則。那些表現法則，就是爲了代替它需要的各種景物而創意的。那麼，一旦使用布景，有許多優美的法則，便失去了作用，這麼以來，雖布景不嫌多餘，演員的表現法則，也令人感到是多餘的了。我們如何可以去推翻它的表現法則呢？

我再說一句：國劇打根本就不是一種需要使用布景的藝術，國劇使用布景，委實不是一

件使他進步的辦法，但却是一種使它蛻變的辦法。如果國劇使用布景能夠獲得成功，它必然是另一種歌劇的出現，而非今日的平劇了。

附記：本文作於前三文稍後。斯四文，乃本書中，在寫作時間上，最早的作品。

一一、演員與劇本

留英研究戲劇多年的馬森博士，膺聘於國立藝術學院執教。前些日子，他論到當前戲劇的危機時，慨嘆到我國平劇之不重劇本只重演員，且認爲近代西方的某些劇場，也時或有以演員爲主的傾向。

關於此一看法我則認爲平劇的演出，並非以演員爲主。馬先生不是說嗎？戲劇無不是由於劇本的創作來主導戲劇的發展的。這話乃專家之論，平劇也不能例外。老實說，平（國）劇的演員絕不能離開劇本，離開劇本是無法上台演出的。平劇的演員，無論歌的一字一詞所應演出的舞蹈身段，無不一一依從劇本的創作爲旨趣。當然，也有例外，除了演「花子拾金」或「紡棉花」，則以演員才情去發揮。

在我想來，凡是能被稱之爲「戲劇」的藝術形體，都應「由劇本的創作來主導戲劇的發展。」絕無法以演員爲主。不錯，正如馬先生在電話中向我舉出的例子，他說：「譬如梅蘭芳的編劇者，劇本編好後，梅蘭芳還要依據己意，加以修改。」此種情事，我們只能認爲演員也是劇本的創造人之一，怎能說是「劇本不如演員重要」？我們要了解，無論梅蘭芳的藝術，是多麼的超人，他如不能與編劇者先把劇本完成，絕對無法上台演出。戲劇是兩個階段完成的藝術，劇本是第一階段。如果劇本的創作未能完成戲劇演出所需求的文學藝術，無論多麼優秀的演員，也休想達成戲劇藝術的成功演出。一齣成功的戲劇演出，決定性首在劇本，不在演員。

是以行家有「戲保人」的說法。此話的意思是說：演員的演出藝術平常，由於劇本好，戲還過

得去。」同時，還有一句「人保戲」的說法。此話的意思，則是說：「劇本並不好，由於演員

好，唱幾句還可聽，臉上身上還可看。」這兩句行家的話，都說明了一件事，劇本比演員重要。

因為劇本是文學藝術的創作，講求的是故事結構，情節演變，以及戲劇性能的遞嬗化合。這些

有關劇本的重要工作，若不先行完成，則雖有好演員，亦難擔當其重要。至於文學還應有人生

的內涵，更是劇本上的事。這裏不說它了。

不過，話再說回來，戲劇的劇本如是為了演出而創作（不僅僅為了文學，只能閱讀，不能演

出。），它就得適合演出於舞台的藝術要求。因而劇作家的劇本，在演出之前，勢必要與演出

者（主要演員以及文武場人員）密切協調，務必把劇本修正得適合演出。但演員方面所提供的意

見，是演出藝術上的要求。雖有時對故事結構、情節演變、戲劇性的遞嬗化合等，就演出藝術

提出意見，但凡有關文學上的內涵以及文學上的藝術精神，則仍操持在劇作家手中。甚至演出

時的歌舞，都應在在適合劇本的創作要求。創作家都有權去要求演員或排演者作到文學的要求。

那怕是一顰一笑，一舉手一投足，一句文詞的腔調，旋律的運用，節奏的快慢，情致的喜怒哀

樂，劇作家都應就其文學內涵的需求，一一指點演出者。像這些問題，縱然已不知劇作家為誰，

主排者導演，教戲者，也會就劇本的文學需求，去從事演出的排練。何以？「無不由劇本的創

作來主導戲劇的發展」也。

我與姚一葦兄在電話上談及此一問題時，他曾提到「三岔口」一劇，認為「三岔口」一劇

的劇本就是以演員為主。我則認為不然。不錯，「三岔口」這齣戲的劇本，武打多於唱唸，在

文學上著墨不多。可是，「三岔口」的演員，一切動作都不能離開「三岔口」這齣戲的劇本。

雖說，演出者往往在摸黑對打時，有大同小異的變化，也都不能脫離劇本的範疇。今天，中共方面已把「三岔口」這齣戲的劇本改了，把劉利華的形象塑造也改了，總得先把劇本改編完成之後，方纔交給演員演出。總之，戲劇的發展，必須由劇本的創作來主導。

不管是誰改，別人改或演員自己改，都得先把劇本改定，然後方能由演員演出。

關於此一問題，我們不妨再舉莎翁的戲劇來例說。我們今日演出莎劇者，舞台也好，電影也好，有一字不易來演出莎劇者否？絕無。何以？戲劇是兩個階段完成的藝術，第二個階段的創造者，有其主觀的創作意見，難免要修改原劇的部分情節，甚至另作結構。但無論如何，都必須把劇本修改完成，否則，無法進行下一步的演出工作。中國的平劇又何能例外？

往往，平劇的劇作家在編寫劇本時，總以主腳的才能而選擇題材，以及安排角色。但也得先完成劇本，然後方能演出於舞台。沒有劇本，演員以何者為依循？所以說，戲劇必須以劇本為主，演員為從，古今中外不能易也。

一二、論國劇的整理改進與宏揚

如照目前的情形來說，國劇確是式微了。

國劇式微的因素雖多，但一言以蔽之，還是基於時代的關係；就是依據歷史來看，事實上也是如此。

現在，我們雖已無法在典籍上，尋出我國戲劇的形成與發展等演變的史乘，只從兩宋以來的不到千年之間的戲劇名類來說，已知它遞變過不少次了。推其歷代遞變的原因，莫不與時代的因素有關。

按我國古以禮樂治國，所謂「禮樂」，殆即戲劇的形式。封建時代，文武合一的教育，不能普及，故向以貴族爲主。庶人則概以禮樂譜乎形式，予以社教之。古之社教，通常以詩被之管弦，以舞演其形式，形式以禮法爲則。論語上就記有這樣一段，「子之武城，聞弦歌之聲。子曰：割雞焉用牛刀？子游對曰：昔者偃也，聞諸夫子曰：君子學道則愛人，小人學道則易使也。……」由此可知在孔子時代，政府對於人民的社教；還是依弦樂而歌詩，使詩的內容通過音樂的和聲，把禮法的教化，從舞蹈的形式中，傳達給視聽的羣衆，用以達成禮法的教育效果。雖然那時的禮樂形態，必有異於今日的戲劇，但以情理想來，古時的禮樂教化，必是今日戲劇的雛型，殆無疑義。等到教育的普及，國之卿相亦多舉之於布衣。像上述弦詩演禮的歌舞社教形式，就不得不在娛樂成分上，多所著眼。於是，歌與舞的技藝，以及被表演

的文學內容，都得在豐饒與求新上，各去嬗變，以自適於時代的需要。這或許就是由詩經而漢魏樂府，由漢魏樂府而詞曲雜劇的演變過程。

由周而漢而唐，今雖不易在史册上，尋到弦歌的演禮形式，但俳優之職，誠是古已有之。是以吾人可以揣知古時的歌舞形式，亦必含有人與人的人事內容，否則，就沒有教育的意義了。在漢魏樂府中，也多的是人間故事。我們想，如把那些故事被之管弦，歌頌出來，舞蹈出來，豈不就是戲劇的形式嗎？因爲只是歌曲，而未有賓白，則是宋以後的事了。由宋的南戲，到元的劇曲而明清雜劇的古有模式，以至今日的國劇，雖經過千年來的演變，然而我們却仍能在國劇的形態上，體會出我國戲劇的形態與內容兩方面來看，用來演述禮法的社會教育工具。但從唐詩的歌行與樂府來想，似乎唐的俳優，我們很難探討唐時梨園弟子的歌舞內容。如從形態與內容方面來看，所演出的歌舞，除了像「春江花月夜」與「霓裳羽衣曲」以及「清平樂」那一類純清閒的歌詞，必定還有那些「兵車行」、「新婚別」、「長恨歌」與「琵琶行」一類的故事。再進而從宋詞元曲到盛明雜劇，可以說在文學上也有極大的變化。可是，宋詞雖有迥於唐詩，元曲亦有異於宋詞，明雜劇也頗殊於元劇曲。顧其遞嬗，則始終賡續着一條傳統的軌跡，仍是連環似的關係。一如磚瓦的泥范，都是在框框中蛻變成的。所以它們彼此間仍銜接着框環與框環的連環關係。這是我們可以從文學的韻文上領略到的。但從歌舞的形態（筆者認爲我中華的藝術形態其演變則是始終在傳統的模式中，連環性的向前發展着的。）

上看，似乎變化就更多了。

當然，舞在戲劇上的演變，很難追求。因爲劇曲祇有歌的名目，很少記有舞的名目。（有記

・98・

亦是樂曲之目。）。儘管我們可以想及那歌的名目，必就是舞的名目，歌與舞往往是一而二，而

二而一的事；因為舞是歌的容，所謂頌者，容也。然而文學上雖記有歌的名目與歌詞，卻未記

有舞的手式步法。自古以來，舞的教育方式，都是身授而身受。再說，就是有文字能夠記述了

舞的手式步法，如無此中老手予以身授，自也不易體會出那舞的真正形態。我們今天還能在國

劇中，觀賞到演員的優美舞姿，正因為劇藝上的此中老手，尚在人間也。然在老一輩人看來，

業已感於那些已不是當年矣。

俗云：「歌兒不唱忘掉多」。在我國戲劇領域中，歌的演變最大。從曲牌上看，宋元明清，

似還率繫着一個淵源。迨明季到來，元曲之歌，雖已有了南北之分，卻只是用韻之別。這一點

在從南北西廂的詞藻上，可以領略。曲目則大抵一仍其舊（叢萃文教授曾把王實甫與崔時佩作一比

較研究；足見明人所寫南曲西廂，揮映於王實甫。）可是唱法，由於用韻的有異，在腔調上，自

略有殊趣了。自從崑山的魏良輔梁辰魚出，已把南北曲創出了新歌，於是風靡一時。但由於詞

句過於典雅，所以曲劇只流行於士大夫階層。而有明一代，承平日久，享樂風盛，上行而下效，

於為雜劇興起，各地紛然繽陳。今從「盛明雜劇」與「綴白裘」觀之，可知名目之繁盛。抵清，

這些在前朝興起的地方雜劇，是越發的興旺了。如弋陽、崑山、海鹽、秦、漢、徽、等，再如梆子，

羅羅，再而閩粵川湘黔貴，都有其獨樹一幟，獨擅一方的劇曲，流行於民間。迨京腔一出，雅

俗共賞，又把崑曲之前的弋陽高腔與徽漢二調之風行，又取而代之矣。可是，它風行了百年以

來，如今卻又沒落了。

今所謂「國劇」的平劇，可以說是中國戲劇的集大成，再如它的歌舞內容，除了西皮二簧

是它的主有腔調，兼且還包容了弋、崑、秦、漢、徽、以及其他等地方性的雜曲。它所演述的

故事內容，亦大抵都是舊有劇曲的原作，改纂成適合皮黃腔調的唱詞而已。像崑弋梆子以及羅羅腔花鼓調等地方雜曲，亦每以原腔原調歌出，特別是崑曲，更都是全以崑曲的歌舞演出，有時也間廁其間演唱。它之所以能夠風行全國，可以說與它的能集中國戲劇於大成的這一點，有着極大的因果。然而它的沒落，卻完全是基於時代的沖激矣。

我們中國本是農業社會。農業社會的生活，是農忙時在田，農閒時在邑。雖自秦廢井田而開阡陌之後，農人的生活，仍多享樂於多春閒暇的時候。所以鄉間社戲的演唱，都在秋末與多春之間。由於是農閒時間的農村社戲，是以戲劇的格律，都是緩慢形式，特別是歌唱方面，四句慢板，往往能唱上一刻鐘。因為聽的人有閒情逸致，可以安適而無所旁慮地去淺斟低嘗，搖首而擊節地去品味那高腔長調中的韻味。再說，在那個時代，可以享受到的所謂高尚娛樂，想來只有劇院中的戲劇，其他，便是野地上的雜耍。古之戲劇，之所以能青睞於士大夫們，自也是由於這個原因。如今，社會形態在科學日新的日子裏，業已急遽地有所轉變了，特別是目前的本省地區。工業社會已經到來，農家均已逐漸變爲機械化了。也就是說，農業的耕種，今日的機械，已發明了核子動力，運轉的迅疾，飛行器早已超過音速數倍，所以人類的心靈，業已失去了當年的那種淺斟低嘗的時代，一切都在要求「時間」上的功效。想當年的那種一坐三五小時安適地去吟味那一唱一刻鐘的四句慢板的心情，可以說是已被這核子時代的狂潮沖走了。何況，他們所享受的娛樂項目，已不僅限於麥場上的雜耍，劇院中的高腔金鼓。如今，不止是劇院中有直接用語言逑事的電影；歌廳中有乍聽就懂得的輕佻歌唱；夜總會中的雜耍，比站在麥場上看，可要舒服多了。

自從電視盛行，各種各樣的娛樂，更是任你選擇，橫臥在沙發上，仰

躺在海灘上或山林間，擁大被斜倚在枕衾上，都可以隨地享受到它們。試想，國劇的那種演出形式，仍想在這樣的一個時代中，企圖去保持它當年盛時的那種光榮紀錄，應說是太不容易的事實了。但要說它將被這一時代予以淘汰，卻也絕不可能。我的理由是，基於它那具有數千年的優秀傳統，所陶冶錘鍊出的藝術金身，良不是今日的核子爐可以溶化爲灰燼的。它縱然不能獲得工業社會的廣大羣衆嗜愛，卻絕不會被那些了然於藝術原理的有心人士所忽略。因爲它的藝術成就，卻正是今日現代藝術家方始發現而認爲是新創的一種技巧呢！

我們如能明瞭了我上述的一些中國戲劇的演變史乘，方能設想出今日國劇的整理改良與宏揚等良讀。要深切地明白今日國劇的缺少羣衆，並非由於它的本質需要改良，也絕非它的演出技術過於抽象，無法使人懂得；更不是因爲鑼鼓吵人，使人心煩；也不是有撿場人穿插演員之間，使人誤解；這些全不是它失去觀衆的理由。要不然，過去的人又是如何接受它的呢？上述的這幾項理由，都是因爲今日的觀衆已被其他的娛樂項目吸引去了，他不想去欣賞國劇的一種成見，絕不是正確的理由。我敢相信，任何一個人——包括外國人，他如認眞地去欣賞國劇，他準能在欣賞了三五次之後，就能領會到一些國劇的演出原則。蓋國劇的意象動作，終不出人類的生活原則也。

近來，電視上關有國劇欣賞的節目，由張大夏先生主講，我聽過兩次。除了對當天演的劇情，有所闡述，更對劇中的技術，有所講解。對有心去欣賞國劇的人，雖有助益，然對國劇的傳統保存與宏揚，我個人認爲得力極微。何以？我個人認爲吾人今日宏揚國劇的工作，並不是專家們向「不懂」者講述他的「懂」，應是把演出的國劇舞台技藝，順應時代的需求，加以整理改進，在絕不可損害它的傳統技巧之下，予以整理改進，使之能配合上這個核子時代的社會需

要。這樣作，雖無力把電影院與電視機前的觀衆，拉到它的舞台與螢光幕之前，最低限度也應能獲得士大夫階層之能以欣賞國劇爲最高娛樂節目。能做到這一步，那就夠了。今日的西方歌劇，不也是如此嗎？

談到國劇的整理與改良，五十年來，已有人做過，且已付出不少精力。但在整理方面，多在着眼於主題，特別在所謂「迷信」這一點上，有所更改。未嘗注意到它的沒落——它失去觀衆之與這個時代的有關因素。因而在結構上，在不合時代的劇詞上，率多未能計及。譬如玩笑戲，於由古時且均男扮，所以玩笑戲中的劇詞，所寫插科則率爲男人間的打諢。如「打刀」、「荷珠配」、「打槓子」、「打櫻桃」，均可作事例。特別是「打刀」、「荷珠配」打諢得露骨。如今都是女孩子扮旦，不止是劇詞太「村野」，打諢的雙關也不合分際。何況，劇詞也都「黃」得叫人聽來不堪入耳呢！這是過去的劇本整理，所留下的缺失。

至於結構方面，早有定規。凡是演出上歷久不衰的骨子老戲，必都是在結構上，鍛鍊得夠紮實的戲。今之電視演出，限於一小時，一齣戲有時分上下，或分上中下，都必須在結構上，加以濃縮。實則，這都是權宜之計。而我則認爲，能不在權宜於時間或電視需要之下，來整理出一些適合現代人們心靈需要的劇本及演出，却還需要慧人出以慧心與苦心的辛勤才成。說來雖是，談何容易？然而魏良輔與梁辰魚的新曲，不也風靡一時也乎！

說到改良，比整理的人還多，但大多在新式布景上，白耗了一些心力。這都是未曾深研於國劇劇藝的人，意想天開的乞巧行爲。因爲國劇的演出採置模式，根本就不需要舞台裝置與新式布景，所以它一旦有了實象的景物，反而爲劇情添上了累贅，爲演出者的演出技能，作了畫蛇而添足的多餘。不惟未能改「良」，反而因改而「劣」矣。

這是過去改良國劇者的失敗情形。

我國戲劇的產生與演變，似一直在空曠上的場地上發展着的。所以對劇情中的一切時空需求，從開始就沒有想到舞台的問題。此外它被安置在舞台上演出，可以說它的演出技術形態，早已形成了。再說，如以今日西洋的戲劇理論來說，戲劇屬於空間藝術。但對我國的戲劇藝術來說，此論則不適用。因為我國的戲劇藝術演出原理，並不僅以空間為其處理劇情演進的基準，它是以時間與空間並重的情形，來處理劇情的演變。所以中國戲劇舞台，根本局限不了中國戲劇的劇情演進。它之所以能不受於舞台空間的狹隘局限，完全在於中國的戲劇家，已為它完成了一套不受舞台時空所限的舞台演出技術，一如今日的現代藝術，把所需要的不同時空，重叠於一個空間之中。如「打演殺家」中的桂英上唱原板，在胡琴過門中，夾入了蕭恩在大堂挨打的傳聲表達，就是兩個空間的情形，在同一時間中的同一空間同時呈現。于是有人說，那如「二堂放子」的王桂英被請出後堂，唱了倒板慢板之後，慢而吞吞地才到了二堂。那麼緊急的當口，怎會這樣慢走出來。甚至於認為劉彥昌訓子時的大段三眼，以及夫婦二人的反覆訊問，都不合劇情。理由是要抓他們兄弟去償命的太師府家丁，很快就要來了。急於逃命要緊，還會那樣慢唱嗎？可是，他們如知道國劇是歌舞之劇，劇中情節在在均應通過歌舞演出，他就會諒解那種演出的原則，是只能去吟味演出者的技藝，不能以演出的實在時間計之了。再說，那王桂英的場內倒板與出場慢板，只是形容王桂英聽到二堂請之後的心理意想，在事實上，只不過雲那間事，用歌唱表達，遂形成那樣一大段唱工了。這些，都是國劇演出的歌舞原則。他如「打棍出箱」的上煞神，「活捉潘章」的關爺，實際上都不能以迷信觀之，蓋均心神描寫也。這在近代西洋電影中，頗多這種題材的表現。不久前我在電視影集中看到的幾個恐怖影集，都是這一

類心理描寫。在西方的現代小說中更是不勝枚舉，如美國小說家威廉福克納的「野椰」，法國小說家莫瑞亞克的「愛的荒漠」，都是這樣的描寫。在「野椰」中，那位在樓上聽到叫門，要動身去開門的人，一邊去開門一邊猜想那叫門的人可能是誰？我們尚須讀上五千多字，才能讀到那人去打開了門。「愛的荒漠」中，那位在咖啡室中遇到了熟人，回想他與那熟識的人的關係及相識經過，作者竟在此插入了十多萬字的心理追憶的描述。豈不與王桂英的出場，具有相等的表現手法嗎？因爲小說是以文字表達，霎那的心理情態，就得用較多的文字去描述。這些，只國劇是以歌舞表達它的藝術，是以簡短的事實，就得用不着行家講評，也能領會。試想，過去的國劇觀衆，要欣賞者能認眞的去付出心靈去體會，用不着行家講評，也能領會。試想，過去的國劇觀衆，應有半數以上都是文盲，難道他們都是經過行家加以解說之後，才能進入劇場去觀劇的嗎？基于此，我們就可以了解今日的國劇之失去觀衆，並不是因爲觀衆不懂，需要行家去強以解說，而是這個時代的人，已失去淺斟低營的閒情了啊！所以我認爲我們今後對於國劇的整理改進與宏揚，應從它失去觀衆的這個時代因素上，去尋出它的復興關鍵。我們如從我國的戲劇史跡上看，似乎每一個時代的戲劇接替，凡是能接觸風騷的新劇，絕無一類曾能拋棄了傳統的本質，無不脈承了傳統的經絡。儘管，我們不能道出唐宋以前的歌舞形態是怎樣的？但從國劇的演出技藝間，卻不難蠡及它所繼承的那分優異而特殊的技藝，必不會至此而漸滅泯没，勢必會有人把它宏揚下去。問題是，它所繼承的那分優異而特殊的技藝，良有待於今後的慧人出以慧心的整理改進而集成之了。我國劇藝的宏揚，它將會被怎樣的加以宏揚，正是如此說明的嗎？

史跡，不正是如此說明的嗎？

際玆毛共正在大事摧殘我國傳統文化的今日，遭遇最慘的便是國劇。傳統的演出形態，早

已全被廢止。按我國的戲劇演出形態，完全爲古裝而設想，雖在清朝，有時以蒙古衣裝入時，却也未能一改它的傳統服式。袴袍玉帶，仍未能廢，其舞姿自始卽出於寬袍長袖中也。始以毛共的江婆，妄想以時裝作爲「樣板」，實則是企圖把國劇的傳統藝術精神，予以徹底消滅已也。

今國劇在台，雖未能一如過去，有職業劇團長年演出於劇場，而我三軍却能廣其傳統遺續，不僅關有劇場，日日演出，且設立劇校來培育新血。二十年來，新人代出，復有劇專劇系研授學理，海外學人，亦有着眼於國劇技藝之探討者。則我國劇之整理改進與宏揚的遠景，能不指日待乎！至於本人上述淺見，想來也只能聊供智者參考已耳。

民國六十四年十月廿九日青年戰士報。

一三、論「雙嬌奇緣」

在如今還不時演出於舞台的國劇，以明朝歷史爲背景的戲，數來總有十幾二十齣之多，而我却最喜歡「四進士」與「法門寺」這兩齣。由於「法門寺」這齣戲我這一年來看過不下五次之多，似乎對它更熟悉了些。因而早想爲這戲的目前各家演出，有所建白，却因他事干擾，久久未暇提筆。昨夜，又看了明史列傳，見傅友德即傅鵬五世祖，遂放下手頭上的另一工作，來談談這齣「法門寺」的「雙姣奇緣」。

一

我們知道，有時演出者貼之爲「雙嬌奇緣」。不錯，這應是它本體故事的命名，所謂「法門寺」，只是「雙姣奇緣」中的一部分。如今，大家都只演「拾玉鐲」、「法門寺」帶「大審這前後的一部分，中間的各折全刪除了。雖然，在演出的情節劇詞中，對於前面的故事，也有所交代，總是語焉不詳。譬如宋巧姣到法門寺向正在進香中的當朝太后告御狀，理由是「爲夫伸寃」。因爲我們沒有看過前面的情節，所以我們會產生這樣的想法：①傅鵬既已訂過婚，雖未結婚，却也姻緣有寄，怎可在大街上行路之中，遇見了美女還去胡調，故遣玉鐲留情？我們準會把傅鵬看成紈袴子弟。②像這樣的一個紈袴子弟，因調情惹出的人命，他固然不是殺伯仁

的兒手，禍因卻由他而起。結果，卻由皇太后作媒，一箭而雙雕二姣，未免太出乎人情了吧。

這看法，正由於「法門寺」的情節，還未能交代了「雙姣奇緣」的本體故事。

按「雙姣奇緣」的故事背景，不像「四進士」乃十九出於虛構，這「雙姣奇緣」卻還關連

着一些正史。劇情雖非正史所有，傅鵬這位「世襲指揮」，則有其事實上的根據。在明史列傳

中，有一開國功臣傅友德，安徽宿州人，徙居江蘇碭山。隨同明太祖南征北討，立有殊功。官

加太子太師，有子傅忠是尚春公主的駙馬，女是晉王世子濟熺的王妃。洪武廿五年傅友德請賜

懷遠田千畝，太祖不太愉快，說：「祿不薄矣！復侵民田為何？」沒有理會。後宋國公屯田於

山西大同等地，建十六衞。再派傅友德去山西練軍，廿七年召還，賜死。由於尚春公主的庇蔭，

給了他一名叫傅彥的孫子一個金吾衞千戶的職位。傅友德死，除爵。

到了弘治中葉，晉王要求援例襲封友德的第五世孫傅瑛。結果，禮部議定不許。想必這一

段歷史所記的史實，就是「雙姣奇緣」的劇情依據。在全劇第一場傅鵬上引，唸的就是「先人

將相，論功勳，展土開疆。」在表白時，說得更清楚：「小生姓傅名鵬字雲程，悠德五代玄孫。

當初洪武開基，先人征戰有功，敕封世襲指揮，與國同休。後劉瑾誤國專權，我父氣嘔身亡，

我母子寄居鄖鄖縣，農桑度日。……」雖然「友德」寫成「悠德」，想是傳抄之誤。總之，「雙

姣奇緣」的故事，明明是從明史的傅友德傳演繹而來。在傳鵬被牽連到大堂之上，趙廉問他什

麼前程？答說是「世襲指揮」。再問他現居何職？則答說：「文書未到，我就是民。」第一場

傅母出場時，也說：「世襲文書未到，叫娘怎不愁悶！」這裏也都說明了這戲的歷史淵源。

事實上，傅友德的第五世孫並未得到世襲指揮的恩寵，劇情中這樣寫，固然是劇作家的藉

題發揮，要是推想起來，却也未必無因吧。（今日演出，已把「鵬」寫作「朋」矣。）

二

這個故事，發生在陝西鄜縣，也正說明了傅友德在晚年派在山西練軍時，廿七年召回，賜死之後，尚有後人留在山西，後因父死，寄居到陝西鄜縣，想來自也是事實了。

既然世襲的公文未到，這也是劇作家根據史實書寫的一個情節。劇情的從頭到尾，也未說到傅鵬已經獲得世襲，只說他據有了雙姣之艷福，而且是奉了皇太后的懿旨而成婚。鄜縣的縣太爺，還奉令爲他們治辦嫁粧。這分榮耀，可說是夠瞧的了。話再說回，這位傅鵬如果不是開國功臣傅友德的後人，皇太后是否會在法門寺接下這民女宋巧姣的狀子，問明寃獄之後，還作主爲傅鵬娶了兩位姣娘，可能不會如此呢！那麼，這齣戲的編寫，顯然有爲傅氏後人之未能獲得世襲之蔭，而有所補償的心理存焉。因爲這齣戲的結局，只寫到傅鵬娶了雙姣，並沒提到襲封的事。要知道，太后的懿旨，可以撮合傅鵬迎娶二姣，卻無權力使傅鵬襲封。別說是皇太后，就是皇帝也往往做不到。皇帝的詔諭如不合禮法，照樣會被大臣否決。這情事在明史上，是屢見不鮮的呢。

所以，這齣戲之未寫傅鵬獲得襲封，不惟與正史合，且可令人想及劇作者懷有爲傅家作此補償的心理。也許，這戲劇乃根據小說而來，小說的作者，或許是明朝人；但也許在陝西鄜縣發生過這麼個故事也說不定。留待以後再查吧。（陝西省無鄜塢縣。只有鄜塢。）

龔德柏的「戲劇與歷史」，論及「法門寺」時說：「〔這是〕一齣莫名奇妙的戲。」他認爲劉瑾沒有伺候過太后，明朝也無太后活動之事。鄜塢在陝西，不可能有由北京到陝西上香之事。龔先生的這一看法，犯了兩大錯誤，第一，未查此

戲所據史實。第二、戲劇不是演述歷史，不能強與歷史事事相吻合。應知戲劇與歷史，一如菟

絲之附女蘿，相互攀橡而已。

至於陳定山先生說這是爲楊乃武小白菜之案，由西太后昭雪，爲恭維西太后，特編此劇。

上香的太后就是西太后，劉瑾就是李蓮英。這也未免是附會。試想，這戲如是這樣的影射，豈

不是在光緒末年了。但如從全劇情節觀之，何來此一影射跡像？劇作者似乎在把京城放在長安，

傳的玉鐲一雙給了傅鵬，要他伺機遇到佳人可以作訂情禮。所以當他見到孫玉姣，便有遺鐲留

遂有太后去鄙鄔縣上香之行。如在燕京，西去鄙鄔也需有特殊理由，劇情則未作交代。顯然是

把京城置之長安。基此而論，亦足可證及此劇必先由秦腔演起，設京城在長安，自是屬於鄉土

的意念。

三

若以今演之「法門寺」情節來看，觀者準以爲宋巧姣與傅鵬已有婚約在前，這衲袴子弟路

過孫家門前，見着孫玉姣貌美，又去調戲人家。但原劇的情節，則非如此。按傅鵬並未與任何

人家訂有婚約，他還是個未婚青年。請求世襲的文書久久未下，他母親心情悒鬱，一日，把家

情的行動。想不到這鐲子竟惹下了命案。還險些送掉了性命。那麼宋巧姣怎的會以未婚妻的名

義，上告御狀，爲夫伸寃呢？因爲在劇情中，還另有穿插。

宋巧姣的父親宋國士，是個秀才，久試不舉。母親已下世，只有一個十四五歲的弟弟興兒。

由於宋國士爲了功名埋首於書案，不治生產，是以家中窮困得三餐不繼。不得已興兒受僱在地

保劉公道家傭工。由於傅鵬那天與孫玉姣的一段見面經過，適巧被同村的劉媒婆看見。這位婆

子雖非惡人，却愛爲人撮合婚姻。一見兩人的傳情眉目，便想着去撮合二人。於是有了向孫玉

姣索取一隻綉鞋，準備送與傅鵬，作爲雙雙定情之物。不想携歸家中，被他那宰殺牛羊爲業的

兒子劉彪見到，問出了情由，假意規勸媽媽不要多管閒事，不如把綉鞋燒掉算了。劉媒婆認爲

兒子講得對，便把綉鞋給了劉彪。劉彪把綉鞋誆到手中，原想持向傅鵬訛詐幾文，作爲酒錢賭

資。那想傅鵬帶着家院，還未等及劉彪取出綉鞋，只說出了一句由頭，傅家的家院便打上來

了。

湊巧劉公道在路上經過，遂以叔伯之尊的身分，上前解勸，強叱劉彪家去，代向傅鵬家去。

劉彪訛詐未遂，便又改變主意，準備憑着綉鞋，趁夜再喝上幾杯，潛到孫玉姣家騙姦。這天夜

晚，孫玉姣的舅父母來了，同宿在孫玉姣房內，忘了關門。劉彪醉頭醉腦撞了進去，一見男女

同枕，誤會是傅鵬先來了。遂鋼刀一舉，砍下二人頭落。白天怪劉公道解勸不公，便拾起其中

的人頭一個，丟到劉公道家。劉公道與宋興兒被狗吠聲驚起，一看是個人頭，怕受到牽連，遂

携同宋興兒把人頭扔到後院硃砂井裏。又怕宋興兒說出去，把宋興兒一把打死，塞到井裏。

三條人命大案便這樣形成了。

郿鄔縣審理此案，追根究底，問出玉鐲、綉鞋等私情，竟把傅鵬問成了死罪。雖也深感懷

疑，看着傅鵬不像殺人兇手，但却也未能進一步求得眞兒，可是傅鵬已經招承了。孫玉姣也收

監了。

劉公道打死了宋興兒，還報官說是這孩子盜物潛逃。郿鄔縣居然判宋國士賠償失物銀十兩。

無錢交銀，把宋國士父女帶上公堂，宋巧姣心聰口利，在公堂上頂撞縣官。郿鄔縣氣憤不過，

便藉宋家無錢交官判銀兩爲由，把宋巧姣羈押獄中。因此，宋巧姣認識了孫玉姣。當她問明了

原由，猜想必能在劉媒婆身上獲知案情。經過獄卒的協助，又認識了在押的傅鵬。傅鵬為了感激宋巧姣的熱心，代宋氏繳納了官判銀子十兩。宋巧姣方能獲釋出獄。因為在獄中曾為傅家設計，可僱劉媒婆陪傅媽媽與平縣探親，準備在路上套取口供，傅鵬再示感激之忱，把另一隻玉鐲贈送給巧姣。傅母見及巧姣腕上玉鐲，問是兒子獄中所贈，又見宋巧姣伶俐知書達禮，遂允娶為媳。就這樣，宋巧姣有了「替夫伸寃」的理由。等到劉媒婆口中套出了兇案實情，下面便是我們今天所常見的「法門寺」情節。

四

從全部劇情看，我們知道傅鵬的世襲指揮雖還未成事實，他乃傅友德的五世玄孫，家道自還過得去，還有家院使僕呢。今雖為民，也算得官宦之家。孫玉姣只有母女二人，畜養雄鷄為生。這一點，也正點明了明朝中葉的習尚。因為盛行鬥鷄，社會上遂有了畜養雄鷄為生的職業。孫母崇佛，經常去聽經，不理家務。固然是小戶人家，却也是閨閣少女。所以孫玉姣這脚色並不是玩笑旦，而是閨門旦之屬。劉媒婆也不是職業性的媒婆，她只是愛為人媒妁婚娶。正如她兒子說的，愛管這種閒事。劉彪不是用這番話，把綉鞋騙到手的嗎，他說：「媽呀！你這麼大歲數，怎麼淨管這種閒事。日後犯了事，必要到官。那時娘你在前邊走，兒在後邊跟着」指指點點叫兒怎麼作人哪！你也作點德行事。你看孫寡婦總到普陀寺聽經去，你也該跟人家學學，禮禮佛，修修德，叫作兒子的也有體面哪！」劉媒婆一聽兒子說得挺有理，遂說：「好！兒子說的本來是對。我這麼大的歲數不學好，真是對不起兒子。」遂決定明天也去普陀寺聽經去。雖然被兒子騙了，但劉媒婆自始就沒有勾情賣姦的心意。在大審時，遂得了一句：「子大不由

母」的詞理，保存一條老命。說來，也正是劇作者並沒打算把劉媒婆寫成個壞人。

劉公道與劉彪都判了死刑，依情依法，都罪有應得。就是依據明律來論，大審的結局，也算得是「雖不能察，必以情」了吧！

認眞論來，郿鄔縣並非惡吏，既未貪瀆，也未枉法。雖然傅鵬刑拘誣服，應屬當時刑名之害。所以傅鵬雖已招供，趙廉也並未決案，還在調查。只是他判宋與兒一案，因爲宋巧姣的當堂頂撞了他，竟藉詞收押了宋巧姣，就未免過分了些。但話又得說回來，居官的人，有幾個不是如此呢！只要有權在手，他們都要行使的。再說，這又何嘗不是劇作者爲了「法門寺」的叩閽所安排的呢。如不把宋巧姣收押於大牢，傅鵬的這場寃獄怎麼結，「雙姣」之緣又怎麼「緣」呢！

有人說，劉瑾一生之中，只作了這麼一件好事。實則，劉瑾的一生行狀，並無「法門寺」這則歷史。「法門寺」這件事，乃劇作家（也許是小說家）安排的。顯然，劉瑾是假設進來的一個人物，作者之所以假設了這麼一個大太監那麼威風凜凜，大審一場居然敢代天子封官，其權勢之大，可以想知矣。這一點，也正說明了劇作者之深諳明史。在歷史上，太監大作威勢的人物，歷朝都有，明朝却有權傾一時者多人。作者之所以寫爲劉瑾，一來由於傅友德的五世孫請襲事在弘治年間，劉瑾正是當時正德帝作太子時的侍監。二來因爲劉瑾的名氣大。作者把劉瑾寫進來，用以描寫太監在明朝歷史上的權威奸勢，殆亦楚檮杌之意乎！大審一場，更是一幕活生生的官場現形記。眞夠諷喻！

五

今天，我們在「法門寺」中所見及的脚色，十九已非「雙姣奇緣」中的形象，大都演得不合劇情了。首先，我們說「拾玉鐲」的孫玉姣，扮演的人必須了解這脚色是閨門旦不是玩笑旦。

小翠花說：「一般閨門旦的脚色，總是比較規矩，比較正派的。它和青衣的分別，主要是比青衣天眞活潑一些。靑衣的脚色，也有未出嫁的年輕姑娘，不過一般都是大家閨秀，或是書香門第，因此就强調人物的穩重端莊和典雅的方面。而閨門旦的脚色，一般是小家碧玉，所以要突出人物的天眞活潑和輕快的方面來。」這話誠不愧是名伶的精到見地。倘使扮演孫玉姣的演員，一味在花旦上去表演她，下場時一味在風情上去表演孫玉姣的動人，那就不是閨門旦許了傅鵬。

要了解，孫玉姣不但要被太后召見，而且一見即大爲鍾愛，作主兒與宋巧姣同許了傅鵬。足見孫玉姣的閨門氣質如何了。若是把她演成個玩笑旦，可能皇太后一見就不會如此安排。

特別一提的是劉媒婆。這脚色雖是所謂婆子戲，以丑應工，可是並不是壞人。我在前面說了，她不是職業媒婆，不能把她演得妖形妖相。如今，都把劉媒婆演得走樣太多。固然，丑脚難免要挿其科打其諢，但對劉媒婆却應莊重些，正派些。在法門寺一場，劉媒婆上場，幾乎是千篇一律的，一上場就直奔劉瑾身邊，喜皮涎臉的動手動脚，還加了一句唸白：「千歲爺你好呀！」這種演法，可以說是荒唐透頂。劉媒婆不過一個鄉人婆娘，皇太后身邊的大太監是何等的威勢，縣太爺來了，都渾身打戰，這鄉下婆娘未免膽大包天，再無知也知身在何處。當眞不要命了。還有，買貴喊巧姣過來，準備送過賞賜銀兩，說「巧姣過來。」劉媒婆先過來搶着答碴。這些詞，在原劇中都無有。都加得無謂。雖然能討觀衆一個哈哈，終非劇情所應有，更不是劇

中人劉媒婆的性行。可憾的是，居然全是這樣演了。最可議的是坤腳們的後劉媒婆，好事者為之編了一大段荒誕的唱詞，把個劉媒婆描寫的淫惡不堪。真是始作俑者，其無後乎！論戲者之所謂的「海派」，應是在這些地方說起的吧！

應知「拾玉鐲」以玉鐲為戲膽。自古以來，玉都是人間的貴重之物，至今未變。所以「拾玉鐲」的生旦演員，應特別把玉鐲看得珍貴。傅鵬遺放玉鐲落地時，用扇子面輕輕使之落地，孫玉姣拾拾放放，都應演得讓觀眾感於她對玉鐲的珍重，縱然演員手上的「玉鐲」是塑膠的，用力摔到地上也不會破碎，但在演出時，應把它當作小戶人家女孩輕易不能獲得的珍重心情才對。如不能演到這樣的火候，也不能在台上扔來扔去，蹴來蹴去。這種不重視玉鐲的「拾玉鐲」，真是數見不鮮了。

雖說，演趙廉的腳兒，尙能一循正軌，却有一點值得向部份飾演趙廉的朋友商榷。那就是趙廉在法門寺帶劉媒婆下場時，有些趙廉伸手抓住劉媒婆的手腕下場。這種演法，則有失趙廉的進士學養與縣令身分。按宋明是重視禮教的社會，男女界限，頗為講究。在法門寺這種變駕護擁於內外的場合，劉媒婆是跑不了的。趙廉應該懂得。就是趙廉過分氣惱劉媒婆，也只應怒之以目而已，用不着氣得在劉瑾面前就抓起劉媒婆的手腕子出去。這種演法，毋寧說是趙廉失態。

藝事應向藝術的藝理去鑽研探討。今日的演員，已有學士學位者，對於藝事，應求學理。演員們應在藝事上去作事業的表演，萬別視藝事以職業為止境。如人人能在藝事上作事業的敬業，國劇的前途就遠大了。

國劇率多附之於史，雖非正史，亦有歷史背景。希望演過趙廉的朋友們，三思吾言。

一四、論「拾玉鐲」

說到「拾玉鐲」這齣戲，就必須了解它是「雙嬌奇緣」中的一折。雖然它只是「雙嬌奇緣」中的一折，而它却是形成「雙嬌奇緣」的關鍵。孫家莊一刀連傷二命，另外又饒上了一個半大小子宋興兒死於硃砂井內，釀成了一件三尸命案，起因全由「拾玉鐲」而起。光是從「雙嬌奇緣」的情節上說，「拾玉鐲」也是一齣重要的戲。

「拾玉鐲」一共只有三個脚色，孫玉姣、傅朋、劉媒婆。固然，孫玉姣這個旦脚，不能用花旦的路子演，應把她演成一個屬於閨門旦的氣質。但在戲劇組成形式上，則亦類同於「三小」（小旦、小生、小丑）的戲，不加打笑戲謔而已。「拾玉鐲」也有調情，却無市諢俗俚的穢言淫語。編劇者何以如此塑造這三個脚色？演員必須先了解這些。否則，就不易演好這齣戲。

一、脚色的性格

1 孫玉姣

這女孩雖不是大家閨秀，更不是名門貴媛，她只是一個小門小戶人家的女兒，而且是父已亡故，與寡母二人篝養雄雞爲生。其母屈氏好佛，常去寺院聽經。這年孫玉姣十八歲了，尚未字人。她處身於這樣一個生活寂寥的家庭，自難免心情愁煩快然。所以她一上場，就是悶悒悒

地，眉頭不展。引子唸的也是：「愁鎖兩眉頭，難消腹內憂。」（本文所採全係老詞）詩亦說

愁，詩云：「淚濕衣襟滴滿袖，新愁又接舊日愁；楊期梅至燦如秀，見人總是滿面羞。」唸白

則感嘆寡母好佛，不理家務，自己也怎麼老大不小啦，當然滿心愁煩。

說來，應知這年已十八歲的孫玉姣，是一位在心情間充滿了春愁的姑娘。在老場子的演法，

還上孫玉姣的母親屈氏，用老旦扮，上唸對子：「要拋紅塵路，須將煩惱丟。」自己要去寺院

聽經，還囑咐女兒在家小心門戶，專務針黹，不可閒坐。試想，這麼一位迷於佛道而不務家事

的母親，怎能不惹起這年已十八的姑娘愁煩呢？她平日在家是：「備茶飯又要我殷勤女課，恰

像是後繼母待前房女娥；真難料久後我怎樣結果，思至此忍不住簌簌淚落。」於是，她方始想

到撥出針線活計，到門邊坐坐。不想遇見了傅朋，春心蕩矣！

上述就是孫玉姣的生活背景；以及其愁煩的由來。當然，她是好人家的姑娘，寡母雖然好

佛，不理家務，對於女兒的管教，還是很嚴的。所以孫玉姣的舉止，總帶着幾分膽怯與羞赧。

可以說，孫玉姣是一位標準的小家碧玉。扮演孫玉姣的演員，必須緊緊掌握住這一性格；尤其

是孫玉姣的愁煩由來。像劉秀榮的那種手要着線尾子小碎步飛快着出場，唱詞照舊有「愁多慮

多」，與孫玉姣的性格，可就扞格了。

2 傅朋

在朱洪武的開國功臣中，有一位安徽宿州人傅友德，曾派在山西練兵，洪武二十七年召回

賜死。這傅朋（鵬）就是傅友德的第五世孫，戲中說他待命世襲指揮職，均與史書所記合。是

以戲中的傅朋戴武生巾子。

如今，傅朋也止母子二人，由於他正在待命襲職，可以想知這傅朋不會在外爲非作歹。更由於他是傅友德的五世孫，說得上是個世家子。想當年傅友德在世的日子，不惟子是駙馬，女亦是王妃，論功赫赫，論門亦赫赫！數世以來，雖門衰祚薄，連世襲指揮之職，也早已除了。

俗說：「船破尚餘三千釘」，所以這傅朋家道雖已衰落，如今他這一支只餘母子二人，仍可靠祖蔭及餘產度日。比孫玉姣、宋巧姣這兩家的經濟情況要好多了。可以說，「拾玉鐲」中的小生傅朋，乃一當朝功臣後裔，或者說他是一位破落戶的子弟。不過，此人敦品勵行，乃一正人君子。是以傅朋在「拾玉鐲」中的表現，處處均不失謙謙君子之度。在老路子的演法，傅朋上場的唱唸，描寫得最爲明白，唱：「閒散步打從這孫家門過，見一位美佳人貌似嫦娥；俏容顏如鮮花一朵，引得我魂靈兒飛上天河」。唸白時則說：「待我上前與她講話？且慢，男女交言，與禮不合，待我回去吧！再接唱：「雖同鄉閑禮義怎敢有錯！何況我素與她並無瓜葛。應自知是宦門後有英雄氣略，別讓那鄉黨們笑我輕薄。」便揚長而去。走後，方又想到何不以買鷄爲詞，上前交談？遂有了以下的演出：留鐲與拾鐲。「暗丢下這玉鐲全當媒約，若拾去這姻緣十九定妥。」看來，傅朋比張生的性格要端莊多矣！

是以我認爲扮演傅朋的小生，要把傅朋的器度，表現得端莊穩重，還兼有幾分英雄氣概；名將之後也。

3.
劉媒婆

三姑六婆雖是人間最令人厭的人物，可是這「拾玉鐲」中的劉媒婆，絕不可演得令人生厭。何以？因爲小生是君子型人物，小旦也是淑女型人物，劉媒婆雖是小丑，若演得俗俚令人生厭，

雖小生小旦的技藝再好；也會受到損傷的。

丑腳最忌的是俗，以及口調之「貧」，所謂「耍貧嘴」的那種口調。丑婆子則又比一般丑

脚更其難演。而我則認爲劉媒婆更是一位最難演好的脚色。

第一、她素常並非職業性的媒婆，只是喜愛與人撮合好事，她自說是「慣當媒婆」。自與

明朝那些專門以媒妁爲業的媒婆不同。她類同金瓶梅中的王婆子，主要的職業是開茶坊，這劉

媒婆是屠戶劉彪之母，可以想知她家的職業是屠戶，並非職業媒婆。

第二、這劉媒婆介入了「拾玉鐲」的戲中情節，不過出於一番好意。因爲她在暗中見到了

傅朋留鐲，玉姣拾鐲的兩相交換情意的場面，「他二人兩情願慾心似火，這其中缺少個人兒說

合。」於是她多管了這檔子閒事，「似這等大媒手誰來爭奪。」竟主動的要爲這一對青春男女

作起媒來，怎想到兒子不安分，爲她招惹了牢獄之災呢！

第三、因爲劉媒婆的多管閒事——「慣當媒婆」，造成了孫家莊一刀連傷二命的大案。劉

媒婆可沒有參予其事，而且她的主動要爲孫傅兩家作媒，乃出於「成人之美」的好心，未曾想

到事與願違。所以後來在大審時，只是把她送往濟良所了案。「小事弄成天大禍」，乃「子大

不由母」，劉媒婆並沒有犯法。

那麼，從這些地方看，可以想知劉媒婆並非壞人，她只是「慣當媒婆」，愛替靑年男女管

這檔子閒事。可以說，劉媒婆在「拾玉鐲」中的戲，只是一位愛管閒事的老婆子，可能他寡居

多年了，「慣當媒婆」，多少有幾分變態心理，方始促使她對這種男女之情竟如是之熱心啊！

劉媒婆在「拾玉鐲」中，處處表現的只是熱心，在本質上，她的性行則是忠厚老誠的婆子。

如果把她演得貧嘴快舌而又油腔滑調，就與君子型的傅朋，淑女型的孫玉姣不相搭配了。所以

我討厭那些一身俗氣的劉媒婆，如果一身俗骨，滿口的貧詞，則無可賞矣！

二、孫玉姣的家屋

戲劇是空間藝術，所有的戲劇情節，都壓縮在不過數丈見方的舞台上演示出來，是以處理舞台空間就是戲劇藝術的唯一手段。基此而論，那麼「拾玉鐲」在怎樣一個空間演出呢？此一問題，首先應去探討的，便是孫玉姣的住處。她家是怎樣形式的家屋？

照一般演法，似乎孫家只有那一間臨街巷的房屋，連院落也沒有。小翠花演說「拾玉鐲」的演法，也沒有說到這一問題。他沒有提到院子，只提到雞的問題。小翠花是把雞趕到街上餵過後，再趕回房內，罩好之後再端筐去做活計。可以說小翠花也忽略了孫家家屋的情況。

在我認為，孫玉姣的家屋，應有一個院子。他家雖非四合房，也應是三間或兩間平列的房屋，房門外是個小院，再是大門，大門外方是街巷。如果扮孫玉姣的旦脚，能夠掌握到這一點，從上場一直到端着針線筐到大門邊去做活，戲中情態的演示，可就不同了。

第一、孫玉姣出場後，唸完引子反身進門再回身坐下唸坐場詩，那地位是房中。下面的情節，就是趕雞與餵雞。那麼，旦脚必須弄清楚雞在何處？更得明白，她要趕出餵的雞，還是滿身絨毛的小雞。

第二、把雞趕到何處去餵？旦脚更得把空間弄清楚。我認為絕不是把小雞趕到街上去，這一點必須改正。

第三、餵完了雞，端起針線筐去做活計，應在房門外，還是在大門外？或如小翠花的意見，

在門內。（小翠花未說明是大門房門。）

上述三個問題，都是旦腳在處理空間時，必須研討清楚的問題。

關于小雞在何處？如照小翠花的演法看，這些小雞是用竹籠子罩在房內的。雞小，用竹籠子罩在房內，是合乎現實的。那麼，趕到何處餵呢？小翠花則是趕到街巷餵，餵完了再趕回房內罩好，然後再去做活。如照小翠花的演法，房門外就是街巷，沒有院子。由此，亦可想知老伶工的演藝，尚未能想到空間處理的這一藝術理論上去。關于這一點，我想提供扮演孫玉姣者一些新見解。

第一、孫家的房屋可以爲之設想爲中排竝列三間，後面還有個小院，小院中有廚房、茅廁，以及堆放柴草雜物的小房，小院中還有雞塒。孫家以豢養雄雞爲業，不但有小雞，必然有大雞。不然，如何能稱之爲「豢養雄雞」爲業。這個後院，雖不展現在「拾玉鐲」中的舞台，但在旦腳的演藝心理上，却不能沒有這個小院的概念。否則，趕出小雞餵時，能不顧及大雞的搶食？不必顧慮大雞搶食，因爲大雞在後院呀！

第二、孫家的房屋，必須有個前院，由房內趕出小雞，是趕到前院中餵飼，因爲是在院中。孫玉姣端起針線筐到大門內邊做活，也就不必顧慮到小雞會走失。儘管孫玉姣與傅朋在大門外，拾鐲還鐲折騰了老半天，自也都不必過分顧及院中小雞的走失矣。所以我認爲餵雞是在院子中。

第三、端針線筐做活的地位，應在大門內。打開大門，開一扇關一扇，她就坐在關着的那一扇的半側門內，既可照顧到院內的小雞，也可觀察到街巷中的行人。遂因此遇見了傅朋。試想，扮演孫玉姣的旦腳，如能把她孫家的房屋，作如此設想，在出場以及趕雞端筐做活

等藝術展示，豈不是更有藝術行為演藝了嗎！

三、遇見傅朋

遇見傅朋的情節，我認為小翠花的表演解說，最為合情合理。而且每一個小動作，都講解得很清楚，可作圭臬。

他認為傅朋路過孫家門口是有意的。這一看法極合情理。因為傅朋未婚，正在物色對象，帶在身上的兩個玉鐲，就是他母親給他的備作定情之物。他與孫玉姣同居一城，不常出來。傅朋雖然打從孫家門前經過幾次，都不曾見過。不想這一天見了，遂走上前去假買雄雞出來。傅朋雖然打從孫家門前經過幾次，常想見上一面。可是孫玉姣是位緊守閨門的女孩，不常自然聽到人家說過孫家的女兒長得美，然後再回來搭訕，那就不是住在同一城中的傅朋了。

他雖然見到了孫玉姣之後，驚異其美乃月中嫦娥似的，但卻有其貴族家世的矜持，不願讓鄉黨發現，笑他是輕薄子，乃揚常走去。讓傅朋走去，在情節上，好給孫玉姣留下她見到傅朋時的心理描寫。然後再寫傅朋雖然自作矜持走去，還是戰不過心頭的春情，「一時間逗得我心熱似火，再轉去通姓名看她如何？似這等好機會怎可錯過。……（於是孫玉姣開門，二人對看。）暗與她留一物好結絲羅。」下面遂假詞購買雄雞，對答起來。然後再留鐲門前（今日的一般演

為詞，與孫玉姣講話。若演成傅朋是無意間打從孫玉姣家門前經過，突然發現了孫玉姣之美，

法，此一層次略有變動。）。

小翠花的這段解說，可作借鏡，在此不多說了。

不過，有一點應特別留心的是，小翠花的「遇傅」解說，是沒有院子的。應知道孫家的房舍，有院子與無院子的演示情景，是大不相同的。所以，當孫玉姣把傅朋騙走，她連忙進門關

門，就坐在原來擺在門後邊的椅子上，拿起還未做完的活計，一面做活一面回想着剛纔發生的事。當傳朋再由下場門上場，起唱，孫玉姣仍在一邊做活，一邊沉思着。直到聽見叩門聲方始放下活計，站起身來，走向門口，聽了聽，沒有什麼動靜，一想可能是那小子？不管它。把活計拿起，裏面去作去吧！於是反身端起針線筐，搬起椅子，走進屋內。放奻椅子筐子，一想不對，應該出門去看看，是不是有人敲門，也許是隔壁劉媽媽。遂再出房門，到大門去開門。於是，她這纔發現了玉鐲。

四、拾玉鐲

小翠花把孫玉姣的拾鐲情節，分作兩個階段解說。從傳朋留鐲扣門走去，孫玉姣開門發現玉鐲，到決定拾起玉鐲的這一層次的心理描寫，作為第一階段，謂之「留鐲」。從下定決心，把玉鐲檢起交給母親，「嗳」的一聲，走快碎步把玉鐲檢拾起來，到傳朋唱下的這層次，作為第二階段，謂之「拾鐲」。通常老路子的演法，孫玉姣下場，劉媒婆吊場一場，再上孫玉姣，劉媒婆上叩門。當然，也有媒婆不上吊場，孫玉姣不下，把「拾玉鐲」作一場演出的。在我認為作一場演出，在時間因素上說，比較合乎劇情。作兩場演出，為孫玉姣多安排了一次下場，讓觀衆在孫玉姣的下場行走身段中，去體會孫玉姣拾得玉鐲後的歡樂心情，也算是最佳的結構。如果扮演孫玉姣的演員在這一下場時，她的身段演示不出孫玉姣那種拾鐲後的歡愉心情，那就犯不着去畫蛇添足了。不過，如分作兩場，孫玉姣娇上，還有四句原板，也有表現。也很好。

對於孫玉姣的拾鐲等身段的心理演示，小翠花也都解說得非常清楚。小翠花的這篇解說，不惟在「大成」雜誌第二十八期全文刊出過，在「國劇月刊」第七十五期也全文刊過。熱愛戲

劇的人，必都看過，自也不必再此抄錄小翠花的解說。再說張至雲的演出，也十九都是依循的

這條路子，他如劉秀榮、羅惠玲（港方的演出），亦無不依循此路，只是他又加上了一些戲劇的

作料。那麼，他們加上的那些戲劇作料，是否適合呢？我要在此表示一些個己的意見。

他們增加的戲，在拾鐲的情節上。最顯要的是孫玉姣決定把玉鐲拾起，又怕路人看見，遂

吱唔其詞的假裝在門外探望母親怎麼還沒有回家來？一邊唸叨着：「怎麼母親還不回來呀？」

每說一次，便暗中把鐲子向門邊蹴送一次，說了三次，腳也就蹴了三次，然後把手帕兒丟下，

把玉鐲遮蓋起來，再「噯」的一聲，碎步向前撿拾。撿拾玉鐲，進門、關門、害羞、懊惱！

拭。傅朋轉來了，兩人一照面，孫玉姣一驚。連忙把玉鐲放下，還興奮的拿在手上，用帕兒擦

這樣演，可以說是有戲，而且有俏頭。當孫玉姣每唸一句「怎麼母親還不回來呀！」便偷

偷伸腳向後把鐲子蹴進一些。在演出時，確能給與觀衆一些會心的俏頭感受。但在我看來，此

一增潤的俏頭戲，頗值商榷。第一，這樣塑造孫玉姣，豈不減弱了孫玉姣淑女性分；第二，既

然拾鐲時怕人看見，還故作掩飾，拾起玉鐲時，應該急匆進門關門，然後再喜悅的擦拭，方能

使此一俏頭前後連貫起來。撿起玉鐲就馬上在大門外用帕兒擦拭，喜悅得了不得，豈不前後心

理未能統一嗎！所以我認為這一些戲的增加，對於旦腳的心理說，極為不妥。小翠花就沒有這

些。並不是小翠花沒有這些身段就認為不好，我們論戲，應本乎情理，演員塑造人物性格，也

不能違乎情理。

小翠花這樣處理拾鐲的這個小地方的戲：「她想到這玉鐲是他有意送我的」，臉上微微露

出笑容，可是再一想，臉卻沉下來。心想：「我們可不是貪小利的人，人窮志不窮，我不要。

如果你對我真有情意的話，就該央媒說親才對。我們家貧，你們家富，如我們想高攀，那是不

容易的。若是你們家來說親的話，那有什麼話說呢！這樣作法（指拾起玉鐲來），若是被人看

見，豈不是又要惹是非了。」她楞了會兒，一面看著玉鐲，一面這樣在心裏盤算著，接著用手

勢表現：「這個東西（指玉鐲），我（指自己）不要（搖手搖頭）。」臉上有些不樂意的神色，

「我還是進屋裏去（用手指自己，再指指門）。」她就返身進門，當一隻腳剛跨進門檻，一隻腳

還在門外時，她停止了行動，心裏又是一動（臉向裏，背向外，這心裏的一動，就通過背和雙肩的

聲動，向上一領表現出來）。接著在「答、……答……」的點子裏，雙手抱肩，右腳踏步，身體

左斜撐著，回過頭來看望玉鐲。然後再退步把腳抽回門到外，轉身向外，用手勢表示…：「我（指

自己）要是進了門（指門裏），把門關上了（雙手做出關門的樣子），有過路的人（用手由左到右

一幌）把玉鐲拾走了（做著俯身拾鐲的樣子）。他，傅公子（指下場門）不知道（搖手搖頭）以

爲是我把這個拾起來了（指自己，指玉鐲，做出拾起的樣子），這，這多羞呀（左手食指在左臉上

一劃，表示羞，接著偏臉，左手一擋）這，這怎麼辦呢？（用雙手向前一攤、兩攤，上下擺動，敏

眉，表示爲難）？」她想…：「如果被別人拾去，傅朋並不知道。那麼到了那時，不是我拾起的，

也變成是我拾的了。」她捲弄手裏的手絹，皺著眉頭在想主意。無奈何，轉身到下場門台口，

向下場門打招呼，想叫傅朋回來。一叫，兩叫，沒有人。再回到台中間，更爲難了，而且眞有

些著急了。「到底怎麼辦呢？」她想了想，做著手勢表示…：「我（指自己）把它拾起來（指玉

鐲，做著拾起的模樣），交給母親（雙手一拱）再給他送回去（指下場門）。對（點點頭！）」

去，很快的把玉鐲拾起來，她就「噯」的一聲，雙手拍打雙腿，再提起放在胸前，走快碎步跑過

臉上就變得開朗起來了。她滿意的一瞧，然後得意揚揚地向右轉身繞個半圓形準備進門了。

在轉到面向台左的時候，冷不防迎面來了傅朋，正好面對面。孫玉姣這一驚可不小。對著傅朋

一楞，張口結舌，說不出的難爲情。楞住了一會，急忙扭身轉臉把玉鐲放在地上（不能隨手一扔，因爲扔下去會把玉鐲摔斷的，所以必須要俯身放下，）撤腿就跑。進了門，馬上關門，關上了門，她踩着腳，轉個圈兒，坐在椅子上，雙手用手絹遮住臉，來回地搖動，上身還往後仰，表示：

「羞死了，眞是使人難堪！」

我們看，小翠花對孫玉姣的性格塑造，可就合情合理也合乎淑女性分。她決心撿起那玉鐲，只是怕別人撿去，也會連累到她，不如撿起來交給母親。這纏是孫玉姣的淑女性分呢！要她遮遮掩掩的撿拾玉鐲，可不是「雙姣奇緣」安排孫玉姣的戲情意旨，未可取也。

至於以後二次拾鐲，小翠花還有花梆子的唱作，描寫孫玉姣的二次拾鐲後的得意與喜悅之情，可惜近來的演者，都不會唱這句花梆子了。想必戴綺霞還會，希望能觀賞戴大姐演演這齣戲。

五、劉媒婆的戲

我認爲「拾玉鐲」的三個腳色，劉媒婆最難演，上已說過。小翠花說：：「劉媒婆什麼時候上場，能夠增加氣氛，不是破壞氣氛，那麼就讓她上場，反之就不能上場。」通常劉媒婆鐲在傳朋留鐲時，就應上場。她本是想來孫家串門子的，湊巧剛走到孫家門前不遠，就發現了傳朋在留玉鐲。因而她踩在一邊大樹後面，看清了他們這場戲的所有一切。「讓別人瞧見了也許還好，偏偏給劉媒婆瞧見，這就有了事了。因爲劉媒婆是個熟鄰居，而且又好管閒事，因此戲的矛盾，便在這個基礎上繼續發展開了。」

我在前面說過，劉媒婆這人不是職業媒婆，也不是品性惡劣的人，她只是愛管閒事，或許是變態心理作祟。在與孫玉姣見面的大段對話中，固然要掌握劉媒婆這婆子的風趣性格，更得

堅持著她這人的忠厚本質，唱、唸、做，我認爲都應莊重，未可以照一般婆子戲去演。風趣在語氣及情態上演示出來，不能火，也不能溫，所以我認爲她是「拾玉鐲」最不容易演得恰當的一個脚色。

總之，劉媒婆的唱、唸、做來都不可失之於油。似不應採取丑脚慣常的出格表演，藉以用丑脚可以不循規範的唱、唸、做來取悅低級觀衆，那就低級了。

有一點，我認爲最值得劉媒婆注意到的，是演述孫玉姣與傅朋的留鐲、拾鐲等情事，劉媒婆應照旦脚孫玉姣演示情景，一一不遺的予以演示出來。最忌的是旦脚的那一套，丑演的又是丑的那一套。這情形眞是屢見不鮮。說來，這是劉媒婆在「拾玉鐲」中最主要也最討好的戲分，如果劉媒婆不能配合孫玉姣，這齣戲就受到損害了。

不過，孫玉姣與劉媒婆的對話，表情的變化，也極端重要。這是一段家常話，藝術的傳達，比前面拾鐲等戲，使用純舞蹈的啞舞演示，要直接得多。對話時的感情起伏演變，以及兩人身段及言語情態的配合，如稍有差池，任何一位觀衆，都會感受到的。是以我認爲整齣拾玉鐲的戲，要數這一段最難演，正因爲這一段戲的藝術傳達，太直接了，稍一馬虎，尤其是劉媒婆，如果稍一油滑，這齣戲便會因此走樣。

說到這裏，我個人有一點意見，必須向今天的演員有所建議。第一，大家應知道今天的戲劇觀衆，已非昔日的觀衆，大家多趨向於寫實這方面，生活的時空以及語言的習尚，全都變了。絕不能再抱殘守闕的認爲「我過去就是這演法」的觀念，來繼續演下去。保持現狀，就是落伍了。第二，今天的演員，知識水準高了，學士身分者，比比皆是。老師也是教授階級，如不時時在劇藝上切磋，若還自以爲自己過去學的就是對的，則勢必遭受時代淘汰。藝術的趨勢，歷

來都是如此的。

這些，胥有賴國劇演員一己的苦練、精研、切磋不輟而力求長進。若再酖豢於逸樂，因循於舊習，將來，必淪於附庸矣！

一五、論「紅鬃烈馬」

劇中主題

「紅鬃烈馬」一劇，取材自「薛平貴征西」。故事的背景雖托為唐朝，但唐朝史籍並無薛平貴其人，實際套自「薛仁貴征東」。但其流傳，則比「薛仁貴征東」尤為普遍。在人們的印象裏，「薛平貴與王寶釧」亦比「薛仁貴與柳迎春」為深刻。尤其在為了把王寶釧塑成一個中國婦女完美的典型。這一點上，取勝於薛禮。蓋「薛仁貴征東」除了「柳家莊」與「汾河灣」外，其他各節均以薛仁貴為主，極少描寫柳迎春。是以薛仁貴征東遠不如薛平貴征西受讀者歡迎。編成了戲劇也是如此。迨今，除了「汾河灣」一折，連「獨木關」與「鳳凰山」都很少演了。主要的原因是「紅鬃烈馬」的劇情，自始至終都牽聯著那位女主人公──貞節烈女王寶釧，一個貴為丞相家的千金小姐，放著榮華富貴不享，甘願嫁一個討飯花子，離開雕樑畫棟，進入破瓦寒窰，茹苦含辛的等待出征的丈夫，一直等了十八年，終於坐了正宮娘娘。這麼一個富有人情味而具有清明的因果關係的情節，自大受中國社會歡迎了。

皮簧的這齣戲，本自梆子。全劇有四十餘場，內分「金殿賜球」、「花園贈金」、「彩樓配」、「三擊掌」、「進寒窰」、「相府借銀」、「揭榜降妖」（又名紅沙澗）「投軍別窰」（老路子帶「坐窰」）「誤卯三打」、「陷害被擒」、「番王招親」、「探寒窰」、「鴻雁下書」、「趕三關」、「武家坡」（帶「回窰」）「拜壽算糧」、「篡位下書」、「銀空山」、「反長

安」、「大登殿」等折。全劇主題，着重於王寶釧的孝、貞、節、烈、愛、慧，一個完美婦女

之典型刻畫，是以王寶釧成了中國婦女的完美典型。

「金殿賜球」寫她的孝。按聖上所以要賜給王寶釧龍鳳襖、珊瑚裙、鳳冠霞披，並給她一

朵五色彩球，乃因王寶釧爲了母病許下心願，在花園上香三載。三年滿願，母病全癒，她的

孝心被皇后得悉，遂賜她寶衣及彩球，著在十字街頭高搭彩樓拋球招贅，打貴隨貴，打賤隨賤，

以遂她的心願。蓋王允無嗣，王寶釧爲盡孝道，故不嫁而贅也。

「花園贈金」寫她的慧。因爲她在花園上香問夢，發現了花園門外的花郎薛平貴，把他叫

進前來，原爲贈金救濟，但憑其慧心見及薛平貴「兩耳垂肩，雙手過膝，龍眉鳳目帝王尊」，

認爲他就是切證她夜夢紅星的人，遂以心相許，着他到彩樓前接球。

「彩樓配」寫她的不凡。蓋古時婚姻全憑父母之命，媒妁之言。而王寶釧則不願憑媒妁之

言，要以彩球爲媒，憑其孝心換來神明的庇佑，以彩球打中如意郎君。表現她的思想與衆不同

也。

「三擊掌」寫她的堅貞。她爲了要達到「好馬不佩雙鞍轡，好女不嫁二夫男。」堅持「嫁

狗隨狗，嫁雞隨雞，打中了一塊頑石也要摟上三年五載，以表夫妻之情。」的堅貞地婚姻觀，

遂不顧父親的反對，與父三擊掌發誓永不進相府，拋棄了榮華富貴不享，甘隨花子平貴討飯。

這是一個多麼堅貞不移的性格。

「別窰」寫她的愛，寫她在與薛平貴分別時難解難分的離情。

「探寒窰」（又名「母女會」）除了寫王夫人與王寶釧母女間之愛，主要的是寫她在寒窰中

的困苦情況。

「武家坡」雖係寫她與平貴別後相會，主要的還是寫她的節與烈。蓋平貴與她別後十八年來，她困守寒窰，挖苦榮度日，從未回相府一次也。

「大登殿」不惟寫她的苦盡甘來，在會見代戰公主時，她謙讓代戰爲正她爲偏，從不忘表現她的婦女道德。可以說王寶釧已經把一個婦女的最高德性：孝、貞、節、烈、愛、慧、德等完美的條件全具備了。所以全劇的情節安排都是爲了要把王寶釧雕塑成一個中國社會所要求的最完美的婦女典型。

情節安排

爲了要把王寶釧雕塑成一個中國社會所要求的最完美的婦女典型，是以全劇中的情節，無一不是爲了烘襯出王寶釧的完美德性而安排。譬如說古時婚姻本係父母之命，媒妁之言，作兒女的除了依着自己的主張而私奔，本無反對的權利。王寶釧之敢違抗父命，使出了三擊掌的燉烈性子，主要的是她的「拋球招贅」乃是奉了聖上的旨意，有所恃仗。否則，縱使王寶釧在後花園與薛平貴私訂終身，私奔也難逃出丞相的勢力範圍。所以，「金殿賜球」打賤隨賤是造成這個故事的主要情節。

婦女們應保有的最高美德是「貞」與「節」，王寶釧彩球打中了花郎薛平貴，不顧父親的反對，拋棄了榮華富貴不享，甘隨乞丐討飯，僅能表達了她的貞，爲了表達她的節，不得不使她度最堅苦的長日，所以讓她住寒窰，挖苦榮守節十八年。更爲了要這麼一位完美無瑕的婦女，在茹苦含辛地守節十八年後，得到最好的報酬，遂給她安排了一個婦女的最高地位——正宮娘娘，即今日所謂的第一夫人。

那麼，如何去達成她的完美呢？如何讓她得到正宮娘娘的地

位呢？於是，作者安排了一個紅馬妖作怪的情節，給薛平貴一個降妖封官的發跡機會。西涼國

打來連環戰表討戰，把薛平貴送上戰場。又受了王允與魏虎的構陷，使之身落番邦，音信不通。

兩國議和後，魏虎告以薛平貴已在戰場陣亡，迫王寶釧改嫁，寶釧誓死不允。正因為有了這些

情節，方始烘托出王寶釧的節烈。又為了讓王寶釧達到第一夫人的地位，不得不使薛平貴

「大登殿」。但著他回國篡唐登極，讓王寶釧做一個蒙有篡位惡名君王的皇后，似亦有損王寶

釧這個典型的完美。因而遂在其中安排了一個王允篡唐，以掩飾其登極非篡，確保王寶釧這個

典型的完美。何況故事一開端，作者把薛平貴安排成一個真龍天子的「宿根」呢！

劇中人物，亦全是為了烘托王寶釧的完美典型而設。薛平貴由乞丐到皇帝的大段歷程，是

烘托王寶釧完美典型的畫布。王寶釧的孝、貞、節、烈、愛、慧、德等完美的性格，全由薛平

貴這張畫布似的歷程中表現出來。沒有王允的嫌貧愛富，便無從對照地表現出王寶釧的「好女

不嫁二夫」的堅貞。沒有魏虎的妬賢嫉能一味阿諛王允，故意陷害平貴，使平貴身落異邦，欲

歸不得，自亦不能表現出王寶釧的節烈。而且，正因為平貴之身落番邦是魏虎陷害，方能洗刷

了一個大將在番邦招親的恥辱，亦方能獲得一個守節十八年的妻子的寬恕。有了代戰公主這個

人物的穿插，不惟表現了王寶釧謙讓大小的婦德，亦是藉以救平了王允的勢力，以達到平貴登

極，完成王寶釧做正宮娘娘的目的。有了王夫人方能表現出王寶釧的孝心。所以，我認為這齣

戲的情節安排與人物穿插，都是為了要把王寶釧雕塑成一個完美的中國婦女典型，給中國社會

豎立了一個最完美的婦女楷模。

神話傳奇

正因爲這齣戲的一切情節安排與所有人物穿插，都是爲了要把王寶釧雕塑成一個最完美的婦女典型，更要使這麼一個好人得到最高的報酬，遂不得不讓薛平貴由討飯花子發跡到帝王。這麼一來，在情節上，就不得不安插神話。是以這個故事中無法訴諸情理的情節，都以神話連串。如無神話貫穿其間，情節就更不合理了。

首先，作者便把薛平貴安排成一個眞龍轉世。這種封建時代的思想，直到抗戰前仍存在於中國農村社會，可能在今日的大陸農村社會，仍存在着這種眞龍天子出現的思想。在封建時代，人民每對政府失望時，就有着希望眞龍天子出現的思想。所以，作者把薛平貴安排成一個眞龍天子，到最後讓他做皇帝而「大登殿」自都是分所當然的事了。

他與王寶釧的婚姻，作者也安排是前生註定的。本來，「彩樓配」雖係拋球招贅，藉孝心感求天助，讓他打中如意才郎。但能夠到達彩樓前去接球的，則仍限王孫公子。因爲彩樓前派有門官照管，所以當薛平貴要走向彩樓時，門官曾道：「裏面盡是王孫公子，那有你這骯髒之人，快快給我滾開。」薛平貴之所以能夠進去，乃因月老神仙走上，掩住了門官的眼睛，才把薛平貴帶進去的。再說彩樓下王孫公子衆多，拋下的彩球，瞄得再準，也未見得正巧被薛平貴接住。所以也是由月老接住交與平貴的。因爲有了神仙，一切的巧合雖屬離奇，也都不能以常理度之了。

按老路子演法，平貴借銀被王允看到，叫回府去亂棒打死後，拋尸於荒野，還要上太白星君，著仙童授以槍法，以作下一折紅沙澗降妖之伏筆。讓王寶釧在寒窰受苦了二十八載表現了

流傳了百餘年也無人提出薛平貴通敵叛國的罪狀的一大主因。

薛平貴這個人

在今天看來，一個本為唐朝臣僚，流落番邦一十八載，復在西涼稱王，潛回國後，唐王不見罪於他，對他已屬皇恩寬厚。王允篡位，他借了西涼兵馬推翻了王允的偽朝，理應重振唐室，而他竟自己坐了皇位，當然不能原諒他了。

可是這齣戲最凸出的人物是王寶釧。百餘年來，最受人景仰，薛平貴並沒有引人注意，除了在紅沙澗降服了一匹紅鬃烈馬，出征西涼，打了一次勝仗，則從未顯出他有什麼英雄氣魄。有人大喊禁演「紅鬃烈馬」，概係根據這個理由。

到後來雖坐了皇位，但在「大登殿」一折，最使人欣喜而喝彩的，仍是受了一十八年苦終於做了正宮娘娘的王寶釧。她向他父親說：「當初說他是花郎漢，到如今你看他端端正正端端正正端端」以之與「三擊掌」前後相映，觀眾將因見了王寶釧做了正宮娘娘穿上鳳冠高坐在金鑾。……」以之與「三擊掌」前後相映，觀眾將因見了王寶釧做了正宮娘娘穿上鳳冠霞披而心情舒暢。委實分不出其他思想再去想到薛平貴這個皇帝坐得應不應當。

薛平貴在西涼一十八載，直到賓鴻大雁口吐人言大呼「平貴無道」，他張弓打下了寶釧的血書，方始想到回家，認為負心太過。如依情理推度，也不難找出原諒他的理由。⑴他是被魏虎在慶功宴上灌醉了酒綁在馬上，趕到西涼陣中去的。那時他縱然可以逃離番營，回返唐朝，

她的節後，為了讓他們夫妻相會，遂又借重賓鴻仙翁口吐人言，替王寶釧傳達血書，方連上一個夫妻相見的情節。薛平貴在「銀空山」被高思紀挑下馬來，表示他是真命天子，迫令高思紀雖勝亦降。蓋均註定真龍天子薛平貴應「大登殿」。封建時代的思想，既註定是真龍天子應作皇帝，因而薛平貴本是唐朝之臣，也大可原諒了。斯當為「紅鬃烈馬」這齣戲

但也逃不過王允的勢力範圍，王允魏虎捉到他更有理由殺他了。所以他將計就計在番邦招贅。

(2)古時交通不便，且國與國間的關卡重重，他雖然做了西涼王，但兵權則是握在代戰公主手裏的，他離開西涼的力量，直到十八年後，他離開西涼時，還是把代戰公主灌醉後，託言閒遊，才離開了西涼的。代戰公主知道了，不是還「趕三關」去追他嗎。當他趕到界牌關夫妻相會時，代戰公主知道了，不是咱家不放你回去，只因你朝奸多忠少，只恐傷害於你，我這有金翎鴿兒一隻，你帶在身邊，倘遇不測，將他放回，我這裏發兵搭救於你。」雖然是給「反長安」一折按下伏筆，但也說明了薛平貴之在西涼十八年，並非不想回去，實因代戰公主阻力太大，沒有力量回長安。「趕三關」這場戲，便交代明白了。代戰公主人馬未回西涼，就在界牌關外紮了營。雖明為保護薛平貴之回國，惟恐奸臣陷害他，但給「反長安」下一註腳，後來，薛平貴終於憑藉這分力量，推翻了王允的偽朝，坐了皇位，使薛平貴蒙上了藉外力得天下的惡名，我們喊出禁演他，理由自是極充分的。可是，當我們仔細分析了這齣戲的主題，明白了所有人物穿插與情節安排，都是為了雕塑一個完美的婦女典型，讓這麼一個完美的婦女最後得到最高的地位與報酬，因作如此穿插與安排，那麼，我們就會由衷地寬恕了薛平貴這個人了。

不合理的情節

這齣戲的情節，儘管有神話從中貫穿，但其中仍有許多不合情理的情節。譬如薛平貴坐了十八年的西涼國王，貴為唐朝宰相的王允與掌握兵權的蘇龍魏虎，竟絲毫不知情，豈有此理耶！尤其「拜壽算糧」一折，除了把王允魏虎諷刺一場，其他毫無意義。純以村婦之報復行為

出之，實有損王寶釧之品性。皮黃很少演這一折，蓋這一難登大雅之堂也。在情節上，亦極不合理。如薛平貴扮作了小軍模樣，到了相府先躲在屏風後偷聽，聽到他們正在討論他是死是活的時候，再昂然進去，向岳母娘行了一個禮唱了幾句心裏的話，不聲不響的站在一旁。蘇元帥上前說：「先行請了，此番回朝，本帥未曾遠迎，當面恕罪。」魏虎看清楚了是薛平貴回來了，遂改變了態度，忙着上前陪禮，說：「……在陣前將他得罪，這便如何是好？有了，待我上前陪個禮兒也就完了。……」於是左一個禮右一個禮，中一個禮。魏虎這種舉動，倘在他陷害薛平貴的近數月內，薛平貴逃回，奏明了聖上，魏虎有所恐懼，這種卑躬屈膝的態度，仍有可說，但十八年後已做了西涼王的薛平貴，則正是王允魏虎繩之以法的最好藉口。何況其帶領了一批兵馬紮於界牌關外，亦正是逮捕了平貴作爲人質，迫代戰退兵的一大良策。若說既已知「算糧」中的詞句，他們連平貴返回寒窰亦不知情也。薛平貴要魏虎算還他十八年的糧餉，則更悖乎情理了。魏虎說：「你私通外邦，那有糧餉與你！」而薛平貴則理直氣壯地要和魏虎同去面君。更妙的是二人拉上金殿後，虎奏平貴私通外邦，薛平貴則「平貴乎！」意思則代表說魏虎十八年前陷害他的那樁事。而皇帝也不着有關官員問清楚，竟傳旨說：「孤念二卿俱是有功之臣，孤下旨令二卿解和，不許爭論，下殿去吧！」身爲君王，把這件事看得如此輕巧，更豈有此理耶？爲了安排王允篡位，好讓薛平貴返長安大登殿，竟在王允向聖上奏本薛平貴私通外邦，蓄有謀反之意時，內宮竟傳旨唐王宴駕，輕輕地把薛平貴的問題放過。情節均極勉強。

「別窰」一折，描寫一對新婚夫妻的別離心情。雖很受歡迎，但在意識上，則仍有許多值得考慮的問題。按薛平貴降了紅鬃烈馬，皇上見喜，封爲後軍督府，因西涼國宣戰，把他改爲馬前先行，這應是他男兒報國之時。

實如此，也應讓他爲大前提着想。所以這種情節，都是值得研究的問題。至薛平貴在「武家坡」見了王寶釧時，故意調戲她，說是她如不貞，一劍將他殺死，回轉西涼見我那代戰公主。像這種輕視女性的意識，亦更非今日時代所能接受了。

結　論

這齣戲之所以名爲「紅鬃烈馬」，乃因薛平貴在紅沙澗降服了紅鬃烈馬從此發跡而得名。但在戲班中，如係青衣挑大樑，則名爲全部「王寶釧」。只有老生挑大樑才名爲全部「紅鬃烈馬」。其實，如按這齣戲的主題，名爲「貞節烈女」方爲適合。蓋全劇概以表現王寶釧之貞節爲主旨。

現在，雖有些劇團貼全本「紅鬃烈馬」，註明自「彩樓配」起，而其間之「三擊掌」、「進窯」、「探寒窯」、「坐窯」、「算糧」、「銀空山」、「反長安」等折，常略去不演。甚至連「三打平貴」及「陷害被擒」、「番王招親」等折亦不演。有些則乾脆演「彩樓配」、「別窯」、「武家坡」、「大登殿」等折。我們如不了解全劇的情節，光從這幾個不連貫的單折中去找尋它的內涵，那麼，我們只能體會到這齣戲的意識是說一個丞相的小姐用彩球爲媒，打中了一個討飯花子，後來這個討飯花子因降服了馬妖封了官，又被派到前線去打仗，小夫妻倆難分難捨的分別了。十八年後，那個出征的人回來了，而且做了西涼王，邇後又做了皇帝，那位在寒窯受苦受難過了十八年苦日子的王三姐，終於做了正宮娘娘。那個使壞心的魏虎終於被殺了頭，嫌貧愛富的王允還多虧了他看不起的那個嫁了討飯花子的三小姐保本，才保留了一條老命，王夫人封到養老院。舍此，今日的觀衆還能多知道些什麼呢？這齣戲若照今日這樣檢檢挑

挑的演法，若說薛平貴通敵叛國的行爲，會在觀衆心理上發生了什麼作用？恐未必也。它和「四郎探母」不同，因爲楊四郎蒙番邦公主騙得令箭，出關探母，見了家人一面，又漏夜趕回番邦，回令時險些送了腦袋，最後是被派往飛虎峪鎮守，將功折罪。仍舊和他的國家爲敵。這種意識自比「大登殿」有問題多了。

當然，「紅鬃烈馬」這齣戲也有改編的必要，不合理的情節甚多。但如刪去了「算糧」、「銀空山」、「反長安」等折，雖「大登殿」有些問題，由於這折戲所表達的完全是爲了王寶釧的苦盡甘來以及好人終有好報的意識，所以平貴的「大登殿」也就不必深究了。

附記：我小時候，依稀讀到話本「薛平貴征西」，袖珍本，光連紙，寫體字石印。可是却未見其他論到這齣戲的人，提到這本小說。不知是否我的記憶有錯。

一六、「四進士」的欣賞（周培瑛訪問）

一、開場白

敬愛的聽眾，我們今天的國劇欣賞節目又到了。

以往，我們對於國劇欣賞，只是播放唱片或錄音帶，給大家欣賞，最多介紹一下劇情，說一說唱的藝術，演員的成就，絕少把有關國劇的整體藝術，做一個有系統的說明。因此我們試圖把這一個國劇欣賞節目，改變一下，做一次整體性的解說。這樣做，也許能給愛好國劇的聽眾們，在欣賞國劇時，獲得更多深入的了解。

戲劇是以文學爲基礎的藝術。換言之，劇本纔是演出的基礎，諸如演出於舞台的歌唱、舞蹈，以及一切演出上的設施，在在都以劇本的文學需求爲依歸。可以說，劇本應是我們欣賞國劇，首先要談到的重要部分。因爲舞台上的演出種種，都是先行譜序在劇本上的。所以我們在欣賞歌藝之前，應先談劇本。

這一次的國劇欣賞，我們選了一齣大家最熟知的戲，「四進士」，也叫「節義廉明」。這齣戲，爲什麼又叫「四進士」？爲什麼又叫「節義廉明」？這齣戲的劇本，有沒有它的文學價值？有沒有它的教育功能？以及演員們是怎樣來達成他們在演出上的劇藝的？我們將一一的分作三個層次，來討論這齣戲，提供熱愛國劇的聽眾，作爲欣賞國劇的參考。

關于這些問題，我們請到了一生熱愛文學而又偏愛劇曲的魏子雲先生到我們這個節目來，

接受我的訪問，來談談「四進士」這齣戲。

二、四進士的故事

魏先生你好！周小姐你好！

問：我曾經聽你說過，戲劇是復製藝術，在未付諸演出之前，必得先完成劇本。那麼，「四進士」這齣戲，也是這樣的吧？

答：當然，四進士一劇之所以非常受到觀衆喜愛，正由於它有一部好劇本。

問：這戲之取名叫「四進士」，一定是四個進士組成的故事。

答：可以這樣說。這齣戲裡面有四個進士，是四位同榜的進士，同時奉命派出爲官。但整個劇情的組成，却又不僅僅這四個進士。因爲凡是故事的構成，必都有個衝突，四進士這齣戲的故事，引起衝突，枝生了情節的事件，却不全在四個進士身上。所以他又叫「節義廉明」。

問：我看過「四進士」這齣戲，又是雙塔寺結拜，又是柳林寫狀，挺複雜的。哎！據說這齣戲還有個名字叫「紫金鐲」，是不是？

答：不錯。周小姐你對這齣戲到滿有研究嗎？說起這齣戲的故事，情節相當複雜。引發了故事的衝突事件，就是由紫金鐲起的。說起來，還滿長的。

問：那你就說一說吧！

答：好。這個故事的背景是明朝嘉靖年間嚴嵩專權的那個時代。河南上蔡縣有一位姚姓人家，育有二子，長子名廷椿，娶妻田氏，成天張家長李家短的惹是生非，丈夫雖是秀才，卻怕老婆。弟廷梅，尚在寒窗苦讀，準備畢業，走科舉求官這條路。娶妻楊素貞，已經生了一個七歲的兒子，所以這第二的，甚得父母歡心。早就引起嫂嫂田氏的不滿。當老頭染病在床，自知不起，便把家中一對傳家的紫金鐲，給了老二。這麼以來，越發惹得田氏妒恨。湊巧，田氏的弟弟田倫，得中了黃榜二甲進士，逐更助長了田氏的作惡心理。有一天，居然假借爲丈夫作生日，請弟弟一家吃飯，用藥酒把弟弟廷梅毒死了。父母官是田倫的同年劉提，誣到柳林，以三十兩銀子，把楊素貞賣與了布商楊春爲妻。楊春依據了田氏夫婦的供狀，說廷梅是急病而亡，便結了案。田氏又勾結了楊素貞娘家的哥哥楊青，假以母有急病爲名，在姚廷梅死亡未過三七的時期，哭哭啼啼，楊素貞要打楊素貞，正巧微服私訪的巡按御史毛朋路過，見此情形，上前解勸，楊素貞細訴處境。毛朋準備給還楊春付的三十兩銀子，但又拿不出來，逐暗吩楊素貞跟隨楊春去，叫她到了有人家的地方，大聲喊叫，自有人來救她。當楊素貞接受了毛朋的指點，要隨楊春走時，被楊春發現了她手腕上還戴着一隻紫金鐲，不像是她說的丈夫死了未過三七的寡婦。再經楊素貞說明紫金鐲的內情，她與丈夫生前便各帶紫金鐲一隻，誓言夫死妻不嫁，妻死夫不娶，所以戴在腕上，以示貞節。可是楊素貞無路可走，感動，逐一時心慈，三十兩銀子不要了，當面扯碎婚書，放了楊素貞。正如楊春說，「你哥哥若是再把你賣了，回婆家，田氏嫂嫂難容，回娘家，又怕哥哥再賣她一次。要想再遇見像我這樣的楊春，可就不會有了。」因此二人結爲兄妹，楊春願意替她上告伸寃。

通常，這齣戲如分兩天演，第一天的情節，便演到這裡。

問：故事情節，是挺有衝突的。那麼，這前半部的戲，着重在那裡呢？

答：這前半部的戲，着重在故事情節的起序，以及四位進士的理想與現實的期望，所以這齣戲的一開始，就是四位進士相約同到雙塔寺神前盟誓，誓言此番外放爲官，若有了密札求情，貪贓賣放，匿案准情，自備棺木一口，仰面還鄉。因爲他們四人得中之後，受到嚴嵩專權的影響，久久未能選任，幸而經過恩師海瑞保奏，方始得到了這個機會。毛朋派任河南下八府巡按，田倫派江西八府巡按，顧濱信陽州判官，劉提河南上蔡縣知縣。而且他們知道嚴嵩還派了四十名校尉，在外暗訪。決心要替恩師爭口氣。可見這四位進士初出京去爲官的時候，無不有決心要做一位淸廉官吏的理想。

問：可是事實上，他們四位進士，都沒有做到；現實與理想，有了衝突！

答：對了。這齣四進士的故事，寫的就是理想與現實的衝突。所以這齣戲偏偏的有了其中一位進士田倫的姐姐在夫家有謀產害命的事件發生，我們在前面已經說到了。又偏偏的發生在其中另一位進士劉提的姐區之內，劉提是河南上蔡縣知縣。由於劉提好酒貪杯，居然沒有把這件謀產害命的案子，查問出來，竟採信了姚田氏的說詞，當作病死結了案。却又偏巧毛朋的巡按區域，包括了上蔡縣在內。因而當他微服私訪的時候，又偏巧遇到了楊青賣妹的事。他聽到了楊素貞的寃訴，一時感情衝動，代楊素貞寫了一張訴狀。是以這齣戲的前半部，重頭戲便是這一場柳林寫狀。

通常以正工靑衣飾演楊素貞，有一大段西皮慢板，同時，飾演毛朋的老生，也很

重要，通常都以硬裏子老生擔任。

問：哎呀！真是太多的巧合了。

答：俗謂：「無巧不成書啊！」

問：這齣戲不是宋士杰為主脚嗎？

答：是的。宋士杰的戲，在後半部。也是今日經常演出的這一部分。從柳林寫狀後楊素貞與楊春結為兄妹，相偕到信陽州越衙告狀開始。這兄妹二人，到了信陽州，楊春發現搭連掉了，要楊素貞在前面等他，他回去找尋搭連。却有一夥兒光棍見到楊素貞一個單身女子騎了一頭小毛驢，認爲可欺，便在後面追趕。又正巧被宋士杰發現，怕這單身女子吃虧，便攔住了這夥光棍。老夫婦二人便把楊素貞救援到店中去了。

問：好！我們社會上需要宋士杰這樣的好人。

答：這位宋士杰本是信陽州的刑房書吏，正因爲他好打抱不平，連差事都被革掉了。老夫婦二人，在西門以外，開了一座小小旅店，他那位老太太，也是好心人。所以他把楊素貞救到店來，聽到了楊素貞的寃情，便決定替她告狀，認楊素貞爲義女。可是狀子遞到了信陽州，負責聽訟的判官是顧讀，也是他們四位進士之一。當他正要簽提姚楊家人到庭，田氏却向娘家求救去了。這時的田倫，還在家，尙未領憑上任。他姐姐要求弟弟寫封信給顧讀賣個人情。田倫不答應，他姐姐强偪媽媽向兒子下晚，田倫念在父母恩情重，便寫了一封請託的信，附了三百兩銀子壓

書信，派人送到信陽州去。偏巧這兩個送信人，就住在宋士杰的店中。這兩人在吃飯的時候，望着酒杯說了兩句閒話：「酒酒酒，朝朝有，有錢的在天堂，沒錢的下地獄。」宋士杰認為這話中必有名堂。他便在夜間偷入兩位信差人的房中，偷出了書信。一看果是與楊素貞有關的事，便抄印在袍襟之上，來靜觀信陽州的審判。若是審的不公，這衣襟就是上公堂的證據。

問：我看了這段盜書的演出，總覺得情節很勉強，這地方豈不是把宋士杰的好人人格降低了。

答：周小姐你說得對。像這種地方，於情是說得過去的，於理，却有不合之處，值得討論。這裡可以不深究它吧。最妙的是，這一封信與三百兩銀子送到信陽州，正巧他屬下的師爺因病要告老還鄉，信陽州的俸銀未到，無錢打發。此信到時，顧瀆一看就怒從衷來，認為託情是「豈有此理。」一氣把信扔下，便後面去了。師爺拾起信來一看，還有三百兩銀子，便喊進兩位差人進來，收下了銀子，告訴他們照書行事，便帶了銀子回家去了。弄得顧瀆情非得已，只好匿案准情，把原告交保，反把楊素貞收押。宋士杰喊寃，挨了四十大板。

問：事實上顧瀆並未貪瀆，他可以退還那三百兩銀子啊！

答：這個問題，涉及明朝的政治背景，留到下次再談。不過，這個故事，在情節上，是有缺點的。至於原劇本始於何時？已不可考。就今天演出的情節看，確有頗多可議之處。這齣戲的許多情節，都會令人感於他的巧合太多。譬如與楊素貞失散後的楊春，在路上與宋士杰遇見；由楊春在路上攔着按院大人的馬告狀，代宋士杰免了四十大板。這些，都是描寫明朝的政治問題。最後一場公堂，毛朋傳宋士杰展示了衣襟的證據，處分了三位同時在雙塔寺盟誓過的同年。雖

然田倫的密札求情，論律當絞，顧瀆的匿案准情，論律當斬，劉提的好酒貪杯，不理民詞，應該撤職，宋士杰一狀告倒三位官員，應以刁民論罪，發配邊外充軍。都是這齣戲的法律判決。

至於這三人將來到了三法司，結果如何？已不是這齣戲情節上的問題。最值一提的，應是毛朋也違了法。第一，他身為八府巡按，微服私訪是對的，但不該感情衝動，代人民寫狀；第二，被宋士杰檢舉了他就是柳林寫狀的那位算命先生，宋士杰居然因此獲判無罪，免去了充軍的罪刑。說起來，這一處，纔真是這齣戲的諷喻關鍵呢！

問：照魏先生你這一說，那麼這齣戲的內涵，不是很豐富嗎！

答：相當豐富。

問：那我們今天談不完了。

答：我看非三言兩語可以說得完的。

問：好；我們明天再談。各位聽眾朋友，今天的節目，就到此為止。下次，我們再來討論這齣戲的文學內涵及教育功能。下面，我們放一段馬連良唱的四進士，請大家欣賞。

三、四進士的文學價值與教育功能

敬愛的聽眾，上一次，我們的國劇欣賞，談的是四進士的故事情節，今天，我們再來談談四進士的文學部分。魏先生，四進士的劇本，夠不夠得上文學作品？

答：以我個人的觀賞來看，可以說夠得上是一部文學作品。

問：可否說一說魏先生你的看法。

答：這齣戲的故事情節，我們上次已經說過了，可以說相當曲折，缺點是，有些情節太巧合了。看起來，幾乎都是爲了主題而安排。關于這一點，只能怪它的傳統淵源自元明的傳奇雜劇，所以無法用我們今天欣賞文藝作品的眼光去看它。譬如說，這齣戲的老演法，一開場的時候，還上文曲星君，回到雙塔寺接受四位進士的盟誓。到了田倫寫那封求情的密札，穿着朱紅衣的神，便站在田倫身後，表示神靈在頭上監察着。田倫的信寫妥封好，便把田倫的功名取走了。像這些神話部分，如今都不再加入演出。所以，我們如要探討這齣四進士的文學價值，應先從這齣戲提出的問題與它的歷史背景以及人物安排，情節穿插上去著眼。

問：請問魏先生，這齣戲提出了什麼問題呢？

答：這齣戲提出的是法律問題。我們看這四位進士，除了上蔡縣知縣劉提，因爲好酒貪杯，處理命案，未能深入查證，竟把被毒死的姚廷梅當作病亡結案，自然是行政上的過失。看來，應是撤職無疑（毛朋要他回衙聽參，未予收押。）。至於田倫，犯法的主因是「父母恩情重」，却忘了「王法大如天」。這一問題，說明了做父母的祖護兒女，也不可强偪兒女犯法。田倫明知不可密札求託，且在雙塔寺盟過誓願，居然在母親恩偪之下，寫了求託的密札，還附上了三百兩銀子的壓書厚禮，可以說是太暱於父母的恩情了。至於顧瀆，雖然未收那三百兩請託銀子，但他却在復審楊素貞的訴狀時，作了匿案准情的判決，雖未直接受賄，還是犯了法了。

問：照魏先生你這樣說來，這齣戲的論法主題，在情節上，都是屬於理想的安排，不夠自然。譬如田倫，當他母親向他下跪懇求的時候，他可以向他媽說理呀。像顧瀆，他可以歸還田倫的三百兩銀子，寫封回信拒絕，不應糊裡糊塗的接受了請託啊！

答：這個問題，你問得很好。說起來，還牽涉到這齣戲的傳統模式的歷史背景問題。第一，關于情節上過程的欠缺，我上次已說過，那是基於傳奇與雜劇的傳統模式的影響，這是時代的問題，無法用今天欣賞小說的眼光去看它。第二，田倫的母親竟能向兒子下跪，可以想知這位母親是多麼膩愛女兒。萬一再進一步尋死相偪，田倫還得答應。否則，會惹上不孝的罪名，官就別想做了。

劇作者爲他啓了個田倫的名字，諧音就是「天倫」二字。換言之，法是超越了父母恩情之上的，所謂「王法大如天」。第三，顧瀆何以未能退還田倫的三百兩銀子，因爲明朝的官俸薄，一個七品官的年俸，也不過百十兩銀子，不要說是養廉，就是維持生活及官場上的支應也不夠。

問：那他們又爲什麼要熱衷於仕途呢？

答：所以明朝的官員，鮮有不貪贓賣法的。有的憑良心則有所顧忌，有的不憑良心，則無所不取。嚴嵩被抄家時，家中的金銀財寶，歷史上記有詳細的清單，眞可以說是富可敵國，甚至於比皇帝的庫銀還多。他這些錢都是那裡來的？自然都是親信爪牙在外爲官搜括來孝敬他的。可以想知他那些親信爪牙在外爲官，是如何的貪污枉法了。

問：對了。這齣戲還提到一位明朝的清官海瑞，這四個進士，就是海瑞的門生。他們也都犯了法呢！

答：周小姐，你問到了這齣戲的文學內涵了。表面上看起來，這齣戲的四位進士，都犯了法。說明了理想與現實的衝突。可是這四位進士都沒有貪污枉法的動機，都有情非得已的可宥之情。但如以法論衡，這戲中的四位進士，都有違法的事實，依法不能寬宥。但如與一般的貪贓賣法的官吏來比，這四位進士的犯法行爲，可就小巫見大巫了。

問：魏先生！你說戲中的四位進士都犯了法，我纔想到我要問的一個問題，那就是毛朋不是也犯了法嗎？誰來參劾他呢？

答：這個劇本的文學價值，就在這一畫龍點眼之筆。如照劇情看，毛朋身爲八府巡按，微服私訪，遇見了楊素貞，一聽她的冤情申說，也感情衝動起來，竟代民寫狀。這在法律上，自是不許的。儘管他這一舉動，乃出於一時的義憤，人情之常。如論法，則不應爲。所以宋士杰知道了這件事，他再上堂直指毛朋是這件案子的第一名犯罪者，因而被蹙免了他的邊外充軍之罪。這一點，比田倫的密札求情，還要犯法重些。他這行爲，也叫匿案准情。這件案子，如果宋士杰三人不檢舉，毛朋的這一犯法行爲，當然就隱匿下來了。這一筆，就是諷喻。

問：說起來，四個進士都有犯法的行爲與事實，也都有可以寬原的情由，像田倫與顧瀆一定要判死刑嗎？

答：毛朋以八府巡按之尊，雖然當廷收押了田倫與顧瀆，將來判他們什麼罪？可能還要經過刑部或大理寺或三法司審問。然後方能結案。他們那些可以寬原的犯罪理由，會在審判中顧慮到。因爲四進士這齣戲只是提出法的問題，並不演示法的結果。

問：看起來，這四位進士，毛朋的官最大，八府巡按。

答：事實上，四位進士的官職品秩，是一樣大的，都是七品官。

問：怎麼會呢？

答：事實上不是如此。看來毛朋的官最大，田倫次之，顧濟又次之，劉提最小，是個縣官。明朝的進士及第，初次任官，都是七品，只有一甲的三名鼎甲，狀元可派到翰林院修撰，六品而已。毛朋、田倫的官職，都是巡按御史，隸屬都察院。都察院的屬下有十三道監察御史百十八人，由於他們巡按各省道，以天子的門生按理民刑糾彈等事，一如今日戲中演示的「上方寶劍」，可以說是代天子巡狩，所以他們的品秩雖小，權柄却大。他們的糾彈案，可以上達聖聽。所以地方上的官吏，都以上差尊之。在戲劇中，讓他穿裤袍。

問：信陽州的知州顧濟，不是比縣知事大嗎？

答：周小姐你問的這個問題，可能連老戲迷也沒有想到，他們也可能與周小姐你持同樣的看法，會認為顧濟是信陽州的知州。按明朝的官制，州的知州是正四品，那是及第後的進士，可以派到的品秩。我們如查考一下明朝的職官志，就會了解信陽州隸屬汝南道，汝南道的治所衙門設在信陽州，為了減少職司的重疊，信陽州的知州，不再專派，由汝南道的提刑按察使司兼理，各道的提刑按察使司，設有按察使一人，正三品，副使一人，正四品，僉事無定員，正五品，經歷司經歷一人正七品，知事一人，正八品，其他尚有照磨、檢校都是九品。至於知州衙門，只有判官是七品，其餘的人，不是秩高，就品低。依此想來，這位顧濟必是汝南道的經歷，兼派信陽州判官。雖然信陽州的判官尚有多人，可是顧濟是上司衙門派兼的，自然，他是首席判

官，有民間的刑案，當然由他升堂審問。所以顧瀆初上場時，穿藍官衣，其中有一句台詞，也說明了他是「蒙聖恩，欽派汝南道兼管信陽州」。可惜語焉不詳，未說明他是經歷，兼信陽州判官。因而會使我們誤會他是知州。

問：噢！我明白了，這四位進士的官職、品秩一樣大，都是七品官。

答：對了。都是七品官。

問：照魏先生你這樣說來，四進士的劇作家，還是一位很有學問的人呢！

答：古時的文人，十之八九都飽讀詩書，不像今天的人，連論語孟子中的話，也一無所知，不能比了。繼續說起來，四進士的文學內涵，不止這些有關的歷史問題，還深深的蘊蓄着它的教育功能。

問：對了，魏先生你上次說過，我們的戲劇，都肩負着社會教育的任務。那麼，四進士這齣戲的教育功能在那裡呢？

答：第一，命案的發生根源。

像姚家的一雙父母，長子廷椿，雖然性格懦些，怕老婆，可是他已中了秀才，也足以證明書還唸的不錯，但却不爭氣。固然，田氏不賢淑，不如二媳婦楊素貞賢慧，老大既然不上進，把一切希望都放到老二廷梅頭上，但也不應偏心，在臨死的時候，把一對家傳的紫金鐲給了老二夫婦，更加惹起了田氏的妒恨，因而造成了謀產毒弟的命案。推究起來，致禍的根源在姚家

父母的處事不當。

第二，田倫違法的根源。

像田倫的違法，咎在母親。這位母親明知自己的女兒不是個賢良的媳婦，還膩愛她，竟不惜向兒子下跪去求情，造成了兒子丟官甚至丟命。可以說這一雙父母是一錯再錯。這一點，應是四進士蘊藏的第一部分的教育功能。我想，凡是認眞看了這齣戲的父母，應該會收穫到這一教育功能。只惜今日的四進士演出，已失去這些完整了。

問：照魏先生你這樣說來，四進士這齣戲，之所以又叫「節義廉明」，想必也涵泳了一些教育意義。

答：對。節，就是指的楊素貞，義，指的是楊春與宋士杰。廉明則是提示執法者應當廉明。

問：毛朋算得是廉明的代表嗎？

答：在我看來，毛朋還算不得一個廉明的人。他處理本案明則明矣，似還談不上廉。廉，固然是方方正正，但也要有棱有角。他鏗免了宋士杰的充軍之刑，自是爲了掩飾自己違法的行爲，與廉的意義，不能符節了。

問：魏先生，宋士杰是這齣戲的重要腳色，我們還沒有說到他呢？

答：當然，談四進士這齣戲的欣賞，怎能不談宋士杰，可能今天沒有時間了吧！

問：哎呀！可不，今天的時間又到了。關於宋士杰的這一部分，以及這齣戲的藝術部分，我想只有下次再繼續討論。下面，我放一段麒麟童的四進士，供大家欣賞，這些歌唱的藝術，我們下次還會詳細談到，請別忘了，繼續收聽。

四、四進士的人物塑造

敬愛的聽衆，關于四進士這齣戲，我們已從劇本的故事情節，以及脚色的安排與它的教育功能，都討論過了。今天，我們來討論這齣戲在演出上的藝術問題。

問：魏先生，我們上次說到這齣戲的宋士杰這個人物，在四進士這齣戲裡面，爲什麼顯得他最重要？談到四進士這齣戲，總是不能離開宋士杰這個人物？

答：關于這齣戲的故事情節，我們業已說過，姚家的一對紫金鐲，是引發四進士這齣戲的導火線，田氏謀產毒弟，是這齣戲故事情節的基礎；四位進士的由雙塔寺盟誓到最後一場戲公堂論刑，是這齣戲的衝突；；換言之，也就是法理與情理的衝突。這一法理與情理的衝突，必得有個評斷，這一情節的評斷，便交由宋士杰這個角色來擔當。試想，這齣戲如果沒有宋士杰這個人物，法理與情理的衝突，便得不到評斷，那這齣戲便沒有了戲劇性格了。作爲一篇小說看，也無起伏。就沒有味了。

問：眞的是，四進士這齣戲如果沒有宋士杰這個人物，田倫的密札求託也沒有了證據，顧瀆的匿案准情，也失去了憑證。光憑楊素貞的那紙訴狀，也莫可如何。因爲宋士杰沒有那份密札與

答：對了。周小姐你那兒敢去上告呢。

匿案的證據，他那兒敢去上告呢。

問：在我看來，宋士杰這個人生來就有好管閒事的性格。

答：劇作者對於宋士杰這個人物的塑造，就在此處着眼的。我們說他愛管閒事，倒不如說他太認眞，是非觀念太重。凡是一個是非觀念太重的人，都有愛管閒事的性格。實際上，宋士杰這一對老夫婦，可眞是好人。

問：對，楊素貞要是沒有遇見他，可就沈寃難雪了。

答：所以，宋士杰是四進士這齣戲的主要人物，演員們要塑造的，就是這位愛管閒事的老人。從路上遇見楊素貞被光棍們追趕，救到家來，認爲義女，一直到一場又一場替義女告狀，全是他的主動。他的性格尖銳，口齒伶俐，律法熟透，智慧過人，又有一種敢作敢爲的英雄氣概。在劇本的先決條件上，宋士杰就是一個凸出的人物。

問：可是他的唱工並不多。

答：是的，唱不過三幾段，可是唸白多，做工多，是一位唱做並重的脚色；行家說，「千斤道白四兩唱」，唱少唸多的戲，更難演。

問：那麼，演宋士杰的演員，要怎樣去塑造宋士杰呢？

答：關于這個問題，就不得不從音樂與舞蹈的原理上去解說這一問題。因爲我們的節目只限於

聽，不能看，只好把舞的部分省去不談，我們來說一說音樂的問題。音樂的藝術，講求的是聲

情——聲音的情感。也就是說，演唱者應把文學完成的劇中唱詞，用聲音的情感在歌唱中傳達

出來。凡是能夠用歌唱把文詞的意義聲情出來的唱唸，行家們謂之「夠味兒」，反之，謂「不

是味兒」；或「沒有味兒。」歌唱者的藝術高低平價，就在這裡，就在歌唱者的聲情，合不合

乎劇中人的性格，以及他在劇情中的那種情緒。關于這個問題，不能光用口說，還應該放一段

來聽聽。

問：對，我們放一段來聽聽！

　　三杯酒，下咽喉把大事誤了。

　　看起來信陽州無有好人。

答：這是一段二黃散板。散板雖然不是原板慢板那樣有節度，某字必須落在板上，但散板也不

能散得失去了尺寸，必須自然。像宋士杰的這段散板，第一，是後悔自己不該跟信陽州政府的

衙役去吃酒，竟把知州老爺的升堂時間誤了；第二，他懷疑那位衙役丁旦拉他去吃酒把大事誤

了，是丁旦的故意。所以當他一聽丁旦說老爺升過堂了，氣得打了丁旦一巴掌，打得丁旦摸不

着頭腦，又不敢惹他，只得認了。所以這一段二黃散板第二句，老詞是「看起來信陽州無有好

人」。如今多改唱「有興來無興歸空走一遭」。不如老詞合乎劇情。但無論怎樣，唱這兩句散板

應在聲情上傳達了宋士杰誤會丁旦故意阻撓他未能遞上狀子的氣憤心情，同時，也悔恨自己貪

杯。所以這兩句唱，在聲情上，要能傳達出酒後的氣憤、懊惱等心情，來塑造這位熱心過度的

老人的浮躁性格。胡少安的嗓子得天獨厚，這兩句唱，可以引用一般行家們的話說：「滿工滿調」。達到了一時情緒憤揚的宋士杰的當時心情。夠味兒！在聲情上，也達到了音樂藝術。哈元章雖然嗓子低啞了些，可是歌唱出的那份音樂聲情，也是相當夠藝術的。

問：魏先生，唸白不屬於唱，怎樣表達出來夠味兒不夠味兒呢？

答：在我們傳統戲劇的演出藝術上，唸白雖不屬於唱，說起來，總是說成唱、唸、白。實際上，唸與白，都不能脫離歌的情致。可以說，唱與唸在我們國劇中，也屬於歌唱的一種，因爲他與我們現實生活的語言，有相當的距離。不要說是所謂「韻白」，就是「京白」，也與現實生活的語言情致，略有異趣。如果國劇的唸白太接近生活了，那就走了味兒了。關于這一點，可以放一段宋士杰在公堂上與顧讀的一段對白。

問：好，我們放這一段。
①放胡少安的（公堂對話）。
②放哈元章的（公堂對話）。

答：大家已經聽到了，第一段是胡少安的演出錄音。第二段是哈元章的演出錄音。雖然，哈元章的嗓子暗暗了些，他的聲情、氣口，無不字字音音塑造出了宋士杰的老辣性格。與胡少安是不分伯仲。

像這一類的說白，雖然不是我們現實生活的語言，它已是從我們現實生活的語言提升到音樂境界中的音樂藝術，可是，它必須能令聽者感受到它的音樂聲情中，適情於現實生活的語言。

否則，那就是「不夠味兒了！」

問：如論唱，宋士杰的那一段最值的我們欣賞呢？

答：那當然是最後的一段西皮散板了！

問：噢！那一段宋士杰當堂上了刑。

答：是，這一段最能令人一飽耳福，不是已經放過馬連良與麒麟童嗎？

問：是的。那麼我再放胡少安與哈元章的這一段。

①胡少安 （唱）
②哈元章 （唱）

答：關于國劇的唱唸，講求的是字正腔圓，我們就胡少安與哈元章的這一段唱，雖然兩人的嗓音，有天賦上的區別，可是兩人的唸字吐音，以及行腔抒情，都能達成了適情於宋士杰這時心情的聲情。這時的宋士杰，正如唱詞所寫。他與那楊春楊素貞二人，素不相識，只因為他曾是刑房書吏，懂得律法，不忍心楊素貞身負沈寃，看不慣那個貪贓賣法的官場，遂挺身出來以義父的身分，去打抱不平。別人的官司雖然平反了，沈寃洗雪了，可是自己則被判成刁民，發配邊外充軍。想來，眞是爲着何來？死在邊外，連個收屍的人都無有。所以，我們欣賞這一段唱，應從此哀傷心情去欣賞。請仔細聽，宋士杰的這分哀傷心情，「悲悲切切出察院」，看到了楊春與楊素貞，怎能不頓生感慨！想到了自己年邁蒼蒼，還遭受了這樣充軍的刑罰，怎能不認爲

「可憐」！這時，除了喊叫「蒼天爺」！還有何法？麒麟童把「蒼天爺」三字改成了喊「楊春

楊素貞」，可沒有喊天適合劇情，適合宋士杰這時心情的哀傷。請再放一遍。

（再放一遍）。

問：這齣戲不是還有柳林寫狀的一段青衣唱的西皮慢板嗎？

答：是的。前半部的柳林寫狀，青衣是主腳。有一大段慢板，我們還有時間嗎？

問：噢！可真是，沒有時間了。待以後再來欣賞吧！

敬愛的聽眾，我們這一次做的「四進士」欣賞，就到此為止。不知道大家認為這樣欣賞，

適不適合，請大家給我們指教，我們當遵照大家的意思改進。

附記：這是周培瑛小姐約我在她的國劇欣賞節目中，談論的關於「四進士」這齣戲的欣賞。用這樣的方式來談「四進士」，全是我的理想。我總認為電台的國劇欣賞，應從一齣戲的整體去着眼，幫助喜愛國劇的人士，能了解到一齣戲的所有問題，不祇是聽唱取樂而已。這篇廣播稿，我耗去半月的時間寫出的。周培瑛作完了這個訪問，非常高興，還送去應徵金鐘獎（七十二年）。結果，沒有入圍，休言獎了。周培瑛很失望，我則深感歉疚！

一七、論國劇如何縶根

——從拾玉鐲談起

老實說，藝術之事，無所謂縶根，只有王國的建立。誰能在藝術宇宙中，建立了他的王國，誰就縶了根了。譬如國劇這一行的「派」，換言之，亦即王國的建立。演員一旦成了「派」，必有不少後進學你這一派。那麼，學你這一派的人，便是你的臣民。他無論學得多麼好，也是個第二，乃臣也，非王也。除非他已能另出機杼，自成一派，另為自己建立了王國，又有人去學他。否則，他在藝術宇宙中，算得什麼呢？

雖然，藝術家建立起一己的王國不易。休說是君臨四海的天子——即今之名聞國際，風靡全球。就是作個諸侯——即今之名聞全國，或卿大夫——名滿一方，也不容易。作品的風範，不僅要受到贊美，而且還能風靡群起模倣，方算是有了藝術的成就。當然，能不能領風騷百年以上，或為法後世，永垂不朽？更是藝術家在從事藝術工作時，應去追求的一個目標。這個目標就是縶根的問題。

梅蘭芳，稱得上是一代伶王。且每到他國，他的舞台藝術也風靡一時。這是我們百年以來，國劇藝術領域中君臨四海的天子。今天，他雖去世近二十年，我們却仍舊追思他的人與藝，如論藝術，則至今風靡未衰。說來，還不是由於梅蘭芳的藝術之根縶下的深嗎！至今，國劇的旦脚們，動輒以「梅派」或梅氏弟子或梅氏再傳弟子號召者，大海兩岸的戲劇界，數來仍比比也。

這種情形，等於把自己的藝術，尋得一個根攀。因為國劇的藝術要求，重乎師傳，所謂「師傳」，即「根」也。

由於國劇界的伶人，愛把自己藝術的根攀纏到前代名伶身上，自己寧願做個枝杈，是以自成王國者不多。四大名旦以還，能被稱之為「派」的旦脚，僅張君秋一人而己。可見稱王成派之不易。

我時常提醒有志於藝術奔競的朋友，應立志去做第一，萬別一味模倣他人作個第二。試想，模倣是不是永難成為第一？模倣得可以亂眞，也是個第二啊。不錯，人生的一切行為，都來自模倣，但人有一己的獨特性格，應能憑一己一生追尋與耕耘去獲得創造，不能僅憑模倣為滿足。創造却必須先從研究做起，沒有研究，怎能產生創造。說到這裡，不妨從一件小事說起。

不久前，反共義士張至雲演出「拾玉鐲」一劇，確有一些作表值得贊美，却未必是此一劇的藝術典模。跟著，張至雲演出拾玉鐲的模式，便有人去模倣演出了。

按藝理說，演員的演出，應先研究劇情，了解劇中人物——脚色的身分與性行。尤其，那劇中人在劇情中擔當的是怎樣的任務，都應分析清楚，然後再去塑造人物的容止——言談舉止。劇藝的演員，原就是劇中人物的模造者，如果演員把劇中人的性行揣摩錯了，或論斷偏了，那劇中人的性行，便不合劇情了。

那麼，說到拾玉鐲這齣戲，應透澈「雙姣奇緣」的全部劇情。弄清楚傅朋（鵬）乃明朝開國功臣傅友德的第五世孫，正在申請繼續襲任指揮之職，家境當然不錯，品行亦正。他身帶玉鐲，打從孫家門前經過，固係有意，却未嘗有下流舉動。連站在門前與孫玉姣說話，都怕被人看見說他輕薄。

孫玉姣則是一位不常出閨門的黃花閨女，很怕羞。她的寡母為了排遣生活寂寞，

常去寺廟聽經。留下女兒一人在家看家餵雞，她家豢養雄雞爲生。在明朝，盛行鬥雞，所以民間有豢養雄雞爲生的人家。這位少女孫玉姣不但生得漂亮，而且品德好，絕不是一位招惹風情的女孩。她打開大門作女紅，還是首次，原以爲不會招惹風波，怎知道拾玉鐲會惹出怎大禍來。

孫玉姣一腳，雖由花旦扮演，但在戲分上，則屬於閨門旦。是以在作表上，必須把她演得莊重。換言之，要把孫玉姣的品格，塑造得雅正，不可有一絲淫佚。要不然，到後面皇太后召見，還會作主爲她作媒，也嫁給傅朋嗎？這一點，應是飾演孫玉姣的演員，首先要了解到的事。

這麼說來，像孫玉姣拾鐲，爲了要把玉鐲拾到手，又不會被人看到疑心到她，張至雲的演法，有這麼一段戲。她裝作到門外去張望母親回來沒有？「啊！天到這般時候，母親怎麼還不回來呀！」這樣一邊走着一邊說着，便偷偷兒的用腳把地上的玉鐲，蹴向門口一遍。一連說上兩遍，蹴了兩次，鐲子已蹴走到了門邊。再說一句，便把手帕兒輕輕丟下，蓋上玉鐲，然後再裝作去檢拾手帕兒，把玉鐲檢起。遂把拾玉鐲的事遮掩起了。

這樣演法，雖然有戲看，也很能討好觀眾喜愛，但如以劇情論，可就不是孫玉姣的性行了。豈不是演出孫玉姣有財帛的貪求嗎？孫玉姣不是這種人，她對那玉鐲絕無貪求的心理。在老詞中，是這樣寫的，她發現了地上的玉鐲，就猜想到是那剛來要買雄雞的公子遺落的，要去喚回那公子，卻已去遠了。因而使她的心理發生了應檢拾起呢？還是不檢拾起的矛盾心理。最後，她決定檢拾起來，交給母親回來處理？她想到，如不檢起，被別人檢拾了去，那傅公子不知所以，也會疑心到是她檢拾去的呢！想到這裡遂大大方方的檢拾起來。等到傅朋發現，她把玉鐲再放回地上，害羞的進門，羞惱自己。第二次再去拾鐲，便有了情意在心，於是拾鐲還鐲的心理層次，與第一次拾鐲已大不同了。說來，孫玉姣拾鐲的那

段戲，張至雲的演法，雖然很有俏頭，但却把孫玉姣看低了。

再說媒爲職業。一般演員，都把她演成一個低三下四的職業媒婆，並非說媒爲職業。她也是寡婦，兒子是屠戶，性情粗魯。她之愛爲人說媒，殆亦出自寡婦的變態心理。招禍全由於她的兒子劉彪，綉鞋雖是她向孫玉姣要去的，原是好意，但到了宋巧姣的狀子上，可就變成了「誆綉鞋勾奸賣奸」了。劉媒婆並無「勾奸賣奸」的情事，只是有心爲孫玉姣傅朋二人撮合成親而已。她竟一時不察，把綉鞋掉落地上，兒子劉彪看見，騙她不要惹這些麻煩，傅家又是大戶，孫家那裡配得上？勸媽媽不要作孽，不如把綉鞋以火燬化，置之不理算了。因而把綉鞋騙去，先訛詐傅朋不成，反被傅家丁打了一頓。劉公道出面解勸，難免以叔伯之尊，責備劉彪，因說他解勸不公。這劉彪又想進一步用這綉鞋假傅朋孫之名去騙奸，居然遇上孫家來了客人，孫玉姣的綉房，睡了舅父母二人。劉彪誤以爲是傅朋向孫玉姣要來那隻綉鞋惹起，妒怒之下，一刀連傷二命。「兒大不由母」，這擋子命案，雖由劉媒婆向孫玉姣要來那隻綉鞋惹起，可是劉媒婆並未犯罪，在大審時，定案只把劉媒婆送進濟良所了事。試想，如把劉媒婆演成一個皮條客，那這齣戲的結尾，還能「雙姣」晉見皇太后嗎？還能稱之爲「雙姣奇緣」嗎？當年在上海，坤脚們爲了討好臺下的恩客，用原裝的扮相一趨三，在台上一邊唱「肩對肩肉對肉」，一便直向台下的恩客飛眉眼。這是某些不長進的坤旦賣風騷，怎能讓人在藝術的要求上去「點頭」呢！

戲雖戲，旨在娛人於樂，但也不能置劇情於戲外。若演員演藝，只講求娛樂價值，不講求藝術，更不顧劇情，那就別想去紮根了！

一八、戲劇與文學

——我的編劇過程

說起來，我只是一位戲劇愛好者，既不是戲劇理論家，也不是戲劇評論家，更不是執教戲劇的教授。我之所以介入了戲劇劇本的編寫，雖不能說是「趕鴨子上架」，却也是受了人情的驅使。早幾年，受徐露之懇，近幾年，一承長官王將軍之命，居然連改帶寫，已有八本之多。如今，我居然也被視爲國劇劇本的創作者了呢！

三十年前，我曾嘗試着把崑劇「麒麟閣」改成了皮黃。這個本子，看過的朋友，只餘下一位包緝庭先生還健在台北，其餘的人，十九都成了古人。如陳鴻年、蘇煦人、王爵、劉慕雲、沈吟；小童早就遠離了我們這一夥。這不成熟的本子，也早隨王冰盒之去世而消失。就是還存在手上，也無甚用處了。（如今，包緝庭先生也故世三年了。）

被正式演出而又榮獲首賞的劇本，是「平寇興唐」。這本子，原由曹曾禧與楊向時執筆，由徐露與葉復潤主演。由於徐露不饜於她那主脚寧親公主的戲分與情節，堅持要我修改。原意只修改他個人的戲，誰想本子一拿到手上，却無法只修改一個人的戲而不動其他。因而一經下筆，竟然改去了十之七八，除了前面老生葉復潤的三場戲全部另起爐灶。幸喜徐露劇藝高，演成功了。第二年，又爲徐露新創意了一本「秦良玉」，也在演出上得了冠軍。那年有劇本獎，也得了首賞。這都是演出者給與我的榮寵，算得是得其時而又利其人

吧。

我的一生都在文學天地中遨遊，雖自幼習經，却大半生都在小說這一門上研習。也許我在小說上學習到一些，對於故事的設想以及情節的安排，結構組合，有了一些心得。再加上自幼在經學訓詁學上的訓練，使我在修辭上知道如何著意。法國小說家福樓拜的一語法，更是我下筆時繫乎心靈的原則。也許我在辭句上不致於有太多遠離事實的形容詞。如秋天還有夏日的蛙鼓，高唱的鳴蟬，我都會注意及之，不會這樣胡扯亂湊。我在小說的對話原則上，提出了斯人（這個人物——脚色）斯時（在這個時際）斯地（這個地方——環境）斯情（這突生的情緒）斯言（必須說出這樣的話），這五斯原則，因而我也運用到戲劇劇本的寫作上。無論唱、唸、都在這五個對話原則上，去著意於唱詞的詞句組合與修飾。由於我對於國劇轍口的與詩詞韻有異，在寫作時，每對尋求合轍字去煞費推敲，仍難免有人辰與中東混淆不清的謬誤。說來，可真不容易。

我認為作家在從事寫作，無論寫任何題材的文章，都應投入一己的性靈，不應是秘書式的為人作嫁。不僅在題材的選擇上，有一己的理想，在設詞造句上，也不應是東拼西湊。譬如西廂記，自董氏諸宮調之後，除了王實甫之外，尚有不少人處理元稹的這篇小說，且是相沿成習。不說別的，光以董王二氏來說，他們處理張生、鶯鶯、紅娘，即有不同的觀點與手法。這情形，就是決定在作家的人生觀與藝術觀的異趣。若無這一些分野，它們就不會各自存在，又一一都受到贊賞了。

我是舊式書院出身，深受儒家思想的薰陶，是以我的作品，大都在儒家的傳統思想中發揮，去年寫的「安鄉定國蕩寇志」，主題是「君子不患無位，患所以立。」讀者與觀眾如能從論語的

這句話去尋求全劇的主題架設，準能發現我在這一理想上的苦心經營。「大唐中興」的主題，也是論語的一句話：「邦有道穀，邦無道穀，恥焉！」唐明皇寵楊氏，賜重職於胡兒安祿山，造成「賢者辟其世」，奸臣當道的局面，終釀大患，幾乎傾圯了唐室。如戲中安排的安岳，他本是郭子儀家的長輩，隱姓埋名在商山之上，全心全力培養郭子儀的流失之子安華（郭曖），一旦國家有難，便促其下山，尋父勤王；隱於太行山的常守誼，雖僅生有三女，仍以幼女作男孩看待，自幼教其文武韜略，期之有日作勤王安天下之用。但自己，則無求於國，一如我在「安鄉定國蕩寇志」中寫的，「我們不要官來也不要宦，更不要財寶與金錢，留下書信，返回莊院，以明不仕之心。」女兒却許與郭氏之子了。這些，纔是「大唐中興」的主題呢！

主題，並不是寫在詞句中的口號。喊出來的口號，或演示出的忠君報國之志，就不是真主題而是假主題了。當年的張治中作政治部主任，接總統的電話都要起立，立正並腳跟，把碰腳跟的響聲在電話筒傳聲出去。此人却是我們政府官員中第一個投共的人物。真正的主題應是作家創作生命中的理想，能如此，它方能從作家的潛意識之海中湧洩出來。可以令人去探討，去論述。作品中如無這些，把主題用口號喊得再響亮，也算不得是主題。

戲劇──尤其是國劇，與一般作品略有異趣。因為它有歌有舞，歌與舞是國劇演示藝術的主要本體，是以國劇應有歌的演示，使聽眾有音樂藝術之聲情的欣賞；應有舞的演示，使觀眾有舞蹈藝術之表情的欣賞。換句話說，國劇劇本如無歌舞二事供人聽觀，那就不是國劇了。所以撰寫國劇劇本的作家，在傳設戲劇情節時，第一大任務便是歌舞的演示，使台下的臺衆有歌聽有舞看。這應是歷來中國傳統戲劇家的編劇原則。「大唐中興」之所安排了吃重的歌舞，也

正爲了要弘揚國劇的歌舞藝術。

歌舞的穿插，要適合劇情，不是胡亂附會進去的。這又屬於故事情節結構上的藝術問題了。

演員的歌舞再好，無論有多麼精湛的技藝，倘使他擔當的歌舞不適於劇情，或在劇情中是贅瘤，

或演出的設計，有悖情理，亦無足論矣！這些，都決定於文學階段，可以說文學階段的劇本，

是劇藝在演出上成功的一半。

一九、論國劇的編、演、評

—— 兼述拙作「安鄉定國蕩寇志」

凡所戲劇，都要經過兩次藝術過程的處理，第一過程是文學（劇本），第二過程是演出於舞台（演出）。但這兩次藝術的過程，都不能忽略了一件事，那就是舞台。因為戲劇是演出於舞台的藝術。是以無論劇本、演出，都需要達成舞台藝術的要求。這些，應是戲劇的編、寫、評的依據要件。

第一、關於「編」

對於國劇（傳統舊劇）的編寫，比一般所謂的話劇要難。因為話劇的編寫，只有語言與舞台兩大顧慮，國劇則不然，它還有歌唱上的問題，編劇者必須懂得有關國劇歌唱的常識。如果不懂此道，那就是鴨子上架羊上樹，須他人抱上去了。還有，歌唱的「轍口」，與詩詞的韻略有異趣。不懂，就會把言前與人辰或中東的詞轍，讀誤成一起去。這應是編寫國劇，難於話劇的一點。

再說，國劇的題材，多取舊史，縱非史有其事，也得假設。假設的史事，也不能違背史學的常識。譬如「鳳還巢」，是一個假設的史事，並非信史。但其中的朱千歲，以及情節的演進，都是明末的斑斑史蹟。連朱煥然的名字，都不違明宗室的禮法。略諳明史的人，準能見及「鳳

還巢」一劇的諷喻與史乘之據。亦足徵梅氏交遊中文士之學養，非俗輩也。．樊樊山、羅癭公、易哭庵、李釋戡、齊如山、以及狀元張南通等，何等人也。所以我們絕難在梅氏新編劇中，見到預見後史的台詞。如後漢未興就有了前漢的名詞了。至於寫史竟忽略去歷史的精神，更何足論！

當然，編國劇者，應具備最起碼的文學常識。所謂「最起碼的文學常識」，乃應該懂得劇詞──特別是唱詞，應字字句句適合那劇中人的身分以及他在演唱那詞句時的情感；不是胡亂湊成的文句，應是劇中人的情意展示。這豈不是文學上的起碼常識。倘無此常識，就會東拼西湊，還自以爲美文呢！

更重要的一點，應有結構故事情節的才能。故事情節的演變組合，適不適於劇情發展？合不合於情理事實？都是結構上的問題；亦所謂布局的均衡。人物主從的安排與穿插，也是結構上的布局問題。還有，劇情的演進基調，在演變上，快慢也得適度。上一場是快節奏，下一場突轉慢節奏，不能說不可，但兩場之間的劇情，要氣脈相連。如果氣脈不相貫連，就會使觀衆感於那突轉成的慢節奏，乃一再起，連不上上一場了。這也是結構上的缺點。我們習用的一句「一氣呵成」，就是指的結構統一，情節連貫。

編劇最難的一點，是如何把劇情中的腳色，安排到劇情中有適情的唱念作表，還得有其適情適度的下場。把腳色安排進來，固屬不易，請他適情適度下場更不易。同時呢！劇中腳色的主從必須分明，上下場以及腔調的安排，得避免重覆。對話（對白），在文學上，可不憚其詳，但一展示於舞台，就得居敬行簡，不能囉嗦，否則就溫了。演員有「千斤唸白四兩唱」的俗說，編劇者寫對白，可能比寫唱更難，未悉他人經驗如何？

劇本的成功，就是演出者成功的一半。當然演出的水準要達到劇本的成功關鍵。所以演出

第二、關於「演」

者以及主腳們，都事先愼選劇本。相反的，雖有成功的劇本，如無稱職的演員演出，也會功失其

半。我認爲劇本一如建築物的結構，演出則如同內部的裝潢。同一劇本，由於演出者的設想，

意趣有異，在演出上，也就顯示了優劣殊異的效果。雖然，國劇沒有所謂導演，文武場的管事，

對於劇本演出各事的創意，良是演出者的成功要件。配樂，譜腔，腳色在舞台上的地位變換，

都是演出上的要義。特別是腳色們對於劇情的明達貫通，所演腳色的性格以及劇詞唱唸情意的

揣摩，更是演出者成功的眞諦。

如果是有程度的演員，他對於劇本上的唱唸詞句，有所懷疑，應有能力更動。因爲，腳色

要在表演時，從唱唸中去演示劇情。使他的表情，能傳達出劇情的詞意。通常，劇評者筆下的

「臉上有戲」或「臉上沒有戲」，以及唱的「有味兒」或「沒有味兒」，就是指的這些。說來，

這分道成，可全是演員的了。

無可多言的，演員（腳色）是演出時的成功主要，當然，無論主從（主腳配角）以及每一

位參予演出者，都是構成演出成功與否的主要人物。

第三、關於「評」

雖說，每一位觀衆都是劇評者。但觀衆的感受，只是斥諸於直覺的反應。劇藝所要求的評

者是各方面的，如題材上的組成問題，歷史的常識問題，文學的素養問題，對於演出，尤須具

備劇藝上的知識。倘使評者未曾具備這些，其評也只是信口說白話而已。

我不便指陳別人的評論如何？却可在此以拙作「安鄉定國蕩寇志」的評語，略舉一二。

十月六日彩排，我請了幾位友人去指教，有（立委）陳紀瀅先生與夫人，（中研院）胡耀恒先生與夫人，（台大）侯健先生與夫人，（中研院）朱炎先生，（東吳）翁同文先生與夫人，（台大）莊練先生與夫人，（中研院）尹雪曼先生與夫人，（文大）李倍華先生與夫人，（師大）

先生，就文學觀點，向我提出三處缺失，第一，翠雲唸的「忙將街巷傳，報與夫人知。」他告訴我，「傳」字是平聲，不能作上句，上句應用仄聲。第二，胡季媛唸的四句五言詩：「霜風吹夢遠，月落殘漏長；一夜千愁纍，不眠淚沾裳！」侯先生提示我「沾」字不粘，應改仄聲字。第三，翠雲求母一場唱的「她履冰凌走匆忙率成了泥牛。」侯先生認為「泥牛」二字太白，與他詞之從雅者不儔。但由於演出在即（十一日上演），怕演者改口，會造成混淆，影響了演員在演出時的顧慮，妨礙了臉上的表情，全沒有改。但大鵬這一檔期的演出，（十二月廿四日）我已把「傳」字改爲「議」，「沾」字改爲「玷」。至於「泥牛」一詞則未改，一時尋不出適切的詞，也就任之了。翁同文先生則告以胡宗憲向嚴氏父子送禮，史有記述，禮單中有一幅名畫，一時想不出是那幅畫的畫家是誰？但我却接納了這一寶貴意見，在胡宗憲送禮的這一場，禮盒上加了一幅畫。莊練兄則告訴我，結尾胡宗憲說的「本官決將諸位心意上達督師，轉奏皇上，聽候旨意。」則與明朝的政治體制不合。這時的胡宗憲，是浙江巡撫，巡撫是天子的命差，職屬都察院，凡所按察，逕奏天子，怎可要督師轉奏聖上？當時，我之所以如此寫，旨在强調胡宗憲的善於逢迎。這時的趙文華以工部侍郎之職，派浙祭海留任督師，主持軍事抗倭，權在總督之上。但在體制上，終究不合。遂把「轉奏」一詞刪了。上述這些，乃基於文學與史學觀

點的批評。正式演出之後，這一類的批評，却只有陳小潭先生的口頭。演出散戲的當晚，在門口相值，他說：「都好，結尾的念白太露，把前面的幽雅都破壞了。」這話我衷心的接受。另一位便是小大姐，指出的缺點，都是本劇在文學上的欠缺。楊利芳也向我說：「魏老師，這戲的後面不夠含蓄。」誠然！這都是文學上的缺失。何以寫得露呢？自是心理上受了主題在作祟。

原意，後半的情節不是如此，爲了表現自強自助的主題，把情節更張了。

本劇在史學上，有一極大錯誤，那就是胡宗憲的蟒袍。第三場胡宗憲去嚴府謝恩，唱了四句散板「只不過說了幾句眛心話，我穿上了蟒袍換了烏紗。」原詞是「紅袍」，因爲紅袍在演出上，不適於胡宗憲這個扮相，如把胡宗憲扮成個湯勤，則有失這位進士及第的巡撫身分。爲了遷就此一演出上的劇藝需求，只得改蟒了。穿蟒，則有悖明史所定。按明史輿服志三：「（嘉靖）十六年（一五三七），羣臣朝於駐蹕所。兵部尙書張瓚服蟒，帝怒！諭各臣曰：『尙書二品，何自服蟒？』其嚴禁之。」言對曰：「瓚所服乃欽賜飛魚服，飛魚，斗牛，違禁華異服色。」帝曰：『飛魚何組兩角？其嚴禁之。』於是禮部奏定文武不許擅用蟒衣、飛魚、鮮明類蟒耳！』帝曰：『飛魚劇史實乃取嘉靖三十四年十月一日張經、李天寵、楊繼盛等寃陷死事，加以演繹而成。胡宗憲何敢穿蟒？但爲了劇藝的演出需求，也只得悖史了。所幸我們的劇評者，竟不探討這些。

張懿、胡季媛均史無其人，胡父何名？胡母是何姓氏女？也未能查出。莊練兄向我打趣說，胡氏後人在此，向你提出不實之摘，你如何作覆？我說那就遵命更改。却也沒有人指出

萬一有胡氏後人在此，向你提出不實之摘，你如何作覆？我說那就遵命更改。却也沒有人指出

至於本劇所寫，我是研讀了明朝這段史實之後，方打提綱的。帝紀、各志，以及人物的本傳，我都詳細讀過，而且參研了人物的縣志。當然，戲就是戲，不是演述歷史。但編劇者的這

一工夫，却不能不下。不過，像這些工夫，對於少數的劇評者來說，並不需要。劇藝的結構以及情節上的制衡之工，擴而不論也。

（七十年一月作。）

二〇、秦良玉的編寫與演出（附錄）

徐　露

本來，我已獲准長官的諒解，不參加今年的競賽。但到九月初頭，長官們竟改變了初衷，非要我再來來肩起此一演出的任務不可。他們一再表明，我們絕不是為了競爭名次，而是參加國劇的發揚。我既服務軍中劇隊，辭既不准，只有服從。當時，我所執着的原則，是為演戲而演戲，把競賽的得置之度外。就這樣我兢兢戰戰地接下了此一演出。

長官們決定的劇本是「秦良玉」，看過已修妥的本子之後，深深感於它的戲劇效果不夠，遂提出重寫的要求。於是，我與白玉薇老師，也在口頭上提供了一些修編的構想。去年的「平寇興唐」劇本，就是他重加編寫的。由於魏老師從小看我長大，還教過我讀國文，遂又賴上他非幫這個忙不可。同時，明駝的方將軍，也出面邀請。魏老師終於答應了下來。

起先，我提供出的資料有三個本子，一是老本子，一是臺視在演出中的本子，一是已修妥的本子。我與白玉薇老師，也在口頭上提供了一些修編的構想。那天已是九月五日下午，明駝希望能在九月十日把修訂本完成。離十月中旬的正式演出，時間太緊迫了。第二天，魏老師在電話中告知我說，三個本子的劇情，他全不滿意，要另起爐灶。正在設想一個新的劇情，且約略把他構想的秦良玉奉召晉京，馬千乘受騙，陷入賊手，秦良玉兼程返防救援的故事，說了一下。我一聽就很高興，認為這是一個新的劇情，未落俗套。從此，我每天總有兩次電話問詢，說了一所以這齣戲的場次安排、劇情演變，我都預知了一些情況。有時，魏老師也打電話與我商量上

下場的技術問題。

原來，秦良玉安排在第三場出場，寫她在京中得知馬千乘被播州土司楊應龍誘陷，乃匆匆由京返川。大段的唱，描寫內心的思緒，表現策馬返川的匆忙。因為我在「梁紅玉」中用過類似的蹻馬劇情，因而我們曾考慮是否用馬蹄子，去力求變化。但除了馬蹄子之外，其他卻沒有更好的匆匆返川的表現。只有在演出的技術上，去力求變化。可是這場寫完之後，魏老師告訴我他原來設想好的劇情，得加以改變。他說：「我得在秦良玉未行返抵川防之前，讓馬千乘遇難。這樣，可給秦良玉安排在祭靈時的大段唱，雪弟恨中的反西皮，可以變化在旦腳的唱工上。比讓秦良玉返防後，再去設計救援，更有戲劇效果。」他說在寫入劇情發展的時候，才發現原設想的秦良玉去救夫的故事，會枝生出不少演說故事的情節；故事濃了，戲劇就會減淡。何況演出的時間，只有一百四十分鐘的限制。這一個劇情，便不得不放棄；秦良玉與馬千乘不能見面了。

劇本的初稿，果在九月十日完成。當我把本子取到手上，一口氣讀完，秦良玉的形像便在我心中活躍起來。一邊琢磨着這個巾幗英雄的舞臺造型，一邊哼咏着劇中腔調的安排。我先生王企祥把劇本拿去讀了一遍，也高興的伸出大拇指說：「這個劇本有戲。」第二天，我把本子另行改寫。當天，他們就決定用這個本子排演。只有其中的「祭靈」（靈堂）一場，我希望呈送給方將軍，當天，魏老師把它改為「節哀訓子」，把靈堂暗轉到幕後。九月十二日上午，召集所有參與演出的主要演員，向劇作者提供各已在演出技術上的意見。經過這次會議之後，方把定本打字付印。過了九月中旬，才開始對詞。魏老師則向我講解秦良玉的史傳以及流寇竄擾的情形。劇中情節的地理背景，繪出地圖給我看，使我洞知了劇情的演變狀況。

戲雖已開始對詞，而我為了要加強秦良玉在演出上的戲劇效果，要把秦良玉的返防一場，

與後面的訓子竝爲一場，把點將與二郎廟的歸併，在技術上，把中間羅汝才訂計埋設地雷的一場，移到點將的前面，在情節上，也交代得了。把返防與訓子竝爲一場，就非在劇情及場子上有所改變。戲就要開排了，在這節骨眼，還要改變情節，變更場次，確給劇務莫大困難。而我與白玉薇老師都認爲這樣改，會使演出的效果增強。我把魏老師與孫組長請到家來，商請他們處理此一情節的改變與穿插。經過一番研討，決定在劇情上，爲秦良玉增加一位陪同晉京的秦翼明，當秦良玉在京獲知馬千乘被陷，不能頓時返防，乃着秦翼明先行返鄉，等秦翼明到家，馬千乘已遇難。這位大表哥得知馬千乘被害，咎在馬祥麟等兄弟們的魯莽行事，又惟恐秦良玉返家承受不了，遂携同馬祥麟前往途中迎接。加上了這一個情節，把返防的戲與訓子合而爲一。同時，哭靈的部分，也變化演出了。這樣改，就不致使秦良玉在第三場上場後，還要歇上兩場，方能返家節哀訓子，秦良玉的第一個高潮戲，就激盪不起了。

雖然，在預演時，請來觀賞指導的包伯伯與申伯伯，都認爲秦良玉出場遲了些，而我處於戲劇的演出效果立場，則仍認爲這樣處理是對的。不過，把二郎廟與點將的兩場戲合併，則是不適合的。因爲這場戲太大，併爲一場更大，演出竟達四十五分鐘，太長了。在第二次彩排演出的當晚，魏老師就打電話建議我，仍別爲兩場；讓那個投誠的加一吊場。經連夜與孫組長，魏老師在電話上商談，決定爲王正廉啓一個正派的姓名，加寫一段唸白，走啞邊上。於是，點將與二郎廟紮營，再重新別爲兩場。加上王正廉的吊場，原已寫定的十場戲，增之爲十二場，可以說，這一齣戲的編寫，直到第三次彩排，才算寫定。

說來，戲劇是綜合藝術，它是被分別爲兩大階段完成的。第一階段是文學家完成的劇本，第二階段那就是從事戲劇工作者在演出上的努力了。這兩個階段的配合，必須密切而和諧的融

滙成一體，方能達成戲劇藝術的舞臺效果。今年，我們明駝劇隊能夠再獲首賞，便是我們戮力同心的合作成果。特別在演出方面，演員與演員不僅在劇情發展的過程上，要絲絲入扣的配合，就是文武場的配合，以及場上的檢場、場外的燈光，都是演出效果的重要部分。試想，我們這齣戲從開始響排到正式演出，連頭帶尾尚不足二十天，我們能演出這樣的成績，全應歸功於整體的合作無間。主排的人是孫福志組長，他掌握着整個劇情的氣氛，不使劇情在演出上，有一絲的鬆懈。白玉薇老師爲我的幾場對手戲，分別與孫麗虹、孫興珠、李義利、王銀麗講說表情，使他們在劇情的氣氛上，更加充實。使我特別感激的是李桐春老師，給我說了一場開打，單槍打籐牌的這個新套子，給全劇的結尾，升到了一個火烈烈的高潮。全劇在這一場火爆性的開打中結束，劇力可是强大多了。

葉復潤的馬千乘及周老師的羅汝才，雖然沒有與我作對手演出，可是在全劇中所佔據的分量，有如天柱地維，把全劇的情節牢固起來了，使秦良玉在整個劇情的氣勢上，感到省力多了。戲劇是所有的演員通力合作的藝術，其他每一位參與演出的同事，無不一個個克盡職責的，充沛了全劇的劇情。如果我的演出還有幾分可取的話，全是大家的烘襯。還有，主持劇務行政的長官們，如方將軍、丁上校、王少校他們，以及其他方面的支援，付出的辛勞，可能更超出了我們演出於舞臺上的人。

再說，國防部的此一競賽舉措，其主旨自不是在考驗各團隊的實力以及劇藝成績，而是在借此競賽的實行，來作發揚國劇推展國劇的運動。那麼，我們爲了擁護此一遠大政策，更應該讓比我更年輕的學弟學妹們奮起。所以我公開宣布，明年，我是不應該再參加此一競賽性的演出的。

二一、關于「大唐中興」的編寫與演出

這本戲，初稿成於六十九年七月初。原寫的歷史背景是三國，尋親者是關公之子花關索，慕賢者是關公。初稿定名為「大漢長春」一名尋親記，原稿於今春曾刋載於臺灣新聞報「西子灣」副刋。今年，大鵬劇團參加祝慶的演出，老長官王叔銘將軍，囑我執筆編寫劇本，遂將原稿寄呈長官披閱。就心關公認子事，未必能為大衆接受，乃囑我照新構想，改為唐朝安祿山叛國，郭子儀收復兩京，中興大唐的史實為背景；原寫的尋親與慕賢等情節不變。於是，重行改寫。今年五月初，改寫完成，定名為「大唐中興」，計十二場。

我曾多次說到戲劇是綜合藝術，劇本是文學階段，演出是戲劇階段。文學階段，是文詞上的藝術，只要詞藻能把人物的性分，情節的演進，舖陳清楚，就算完成了。戲劇階段不同，它有舞台的限制，舞台是一個小小的空間，演出者要把劇本的情節，展示於舞台，尤其要使劇情在歌舞的藝術要求下，達成戲劇的演出效果，就不得不循從演出的要求，去處理劇本。是以，凡是訴諸於舞台的劇本，必較文學階段的劇本簡潔。何況，參加十月慶典演出的劇本，在演出時間上，還另有限制，不得超出一百五十分鐘，在演出上，對於劇本的處理，就更得多費一番手脚。

按原寫之十二場，計為：①師令尋親②打掃敎場③青山翠滿④慕賢平寇⑤剪草坦徑⑥遠山含笑⑦春日情懷⑧月夜情思⑨妄想奇襲⑩大宴認子⑪別家誠訓⑫凱旋兩京。這十二場如全部搬演，需要時間三小時。第三場青山翠滿的旦脚是小生扮像，到了第六場的遠山含笑，就得改小

生爲閨門旦了。慕賢平寇一場不大，不過七八分鐘，遠山含笑雖然由小生先上，需時也不過五

分鐘，爲了旦脚趕場不得不加一場。在劇情上說，雖不

扞格，訴諸演出，終嫌多餘，排了一次之後，便決定刪除。慕賢平寇設想來的老生下場，遠山含笑的小

生便上了。改扮趕場，預作充分準備，在十餘分鐘的時間中，居然扮妥適時趕上，良稱不易。

原來的編寫，遠山含笑這一場，在旦角唱完「你雲雨巫山枉斷腸」之後下場，小生追尋不

到，於是唸：「哎呀且住！這難道是天女下凡！待我山後尋找！」作寨衣挽袖的動作，唱快板：

「她分明是仙女從天降，這美麗的山川乃仙鄉；我裹衣挽袖後山往，那仙女怎不令人發癲狂！」

追下。緊接着是第七場，且角上唱快板：「我轉轉閃閃他難尋望，亞似兒時捉迷藏。這一回管

情他情意飄飄神魂蕩；我這裏快走急行回閨房。」旦角下場，小生追上，唱西皮散板：「我山

前山後慢慢問端詳。」以下的情節，與演出的大致差不多，只是刪了小生的四句流水，原寫不

要見兄弟問端詳。」而是小生一聽那兩丫環往溪邊浣洗去了，遂興奮的說：「那麼常讓帶路，

高唐雲夢非奇想，今日我恰似那襄王。越思越想越迷惘！

溪邊去者！」唱流水：「常讓帶路溪邊往，要尋春雲走慌忙，一步兒來在溪邊望。丑夾白：到

是丑拉小生去溪邊，

了！小生向溪邊望介，接唱：「盡是浣衣女娘行。」上述的這些，爲了遷就時間，全刪去了。

演出者且把第七場「月夜情思」的四平調也刪了兩句。本來，在「春風最是惹人意」之後，應

是「裂起春痕一縫又生怕人知。」下面方接「那案上的紅燭在綻放

花蒂。」刪去了其中兩句，在文氣上，則有些不能密合貫串之微疵。可是到了第四次彩排之後，

戲幅還是大，仍舊超出一百五十分鐘，不得已又把第九場「別家誠訓」的「誠訓」，前後共四

段唱詞，全部刪除。兩丑的清掃教場，也刪去了一些對話，比武時的武藝也減少了些。最後一

場的坐帳派將，原寫點絳唇與詩，也全部刪除，只唸兩句對。第九場刪去了誡訓的唱，下一場的老生與兩個小生的靠，都紮不上了。所以派將時，這兩人都不能上。

這齣戲改動得最多的地方，是第一場與第九場，還有末一場。第一場我原寫的是引子上，唸詩後道白，說明身世，唱兩句搖板：「嘆身世心渾沌意迷神杳，見師父務必要細請根苗。」然後半圓場去有請師父。這是老套子，大家都認爲太俗了，應尋新意。哈元章建議把唸白改爲唱，把前面的引子與詩，改寫成曲，啓幕時，小生卽在場上，奏唱曲牌，舞劍。如今的第一場演出形態，乃接受演出者的意見而改寫。小生唸「不忘子曰強哉矯，亂世棲遲隱鳳毛；且待那鯤鵬搏扶搖。莫看我年方十八尚幼小，壯志薄雲霄。」便是原寫引子與詩的混合。舞劍後原也寫有唱詞，唱完安岳上，接唱四句。又擬把這幾句改成崑曲，在舞劍時唱。幾經研究，馬元亮認爲不如免去。安華舞劍完畢，安岳就上，因爲烽火正熾，安岳要徒兒早日下山尋父勸王，不再轉入室內，卽改爲原地坐下，說透身世。這些，都是演出者的構想。當然，也是由於派飾安岳的王海波長於唱，放在王海波的唱工上。要不然，第一場也不敢這樣設計，怎敢如此減少小生上場戲。因此，我爲王海波寫了廿餘句的唱詞，我相信王海波的黃鐘大呂，一定能壓得住的。

果然，海波得了獎。

最後，我要說的是，演出時間的限制不得超過一百五十分鐘，也未免短了些。我的這個本子，如果能在常守誼父女別家之後，跟着小生高撥子倒板趙馬上，唱完原板，等待常氏父女也在高撥子中，趙馬上唱，三人會合，沿途在要道派莊丁佈置障礙下，再接第十場的郭子儀法點派將開戰，在開打中小生與旦脚再各打兩套崑曲牌子，那麼，後面的戲，就不會令觀衆感於比前場輕了。

現在，煞戲的時間是十時半，何不規定演出的時間，連同休息，時限於十時半呢？這樣，演出者對於劇本的處理，就容易發揮了。

附記：這齣戲，我為了矯正後半段的場子鬆，又從第九場起改寫了兩場，加了小生與旦腳的反二黃倒板�馬上，在原板中沿途佈防障礙，然後迎敵，再與大軍會合，收復兩京作結。最後一場與原演同。下次大鵬再演，就會照新改的場次排演。特在此記一筆。

二二、關于「南迎王師」的編寫與演出

一

編寫演出於舞臺的戲劇劇本，是一件相當費神的事，並不是一篇小說，一篇散文，寫完了就完成了。

戲劇劇本尚須付諸舞臺演出，換言之，必須能適合於舞臺演出。

說到劇本之能否適合於舞臺演出，除了有關乎演出於舞臺的技術問題之外，尚有人事上的問題。譬如演出者方面的演藝技能，以及演出者的要求與劇情觀念，都是劇作者應去適應與配合的問題。就拿西方的影劇來說，同一劇本往往因為演出者的不同，像同一劇情（同一小說同一劇本）的重拍或重演，由於導演非一人，演員非一人（或演員同一人），在處理上也就大有異趣。所以劇作者的劇本是很難全部適合演出者的。換言之，演出者一定會提出修改意見。不說演出，劇本在劇作者手上寫作期間，即可能數易其稿了。

起先，這齣戲我構想的故事，不是南迎王師，擬以兩家恩怨引發故事的衝突。在打提綱時，怕訴病是梁祝的翻版，遂改弦更張，改為南迎王師這個故事。這些年來，我研究金瓶梅，在明史上獲得了一些政治上的常識，遂以朱元璋的先安江南再定中原的史實，作為戲的背景，來寫山東方面的民心。（事實上朱洪武的北伐中原也是先征齊魯，徐、常大軍未至而齊魯光復矣。）原來定的劇名是：「雙嬌逃嫁」。這齣戲的故事情節，是雙嬌逃嫁，戲的骨幹則是南迎王師。劇情中的韓魏兩家人，一直在暗中進行南迎王師的地下策反工作。不過，把劇名逕名為「南迎王師」，

就未免太露了些。這齣戲的情節，主要的衝突，就是由於雙嬌被胡兒偪嫁而遠颺引起的一些事件所構成。幸好主持地下策反工作的韓雅文，安排周到，未壞大計。這就是我寫南迎王師的著墨重點。

二

「南迎王師」的初稿，韓雅文是個幕後人物，不上場。韓順興、韓順隆兄弟安排的雛與後來的演出一樣，但在戲分上，則以能武打的一位爲主。其中暗襲一場，希望由韓順興或韓順隆一人上場起打。可是排演時，大鵬方面的武生張富椿長於打弱於唱，小生高蕙蘭又長於唱弱於打，遂安排這兩人在這一場演出。只得接受演出者的安排，把這場戲改寫成兄弟二人上場。我想，凡是懂得戲而又用心觀藝的人，一定會看出這權宜的脚色安排。

本來，這齣戲的構想，一開始便有了這麼一個意念：一、不寫大場面。；二、不上蟒袍靠將；三、武場悉以短打爲主；四、劇力不恃武場烘托；這多年來，我們軍中的競賽戲，幾乎年年而隊隊都在熱鬧景上去著眼，好像如無武場湊上了個熱鬧景，便無戲可演似的。這是我多年來的反感，所以我寫戲不想走這條路。那裏想到，在演出時還是無法避免呢！

我這齣戲的初稿完成後，演出方面認爲王海波的黃鐘大呂，高蕙蘭的擅專唱做，應安插在這齣戲裏面。起先，爲了使劇中演員能再拔擢幾位過去不曾得得獎的年輕人，（在往年的政策上，已獲獎者，不再給獎。）劇作者縱未受到演出者的指示，也會在這方面有所顧及的。既然演出者提出要求，希望戲中加入王海波與高蕙蘭，已完成的劇本，就不得不再改寫。經過會商，決定要韓雅文上場，由王海波扮演，把小生韓順隆的戲，在唱工上加強。這麼一來，十二場戲改寫

了八場。可說費力大了。

在對詞的時候，演員的意見可多了。甚而認爲這劇本不能用，認爲它沒有高潮戲，尤其結尾太鬆，必須大改才能演，但也未必能「箭冤」。而我則認爲，如能把「雙嬌逃嫁」這一場戲排出來，排得夠水準，前後各場也能照原劇本演出得合乎劇情要求，這齣戲還是有戲可看的。倘使大家另有佳構，非常希望你們放棄這個本子。我寫戲是客串，不是職業，是興趣不是爲稿費，是報命長官的知遇，更不是想躋入戲劇界爭一席地。我不是教授戲劇的，不必藉編寫劇本來作立身的基石。何況，我手頭還有自己的研究工作不能停輟。所以再加改寫的工作，我可無暇擔任了。跟着我出國半個月，歸來時，戲已彩排過一次了。當我看了第二次彩排，知道爲了時間之不能超出一百四十分鐘，刪去了兩場，有兩場的下場（第一、二場），增加流水，詞是他們自己編寫的，却也不俗，沒有再改。只是胡萬戶的戲，刪得太弱了，因而使結尾，失去了原劇的劇力，不是我寫作這齣戲的理想結構了。

我原劇的構想，安排的是三場武打，第一場武打是暗襲，由武生或武小生單打，先一個一個對抄，然後一對五，有唱有打；第二場的武打是救妹這一場，先由韓氏兄弟、魏氏兄妹四人分上走邊，與胡營暗中接應的張明勇會合，再指示登嶺救妹的路線，一個個分別表演特技，再起打，與胡人開打羣擋，救妹下山；第三場的武打是末一場驅虜迎師。原寫劇本是胡萬戶急急上場唸對坐下，還有幾句表白：「那朱元璋業已平定江南，又派徐達常遇春率領大軍二十五萬，過江征討我朝。不知日來軍情如何？且聽探馬一報。」上大報子，探子與胡萬戶都有身段，尤其胡萬戶應在報告軍情，五言四句共爲五報，我所期望的每一報，探子與胡萬戶應在每一報的唸詞中，順應詞句的內容，要有身段的變化還得有面部表情的變化。到最後一報應將

情緒飛炸起來，喳……哇呀……再探，蹴探子，探子翻下。再起唱四句西皮搖板，胡滿么方始

被擾上。與胡滿么對話之後，知道百姓已揭竿而起，大勢已去，再唱四句搖板，吩咐大家喬裝

北遁。這時再上韓雅文等，繞場下。胡萬戶扮商人模樣率家人擔挑上。唱河北梆子，魏鵬飛率

衆追上，認出胡萬戶，胡萬戶拔出匕首拒捕，在刀槍中躲閃翻撲，逃追顛躓，方被捕獲，押下。

再上胡滿么。唱崑牌子曲引，雙嬌追上，唱畫眉序，打胡滿么。可是，由於扮演胡萬戶的孫元

坡，因有血壓不正常宿疾，遂未能照劇本的寫法演出。因而不得不在獲知事態之後，再作困獸

之鬥，於是，一聲「殺」，武打的疊擋子又起來了。在武打的場子上說，又有些地方無法避免

的與救妹有了雷同之處。看來，豈不是藝術上的大忌？

還有，我前面說的，第一場胡滿么的下場唱六句流水，第二場魏鵬飛下場又接唱了七句流

水，豈不也犯了重複之忌。我見大家已經唱了，也就不提意見。本來，這兩場原應是一場戲。

彩排期中，大使王將看了兩次彩排之後，感於張明勇的潛伏胡營尚欠明顯，建議應有明

確交代。遂在搜美一場的收兵之後，張明勇最後下場，唸了兩句：「且住，不免將此事報與韓

老丈知道便了！」救妹完成之後，再爲張明勇加了一段說詞，「魏小姐已經救出，你等暫回韓

老丈那裡，候王師起義。某再回番營內應，……請。」以及在末一場前，再加了一段艷嬌被救

後回家見母，張明勇再上報南師北伐情形，通知韓雅文等驅虜迎師的時機到了。若此數處，都

是遵照王上將軍的指示增添上的。

三

這齣戲從初稿到演出，改變最多的是第一場。初稿的第一場是魏小飛上唸大段數板，交代

他這一家人的身世以及胡兒侵占中原後，民不聊生的環境。王大使認為這樣上場，頗嫌單調，於是我又把這原寫的第一場改為第二場，第一場寫韓雅文上，由王海波飾演，先由胡滿么率眾在牌子中上場蹴球，韓雅文帶領一批貨車經過，胡滿么在陽關道上蹴球，不准韓雅文車輛經過。逼得韓雅文忍氣吞聲改道。在研究劇本時，排演者認為球不易處理，我告以不用實物，以身段演出球的存在即可。結果，意見紛歧，趙榮來提議由魏家兄妹人等演藝開場，啓幕就是一個熱鬧景。胡滿么經過發現了雙嬌，遂起迎娶之心。經我考慮：①與劇情有違，胡人侵略中原，馬戲已歇業。雖可說他們兄妹不願放棄這一行業，仍不忘時時練習。我却認為此一劇情，不是魏鵬飛還在暗中策反地方，伺機抗暴，南迎王師的人物，願意這樣做的。②馬戲的舞技，國劇的演員未必表演得出色，只是形式化一下，那就無意義了。所以我認為蹴球上較好，韓雅文一出場也有了唱作。廖苑芬則說：「兩個旦脚在拷子一場初上，多不搶眼。」這句話却提醒了我，這兩旦脚既是這齣戲中的主樑，初上場似應排場些。這纔改成打獵上。第一場方始這樣寫定。

但為了要高蕙蘭能夠多唱幾句，除了在暗襲這一場為他加寫了一段西皮慢流水、流水，唱娃娃調，唱娃娃調，又特別在逃嫁一場之後，再加了一場戲「陰錯陽差」，寫韓順隆魏小飛等人在蘇河迎候二嬌（馬元亮尚擬為之編譜一段特別的新腔，不用皮黃，或改為梆子或崑曲）之後，魏小飛再跼馬上，唱一大段流水、快板（馬元亮尚擬蹦時未到，二人沿沂河尋找的一段戲。先由韓順隆跼馬上，寫韓順隆魏小飛再跼馬上，二人見面，深天將明亮，不便繼續尋找，便雙雙相約去報知韓雅文。這場戲也因時憾彼此都沒有尋見雙嬌，有人說高蕙蘭在這齣南迎王師中沒有發揮長才，這是限刪除了。也因而減少了高蕙蘭一場戲。

劇本的缺點，不能責備蕙蘭。

四

這齣戲演出之後，頗受推崇的一場戲是逃嫁。聽到一些好評，心頭亦頗慰然。總覺得這點心血沒有白費，排者演者也都盡了心力。這一場戲是我一開始構想到這一故事時，就如此設想它了。

起先，情節不是這樣，第一匹馬陷入獵狐穴，雙騎馬行進一段，遇河欲渡，船小馬不能乘，把馬繫在船尾，希望馬隨船涉水。行船時，馬不下水，一人下船用篙毆打，馬掙脫繩索逃走。寫完後，從情理上演示了一番，認為顧慮太多，又是船，又是馬，又是人，都得有動態演出，一一交代給觀眾，在處理上頗多困難。為了在雙騎馬的舞蹈身段之後，尚擬增加二人搖船的一些戲，又不得不把馬處理掉。遂設想出招魂人的出現。二嬌為了不驚動招魂人的招魂，更為了不暴露二人夜逃的行藏，搶前走到招魂人的前頭去。不想牽馬走入樹林，棲鴉驚飛，把馬駭跑，只餘下徒手二人了。於是在此為妹妹安排了心理情緒的轉變，她不願逃了，要回去與韃子拚。姐姐稍長，性情冷靜些，勸妹妹不可逞強，繼續前行，走向河邊，尋船順流而下。不想渡頭有船而夜深無有舡公，只得二人上船自行撐划，原寫下場時，尚有韓順興划船迎上，增加了一些兩船相碰以及二人換船的身段，然後武生唱崑曲駐馬聽，急急搖船，三人在船行身段中圓場下。但因時間關係，韓順興也不能上了。

本來，我寫這場戲的下場，是撞入蘆葦叢中，二人在蘆葦中穿出登岸，未暇多所辨別，又遇見了夫婦二人棄嬰；秋懑一場，尚有嬰兒的顧慮。天亮了，路上有了行人，二女轉道進入尼庵，把棄嬰拾抱在懷。後來鑑於搜美時，嬰兒的處理，頗多困難，除了置之死地，別無他法。這樣一來，拾子的戲，豈不是太不仁了嗎？不得不把棄子拾子的戲

捨棄。說來，這也是編劇過程中的一個小過節而已。記此以徵此劇編寫時，在寫作上的演變。

實則寫小說也會發生類似的情形。總之，戲劇情節的演變，尚有舞臺受到局限呢？

五

戲劇是兩階段的藝術，劇本必須符合演出的條件，演出也必須符合劇本的要求。王大使叔銘將軍曾不止一次的強調說：「劇本不能幫助演員，演員則能幫助劇本。」換言之，再好的劇本，如無好演員，也表現不出戲來，相反的，如無好劇本，再好的演員也演不出好戲來。戲劇有故事有情節，有人物的性格更有情節的變化與故事的結構，全牽擊著演員的個體與整體。老戲迷之所以喜歡老戲，正因為老戲的劇本及人物性格，早已有了定型，演員的藝術表現，也早有了規範，他們要觀賞的就是那些藝術上的型範。新編的戲，要靠演員去定型，是以演員對新戲的演出，豈不是要多花些氣力呢！

劇本的寫作與演出，應有密切的配合。按理說，劇作者不應以演員為編劇的目標，應以劇情所適應的腳色為編劇的鵠的。在演出方面，應以劇情所需求的腳色去安排演員，不能因演員去改動劇情，改動唱唸。但演出者應為了演出上的劇力發揮問題，提出技術上的意見，要求劇作者修改劇本。劇作者如認為演出者的意見，與劇情有違，可以不接受。這些，都必須劇作者與演出者合作無間方可。

由劇本的完成到演出於舞臺，對劇作者與演員雙方面來說，都是一段相當艱苦的階段，如不密切合作，劇本與演出，勢必有其兩失的缺點。

六

最後，我對一年一度的國劇競賽，想藉此略抒淺見。第一，今天的競賽辦法，業已實施多年，需要改了。試想，每年四部新寫劇本的演出，十餘年來，已演出了新劇五十部以上了，縱然年年有冠軍的產生，却又何嘗有一部戲，能與老戲同等列，演出不衰？豈不是要改競賽辦法嗎？第二，有人在閒談中論及這些問題，他們認爲競賽辦法可改爲每年四隊合演同一劇本，此一劇本由國防部統一徵求，統一審訂，發文各隊共同排演。這樣，必能爲國劇演出一部成功的戲來。在演出技藝的高下上，也容易評判。第三，不取新編，改編老戲也可以，但必須把老戲新創達百分之五十以上，作爲競賽劇本的要求。這樣，豈不是比我們請人改正老戲的效果高嗎！

敬希主持競賽業務部門，參研之也。

二三、我編寫「碾玉觀音」

宋人小說「碾玉觀音」，本來就是一篇情節頗爲誘人的故事，見於「京本通俗小說」及馮氏三言的「警世通言」。在嘉靖年間的晁氏「寶文堂書目」中，題作「玉觀音」，馮氏則題爲「崔待詔生死冤家」，下注「宋人小說題作碾玉觀音」。可見這篇小說的原始名目就叫「碾玉觀音」。民國以來，首由林語堂以英文改寫，介紹於西方文壇，亦深得好評。距今二十年前，姚一葦先生改寫成話劇，由馬驥等演於國立藝術館。雖然我對舞台設計的台階參差，大不表贊同，認爲那樣的舞台設計，阻礙了戲劇演出，曾爲文論述。但對姚先生的改編，則認爲極適於國劇舞台，良應以國劇舞台的時空處理排演之。今春在亞洲戲劇節會議席上，曾向一葦先生表示，有意改編他的「碾玉觀音」搬上國劇舞台，姚先生欣然同意。可是今天復興劇校演出的「碾玉觀音」，則非依據姚先生改寫的話劇本而來，乃據宋人原小說改寫的。說來，則局於演員問題而不得不放棄原先的設想。因爲，如依姚先生的藝術觀，秀秀一脚非用青衣不可。如依原小說，則用花旦。於是，我的構想便著眼到老友程景祥身上。再說，如依原小說的情節改編，出現於舞台上的戲劇效果，比姚先生筆下的抒情戲，要活潑多了。遂放棄了姚先生抒情戲的編寫，改用原小說情節處理。

我下筆處理「碾玉觀音」時，在在爲了不損失原小說的情節爲主旨。是以我這部「碾玉觀音」的劇情，總期絲絲入扣於原小說的情節。連原小說前面的入話詩詞，也一句不漏的編入序

曲，把結尾的七言絕句，也改寫成尾聲。雖然，如把序曲與尾聲全部演出於舞台，戲幅略大，

非今日一晚演出時間所能容。因而這次復興劇校的首演，略去序曲與尾聲。光是這些，演出時

間可能要一百六十分鐘以上呢！

劇情區為十二場，第一場家宴，主旨在介紹全部主要演員，以及劇情的核心——碾玉觀音。

第二場寫秀秀鍾情於崔寧的情愛執著，以啟後面的劇情發展。第三場寫郡王府回祿，秀秀刦財

逼崔寧成婚。第四場即遠颺潭州。第五場六場寫郭排軍派往潭州探望劉兩府病症，巧遇崔寧在潭

州，所製玉觀音靈驗已名揚地方。原以為此二人已葬身火窟，不想二人逃亡潭州也。歸而報告

郡王，因有第七場之怒判。崔寧脊杖四十，押到建康限地居住，秀秀則亂棒打死埋於後花園。

第八場寫秀秀魂隨崔寧，同居於建康。第九場寫郭排軍因公至建康，順便一探崔寧時，見秀秀

也在店中，驚而回報郡王。郡王不信人死還能復活，郭排軍以軍令狀抵實不諉。於是第九場遣

郡王指示以輦車縛秀秀來。不想一路上秀秀在輦車上作鬼弄郭排軍，到得郡王府反而輦車空

空，人已不見。第十一場郡王念郭排軍有功於他，未忍以軍令狀從事，乃以花棒八十，開脫了

郭立的死罪。第十二場寫崔寧既知秀秀乃一鬼魂，心生恐懼，同居之岳父母，亦不辭而別。治

返臨安，方知同居之岳父母亦鬼魂也。正愁無路可投，秀秀鬼魂追來，引入錢塘江投水，雙雙

載浮載沉以逝，劇終。

本劇在主題上，仍依本原小說，只在劇情上略加強調並予血肉充實而已，未再多所附庸或加

他意。但在劇情上，為了舞台藝術，為了國劇特色，不得不在歌舞兩大主題上，予以血和肉的

充實與脈絡的貫連。所以本劇的情節，雖血肉乃我為之新生，骨骼則為原小說之架構，我只是

在劇情上另予設想。是以我這本「碾玉觀音」的主題，仍是原小說所要表達的：㈠秀秀的貪財

贅情；㈡崔寧的優柔寡斷以及不能拒美色於當前；㈢郭排軍的多口；㈣郡王的浮躁情性；斯四者，即原小說的主題表現。意爲秀秀與崔寧二人悲劇之形成，不外此四根由也。本劇，則除了這四大造成悲劇的理由之外，兼在強調秀秀對情愛的執著，崔寧沉浸藝事，憾而未免膽子太小，又太無主張。如果說，這部「碾玉觀音」戲劇之編寫，有無我個己的獨創精神，讓我自己說，也只此一點而已。

老實說，我在編寫本劇時，特別用心於國劇藝術的舞台結構，以及國劇的特色歌與舞。期使歌舞豐饒，秀秀、崔寧、郭立都不僅要歌，更要舞。郡王的架子，更得有「十足」的表現。不僅「明鬼」、「花棒」、「逝水」（最後三場）要有載歌載舞的表演，其他各場，亦無不內蘊歌舞情懷。這齣戲由復興的程景祥與曹復永首演，必能爲本劇樹立了楷模。劉伯祺校長要我加寫的第二場幽情，使秀秀的性格益加凸出，此一點睛的意見，異常生色，特在此說明之。至於本劇之演出效果如何？還乞雅意君子，觀後賜正焉。（本劇已於七十一年六月十二日在台北國軍文藝中心初演，特此說明。）

二四、說「碾玉觀音」序幕

一

在唐宋傳奇小說中，宋人的「碾玉觀音」是一篇家喻戶曉的故事。凡是文學史家在論到小說的時候，總不忘提到「碾玉觀音」。距今四十年前，林語堂先生曾用英文改寫了這篇小說，介紹給西方文學世界。姚一葦先生把它改編成話劇，先演出於舞台，又搬演於電影；在電視劇中也演出過。可惜故事情節，均非原著。如今，魏子雲先生非常忠於原作地把它改編成國劇，且較之原小說，是更加戲劇化，也更加有趣味了。

「碾玉觀音」的主題，在感嘆青春的消逝。劇中的這一雙青年男女——秀秀與崔寧，都習有絕世的手藝，秀秀的巧手能繡，繡得可奪天工；崔寧的巧手能琢，琢得形相如生。可是這一雙具有絕世手藝的青年男女，卻正在青春時期步上了悲劇。那麼，這兩人的悲劇是怎樣形成的呢？「碾玉觀音」便提出了這個問題。

二

原小說的開頭，引述了前人的詩詞十餘首，作爲小說的「入話」，或稱「楔子」以及「得勝頭回」。通常這類入話，都先點明了故事的內容與主題。「碾玉觀音」頭上的十幾首詩詞，先唱三春之美，再嘆春歸無覓的感傷。那麼，春歸應怪誰呢？怨東風把春吹落了；怨春雨把春

打落了；怨柳絮把春飄去了；怨蝴蝶把春搭去了；怨黃鶯把春啼去了；怨燕子把春銜去了；全不是。「祇怪那九十日春光已過，春歸去了！」可是，秀秀與崔寧的青春悲劇，則不是「春光已過」，而是在春花盛開中凋殘了。與「風雨不來春亦歸」的自然之情，可就不一樣了。

本劇的「序曲」，所演示的就是「嘆春歸」，請看：

（丑扮兄，旦扮妹，先後舞上。）

（在春光旖旎中歡快舞蹈。）

（丑唱）：

先自春光似酒濃，　時聽燕語透簾櫳；

小橋楊柳飄香絮，　山寺緋桃散落紅。

（丑旦合唱）：

鶯漸老，蝶西東，　春歸難覓恨無窮。

侵堦草色迷朝雨，　滿地梨花逐曉風。

（旦）啊呀哥哥！（聲情哀惋地）

這暮春煙景雖好，可惜這綠肥紅瘦，春將歸去了！嗐！都怪東風無情，哥哥你來看哪！這遍地的花片，不是東風吹落的麼？

（丑）啊呀妹子！你莫怨東風！

（雙雙起身段）

（吟）春日春風有時好，春日春風有時惡；

不得春風花不開，花開又被風吹落。

（旦）啊哥哥，如此説來，這春色闌姍，既怨不得東風，就要怪那春雨！

（雙雙起身段）

（吟）雨前初見花間蕊，雨後全無葉底花；

蜂蝶紛紛過牆去，却疑春色在鄰家。

（丑）噯！看來嗏！春歸也不干雨事！

（旦）怎麼？也不干雨事！

（丑）是啊？不干雨事，都怪柳絮無情喲！

（旦）如此説來，春去也不關柳絮事，是蝴蝶兒採將春歸去！

（雙雙起身段）

三月柳花輕復散，飄颻澹蕩送春歸；

此花本是無情物，一向東飛一向西。

（旦）花正開時當三月，蝴蝶飛來忙劫劫；

採將春色向天涯，行人路上添淒切。

（丑）（節奏加速）也不干蝴蝶事，是黃鶯啼得春歸去！

（雙雙起身段）

花正開時艷正濃，春霄何事老芳叢。

黃鶯啼得春歸去，無限園林轉首空。

（旦）啊哥哥！不是黃鶯是燕子啣得春去了！

（雙雙起身段）

妾本錢塘江上住，花開花落，不管流年度；

燕子呵將春歸去，紗窗幾陣黃梅雨。

（丑）啊妹子，莫怪那風雨絮蝶？

（旦）也莫怪黃鶯燕子！

（丑旦）（仝白）祇怪那九十日春光已過，春歸去了！

（雙雙起身段）

（合吟：）

怨風怨雨兩俱非，風雨不來春亦歸。

腮邊紅褪青梅小，口角黃消乳燕飛；

蜀魄健啼花影去，吳蠶強食柘桑稀。

直惱春歸無覓處？江湖幸員一養衣。

（旦）啊哥哥！你我已將春詞唱完，這後面還有無有啊！

（丑）怎說無有？這葬送青春的故事麼，還在後面呢！

（旦）還有葬送青春的故事在後面哪！

（丑）是啊！後面的故事長的很呢！

（旦）那麼，哥哥你說來我聽啊！

（丑）嗳！不關我的事，說它作甚？啊妹妹！你我後台歇息。

（以丑與花旦討俏的身段下場。）

三

瞧！這兄妹兩人到後台休息去了。這戲是怎樣一個葬送青春的故事？敬請諸君觀賞！

四

（上集演完之後。）

諸君把戲看到這裡之後，已經知道秀秀與崔寧這一雙青年男女，自郡王府別院失火之後，秀秀順手在火場中檢拾了一些財物，偕同崔寧遠颺到潭州安居下來了。想不到郭排軍會派到潭州公幹，更由於崔寧的手藝高，碾製的玉觀音靈驗，名揚四方，使郭立想到這位碾玉匠崔寧，究竟是燒死了，還是逃到了潭州？

如今，郭立業已親眼見到秀秀與崔寧，並未葬身火窟，居然在潭州安居下來，開起碾玉舖來了。他要回去報告郡王，當郡王獲知秀秀與崔寧未死，劫財私婚遠逃他鄉。這位脾氣暴躁出了名的郡王爺，將如何發落？敬請觀賞下集。

五

（下集上演前）

我們這「碾玉觀音」的故事，上集業已演了一半，這時候的咸安郡王，已經知道了秀秀與崔寧安居在潭州的事，所以他就大發脾氣。把秀秀崔寧二人提得回來，一間全是秀秀主動，遂把崔寧發交建康限地居住，把秀秀打死，埋在後花園內。想不到秀秀又能復活與崔寧在建康共

同起居，又生活了不少日子。有一天，郭排軍到建康去探望崔寧，居然看到已死的秀秀，竟活生生坐在崔寧店中。這一驚非小，趕快大馬奔回京城，把見鬼的事，報告了郡王，郡王不信，要郭排軍提來法落。用輦車去載，沿途把秀秀綑縛在車上，但押抵府門，車卻空無一人，秀秀不見了。郡王認爲是郭排軍鬧鬼，打了八十花棒，趕出府去。

崔寧獲知秀秀乃一鬼魂，也驚懼返回臨安。原說去見與他共同生活的岳父母，一問方知他的岳父母也早在秀秀打死之後，也投水死了。在建康與他共同生活的岳父母，也是鬼魂。正在恐懼不知投向何處時，秀秀來了。一如往日，雖恐懼不敢接近，但却不能自主，只得尾隨秀秀投入錢塘江，隨波逐流，載沉載浮而逝；故事就這樣結束了。

現在，請先觀賞這兄妹二人，對這個故事，如何寄於感慨！

（丑旦兄妹二人在音樂中舞上）

（丑唱）

茫茫千古一棋枰，
到了輸贏一紙空。
何必發狠弄人命；
森羅殿前必失威風！

（丑旦合唱）

閒言語，少傳誦，
惹來是非不安寧。
月白風清不用爭，

忍忍讓讓有昇平。

（旦）哥哥！話雖如此，人誰不爭？

（丑）我們不耍威風！

（旦）我們無威風耍呀！

（丑）哎呀呀！這閒言語麼？

（丑旦）也少傳誦啊！

（雙起身段）

閒言語，少傳誦，

惹來是非不安寧；

惹來是非不安寧！

（重句）

（雙雙舞下）

瞧！他們兄妹倆又到後台休息去了！

下面的戲，敬請觀賞！

六

（逝水完後。）

（丑旦兄妹雙雙舞上）

（丑）錢帛金珠籠內收，

若非己有莫貪求。

親朋道義因財失，

父子懷情為利休。

（兄妹合唱）

急縮手，且抽頭，

免使身心畫夜愁；

兒孫自有兒孫福，

莫與兒孫作遠憂！

說：金錢俱是身外物，

生未帶來死也帶它不走！

（丑）還有那

（雙雙再起身段接唱）

休愛綠鬢美朱顏，

少貪紅粉翠花鈿。

損身害命多嬌態，

傾國傾城色更鮮。

（兄妹合唱）

莫戀此，養丹田，

人能寡欲壽長年；

從今罷却閒風月，

帝悵梅花獨自眠。

說：噢！為人莫貪美朱顏！

人能寡欲壽長年！

那麼秀秀與崔寧的悲劇，與財色有關了？

（丑旦　兄妹再起舞介）

（旦唱）財色二字他們把青春送，

絕世的才藝沈幽冥。

（丑唱）那郭立挾恨把閒言誦，

幾十花棒苦求情。

（合唱）喜怒哀樂生由自，

人生如戲，戲也人生！

（幕徐徐落；劇終。）

說：戲已演完，這齣戲演示些什麼問題？想必觀眾都有自己的看法。今天，我們請到幾位專家來討論這齣戲的編寫與演出等問題，敬請繼續聽聽他們的意見。

（本文乃為「碾玉觀音」在電視上演出時的講說辭，後來，此劇未能在電視上演出，這篇文辭，也未播出。印在書中，似乎可以幫助讀者對「碾玉觀音」有所了解。）

二五、我如何改編「荀灌娘」

一

凡是看過老本「荀灌娘」的人，無不詬病於荀灌娘的那位哥哥荀常之語無倫次。再說，劇情也只有荀灌娘改裝後兩場戲可看，其他，幾無佳韻可賞。雖說，這齣戲是荀慧生的本子，顧正秋來台後，曾不時演出過，但終究不是一齣值得令人喝采的劇本。

今（七十二）年，國軍的劇藝競賽，以改編老本為主旨，大鵬期我執筆，我遂提出了改編荀灌娘的計畫。

原計畫自是以荀灌娘為主，但若是援用了老本的情節，只能採取兩種改編的方式，一是改正荀常的詞句，二是改正荀常的脚色。經查晉書，荀崧有傳（列傳七五），崧有二子，長荀蕤，字令遠，有儀操風望，雅為簡文帝所重。時桓溫平蜀，朝廷欲以豫章郡封溫。蕤言於帝曰：「若溫復假王威，北平河洛修復國陵，將何以加此？」於是乃止。轉散騎常侍侍少府，不拜。出補東陽太守，除建威將軍吳國內史；卒官。試想，荀灌的哥哥荀蕤，不惟有寵於簡文帝，且位至軍師，名著青史。怎能以丑脚易以「荀常」諧音「尋常」之名辱之？自應採取第二種方式，把荀灌的這位哥哥荀常，還原於歷史。再說，荀灌還有個弟弟，名叫荀羨，功業令名，尤愈乎其兄。荀灌縋城出襄陽，前往宛城荆州求援，也載於晉書崧傳，謂：「……崧遣主簿石覽將兵

入洛，修復山陵，以勳晉爵舞陽縣公，遷都督都荊州江北諸軍事平南將軍，鎮宛；改封典陵公。

為賊杜曾所圍，石覽時為襄城太守，崧力弱食盡。使其小女灌求救於覽，及南中郎將周訪。訪

遣子撫率兵三千人，會石覽俱救崧。賊為兵至散走。」於是，我便依據上錄這些史實，進行

「荀灌娘」一劇之改編構想。

若依史實，荀菘一腳，自應以小生飾演。

在改編構想進行過程中，王叔銘將軍召我討論改編荀灌娘一劇的計畫，曾特別囑我務必把

王海波的黃鐘大呂安排到劇中來，俾能助之以展長才。但荀灌娘一劇之淨腳，捨杜曾而外，幾

無其他腳色可以安排淨腳的唱工戲。當然，如照史書論，杜曾是賊人杜敦手下的一員猛將，例

應以武淨飾演，可是王海波的長才是歌不是舞，乃銅錘而非架子。所以，為了王海波，遂不能

把杜曾一腳寫成反派的腳色。不得已而再讀晉書，選用了八王之亂的史實，以及王敦專政後竟

叛國的兩段歷史，構成了這本「新編荀灌娘」的骨骼。我創造了一位新的杜曾，不再是晉書中

的賊將，而是長沙厲王的部屬，曾勸長沙王不要起兵，未蒙採納。但長沙王敗後，杜曾身受牽

累，因而畏罪潛匿於楚之雲夢山區，嘯聚兵勇，以求自保。以除奸勤王為藉口，威脅荊襄，動

盪南疆，屢勸不服。且為杜曾增加一女，期以助長戲劇情節上的穿插，達成劇藝表演上的效果。

「荀灌娘」的改編構想，便是在這種情況下形成的。如果說，該劇的改編，受到團隊的影

響，亦僅此而已。其他，自還有腳色安排的顧慮，但不算太大的影響。

二

在構想情節發展，以及腳色安排的時際，除了高蕙蘭王海波二人的戲分，王將軍囑我能多

安排些唱工，其他，我都未作顧慮。不過，我的初意是以王鳳雲飾荀灌娘，楊蓮英飾杜小環，不想稿成之後，杜小環的唱太多了，而且戲分還比荀灌娘重些。像這種情形，都不是我未下筆前的構想。雖說，我在下筆之前，場次與腳色，都已安排妥當，但在寫作過程中，却受到了情意如閘水洩洪似的沖激，成章後已去初意甚遠了。

戲劇的故事情節，與小說應屬一途，最講求的應是結構，不但要重視圓實，更應有其起伏。結構雖然圓實無缺，若無起伏動盪，則勢必失之平淡，那就會步上行家說的「溫」。反之，若是一場場都有高潮戲，而結構則散漫無章，豈不更被行家們視之為「雜湊」！這一點，是我在寫作進行時，極為注意到的一個問題。

「荀灌娘」一劇的初稿是十二場。

第一場：「孤忠」。寫杜曾父女在接得襄陽太守來信，威脅他速作勤王決定，否則發兵圍剿。杜氏父女何懼乎此！雖杜女小環，要圍攻襄陽，杜曾則堅持不可。認為若是動兵攻打襄陽，那就真的成了叛國之徒，那是忠臣的本意？於是小環建議每日校場點兵，到山前山後山左山右演武示威。同時，覆書襄陽，說明他「不除王敦，誓不勤王」的堅定意志。我之所以在第一場如此穿插，目的乃在引發全劇的情節發展，都關鍵在杜曾的「不除王敦，誓不勤王」這一孤忠的心態上。可以說，我這本新編荀灌娘的全部情節，都從杜曾的這八個字出發。

第二場：「籌箸」。寫襄陽方面的荀崧太守，接到杜曾的覆書，益發認知了杜曾的孤忠心志。他之所以要如此堅持「不除王敦，誓不勤王。」固由於王敦確是誤國權臣，而杜曾也確有畏罪心態。因而荀崧有遺愛子上山，權作魯連，面曉大義，期能說服的想法。於是兄荀蕤求教於妹，引出了荀灌娘的機智過人，早在家庭中出人頭地，父也議於她，兄也商於她。把荀灌娘

的重要性，在她初上的這一場，便交代出來。同時，也符合了歷史。試想，襄陽之圍，有兄不遣，偏遣她這位妹妹出城求援，自可想知她比哥哥能幹得多。（史說荀灌求援時，年十三歲，本劇則烏之加大歲數，擬爲十六歲。不過，劇中並未明寫。）

第三場：「揚威」。寫杜小環率兵勇在雲夢山的前後左右，演武示威。以之與第二場的情節銜接。

第四場：「魯連」。寫荀灌銜父命，攜帶重禮，上山作魯連之任。不想，杜小環一見荀灌，頓生愛意，且誤以爲荀灌的來此，頗有美男之計，來誆她父女下山勤王的意味。遂發奇想，擒之登山，擬說服父親招荀灌爲婿，相偕下山勤王，斯可兩全其美。情節直銜第二場。

第五場：「遣懷」。寫荀灌上山，妹荀濧在家志忘不安，不知兄之此行，是吉是凶？愁悶至極。婢女茜兒見小姐愁眉不展，力促小姐花園賞花。到了花園，雖爲鴛飛燕舞天桃噴火楊柳吹煙的景致，頓時揮發了內心的煩愁，突聞烏鴉喧叫，家院又來傳喚，說是老爺有重要的事，要小姐前去相商，在此銜接上荀灌被擒上山去，襄陽已得到報告了。

第六場：「樽姐」。（見杜曾便釋放了，）寫荀灌擒上山後的情形，杜曾竟設宴以貴賓之禮接待。可以想知荀灌被擒到山，在樽姐之間，小環所期者，是她的婚姻之事，荀灌所期者，仍舊是「不除王敦，誓不勤王。」本來，杜曾的「休把奸臣列爲首，胡兒方是朝臣憂。」杜曾所期者，那裏想到荀灌錯言了一句「赦罪責功美名留」，激怒了杜曾，更惱了小環，居然再怒去校場點兵，她要發兵攻打襄陽了。

事已至此，連杜曾也意想不到，只有送荀灌下山，任由事態發展而已。

第七場：「聯防」。寫襄陽方面，獲知杜曾動兵，乃商討對策，荀灌娘提議荊（州）襄

· 208 ·

（陽）宛（城）三鎮聯防，她願策馬率五百名精兵，向荆州求援。襄陽方面的應戰，便這樣決定了。於是荀灌娘便改裝荆州求援。

第八場：「圍城」。寫杜小環起霸、坐帳、點將、發兵。銜接第六場的杜小環一怒下場。

第九場：「求援」。寫荀灌娘改裝馳往荆州乞援，銜接第七場情節。

第十場：「合兵」。寫荆州太守派其子周撫率兵三千人前往襄陽馳援，路遇荀灌娘，以兄名荀崧與未婚夫周撫合兵，趕返襄陽應戰解圍。

第十一場：「輪戰」。寫荀灌娘與周撫合兵與杜小環交戰；輪番大戰。劇藝之大開打也。

第十二場：「義旋」。寫王敦叛，聖旨赦免杜曾附從長沙王叛國罪名，着與荆襄兵馬合兵平亂。荀崧與荀、杜兩家父執，先後趕往戰場，傳達聖旨，速令雙方收兵。當場宣布合兵勤王平亂，亂平之後，爲三家兩對兒女完婚。喜劇結束。

上述十二場，是初稿的情節結構。

雖說，這一結構在排演時，鑑於時間超過了競賽的規定，不得不略加減縮，遂把第八場刪除，末兩場合而爲一，只餘下十場。又爲了字義清楚，把場目改爲四字句，㈠一片孤忠㈡游說再簡㈢四路揚威㈣魯連訪山㈤春園遣懷㈥聯防荆宛㈦折衝樽俎㈧荆州求援㈨兩路合兵㈩志在勤王。場次雖然經過歸納刪減，業已減少，但故事的情節結構，並未受到破壞。王安祁小姐則認爲「全劇的主要結構建立於勸降招安的過程上，戲劇性十分薄弱，勉强敷衍爲十場，不免予人生拚硬湊之感。」眞沒想到，我改編荀灌娘的這一番煞費心血的創意構想，竟獲得一位研究戲劇的青年博士，給以「勉强敷衍」與「生拚硬湊」的評語，雖感悵然，却也深爲珍之。

按理說，作品既經發表，評優評劣，作者都不應解說什麼，因爲作品的本身，就是主要的說明。可是，如果評者之評，出自誠摯，且觀感只是隨感而發，未曾認眞探討，竟抒發了「十分失望」之歎！作者基於「得失寸心知」的心情，爲自己的這本心血之作，解說幾句，或未爲過吧！

三

我們的傳統劇藝，以歌舞爲藝術之兩大演出主要骨幹，是以編戲者應著眼於歌舞的安排。我的這部荀灌娘之重寫，既已決定將故事情節的發展，假以杜曾之輔長沙王叛國失敗而嘯聚山林，企圖以「除奸勤王」爲藉口，作爲全劇的衝突起點，自應把劇力的架構，建立於勸降招安的過程上。因爲，我筆下塑造的杜曾，不是反派人物，以劇情說，他不是一位叛國者，他是一位忠於王室而憤恨權臣王敦當國，且又自愧追隨了長沙王造成了叛國罪名的畏罪心理；可以說，杜曾的嘯聚山林，是一種進退維谷的處境。這些，我都在劇詞中寫明白了。第一場，杜曾上場唱出的第一句二黃慢板：「嘆皇室王道墮八王爲亂」，即已點名杜曾不是叛亂分子。在唸白中，更表明了杜曾在長沙王起意作亂時，曾經規諫，未獲採納。他說：「是他不納忠諫，終至亡國喪身。」而且，在杜曾與荀崧書信往返間，字裏行間，也充分表達了他的孤忠心情。這些，我已明白的寫在第二場的荀崧唱唸中：「手拿着杜曾書我反覆思量，信中的言和語感人肺腸，他恨那王處仲欺君罔上，並無有不良圖聚兵山崗。嘆杜曾一片孤忠失斗向，他要我聯石覽、盟周訪，共除王敦合兵荆襄；他那裏口口聲聲奸賊謗，實則是叛臣無路自栖惶。可憐他滿腹恩怨心迷惘，忠告他臣子不可自主張。我有心遣蓀兒學魯連榜樣，說服他返正途步上義方。」（白略）對於

　　杜曾這個人物的性格，這番話不是介紹得夠明白嗎。再說，對於杜曾這一腳色的此一性格，在全劇情節演進過程中，我是始終緊緊掌握着的。不信，觀劇者與劇本的讀者可以細心向全劇情節的演進過程上去探討。

　　如果，不爲杜曾安排了一個女兒杜小環，杜曾的這一片孤忠的性行，可就不易處理了。如果沒有杜小環，杜曾的此一孤忠心性，則易走上「剛愎」性格去塑造他，那這齣戲勢必引發荊襄大戰不可。我本人是一位深受孔孟學說薰陶有年的明經之士，在意識上決不會步上這條殺伐的道路。因爲杜曾是忠臣，只是忠之不當，怎能逼他走非戰不可的道路。所以，我安排了一個杜小環，作爲杜曾性格的緩衝。杜小環是女孩，年幼，雖有智有勇，終不如長者練達。而且，苣蔻少女往往以情爲重，遂有「魯連訪山」這一場突發的戲劇性的劇情安排，以及「折衝樽俎」這一場結尾的發兵進攻襄陽行動。這些，都是我用來爆炸劇情火花出煥采的手段。想不到王安祈小姐居然認爲這一場「魯連訪山」寫杜小環對荀菉一見鍾情，安排得極不合理。且說：「小環乍見荀菉卽認是美男之計，進而大膽的主張何必定要鳳求凰。這段流水唱詞實在可說『突發奇想』！……」王安祈小姐還是一位小姑獨處的少女，居然有此說法，使我大惑不解。按劇情，荀崧勸降杜曾，杜曾以「權奸不除，誓不勤王」爲藉口，簡札往還，積有時日。如今，業已到了攤牌的階段。那荀崧突然派遣他那儒儒雅雅風流個儻的俊秀兒子荀菉上山，自稱是襄陽太守之子，口口聲聲要見杜將軍，有要事相商。良非杜小環先所逆料。在一位二八年華的少女心情來說，又怎的不會產生「莫非他美男之計要把我來誆」，處於杜小環的那種現實境況，這種突發奇想的少女心理，是自然的。王安祈小姐既是中文研究所研究戲劇的研究生，當然讀過不少傳奇或雜劇的作品。請教王小姐，像杜小環這個人物的這一「奇想」的突發，能

枚舉出多少？至於杜小環這場戲的心理表達，屬於演出方面的事，留在最後再說。

這齣「荀灌娘」的改編，對我來說，自感缺失的部分，是未能把荀灌娘的戲分，強過杜小環，對比起來，荀灌娘的戲分，顯得弱了。這是我個人深感遺憾之處。說來，乃由於寫作時，不得不順應意識的流洩，正如東坡先生所說：「吾文……但常行於所當行，常止於所不可不止。」當文思如泉湧時，如何還能依據原構想的框框塡入呢。不過，飾演荀灌娘一脚的演員，藝術的工力與飾演杜小環者等具，自可並駕齊驅而平分秋色呢。但如以「荀灌娘」作爲劇名，荀灌娘的戲可就嫌少些了。

四

正由於荀灌娘是一位歷史人物，而且是正面人物，主要人物，在塑造荀灌娘的時候，則未嘗出乎歷史範疇，不僅塑造了這個女孩的機智，愈乎兄長，且有刀馬之勇。這一點，則仍依循了老本的路子。由於劇情改弦更張了，荀灌娘的戲劇場子，自是另一番氣象。但仍未出乎老本子的範疇，相信觀衆可以從荀灌娘的場次，吟味到老本子的餘味。

雖說，國劇的藝術主體，是歌舞兩大主幹，編劇者應依循此一藝術原則下筆。但每一場次的歌舞穿插，却也不能不合劇情，尤其不能違悖劇中人物的性行與心理過程。筆者我一生從事小說的研究與戲曲的兼愛，對於戲曲藝術的原理，却還懂得。譬如荀灌娘的這一場「春園遺懷」，王安祈小姐認爲：「劇中最不合理的一場當屬『春園遺懷』，荀灌娘這位巾幗英雄，在兵亂將至的時刻，竟與丫頭茜兒携手遊園賞春。這場堆砌了許多濃艷雕飾的文詞，安排了許多雙人對襯的身段，舞台上看似繽紛繁華，實則全屬無謂，與全劇風格更爲不諧。」讀了王小姐這一段

評語。我非常難過，難過的是，一位從事戲劇研究的人士，居然沒有看到荀灌娘上場時的愁眉

沉思，以及丫頭茜兒的這段唸白：「喲，小姐，瞧妳哪！還是這麼愁眉不展，咳聲歎氣的！妳

放心吧，我想大公子滿腹經綸，能言善辯，此番上山去說服那杜曾，一定不會辜負老爺子的期

望的。妳哪！就放心吧。咱們還是到花園去散散心吧，走吧！走吧！」然後，荀灌娘方始勉強

隨同丫頭到了花園。荀灌娘是個年方二八的小女孩，到了花園，一看百花盛開，蝶舞鶯歌，自

也心情為之一暢。想不到烏鴉聲喧，家院又來喊她，說是老爺有事要尋她相商呢！遂又跌陷在

煩愁中了。

這場，緊接着「魯連訪山」，荀蓀被擒業已演示給觀眾，但在劇情中的荀灌娘這一方，則

還不知。荀蓀上山銜魯連之任，荀灌娘參加了意見，在第二場已經表明。那麼，兄長上山作說

客，能否達成任務？他們雖然表演過了，荀灌娘也曾讚美兄長是好口齒不亞魯連，但終究擔心

兄長此行的吉凶難卜？她對杜曾的看法是「此人剛愎自用，不知禮義之徒。」試想，荀蓀上山

走後，在這位聰智的妹妹心理上，又怎能不泛起愁煩？又怎能欠缺了荀灌娘的這一段心理過程

的戲？如果沒有這一場荀灌娘心情愁煩的戲，那麼，荀灌娘這女孩的睿智心理便是一大缺失。

請看過我這齣戲，讀過我這新編荀灌娘劇本的朋友，覃思一番。

本來，我生怕陷入「大唐中興」的那場「遠山含笑」的老路，引人詬病。是以初意不上丫

頭，只上荀灌娘一人，在邊唱邊唸中，演示她兄長上山走後，使她在家中就心兄長一旦不能達

成任務，反而受到刼難的不安心情。後來考慮到腔調難選，更憂心演員的唱唸作（面部的戲）

都難臻藝術的較高境域。遂不得不改採歌舞的動態，免得一人在台上把戲演溫了。

至於小園遣懷這場戲的唱詞，寫的全是春景，有些辭藻我用的全是前人的成句。　像這一類

的辭藻，應討論的是一句句文詞的是否適情於春日園景，以及辭藻的文義，有無不當之處。如無不當，堆砌雕琢，已非病矣。

關于新編荀灌娘這齣戲，我個人最滿意的部分，便是第二場「遊說再簡」的兄妹演習，與第七場「折衝樽俎」的荀菘說杜曾，是理想；第七場的荀菘說杜曾，是現實。此一兩相映照，乃理想與現實的衝突。第二場的兄妹演習，是理想；第七場的荀菘說杜曾，是現實。理想與現實，無論在任何時地，都有一段相當長的距離，斯乃人生中的事實。荀菘與荀灌兄妹，無論有多麼超人的智慧，一個十六歲，一個十八歲，他們終究還是孩童，總帶有幾分童穉之心。試看，我安排的這一段兄妹演習，不是挺孩子氣嗎？

真遺憾，王安祈小姐對於「折衝樽俎」這場戲，竟未能與第二場的兄妹演習作連貫推想。竟至認為：「平時研讀戰國策略頗有心得的荀菘，在勸說杜曾時竟絲毫未能發揮魯仲連的巧辯之能，不過僅說了幾句浮泛的大道理，就被花臉杜曾的氣勢壓倒，終于惹惱杜氏父女，惹起一場兵燹，魯連訪山的結果，竟是如此倉皇可笑！」我不禁要問王小姐，我的新編荀灌娘，在劇情上，這一場「折衝樽俎」，能允許我把荀菘的口舌之辯，在氣勢上壓倒杜曾嗎？果爾，則勢必逼迫杜曾扣押荀菘，自去校場發兵不可。這麼以來，我爲這齣荀灌娘創造的杜曾的孤忠性格，便不存在。後面的戲，也得另起爐灶。還能以喜劇結束嗎？再說，荀菘還是個不曾成人的孩子，荀菘之所以要派親子上山，名義上銜的是魯連之任，實質上，也只是向杜曾這位曾經同殿稱臣的老同僚，以輸其乞求下山勤王之誠。荀菘深深了解，萬一此行不成，杜曾也不會爲難荀菘的。所以當他獲知菘兒被擒上山去，並不驚慌，所耽心的是勢迫用兵，百姓遭受兵災而已。（寫在第六場）。

儘管，這兄妹二人，在演習時，大談義不帝秦，並引述史典之光武與朱鮪，曹瞞與張綉等故實，強調「不遠復，无祇悔，迷未遠，速回車，」作為上山說服杜曾的言詞。但斯乃理想，見了面，則是事實。現實環境形成的心理情愫，又是一番境況。所以荀菘只能在杜曾的賓禮之下，慨說「堪嘆時世爭亂久，導至王室五胡憂；皮不存兮毛安守，還乞世伯你思遠猷。」可是杜曾堅持「勤王心意已說透，不除權奸不回頭。」而且堅定的說：「我心意已決，你就不必多言了。」荀菘則進一步勸杜曾，「休把奸臣列為首，胡兒方是朝臣憂。」杜曾則以堅持既定原則的理由，「大奸不除印誰受？伐胡理先把奸科」。更堅定的說：「賢侄！你如再言，我就不耐煩了！」這時，便急出了荀菘心裏的話：「世伯萬莫心存咎，赦罪責功美名留。」這句話，正是荀菘與妹妹在第二場作演習時的議論。他們認為杜曾的嘯聚山林，是畏罪的行為，荀灌娘告訴哥哥應「痛陳利害，恩威並用。」所以荀菘在此引發了此一心理。不想這一心理，與他們當初的理想，正好相反。竟觸怒了杜曾，罵荀菘這個「娃娃說話太荒謬。」自認已非叛臣，「我非叛臣何罪尤，一旦權奸摘印綬，自縛反朝作罪囚。」我之所以如此寫，乃映照理想之與現實，相去遠也。

　　　五

　　再說，發兵攻打襄陽，乃起於杜小環的另一心理因素，因於情，非因於荀菘之未能表演出他研讀戰國策的頗有心得。何況，年方十八歲的荀菘終非魯仲連吧。若是荀崧派遣上山擔當魯連之任的人物，是一位成年的將軍或軍師什麼的，這場「樽俎」就不能這樣寫了。

　　無可否認的，「折衝樽俎」這場戲，之所以如此安排，寫了如此多的對唱，自是受了劇團

脚色的影響。我在前面說了，一開始，王叔銘將軍就希望我能爲王海波多寫些唱工戲進去。當

然是爲了王海波方行寫了這麼多的。王安祁小姐說：「以小生、花臉輪唱四平已爲罕見，用

此調折衝樽俎，氣勢更爲不振。在文辭方面，也未能開創針鋒相對勢均力敵的局面。」這一問

題，我在上一段不是說了嗎，這一場戲的劇情，本就不能讓荀蒚這一方取勝，我後面的戲，怎麼寫下

都不能讓荀優過杜曾。否則，一怒發兵的人，便不是杜小環而是杜曾，自與「連環套」、「惡虎村」

去？豈不是要另行安排結尾嗎。魯連的口舌，原是和諧的詞鋒，自與「連環套」、「惡虎村」

的對白異趣。王小姐，妳怎能期望荀蒚的詞鋒與樽俎的局面壓過杜曾呢。如依王小姐妳的這一

期望，我的這本新論荀灌娘，就得重尋基地另行經始了。

不錯，小生花臉對唱四平，確是前所未有。難道我們不能去開創嗎？我的原劇詞，四平調只

唱到「遵大命守禮法恭謹一旁。」下面二人舉杯互視後，「視世伯大人你高瞻遠矚！」以下便

改唱二黃原板。主排者馬元亮認爲一路四平唱下去較好，可以把最後一句「赦罪責功美名留」

再唱重一句。所以在這一句結尾，爲杜曾加了一句反問：「你怎麼講？」荀蒚再重覆一句：

「啊……美名留。」因而惱了杜曾，拋起西皮小倒板：「娃娃說話太荒謬。」竊以爲這場戲用

四平的柔韻音質與和緩的旋律，來表達這場樽俎的禮敬氣氛，並無不妥。我寫的詞藻與對白，

自信也無違悖劇情不協人物性分的詿誤。何以這場戲未能廻盪起波瀾？那是由於高蕙蘭與王海

波二人的嗓門不能相叶的緣故。這一問題，行家們還是感受到的。前些日子，胡少安兄向我論

到這齣荀灌娘，他就認爲這場戲由於四平調的平，竟迫使小生與花臉都無法發揮。少安還說：

「古人之所以不讓小生與花臉唱四平調，其理在此。」斯誠行家之言。我之所以在這場戲安排了四平調，理由已

說來，這一場戲的對唱之運用四平調，其責在我。我之所以在這場戲安排了四平調，理由已

說明，（理由與王安祈小姐的期望，適好相反。）在排戲時，小生與花臉調嗓，即已發現了兩人嗓韻高低不能相叶的情形。遷就小生，花臉悶了；遷就了花臉，小生悶了。關于這一場戲的這一段四平調對唱，曾一度準備廢止，改二黃原板或西皮原板流水。但幾經研討，還是保留了四平調，要花臉唱弦上調，小生唱弦下調。兩人的調門，相距一翻，這樣方始肯定。但在舞台演出效果上，雖不特出，却也適襯。有人說唱太多了，唱多算缺點嗎！

當我把「荀灌娘」這齣戲，改編完成之後，個人希望能得到讚美的有三場戲，一是第二場的兄妹對兒戲，二是第六場的小生花臉對兒戲，三是第四場杜小環的下場心理戲。雖說，在演出方面已盡了力，則去我編寫劇本的理想尚遠。其中的兩場，業已討論過了，現在，再說杜小環這場戲的下場。王安祁小姐認為「綑綁荀蓙後，在曲牌的襯托下，小環坐在馬上思前想後，却又讓丑丫環在旁將小姐心事逐一說破，表現手法，有待斟酌。」這一點，我非常同意王小姐的看法。

關于這個下場，我在劇本上，寫了五、六百字的演出說明，把杜小環攙荀蓙上山後的心理情態，在下場時的馬上姿態中，一一表達出來。演出方面，曾試過幾種不同的手法，如以字幕作襯託說明，小環與丑丫環在場上作身段演示。却又顧慮到一旦字幕與演員的身段不相配合，豈不弄巧成拙？也想着用幕後的合唱，配合台上演員的身段。這樣，却又破壞了曲牌的搭配。今以丑丫環跟着一步一趨的照樣演示，作為心理情懷的探尋，然後再用語言說明出來，藉以向觀衆表達，雖然粗枝大葉了一些，不夠細膩，也不夠精巧，別的方式，却也不易演示。老實說，這是我在編寫時，企求能得較高采聲效果的一個創意。結果，平平而過，未能激發起全場掌聲。容我商之大鵬，再排這一部分。果能重排，再請王小姐妳來這一點，似乎還應再進一步研究。

指教。

六

最令我不解的是，王安祈小姐居然把我這本荀灌娘，看成雙生雙旦戲。非也。如果，這齣荀灌娘是循應雙生雙旦的戲路去編寫，必是另一情節的荀灌娘。我這齣荀灌娘中的周撫，只居陪襯，並不讓他與荀蓬平分秋色。我這全劇的主題是「志在勤王」，衝突的基礎放在杜曾的因畏罪而嘯聚山林，提出「剷除權奸王敦，然後下山勤王」的藉口，逑盤踞雲夢山而威脅荊襄；荊襄屢召不服。因而構成了杜小環的四路揚威，荀蓬的魯連之任，以及杜小環的圍攻襄陽，荀灌娘的荊州馳援。由荊襄合兵討賊，到杜曾下山與荊襄合兵平亂，來結束了杜曾的山林嘯聚，達成了雙方都志在勤王的目的。這纔是我寫這齣荀灌娘的主要意旨。再說，王敦叛了，不也是晉書上的史實嗎！

試想，我採取的歷史背景，以及劇情的基礎，又如何能從戀情上去發揮雙生雙旦的羅曼蒂克？何況演出的時間只有一百四十分鐘。說起來，「大唐中興」那齣戲，誠應從安華與常美男的戀情上，由「遠山含笑」這場戲，向後發揮。果爾，則距離「大唐中興」的主題，就會越演越遠，郭子儀都不用上了。這又那裏是演出單位參加競賽的期求呢！

近來，我又把我這齣戲的錄影，從頭到尾再細細看了一遍。我個人認為它的成績應超過「大唐中興」與「南迎王師」。居然使一位研究戲劇的文學博士，大感「失望」，認為這齣戲的編寫比前兩年差多了。讀了王小姐的評論，確是令我憫然久之。像王小姐這麼一位出身中文系而又從事戲劇文學研究的博士，觀賞戲劇也只是浮光掠影，則遑論他人。

戲劇以文學爲基。換言之，舞台上的演出，應以劇作者的劇本文學意想爲旨歸。劇評者評論戲劇的演出，絕不能忽略了劇本的文學意想。可是今日的劇評者，十九都只是講術藝論宗派，能滿紙行話者，則專家矣。舉例說吧，「四進士」一劇中的四個進士，他們做的是什麼官？大多數行家準能回答是：·毛朋田倫是八府巡按，顧瀆是信陽州知州或信陽道道台，劉提是上蔡縣知縣。若再問行家們，這四人的品秩如何？可能行家們就不能回答了。我說這話，並不是看不起行家們，如論舞台上的劇藝演出，我的常識只能做他們的學徒。但由於此類劇評者的傳統，早已脫離了文學範疇，至於「四進士」這齣戲的文學基礎，架構在何一哲理上？以及故事的衝突，由何處引發？鮮有人去論及。而演員們，更不會去打從根上研究，請大家去看今日演出的「四進士」好了，幾乎全把顧瀆演成了信陽州知州或道台。甚至於台詞也前後不統一。最後一場公堂，顧瀆居然換穿了黑褲。要知道，明朝的知州是正四品，初及第後的進士，焉能派到正四品？若從「四進士」的劇情架構觀之，這戲的劇作者？必是一位飽學之士，他決不會把顧瀆寫成信陽州的知州。這是閒話，不多說了。我之所以在此附帶一提，乃有心期望王安祁小姐今後評編戲劇，千萬別再走上習俗之路，要愛惜妳是文學博士啊！

最後，我再補充一句。我說這些話，不是爲了護短，因爲我深愛王安祁小姐的才情與向學之勤，方始有興提筆一抒心臆焉！

二六、評「新編荀灌娘」（附錄）

談國劇競賽的冠軍戲

王安祈

大鵬劇隊的冠軍戲是新編「荀灌娘」。此劇無論情節、結構或腳色安排，均與同名老戲大不相同，修編的幅度非常大。改編者魏子雲先生在近年國劇劇本創作園地中是位相當重要的作家，「秦良玉」、「嶺南英烈」等精彩動人的佳構均出自他的手筆。「大唐中興」及「南迎王師」更爲大鵬連奪兩次冠軍。雖然「大」、「南」二劇的文詞、風格均有可議之處，不過魏先生的創作力仍是不容忽視的。然而，今年的新編「荀灌娘」，却令人十分失望。

「荀」劇以荀蕤、荀灌兄妹勸說杜氏父女爲國効力、勤王鋤奸爲綱目，主題意識尚稱明確正大。但全劇的主要架構建立於勸降招安的過程上，戲劇性十分薄弱，勉強敷衍爲十場，不免予人生拼硬湊之感。

凡以口舌之辯爲主的戲，必須有堅實的論點與尖銳的詞鋒，表演上則應利用頓挫有力的白口配合簡潔明快的唱內涵。我們希望看到「形式」「內容」相互結合、「場上」「案頭」兩擅其美的好劇本，我們不希望看完「大唐中興」之後只記得「遠山含笑」一場的扇子表演，我們不希望看完「南迎王師」之後只記得「雙嬌逃嫁」一場策馬追舟的身段！魏子雲先生是學養深厚的學者作家，我們由衷地希望他能抛開競賽的壓力，編幾本精釆的佳劇以饗戲迷。

不過，筆者對劇本雖十分苛求，對大鵬整體的演出仍很欣賞。無論文武場配樂或是排場的設計，均有匠心獨運之處。王鳳雲的表現保持了她一貫認眞賣力的特色，嗓音寬亮，身手矯健、文武雙全，巧耍令旗尤爲難得的安排。雖然在性格塑造上未見深入，但這也是脚色使然之故。高惠蘭的小生戲有直追劇玉麟之勢，剛柔兼濟，頓挫有致。比較弱的是王海波及朱芳慧，王海波的花臉嗓音高而不厚、尖而不實，就一女生而言能有此表現固已難能可貴，但這個缺點是她在今後的藝術道路上當力求突破改進的。朱芳慧前兩年在小班競賽中表現出色，但擢升爲正式隊員之後不免相形見絀，嗓音單薄細弱，高音未能堅實有力，低音不夠沉鬱寬厚，反串小生全無剛健之音，京白也唸得瘖啞無味。今後仍當倍加努力以發揮潛力。

大鵬是個歷史悠久，人才濟濟的劇團，連續三年的榮獲冠軍，足以顯示其演員之優秀與文武場之水準，但是劇本對一齣戲的成敗往往居於決定性的地位，這也正是今年贏來僥倖的主要原因。今年若非配樂、主排與主要演員的「山」、「十道本」、「一捧雪」等早已樹立了很好的典範，而此劇却未能由傳統中汲取精華，在「折衝樽俎」一場中，小生荀灝竟然用「四平調」來勸說花臉杜會！四平調的旋律平和閑靜，宛轉悠揚，「梅龍鎭」用爲主腔以達輕鬆歡愉之境，「白蛇傳」許仙進香時借此調以抒其憂疑不安，「貴妃醉酒」盡用此腔而雍容閒逸，幽怨惆悵，皆在其中。然而無論如何，此調僅宜「抒情」，却絕不能「議論」。「荀」劇以小生、花臉輪唱四平已爲罕見，而用此調折衝樽俎，氣勢更爲不振。在文辭方面，也未能開創針鋒相對勢均巧辯之能，不過僅說了幾句浮泛的大道理，就被花臉杜會的氣勢壓倒，終於惹惱杜氏父女，惹起一場兵燹。「魯連訪山」的結果竟是如此倉皇可笑！這場本應是劇情關鍵所在，但一方面由

於聲情（音樂）與詞情未能緊密結合：另一方面由於文詞缺乏力量甚且含混不清（如「世伯萬莫心存咎，敢罪責功美名留」），因此全場效果甚不理想。

編劇者或有鑑於舌辯之戲過於剛硬，因此全場效果甚不理想。可惜的是，這一條線的穿插也不見出色。第四場「魯連訪山」，寫杜小環對荀藹一見鍾情，但安排得極不理想。小環乍見荀藹，即認定是「美男之計」，進而大膽地主張「何必定要鳳求凰？」這段流水的唱詞實在可說「突發奇想」！捆綁荀藹後，在曲牌的襯托下，小環坐在馬上思前想後，卻又讓丑丫環在旁將小姐心事逐一說破，表現手法有待斟酌。總之這場荀杜初遇的表演，過於突兀也過於剛健，反不若老戲「棋盤山」、「馬上緣」、「穆柯寨」等的穩妥有趣。至於荀灌娘與周撫這一對，明顯的只居陪襯地位，二人的戀情對全劇絲毫不起任何作用，只是勉強湊成雙生雙旦的噱頭而已。

劇中最不合理的一場當屬「春園遣懷」，荀灌娘這位巾幗英雄，在兵亂將至的時刻竟與丫環茜兒攜手遊園賞春！這場堆砌了許多濃艷雕飾的文詞，安排了許多雙人對襯的身段，舞台上看似繽紛繁華，實則全屬無謂，與全劇的風格更爲不諧。由大鵬近三年的競賽劇本看來，編劇者似乎沒有完全自主的權力，似乎必須應劇團需要而編劇。去年「南迎王師」有王鳳雲、廖苑芬雙旦的表演，所以今年一段類似的場子吧！前年「大唐中興」有高蕙蘭、王鳳雲遊園的身段，所以今年也來一場吧！「荀灌娘」這個劇本恐怕只是爲了要提供雙旦遊園、反串趙馬的機會而排一些情節！前些年瓊瑤電影當紅之時，曾流行過一個笑話：編劇者在故事大綱尚未構思得成之前，即已知道男女主角必須在雨中相逢，必須有日月潭的風光，必須有安插主題歌曲的情節，必須以悲劇結束！如果國劇的編劇也走向了這種模式，那實在是太可悲了。當然

觀眾都渴望看到玲瓏寶扇的巧妙收摺、羅袂衣袖的翩翩飛揚、號令旗幟的迎風招展以及竹篙木槳的逐波上下，但是，這些高超的技藝、優美的身段，必須要有深厚的情感力量為基礎，否則只不過是徒具形式的技藝表演而已。換言之，劇本不僅要提供演員身段表現的機會，更要有動人的情節與深刻的非評審辦法的更新——整年票房記錄佔總成績一半，恐怕是無法在「精忠報國」的虎視耽耽之下脫穎而出的。

國劇圈向來是非紛擾，每年的競賽戲是惹起許多爭執議論。而可悲的是爭議焦點多半集中於人事人情，對於戲本身的好壞反不認眞追究。本文盡量就戲論戲，以劇本的分析為主，演員的表現爲輔，提出個人對大、小班冠軍戲的意見，目的不外乎提醒圈內人將注意焦點集中於戲劇本身，以免陷於人事糾葛而步入國劇發展的岔路歧途。至於個人對戲的意見，還有待高明指正。

附記：「嶺南英烈」非我所編，當為「南迎王師」之誤。

看校樣時，又把王安祈小姐的這段論評，認真而仔細的重讀了一遍。我體會了王小姐對於國劇的熱愛，以及衷心所期。這一點，我與王小姐的心情一樣，但由於我的性格一生挺拔特立，獨創意志甚強，在編寫期間，未嘗受到什麼壓力。却也未嘗不受主題要求的局圓。如「大唐中興」，能一循男女情愛發展下去，就是另番氣象了。尤其王小姐提到了「精忠報國」一劇，說起來，這也正代表了我們的國劇界之不知奮發的明證。王小姐能從此一明證來看我的劇本，準能發現我的奮發精神與創造意志！

二七、魏子雲教授談

國劇的特色與編劇（附錄）

陳　宏

國劇劇本的編寫問題，曾引起藝壇人士的重視。

去年獲得劇本編寫獎的魏子雲教授認爲：所謂戲劇，應該能在舞台上表演。否則縱有戲劇的演繹方式，也不過僅能成爲戲劇形式的小說。有人戲稱爲「案頭劇」，就是指這種只能閱讀，但不能上台的作品。

也有人把戲劇稱之爲「空間藝術」，或「框框藝術」，意思就是指在舞台的那塊小天地裏，來處理的藝術。所以講戲劇，不能忽略了舞台的表現方式。

可是魏子雲教授表示，在這一點上，中西觀念有很大的差異。西方戲劇總是突不破舞台的空間局限，在同一幕或同一場的演出，都是發生在同一段時間，或同一個地方的事件。如有變動，便須「關閉」了那一塊幕，或「暗」下那一場，再來改變時、地的場景。

因此在同一幕或同一場中的劇情，「時間」不能描述得太長。否則要在幕後交代。這是西方戲劇的結構型式大異於中國戲劇的地方。

國劇的結構，在處理舞台空間的才能上，有其卓越而完美的手法。經魏子雲教授的多年研考，他認爲國劇的表演方式掌握了實象、假象與意象的三大原則。

有人也許以爲，國劇不是寫實的藝術，諸如國劇有許多虛擬的動作或代替的事物，甚至服

裝打扮也不太講求史據。但事實上，國劇中的「道具」，如刀槍劍戟，杯盤碗盞，縱然不是實

物，但也都是與實物相差無幾的形體。甚而有時還必須要用實物以及實在的動作，來表現劇中

情節。如「四進士」的抄狀，演宋士杰的演員，往往眞是眞的吹熄搖曳的火燭，來顯示那種驚

恐的氣氛。

因此，國劇只能說是把應「寫」的「實」體，簡化了，也美化了，並非絕對摒棄寫實。

不過，在國劇裏却也有許多地方，用了「假象」的觀念。

如桌椅既可作座位，也能代表高突的東西，於是桌椅也可成爲宮殿樓閣，甚或成爲山嶽雲

端。當神仙出現時站在桌椅上，便可表示身處雲端，頂多有四個雲童，手持雲旗站在前面而已。

當劇中人說：「你我登山一望！」往桌上一站，於是桌子就成了山。

如果皇帝登基，或大臣登台拜相，它就成了金鑾殿、點將台。

據此引論，風旗是風的假象，水旗是水的假象，畫上車輪的旗子，就是車輿的假象，類似

門帘的布幄，就是轎子的假象，用紅布包成了一個類似枕頭似的圓墊墊，就成了人頭的假象。

儘管與實物的差距太遠，但這些都能被觀眾所認知。

這種假象的創設，使國劇的舞台，突破了空間的局限。

但更重要的，還是國劇又創下了「意象」的手法。

國劇在演出的結構藝術上，其精華的所在，就是演員以舞蹈動作（身段），虛擬出種種的

情態，使觀眾透過視覺來意會。

這種作法很玄妙，既可虛擬靜態的樓閣門窗，也可虛擬動態的川流水淵。例如只要作出上

下樓階的動作，雖空無一物，但那就是樓閣；只要作了開門關門或出門進門的身段，那就是門

扉。

有人也許認為，國劇裏的船槳代表船，馬鞭代表馬，其實，是不是船？是不是馬？還要看有沒有作那種必要的動作或身段才能決定。

這種虛擬的意象，還可以變化時間。例如所謂「扯四門」的走法，是代表長途行進。像「武家坡」中的薛平貴，在門簾後唱完了倒板「一馬離了西涼界」，在慢長鎚的鑼鼓點子裏上場，唱原板、扯四門便由西涼騎馬到了長安。實際上，論時間，不過是幾分鐘，論空間，還是那個舞台面。

就是這三大原則的靈活運用，所以國劇在舞台上的表演，對任何時間的變化，及空間的交錯，都可應付裕如。

至於國劇在文詞上的構成，魏子雲教授表示可以分為三個部份，就是唱、唸、白。唱，有腔調上的門類。這一點在結構上應屬演出的部份（所以魏子雲寫劇本特別重視此一部分，排演前時與演出者參商之），不過文詞還是應顧及到可能行的腔及配的調，因為有的腔適合用七字句，有的腔又適合用十字句或者垛句等等。腔調在劇情的結構上，還有情韻的原則，這一點劇作者也不能忽略。

唱，分為獨唱、對唱及合唱三種。獨唱又有訴說與人知的唱，及自抒自感的唱。

另外，還有「歌」，也應屬於「唱」的範圍，如樵歌、漁歌或琴歌等。

至於唸，是介於唱與白之間的格調，似唱而非唱，似白而非白。計有唸引子、唸詩、唸對子、唸數板、唸「撲燈蛾」等。

引子有大小單雙之分，大引子字數多，小引子字數少，都要依劇中人的身份而定。唸詩也

是如此，有唸四句的，有唸兩句的，有時也可唸到八句。不過通常跟引子後唸的「定場詩」，都是四句。

唸對子，自然是兩句了。數板的字較多，「撲燈蛾」通常只是四句，偶爾也可少一句的。這幾種唸，都必須有鼓板配合，「撲燈蛾」更須有鑼鼓伴奏。像這些都是劇作者不可或忘的結構原則。

白，大體上也可分爲兩種：如「對白」是指彼此間的答對。但「獨白」的分別可就多了，這還可以算是國劇的特色之一。

像「說白」是有所說明的獨白。如定場白，是爲了對劇情有所交代的一種說白。

像「內心獨白」是描寫自己內心情緒的心理表白。與現在所謂意識流小說中的內心獨白是同一類型。如「販馬記」中的桂枝，從監牢中提出哀號的老犯人，在向她下跪時，她突感頭暈不安，忙從座位避席，說：：「哎呀且住！這一老犯人與我屈了一膝，我爲何就頭暈起來？」這就是內心的獨白。也爲老犯人就是桂枝的生父寫下了伏筆。

像「揷白」，如「法門寺」的公堂，趙廉與宋巧姣對頂「如何告此『狀』」時，劉瑾與賈桂，曾有自相論斷的揷白，說：：「瞧這丫頭，可眞是得理不讓人呀！」然後才喝止趙廉。像「旁白」是指第三者在甲乙兩人對話時，或另一人獨白時，在一旁的自言自語。如「拜山」的黃天霸，在見到御馬時，有一段獨白：：「哦呵呀！果然是金鞍玉轡、黃絨絲繮、赤金墜鐙，對對成雙，見馬如見主，願太尉千歲千千歲！」當時竇爾敦就有一句旁白：：「原來是鄉下人！」只是這麼一句話，就把兩人的心境，描寫得恰到好處，該有多妙！

至於「背供」，屬內心獨白的心理描寫。另外還有丑角隨時揷入的旁白，所謂「揷科打諢」

是也，這些可以不在劇本的文詞之內。

劇本既然是以演出為目的，所以國劇劇本上的唱、念、白，如果付諸演出，還要賦予音樂和舞蹈，在魏子雲教授的心目中，不但身段動作是舞，連面部的表情也是舞。所以在劇本裏，還應該說明動作，在習慣上是以「介」為代字，如「哭介」「笑介」等。「介」是源於元雜劇中的「科」。

有時，劇本傳設的場次，在劇本上已經具備了完整的結構，但在演出時，往往發生了捍肘不合的情事。如碰場——演員在這場下場後，來不及上下一場，或上下場的形式重複，或下場的結構，在演出的氣氛上鬆懈等，因此才有千鍾百鍊之說。

在國劇演出的結構上，有不少既成的傳統規格，如在何種情節下，應唱何種腔調，這一規範雖非極端肯定，但在大體上，往往也不宜變動。同時在同一場或戲裏，還應儘量避免用兩種「轍口」，而板眼的銜接，也要求其密切合縫，鑼鼓點子也要搭配得絲絲入扣才行。

在唱或唸之前，往往還有一個叫頭（或叫板），而這個叫頭都各有其身段或「聲」情，如果弄錯了，可能就笑話百出了。

例如法門寺公堂，劉媒婆上場唱完四句之後，宋巧姣應叫板起唸。照規矩宋巧姣是揚右手捲水袖，場面起叫頭的鑼鼓點子，巧姣唸「哎呀千歲呀啊！」鑼鼓打住，巧姣唸：「她有一子名喚劉彪，每日在大街之上，殺生害命。孫家莊一刀連傷二命，不是他子，還有何人？」但魏子雲教授說，他有一次看票友唱戲，宋巧姣把叫頭的「聲」情弄錯了，把「千歲呀啊！」扯成了長腔，變成了叫唱的叫頭，照場面的規格，應打「鈕絲」起唱，而「鈕絲」一完，胡琴就響，可把台上的巧姣急壞了。

國劇的表演，能把不同「時」「空」中的事物，凡與劇情需要者，都可「集中」或「壓縮」在同一個舞台的空間裏，這是劇作者可以利用的一個大特性。

像「寶蓮燈」中的二堂訓子，王桂英聽到了「有請母親」之後，唱二黃倒板出場，在慢板中由後堂走向二堂，儘管論實情，她與坐在台中間的父子三人，並不在一個空間裏，但照樣能在一個舞台面上出現。而還可以唱出她心裏在想些什麼。

又如打漁殺家的蕭恩，前去公衙出首，目的是搶個原告，女兒在家憂心忡忡，上場唱四句原板，每句之後，加一響鑼聲，後台並傳出公堂上棒打蕭恩的一十、二十、三十、四十的插白效果，就是向觀衆交代蕭恩在公堂之上，反而挨了打，如此才能在女兒唱完後坐定後，蕭恩上場，女兒在家，父親在公堂，距離何其遙遠，但照樣可以巧妙運用這個壓縮挨了打後的痛苦與憤怒。

表演縮重疊的技法。

魏子雲教授特別指出：齊如山先生對國劇所說的那兩句話──「有聲皆歌，無動不舞」，可眞成了名言。既是如此，那麼「歌」必須合乎音樂藝術的要求，「舞」必須合乎舞蹈藝術的要求，再加上它是由歌和舞所組合成的戲劇，所以更要合乎歌劇藝術的要求。

因此國劇的演出，其本質是歌舞之劇，所以在編寫劇本時，不必以演述故事爲目的。國劇縱有劇情，也是使故事附麗於歌舞之中。換句話說，故事一多，歌舞的演出必少，若演員在台上演故事，倒不如看電影來得合適些。綜覽留傳下來的老戲本子，也是以歌舞爲重的戲居多，而演全部故事的劇目則很少。據說「紅鬃烈馬」唱全了有四十多場，但現在只剩下了十餘場。

就是因爲演述故事的劇目太多，不受觀衆歡迎，因而不得不淘汰了。

執教台北師專的魏子雲教授對文學理論的研究，造詣頗深，對國劇劇本的編撰自稱爲喜好。

他對國軍藝工大賽國劇組規定以全新劇本演出的立意，表示贊佩。但也正因為是為了某隊的演出而編寫，既要顧到人的專長因素，還要顧到團隊合作的要求，於是產生了許多左右為難，因人說戲的事，就純劇本創作的立場說，不能不說是件值得檢討的事。

（民國六十八年十二月廿五日大華晚報記者陳宏專稿）

二八、「四進士」的職官

今日仍在舞台上演出未衰的「四進士」一劇，他們四人的職官，是怎樣的品秩呢？未曾見人論及。

從演出「四進士」的劇情上看，我們知道毛朋是河南八府巡按，田倫是江西八府巡按，但田倫尚在家中待命赴任，顧瀆是汝南道代管信州，劉提是上蔡縣知縣。

上述四人的職官，雖然毛朋與田倫的八府巡按，今日的劇本，未寫明是河南的那八府，江西的那八府，但他們既是巡按御史，若以明朝的職官志勘之，此二人俱是正七品；劉捷是縣令，當然也是正七品。可是這位顧瀆呢！劇詞上說（顧瀆的道白）：「蒙聖恩，欽派汝南道，代管信州。」那麼，他是汝南道的什麼職銜呢？今之演者，俱未說明。經查閱五種「四進士」的劇本，及三種國劇故事的小說，也都不曾指明顧瀆是個什麼職務。按明代的汝南道，主管官是正三品的提刑按察使，下設副使一人，正四品，僉事無定員，正五品，經歷司經歷一人，正七品，知事一人，正八品，其他尚有照磨、檢校、司獄，都是正從九品。汝南道的治所設在信州，由汝南道的按察使代管信州，可以減少知州的派任，似亦理所當然之事。只是顧瀆在汝南道擔任何職呢？可就值得探討。

明朝的進士，初派職司，品秩俱爲七品，除一甲的三魁授六品外，授庶吉士留館受職，散館後派職最高六品，或爲七品。派都察院之各道監察御史，所謂「巡按」，也是七品。六科

給事中，也是七品。外官除各縣知事，還有各州府的司理（判官），也是七品。這些秩屬七品的職務，全是新榜進士派授的職務。

照「四進士」的劇情看，這四位進士是同榜，他們都是海瑞的門生。他們四人及第之後，候選甚久，未得授職。當他們獲得授職之後，深感恩師提拔，為了答報恩師，乃相偕到京城內的雙珞寺膜拜，並向神作誓。今後在外為官，如有貪瀆賣法密札求情官裏過財等事，各備棺木一口，仰面還鄉。當然，他們授任的職務，應全屬七品之秩。毛朋、田倫、劉提三人，俱是七品，職銜甚明。只是信陽州的顧瀆，劇情所說，至為含糊。按州之知州一人，是正四品，判官無定額是從七品。這麼看來，我們可以了解汝南道的提刑按察使司，只有一位經歷司的經歷是七品官。由此，可以肯定的說，派在汝南道的顧瀆，必是經歷司的經歷。因為汝南道代管信州，那麼，這位身為按察使司經歷的顧瀆，可能也被派兼信陽州的判官之職。對信陽州來說，它是州政府雖還有其他判官多人，由於顧瀆是上司衙門派兼的，在處理州務刑案的時候，自以顧瀆為判官之首。是以田倫的密札求情，楊素貞的越衙告狀，宋士杰的呼冤，面對的司理判官，全是顧瀆。我認為顧瀆是汝南道提刑按察使司的經歷，兼任信陽州判官。應是這齣「四進士」原劇情節的安排。

遺憾的是，這麼一齣有內涵的劇作，已被後代伶人不諳史實，已把各官職司演走樣了。

關於此一問題，只要在顧瀆那場坐場白中，說得清楚些，就能把顧瀆的職官交代明白，以之符合了明史的背景。

我擬為之這樣改：「下官顧瀆，嘉靖庚戌進士。今蒙聖恩，欽授汝南道提刑按察使司經歷，派兼信陽州判官。（下接原詞）」這樣一改，就不會使觀眾認為顧瀆是信陽州知州；知州正四品

也。那有同榜進士四人，同授外官，其他三位俱是七品，其中一人竟是四品之秩的道理。果爾，那就與明朝的史實牴觸了。

「四進士」這齣戲寫得極好。對於明史背景的掌握，尤爲嚴實。所設諷喻，也無不一以明史爲經。不僅劇情曲折得好，論法述情，亦無不筆筆出乎慧心，蘊蓄厚醇，潛藏豐饒而餘味無窮。像這麼一部好作品，原劇似不致有此缺失，自是誤在演者們的缺少識見，遂造成若是的對顧瀆之職，交代不清。

我們的國劇劇本，教育部與國防部都曾投下不少金錢延請專家整理，不知曾否對這些史實有缺失的問題，加以改正否耶？

二九、「玉堂春」的都察院

高陽評論張至雲的「玉堂春」時，附帶提了兩個問題，一是「都察院」，二是「劊子手」。

關于都察院的問題，他說：「我首先要說的是，老轍兒用都察院是錯了的。據說全部玉堂春確有其事，山西洪桐縣存有明朝的檔案。依情節而言，乃蘇三由縣解省就鞫。紅袍潘必正應是按察使，明朝按察使四品，衣緋；藍袍劉秉義當是分理各道刑名的僉事，五品青袍。服飾正合。中坐者則爲代天（子）巡方的巡按御史王金龍。嚴格而言，藍袍在此處並非堂官，只是陪審，誤稱三堂。由三堂誤會作「三法司」，三法司爲刑部、都察院、大理寺，既有御史，度理應爲都察院，此爲一連串誤會的由來。」這一點，可能高陽自己弄錯了。誤會了這紅袍與藍袍的職官。

在玉堂春的劇本上，紅袍潘必正寫作藩台，藍袍劉秉義寫作臬台，有時寫作藩司臬司。顯然的，三堂會審的紅袍官員，是布政使司的職官，那藍袍官員，是按察使司的職官。查明朝職官志四，載明那分司各道的布政使官員，是布政使司屬下的參政或參議。如論品秩，左右參政是從三品，左右參議是從四品。那麼，那位著紅袍的潘必正，應是從四品的左（右）參議，派在山西布政使司，掌理布政之事。至於分司各道的按察官員，是按察使司的副使或僉事，副使正四品，僉事正五品。那麼，那著藍袍的劉秉義，應是正五品的僉事。這劉秉義的品秩雖比紅袍低，可是他職司的是刑事，是以在會審過程中，他的問話比紅袍多。代審的一段戲，幾乎是藍

袍的主審官。

按明朝的布政司乃一方守土官之首，與都指揮使司、提刑按察使司，合稱三司。由於布政

司是地方首長，所以巡按御史提審業已判定了死刑的蘇三，要布政與按察兩司參予會審，以昭

鄭重。於是，這一堂的會審合巡按（都察院）布政（藩司）按察（臬司）三位堂官爲「三堂」，

按察使司的從五品僉事，也是朝廷的命官，分司各道的提刑主宰，自可與布政司分庭而抗禮了。

巡按御史乃都察院的職官，是以巡按、巡撫都自稱「本院」。所謂「本院」，自然指的是

「都察院」。蘇三口中的「來在都察院」，以及「玉堂春跪至在都察院」，此爲一句極爲正確

的稱謂，何錯之有？當然，此一會審，應是緣三法司而來，可不是因「三法司」的「會審」而

演成的「三堂」之誤。應說這是王金龍的鄭重，一旦平反了蘇三的寃獄，還有藩司臬司共負責

任，上報也有話頭。

玉堂春的話本，明清極爲盛行。既是根據事實而來，編此劇者也必有根據。我沒有資料說

這些了。

既然參予會審的有地方上的藩臬兩司，再加上巡按御史手中還掌有上方寶劍，兩旁的刀斧

手自然夠威嚴的。在蘇三眼中視爲劊子手，也未爲過。她已被判成死刑了啊！梅蘭芳灌的百代

唱片，就唱作「劊子手」，怎能算得是「大錯」？

（七十二年三月）

三○、「拾玉鐲」中的鷄

作爲一位戲劇演員，首先，他必須明澈劇情，深體人物性格。當然，他更得懂國劇的舞台處理藝術。否則，他絕難成爲一位有創造的演員。聆聽了張至雲在電視上答覆李景光的簡短訪問，深喜她對拾玉鐲的孫玉姣，曾去深入體會過，要不然她說不出那些話。眞個是，連化裝她都注意到了。

不過，對於鷄的處理，我却有些意見，要向張至雲談談。

第一，孫家賣雄鷄度日。

孫玉姣的坐場白，業已說明：「撇下母女二人，賣雄鷄度日。」這齣戲的歷史背景與社會風尙。這齣戲有宦官劉瑾的法門寺在後，當然是明朝弘治或正德年間的故事。此一時代，社會上流行鬥鷄，因而民間有豢養雄鷄爲業的人家。孫家便是其一。所以電視上字幕寫的「慣養雄鷄」的「慣」字就錯了，應是「豢」字，讀如換。傳朋口中的「特來買雄鷄食用」，也不是「食用」，應是「使用」。按傳朋是傳友德的五世孫，正在候命待補世襲指揮之職。雖只母子二人，還有祖產度日。遇見了美麗的孫玉姣，便假意購買雄鷄使用，作爲交談的藉口。

第二，孫家的居處如何？

國劇的舞台，雖不演示實景，但劇情中的景物，則極需演員的作表演示出來。這就是國劇

藝術的特色。那麼，孫家的居處是怎樣的呢？劇詞已經說明，她們家只靠豢養雄雞度日，母親好佛，常去寺院聽經，不理家事。自然是貧寒人家。同時連可貴的定情之物，都拿不出來，只能權以綉鞋作表記。她家的居處自可想知是簡陋的了。

簡陋到什麼情形呢？歷次演出者，都是打開房門，就是街道。連小翠花也是這樣演法。這樣看來，孫玉姣家只有一間臨街（巷道吧？）的房屋。最多三間，中間一間起坐供佛，一間臥室，一間廚灶，最多有個小小的後院而已。所以，小翠花對於雞的處理，只是爲了把牠們趕出來，餵上一餵，讓它們吃飽了輕鬆一下，馬上便又趕回。罩好之後，再端起針線筐去作活計。小翠花對於此一處理，這樣說：「一般演出的處理，是不把雞趕回屋裏，就把椅子搬出門來，坐在大街上作活，一面看着小雞。我覺得這樣處理不恰當，如果小雞還留在大街上，那麼，經過後面孫玉姣和傅朋的一段戲的時間，小雞就會全都跑光了。」這番話，的是入戲之論，不愧是一代名伶，足可爲法後世。

此一問題，我曾建議徐露有所更改。結果，她那次的拾玉鐲帶法門寺，並未改變了趕雞的演法。我問她，她答說怕挨罵。至今我仍遺憾於懷！總感於徐露的創造膽量不夠強靱。那次，我建議徐露把雞趕到院中，而且把孫家的住屋，加了一個院子，趕雞時不開門，餵雞後端針線筐到大門邊作活計時，方始去打開大門，窺探街上有無行人，再坐下捻線納鞋。小翠花是坐在半閃開的門內作活，她說：「我在這裏處理成開一扇門，關一扇門，讓孫玉姣把椅子放在關着的門後面（離開一二尺遠），這樣使路上行人看不見她，而她却能看到路上的動靜。這是符合她怕羞的性格，也符合當時情況的。而且遇見傅朋的時候，也能夠幫助演戲。」可見小翠花的此一處理，也是把孫家的住屋，看成房門臨街。張至雲的此一處理，却也未能從舊窠臼中擺脫

出來。

關於此一問題，由孫玉姣趕鷄的戲來推想，孫家的住屋，應有後院。何以？因爲她趕出的是籠中的小鷄，既以「豢養雄鷄」爲業，家中必有養成的大鷄，是以應有後院也。爲什麼不把小鷄趕到後院去餵，顧慮大鷄搶食也。小翠花之所以把這批小鷄趕到街上去餵，餵完了就馬上趕回，孫家還有大雄鷄的存在，就有了暗示了。

說到這裏，不得不打心底浮起一絲遺憾之情，遺憾於我們當前的演員，何以不往藝術上去研究呢！

第三，小鷄的處理。

孫玉姣趕出餵食的鷄，既都是些小鷄，就得按小鷄去處理劇情。這麼說來，張至雲的檢蛋之戲，便不合劇情了。由於鷄小，它們被罩在一隻鷄籠之下。張至雲以十隻計數，極合現實。

可是，蛋却無從檢起了。

如果說，這籠中之鷄，捨小鷄而外，還有一隻母鷄庇護小鷄。蓋凡是能庇護小鷄的母鷄，都不在生蛋期中。這一點，值得商榷。但張至雲的檢蛋表演，則給予觀衆靈趣之美感，慧心之藝也。是以我也不願多所吹求矣。

趕鷄時，一般演法，孫玉姣在與傅朋的一段戲做完後，再趕鷄進屋，方始發現少了一隻，回頭再去尋找。小翠花處理這點，是不待見傅朋，就把鷄趕回，所以把發現小鷄少了一隻的戲，放在趕鷄出籠時，不放在趕鷄進籠時。張至雲則仍把這一點戲，放在趕鷄出籠時。固然，放鷄時，有一隻居然伏而不動，乃事情之常。可是，十隻小鷄放出，作了一會子活計，見了傅朋還談了一番話，然後再想着把鷄趕回，居然一個不少，就不合理了。關於這點，我則認爲如不按

小翠花的處理去演，也應爲孫家的住屋，設想出一個院子，把十隻小鷄只是放在院子裏，做活計坐在門內，與傅朋講話，是在街上。講完了話，支吾走了傅朋，再進大門趕鷄進屋入籠，不演少一隻的戲，在情理上就不值得怪了。

總之，一齣戲的演出，應從劇情的歷史背景，人物的性行，以及演員行當的特質；還有劇本辭藻上的內涵，等等各方面去研究。認眞揣度，再進而不懈的去作演示的練習。還得不時去請敎師友觀賞改正。然後方能逐漸達成藝術之神的靑睞，給您注入藝術的高貴氣質。非僅有嗓能號，有貌可展，有技可躍，而能獲得者也。

三一、青衣的藝術規範

讀「香江聽梅憶舊」有感

在中國戲劇中，青衣是扮演正派婦女的脚色，也名之爲正旦。當然，如果細分的話，青衣戲中還有閨門旦等名目。我這裏不是論述青衣的類屬考證，只想就梅氏父子的劇藝，與竹君先生談談青衣這一脚色的藝術規範。此一規範以梅蘭芳、梅葆玖父子作爲例說的對象，想必竹君先生也會同意吧！

固然，百年以來，在平劇界確也出現不少演扮青衣的名脚兒；享譽最隆，享時最久，抵臨終之年，尙未脫離舞台，怕只有腕華一人。有人侃之爲近世尤物，言未爲過。梅氏傳世的新編本戲，如「鳳還巢」、「生死恨」、「洛神」、「天女散花」、「霸王別姬」、「春秋配」，至今猶在舞台上流傳。雖各家也習演的老戲，如「玉堂春」、「汾河灣」、「武家坡帶登殿」以及「探母」、「醉酒」等，也無不一有其獨創的唱唸風標，爲法於後世。在各大名旦行列中，譽爲首領，至其死未衰。這些榮寵的獲得，自是從他的劇藝成就上熔鑄而成，並非虛譽。

梅氏的劇藝之長，天賦與工力兩所具備。扮演大家閨秀，他在劇藝上展示出的那分高貴嫻雅氣質，五十年來幾已難作第二人想。我常說：「光憑這一分高貴氣質，就不是梅派弟子們所能承挑得了的。」我相信腕華必然知道這一點。他曾一度中意於李世芳，怎想世芳無祿，短命死矣。雖說，他也不時感慨於他的這個小兒子葆玖，處於那名望加上富有之家的環境，養成了這孩子

的「處優養尊」，未能在劇藝上多下苦工，奠定他在劇藝上所需要的基礎。然而葆玖終究在天賦上遺傳了父親的資質，所以婉華便緊緊把握了葆玖的這一優點，逐步訓練他了。梅蘭芳是怎樣的培植葆玖的？在所寫舞台生活四十年一書中，不時的透露了一些。他讚美葆玖聰明，無論唱唸做表，都一點就通。雖說葆玖沒有正式坐過科，卻爲他請師練過工。要不然，如何能陪父親唱水漫的靑兒？所以，我們如把梅葆玖視爲票友，那就錯了。

今春，葆玖赴港演出，港人的論許，是美刺參半。美者，一如竹君先生言，「以穩藏拙，神似蘭芳」；刺者，則認爲只能與票友並論，視之爲內行，還差着老大截。在我，却認爲葆玖是梅蘭芳謝世之後，唯一的一位可傳梅派衣鉢的傳人。看了他的「鳳還巢」、「武家坡」、「霸王別姬」等，其傳梅之藝，絕不是任何一位梅派弟子可以演藝出的。眞不愧是梅蘭芳的嫡傳兒子。就憑他在劇藝上展示出的靑衣規範，便很難在年齡四十左右的藝人身上見到了。

俗謂：「會看的看門道，不會看的看熱鬧。」斯言良是至理。固然，台下的逾千觀衆，眞正懂戲會看門道的，有十之一也就不錯了。但從香港台北兩地的劇場反應情形來說，台北的觀衆大多數是看熱鬧的，只要上下的跟斗翻得高翻得多，台下就彩聲滿堂。只要誰有嗓子號，台下也就彩聲滿堂。香港雖也難免有此情形，但在演員演到劇藝的藝術細微處，彩聲也照樣響堂。

如梅葆玖的「鳳還巢」，在演到獲知姐姐已抬到朱家去了，想到朱千歲來與爹爹拜壽的那天，也曾見過一次，生得十分醜陋，遂認爲與他姐姐成婚，眞是郎才女貌天生的一對。因而忍俊不禁，咯咯地笑了起來。葆玖的這一串笑聲與歡欣的眉眼神情，以及以袖掩口，趕忙轉身的身段，眞是演配得情致美極，復生了他父親的藝術境界。這一點，我似乎不曾在言慧珠的演技過程中見到。於是有人說：「光是這一串笑聲，也值回票價了。」至於葆玖在藝事的風神上，酷似乃

父，固本乎天稟，實則，葆玖之藝，並不止是貌相得自遺傳。像他那端莊穩重的氣質，則又泰半不是來自遺傳，應是後天的修養，應該說是他老子自小把他培養出來的吧。

竹君先生的不滿於童芷苓，似不應由彩頭新編戲上去貶她，像「王熙鳳」、「武則天」，無論劇本的編寫、演出的排演、布景的配搭，都有可取之處，可議者自也不少。但演員在技藝上的配搭純熟，行話之所謂「扣得緊」，極值讚賞；與骨子老戲，算是兩條路。童芷苓在這方面的造詣，也有可圈可點之處。可是，若論起她在劇藝上的氣質，童芷苓距離梅葆玖可就十萬八千里。「王熙鳳」「武則天」都應是充滿富貴氣的戲，可是，縱然布景如此的豪華，我們有誰能在童芷苓身上以及演藝的藝術氛圍中，見到王熙鳳的富貴氣？見到武則天的帝王氣？她只合「鐵弓緣」的陳秀英啊！

在謝幕時，梅葆玖始終不渝於劇中人的那分藝術境界中應有的風神。雖答觀眾以掌聲，也是劇藝中的鼓掌風標。一顰一笑也未嘗一失其大家閨秀的高貴淑雅。這是多麼難能可貴的事。

「登殿」完後，他與童芷苓一起謝幕，一雅一俗，一貧一貴，界然分也。由此，我們足可想知葆玖是怎樣在嚴父的教育中，一絲絲一毫毫積日累時地培養出來的了。像葆玖的這分穩重與富貴的氣質，如果不是自幼培養，曷克臻此藝術境域！亦足可蠡知老梅是多麼有心在訓練小梅來傳他的衣鉢了。

竹君先生提到了葆玖的口型，雖翻高之腔，開口哈之字，在葆玖唱來，絕無大張盆口之情。這一點，不也是在父親嚴格指點之下，訓練出來的嗎？要不然，那會有若是的成就？口型是青衣藝術的重要課題，亦即古立婦德之「接不露手，笑不露齒」也。在觀戲時，我特別注意葆玖的台步，因為有人說他的台步太僵，腰腿上無有實力。細審他幾個下場，我則認爲不然，深深

覺得他的腰腿有相當工力。「別姬」之劍，在舞步上，盆發可以見及他還是下過一番苦工的。

因為他要演示的是青衣的穩重藝術，所有輕佻之技，悉擯之以外。近世以來，懂戲的人越來越

少了，青衣的穩重藝術，也就變成了僵滯的瑕疵，復何言哉！

梅氏的青衣藝術，為我國劇建立了一個新的典範，他馳騁氍毹五十餘年，葆玖在環境上雖

遜乃父，但有若是成就，以承梅氏技藝之傳，亦云可矣！

三二、少女的夢中情懷

——徐露遊園驚夢觀後

數百年來，湯顯祖的「牡丹亭」，一直膾炙人口，揚譽中外。它在藝術上的評價，胡耀恒博士已有精闢的論述。我這裏願就徐露最近演出的「遊園」與「驚夢」，略抒觀後。

由於「牡丹亭」的劇幅較長，遊園驚夢演出的劇情，只是一位少女的夢中情懷（實際上又何嘗不是代表一般少女死）。尚不易使台下的觀衆洞燭全劇劇情。那麼，我們只拿學堂、遊園、驚夢這三折來說好了，也足以使我們了解到劇作者的寫作心意。譬如學堂（今習名之爲「春香鬧學」），劇中人只有三位，在演示的意識形態上，成一三角形的對比：訓示禮教的學究，奉行禮教的小姐，不知禮教的婢女。學堂雖明寫婢女春香的爛漫天眞與禮教不守，動輒捉弄先生，却正烘襯了小姐杜麗娘的假正經。所以等先生離開之後，她便不禁要向春香探詢：「走來！我且問你，方纔說的花園在那裏？」可見她也想去遊玩。當春香頂撞她說：「小姐，妳自去讀書，花園不要學我這死丫頭，要玩要的。」於是杜麗娘便解釋說：「……這不是啊！妳實對我說，花園在那裏？我也要去逛。」而且，還有，學堂中寫得最有暗示的一點，還要等到老爺下鄉勸農的機會，再一同去玩耍。

只管在此讀書，原來那邊有個大花園，桃紅柳綠，好耍子得緊！」當然，這個大花園是她們自家的後花園。陳老師也說了：「妳不在此陪小姐讀書，反到後花園去玩耍……。」這裏，除非

春香這丫頭是才買來的，不知宅第還有大花園，杜麗娘却也不知，但最低限度她不曾去過。由此可想這杜家加諸於女孩兒家頭上的禮教，是多麼的嚴格了。正基乎此，所以杜麗娘才有了「驚夢」一折的潛意識行為。胡耀恒說：「湯顯祖使用了偷天換日的手段，為人類感情的自由，解脫了意識形態上的禁錮。」這話自不祇是對「冥判」來說的，也包括了「驚夢」。在情節上，有了「驚夢」，方有後來的「冥判」。可以說「驚夢」是「冥判」的前奏曲。

這種禮教的拘束，自屬於藝術上的誇大。那有家中庭園，連家中的小姐也不曾去過的道理。但一般過分約束女孩的家庭，往往不希望女孩兒家遊春，怕的是春光燃起了女孩的春情。杜麗娘就生長在這樣的家庭。春香在小庭深院的春光中，便感於「恁今春關情似去年」，看來今年的春天，又險些失去了。杜麗娘獲得老人下鄉勸農的機會，要去遊園，興奮得幾乎一夜沒睡；「曉來望斷梅關」。這時杜麗娘的心情，真是所謂「剪不斷，理還亂，悶無端」。為了要去遊園，連頭也不曾來得及梳好，就想忙着走出閨門。微風從庭院吹來，春光如線，搖漾生姿，不禁的愧於自己的容貌敵不上春光之美。忍不住停了半晌，再整理一下插在髮上的花鈿，方始發現「迤逗的彩雲偏」，髮髻偏彲着了。遂想到「我步（出）香閨，怎便把全身現。」但為了要早點到花園去，也不想再細加梳理了。遂自作慰藉的說：「可知我一生兒愛好是天然。」

「遊園」所要表現的就是春色撩人。「妳看那鶯燕成對兒，叫得好聽啊！」這情景怎不發人春情。何況那『遍青山啼紅了杜鵑；荼蘼外，烟絲醉軟。』這春色真的觀賞不盡。但，把所有宇宙間的春色全觀賞完了，又當如何？『便賞遍了十二亭台是惘然！』少女的情懷，所希冀的應是能有個終身的依靠，「男有分，女有歸」呀！因而，這撩人的春情，是越發的惱人了。

『天吓！春色惱人，信有之乎！我杜麗娘常觀詩詞樂府，古之女子，因春感情，遇秋成恨，誠

不謬矣。我今年已二八，未逢折桂之夫，忽慕春情，怎得蟾宮之客？咳！我杜麗娘生於宦族，長在名門，年已及笄，不得早成佳偶，誠爲虛度青春，光陰如過隙耳！」這就是「驚夢」之因。杜麗娘的心意已內心獨白出了。

少女在春風鳥鳥，花紅柳綠、鶯燕啁啾、蜂蝶飛舞的季節裏，萌生了未來婚姻的情懷。這是一種自然，人誰能免。所以杜麗娘在春遊之後，便有一種莫名的愁悶困擾。春香離去之後，獨自一人留在花園，便越發的春意闌珊，心情是「沒亂裏春情難遣；驀地裏，懷人幽怨。……甚良緣，把青春拋得遠？俺的睡情兒誰見？則索要因循靦覥。」那麼，這難遣的春情，既然無從解脫，能不因有所思而渾然入夢！「想幽夢誰邊？」怎不是呢！想在夢中有所獲得，也得有個對象。如今連對象也無有啊！「這衷情那處言？」豈不徒瀲殘生！在遷延、淹煎中和春光暗流轉嗎？

本來，夢是一個虛無，是一種潛意識的浮現。醒了，夢中的一切便不存在。然而我們的作家，每喜把夢使之成爲眞實，把不能存在的夢幻，寫成眞實。於是，神遂成了現實與夢幻的結合媒體。「驚夢」有了夢神，把杜麗娘心靈中的書生柳夢梅，雙雙牽引到一起。神爲了完成這一雙少男少女的心靈意想，於是，花神下凡來了，任務是催花開放；使百花開放，便可掩護了這一雙少男少女在那湖山石邊多溫存一些時候。眞是「惜玉憐香」之神。杜麗娘夢醒之後，雖然明知剛才的遭遇不過南柯一夢，却無法把夢中發生的事情放下心來。

總是行坐不安，自覺如有所失。她母親要她回到書房看書，這丫頭可是看不進書了。「娘啊！你叫我學堂中看書，叫我看那一種書方消得悶啊！」這就是女大不中留的心理。數年前，我有一位學生發生婚變，事後，她懊悔地告訴我說：『當他走入我生活圈子的時候，正是我希望有

個男人的時候。』詩摽梅，不也寫到這些嗎！『困春心，遊賞倦，也不索香薰綉被眠；春吓！

有心情，那夢兒還去不遠。』作者基此少女心理，再寫「尋夢」、「圓駕」、「離魂」、「冥

判」、「還魂」等情節，來達成這少男少女的理想。從頭到尾五十餘折，所描寫的都是少男少

女的純眞感情。日本學人八木澤元論述此劇時說：『此劇的主題，是描寫兒女之情。劇中主角

杜麗娘，因思慕夢中所見的靑年柳夢梅，而焦急至死，死後三年再生，終遂宿願。這是現實不

可能有的構想。然湯臨川卻藉此以描述人間的至情，男女的眞愛，以爲是永遠不滅而具有極高

的價值。這也可說是對於禁止自由戀愛之當時封建道德的一種諷刺。』（參閱羅錦堂博士譯「明

代劇作家研究」，P.429）。又說：『湯臨川把他的一生寄託於精神的快樂。在他應科舉

之際，便拒絕宰相的招聘，而自甘沈滯。即當極端時，亦超然沈酣物外，……他對於女人，一

生品行方正，未嘗置側室。因此他在牡丹亭中，寫杜麗娘堅貞不二的愛情，其用意亦頗耐人尋

味。』一般論者，亦無不咸認牡丹亭是湯氏的傑作。

「牡丹亭」這齣戲，不僅辭藻美，情節的結構，也極稱嚴實。雖然有人說，故事頗有所本。

但湯氏創意於劇情中的夢幻與現實的結合，以及潛意識心理的探索，則超越於二十世紀的心理

學派的文學。這裏自無篇幅多討論它了。

試想，像這樣一部精湛的文學作品，又是典雅的崑曲的劇藝形式，在演出上，自與皮黃不

同，可以說比皮黃的演出要難多了。崑曲不能呆唱，一字一詞都得有身段演示出來。崑曲的唱

詞，是古典的。尤其以辭藻取勝的湯顯祖，更是一掃元人的俗俚。梅蘭芳在論及「遊園驚夢」

時曾說，文詞的深奧，連讀文學的人，都要三縝其思；當然，演唱的人更得把每一詞句的文意，

理解清楚，方能在身段上演示出劇中的情韻。劇藝的身段，不僅僅是舞——走台步與耍水袖，

更重要的是表達劇中人物的性行。唱，也得合乎劇中人適時的情愫，在歌舞的配合中演示出來。

雖然，歌與舞都還傳續了古人遺留的規範（白雲生與梅蘭芳都寫有「遊園驚夢」的身段演述），但那只是一些說明。縱能看到表演，也只是一種範式。最主要的還在於演員本身的力學，在達成「入乎耳，著乎心，形乎動靜，布乎四體」，更能作到「一可以為法則」的境界（給別人留下範式）。這一點，徐露的演出，可以說是或多或少的做到了（或少的地方，多在於整體演出上的演練不夠，影響到她整體的演出成績）。

「遊園」與「驚夢」，在杜麗娘的內心情意上，是前後迥異的。「遊園」是充滿了奔向乎自然的歡情，連梳裝都是草草匆匆的。遊園時的惜春心情，使她感於「牡丹雖好，他春歸怎占得先」的自嘆；生怕會步上標梅的頃筐塈之。這一過程的心情變化，我們都能在徐露的歌舞以及面部表情上欣賞到。最值得讚美的一處，是「驚夢」一折中的唱山坡羊入夢。這時，台上只有她一個人，要一邊唱一邊舞出少女的春情難遣。那種嬌柔無力的困倦，最難演示。若不能體會出杜麗娘的內心情愫，極易流入單純的困倦情態。在這短短三數分鐘的表演裏，徐露已發揮了她在劇藝上的精湛造詣。水袖的運用，無不恰適其情，春香紐方雨亦稱良配。雖有人在就心劉玉麟的戲路，不適合柳夢梅，但入夢中的兩段山桃紅，歌舞情韻，足稱珠聯璧合。究竟是老演員了。第一段山桃紅後的欲推還就的嬌羞與意適，第二段山桃紅後的慵懶與迷惘，應是徐露深入劇情人物內心深處的演示。我知道，徐露在文詞意義的力學上，曾經羅錦堂博士化了不少講解的時間，可說是得來有自呢！

（六十九年三月）

三三、再談徐露的遊園驚夢

近兩年來，不時聽到戲迷們在言談間懷念徐露。如今徐露回來了，而且決定在新象倩請白先勇籌畫的遊園驚夢周，演出崑曲「遊園驚夢」，兼演前一折「學堂」中的春香鬧學。這消息在老戲迷們獲悉之後，自然是喜上眉梢的。當大家方行觀賞了郭小莊以燈光布景去創新了的「韓夫人」，再來欣賞徐露循行傳統形式演出的古典崑曲「遊園驚夢」，必能感悟到我國傳統戲劇藝術的眞諦與奧秘所在。

說來，「遊園驚夢」是一齣家喩戶曉而又膾炙人口的崑曲戲。雖然崑曲業已沒落了二百餘年了，但在平劇中，則仍保留不少的劇目在上演不衰。「春香鬧學」與「遊園驚夢」，便是其中最完整也最純粹的部分。雖說它們在湯顯祖的「牡丹亭還魂記」中，只是全劇五十五齣的三齣（鬧學是第七齣「閨塾」，遊園是第九齣「肅苑」，驚夢是第十齣「驚夢」），但由於「遊園驚夢」寫盡了少女的春日情懷，而且明喻了少女的春心是無法幽閉的。

一般論者，總認爲「冥判」（第廿三齣）是全劇的中心。但如以全劇的情節發展來說，遊園驚夢方是湯義治這本「牡丹亭還魂記」的戲膽。因爲這戲的主旨，豈不是在寫那關不住的少女春心，惹起的許多事故嗎！這「遊園」（肅苑）「驚夢」，便是惹起這許多事故的起點。

說來，我們應該先敍述這齣戲的簡要劇情。

女主脚杜麗娘，是南安太守的獨生女，由於這杜太守夫婦，年已半百只此一位掌珠，因而

關愛備至。看看已長到十五六歲，為了要把她教養成一位大家閨秀，除了為她延師講學，在行動上更是嚴加約束，連花園都不准去，怕是花色勾起了女兒家的春心。是以杜麗娘隨父宦居南安，行將三年，連後花園都不曾涉足。直到父親下鄉勸農去了，方始獲得母親的允許，要使女春香陪她花園一遊。但這遊園的心情興起，則是由塾師為她講解詩關雎的「窈窕淑女，君子好述」一詩引發的。所謂「為詩章，講動情腸。」杜麗娘感觸到的則是：「關關的雎鳩，尚且有洲渚之興，可以人兒不如鳥乎！」由此看來，「閨塾」則又是興起「遊園」與「驚夢」的最重要一齣。

今日舞台上演出的「春香鬧學」，已與原著「閨塾」有着頗大的出入。舞台上的情節，比書本要戲劇多了。把「閨塾」與「肅苑」綜合到一起，書本上的「驚夢」則又別成「遊園」與「驚夢」兩折。這些都是為了舞台的演出效果而設的了。雖然，舞台上的演出，已稍不同於原著，但重要關節，則未嘗有別。如「鬧學」中那關不住的閨女春心，剛一迸走先生就問：「那花園在那裡？」「可有什麼景致？」當春香一說「有亭臺六七座，鞦韆一兩架，遠地流觴曲水，那面着太湖山石，名花異草，委實華麗。」便興奮的說：「原來有這等一個所在，明日吩咐花郎，打掃亭台，掃除花徑，和你去遊玩便了。」頓時，便消失了她方纔在老師面前的那分莊重。真是「無限春愁莫相問」。

那心目中的青春少年，居然在那芍藥欄前，湖山石邊，被那少年鬆了領扣，寬了衣帶，袖稍兒搵着牙兒苫，在花下成就了夢中的溫存。連花神都去呵護他們，幫助他們在夢中先成前緣。之後，還有「尋夢」、「寫眞」（杜麗娘憶寫夢中的情人影像）以及「拾畫」與「還魂」等傳奇關

遊園之舉，意在打發春情，不想春情難遣。竟惝恍入夢。這一夢，居然在夢中，遇見了她

目，都是遊園驚夢以後的情節了。

崑曲難演，第一，難在辭藻的典麗，行腔的間歇婉曲，都在舞蹈動作中表現出來。沒有平劇通俗直接，有曲高和寡的缺點。好在「春香鬧學」與「遊園驚夢」，早爲大家習知，且不時在舞台上與觀衆見面，其中劇詞，已爲大家耳熟能詳，在欣賞上，自與其他崑曲節目，減少了一些阻礙。所以這兩齣戲，深受大衆喜愛。這一次，由徐露領銜與其師妹高蕙蘭，王鳳雲合作演出，必有其不同凡響的成就。「鬧學」由馬元亮飾塾師陳最良。

數年前，徐露曾在新象的策畫下，與劉玉麟、鈕方雨等演出過「遊園驚夢」，那時，我們曾在一起研究過其中辭藻的意義。譬如「沒揣菱花偸人半面，迤逗的彩雲偏。」我們都鑽研到了，因爲有人把「沒揣」的「揣」字作動詞看，意思豈不是太離譜呢？實則這是一句口語，意爲「沒有揣想到」，「菱花」乃鏡子的代名。這時，杜麗娘急於要到花園中去，連梳妝也急匆匆的，梳好了，沒想到用鏡子一照，雖只照了個半側面，連梳妝生是「迤逗的彩雲偏」；彩雲，就是指的鬢髮，不是天上的彩雲。此一詞義，連崑曲前輩白雲生都解釋錯了。他說唱完了「迤逗的彩雲偏」時，「春香取一把折扇給小姐，自己拿團扇，二人分開，春右杜左，各用扇子左右低看自己全身及衣服，這是說裝成后如彩雲一般的燦爛。」這身段豈不是把詞義解釋錯了。關于「迤逗」二字，梅蘭芳解說過，「迤逗」二字的意思是「旁行也」，「迤」應讀「一」，不能讀「拖」；換言之，「迤逗」就是形容偏的，形容鬢髮偏了，

解到一邊去了。可以想知演員對於劇詞文義的揣摩，是多麼的重要。

這戲最難表演的一處，莫過於遊園過了，春香下，夢神未領柳夢梅上，杜麗娘在演示內心

春情的那段山坡羊。只是一個人在桌前桌後，載歌載舞，要在那十餘句的山坡羊曲牌唱詞中，用水袖等身段，配合面部的表情，把少女的懷春感情，表演出來。對觀眾來說，似乎應能熟記這段唱詞纔好去一一欣賞體會。

杜麗娘在夢中幽會了小生柳夢梅，還要上花神來催花盛開，保護這二人在幽會中的歡幸；換言之，由盛開的花朵，掩護着他們完成姻好。想來，這又何嘗不是劇作者在體諒那幽閨少女寄與同情的胸懷呢！在戲劇演出效果上說，劇作者利用這男女主腳離開舞台空間的這一處，上大花神指揮着一隊小花神演出一場「嬌紅嫩白競向東風次第開」的歡情之舞，卻也給這戲點綴了「好景艷陽天，萬紫千紅盡開遍」的熱情場面。不但為那花蔭下的佳人才子諧繾綣，也給觀眾平添一場賞心悅目的懽忻。過去，這場堆花之舞，多循老路子排演，這次演出，將略有改變，乃徐露的較新創意。在此沒有篇幅細說，請大家觀後比較可也。

總之，觀賞「遊園驚夢」，連「鬧學」都算上，有如品茗，應去淺斟低嘗，靜下心來去細細吟味，方能知會到茶道的藝術根蒂。觀劇，也像欣賞我國其他傳統藝術一樣，譬如書法，寫在招牌上的藝術字，雖也是中國字，能認為它是我國的書法藝術嗎？知乎此，則觀賞國劇，方有得焉！

附記：

徐露曾向我提出「踏青怕泥新繡襪，惜花疼煞小金鈴」的問題。她認為上句既說的是鞋，下句又說到金鈴，似乎距離遠了。疑金鈴或為金蓮。我亦以為徐露推想，甚有見地。此事後經陳芳英、王關仕兩位友人來函，告以小金鈴乃典出「開元天寶遺事」，寧王惜花，編繫金鈴於花枝，以驚鳥雀。告以用語出乎此典，自屬當然也。遂將此文中的部分文辭刪去。特在此註明並致謝。

三四、觀徐露演「天女散花」

當年的幾大文士如樊樊山，羅癭公，易哭庵，張季直，李釋戡等人，爲梅蘭芳寫劇曲如「黛玉葬花」、「嫦娥奔月」、「天女散花」等，以及「生死恨」、「鳳還巢」。老實說，都是針對梅蘭芳其人其藝而傳設，甚而連「太眞外傳」與「霸王別姬」都算上，後來的劇人，要想把這些戲，能在舞台上，超過梅氏的成就，學到了梅氏藝術的精髓，可說無有。因而有人說梅蘭芳是中國近百年來的尤物，良不爲過。

在戲劇的演出上，有「人保戲」與「戲保人」之說。換言之，「人保戲」是劇本差，演員好，「戲保人」是演員差，劇本好。這兩句話如用在梅蘭芳的幾個劇本，大多屬於「人保戲」這一部份。但這話也不意味着梅氏的這些劇本寫得不好，而是梅氏的這些劇本，在文學的故事情節上，都極貧乏，幾乎淡得只要三言兩語便可道完。但在辭藻上，以及適於梅氏之劇藝的演出上，至今還後無來者。足徵當年的那些文壇雅士與劇壇上的梅氏劇團，都是些出類拔萃的匯聚。非今日吾輩俗骨可期其儔矣。

如「葬花」、「奔月」、「散花」諸曲，扮相都是高髻長袖而飄帶迎風的古裝。「散花」一曲，還加上丈長的兩根綢帶。不僅要具有天女的那分氣質，更得有技藝上的腰腿身手。那兩根丈長的綢帶，要舞得如雲如烟，如風如電，這都全靠技藝上的功力了。至於文學的美韻辭藻，尚須付之婉囀如鶯燕的歌喉以詠之。否則，雖有圓潤如珠玉，曲麗如南威的文辭與戲劇家所期

的天女雲上的駁風飛騰，也無足觀無可聆矣！今者，在台劇人，能輕舉梅氏所遺劇藝重現於舞

台，且可以觀可以聆者，吾僅與徐露一人。雖說，在歌舞的造詣上，尤其是歌舞在應有的劇藝

氣質表現上，徐露或尚未能一及梅氏之造詣，但在劇藝的創造上，徐露確有其在競業上獲得的

非凡成就，非時姝所能望其項背焉。

比來，「新象」又約徐露在此戲劇季演出「天女散花」之雲路一場。這是散花一劇的精萃，

綢帶之舞，即在此一場。曩者見某人演此，竟於綢帶在領下的地方，暗中各嵌小竹棍一短根。

舞時以手持暗嵌之小竹根舞之，柔如風烟的綢帶，在硬棒短棍的指馭之下，自然會易於起落了。

但我所見的徐露演此，則絕無一此「夾帶」行爲。她的綢帶舞，全賴姆食二指之力以馭之，起

落迴旋悉合詞意。功力全在指腕之間，不僅可以滿足外行人的看熱鬧，尤足取悅於內行人的看

門道。這是我在此特別提及的一件事。行家們不以爲我是多餘吧！

這場戲全在天女的馮虛御風，「祥雲冉冉婆羅天。離却了衆香國遍歷大千，諸世界好一似

輕炯過眼，一霎時來到了畢鉢巖前。」再唱「雲外的須彌山色空四顯，畢鉢巖下覺岸無邊！大

鵬負日把神翅展，迦陵仙島舞翩遷。八部天龍金光閃，又見那入海蛟螭在那浪中潛。閣浮提界

蒼茫現，青山一髮普陀巖。」這又何止是辭藻美，且詞義切而味深長也。還是請大家臨場觀賞

吧！

三五、徐露的虞姬舞劍

古人總把劍器以龍名，「龍淵（泉）劍」就是古之名劍。劍是龍形，可能古人製劍，就是以龍作構想的。我這裏不是作考證，不去管它了。杜甫作「觀公孫大娘弟子舞劍器行」一詩，雖然詩中的「劍器」只是當時還在流行的舞曲，不是刀劍之器。註者引正字通說：「劍器，古武舞之曲名，其舞用女妓雄姿空手而舞。」並非手持刀劍之舞。但杜甫回憶兒時所見公孫大娘的劍器之舞姿，且有「爧如羿射九日落，矯如羣帝驂龍翔。」仇兆鰲注云：「爧然下垂，如九日並落，矯然上騰，如驂龍翔空。」可見當時舞伎所舞的「劍器」舞曲，也不忘却龍騰之勢的舞姿表現。那麼，手持劍器的劍舞，更是不能與龍脫離關係了。

「霸王別姬」一劇，有舞劍一場。這戲是當年齊如山等人爲梅蘭芳所編。明人沈采寫有「千金記」一劇，雖爲梅劇所本，但「別姬」中的這場舞劍，從劇情上說，應是全劇的高潮。而且是最能表現出「霸王別姬」的悲劇精神的喻象。如果，扮演虞姬的角色，體會不到劇情發展到項羽困入垓下時的境遇，只是在武術上要一趟劍舞，以娛觀眾，那就毫無意義了。

我不曾看過梅蘭芳的這齣「別姬」，就是看過，也不會記得，就是記得也不會有像今天這樣的體會。其他如童芷苓、言慧珠、顧正秋等人，我雖曾看過，現在也說不上來她們當年的藝術表現。所以我只是從今天的劇壇來說，「別姬」一劇的舞劍，要算徐露最能楔入劇情。只

有徐露的這趟劍舞，是可以從文學上、戲劇上、藝術上去論的。因爲徐露能在劍舞上去發揮劇情，並不只是在舞技術，她在舞藝術。其他演虞姬的人，都不曾做到。我觀劇時，曾經仔細的留心到這些地方。並不是她們沒有才能做到，而是她們沒有往這些地方去下工夫。既不在本身的技藝上下苦工，更不去在文學上去求素養，當然演不出水準來了。

按「霸王別姬」一劇，到了舞劍這一場，已是項羽「大勢去矣」的時候。他們被困垓下，四面楚歌，殘餘的江東子弟，戰志已被楚歌渙散。九里山的十面埋伏，項羽雖勇，也自知難以突圍。縱能率領少數步騎衝出，亦自感無顏去見江東父老。虞姬在此種情勢的心境之下，以醇酒爲大王澆愁，以歌舞爲大王娛心，都是苦中作樂了。這時的霸王，正有如困在淺水中的蛟龍，極力的想騰躍起來，飛升起來，可是水太淺了，失去了蛟龍升騰的情勢了。這就是項羽當時的感嘆：「天亡吾楚，非戰之罪！」這時，虞姬的劍舞，所要表現的，就是淺水蛟龍急欲升騰時的困苦掙扎情形。演虞姬的演員，如能在劍舞上舞出蛟龍的困苦掙扎，方是「別姬」這趟劍舞的藝術要求。這應是主演「別姬」的旦脚，首應掌握到的問題吧！

徐露與李桐春合演的「霸王別姬」，誠能演出了英雄末路的淒涼氛氳。結尾的虞姬舞劍，有人說：「只要看徐露的舞劍，就值回票價了。」這只是一種直覺的享受之說。認眞說來，就是徐露的「虞姬」舞劍，已舞出了藝術的水準，並不只是舞出了技術的水準。在距今一年前，徐露與李桐春演此「別姬」時，當我看過之後，曾寫過一篇「徐露舞劍已化龍」的短文，表達我欣賞她這一舞劍的感受。老實說，徐露對「別姬」一劇，過去也演過，都沒有演出了合乎藝術要求的水準。自去年開始，她才從文學上體會到這一劍舞，在劇情上應行演出的內涵。她了解到這齣戲的劇情，發展到舞劍的時際，在四面楚歌中的項王人等，心情正如被困中的淺水蛟

龍。徐露深深把握到這一劇情，在劍舞的情韻上，在在去表現那淺水蛟龍的困苦掙扎。我們看她那舞時的「燦然下乘」與「矯然上騰」，尤其在插四門斗時的體軀扭曲着想要騰升起的掙扎表現，眞入化境矣。固然，觀衆的掌聲如雷，但又不知能有多少人曾在劇情藝術氤氳中去體會徐露的藝術成就。

西人說：「無技術卽無藝術。」徐露的這趟劍，出於她技術的熟練。這一點是一般觀衆可以見到的，那就是那一雙銀光閃閃的寶劍，在徐露手上運用得靈活，已由剛變柔。劍在她雙手中已完成了庖丁解牛之刀。雖然體型稍胖了些，由於她的工底厚，輾轉起伏，仍能演出矯若遊龍的柔美境界。散戲時，聽得身後有人說：「今之別姬，已不作第二人想。」我認爲，縱把空間擴大到大陸去，亦未必有匹敵呢！

三六、再論徐露的「霸王別姬」

自從楊小樓與梅蘭芳把「楚漢爭」與「十面埋伏」以及早期的「別姬」，重編爲「霸王別姬」，半世紀以來，這齣戲便經常在國劇舞台上上演不衰。且演者無不祖述梅、楊而未嘗另出機杼。這次徐露與孫元坡的演出，也未能例外。

如以整體來說，大鵬排演此劇，首場採用了老本「大十面」（十面埋伏）的拜將登壇。韓信坐帳點將，唸點降唇定場詩後，即開始點將，唱混江龍曲牌。一陣陣點將布陣，爲後面的困項王於垓下，先設下精兵良將的一大伏筆。氣勢莊嚴雄偉，飾韓信的孫仲蓉，雖一幼女（孫元坡之女）却頗有扮相儒雅之致，嗓音清亮高亢，一番番歌來，高低滋潤，殊可圈點。只是劉邦築大靠，且上陣與項羽交鋒，則有違史論矣！不過，這齣戲的藝術演出重心，在霸王與虞姬身上，這些小節，似可略而不談。

梅、楊的別姬，着眼於悲壯與淒愴四字。悲壯寫項羽，悽愴寫虞姬，重點只在死別一事。死別的焦點，在項羽之敗；項羽之敗，敗在有勇而無謀且剛愎自用，不納忠諫。此一史實，雖馬遷筆下所記並無李左車一事，然在短短戲劇演出中，自不能不戲劇化，故爲之設一李左車之詐降，使之完成了九里山之圍。再輔以楚歌的散亂軍心，則霸王與虞姬之別成矣！斯乃「別姬」的劇情。

今天，我們能夠聽到的斯劇錄音，捨楊小樓與梅蘭芳的唱片之外，還能聽到高盛麟與言慧

珠，以及梅蘭芳與劉連榮、梅葆玖、楊榮環等演唱。可以說全是梅、楊老路，所演者，悉爲霸王的悲壯，虞姬的悽惋。這次徐露演出，真可以說是極得悽惋之美。

霸王的性格，史說有據，虞姬則史說不多。是以今日的虞姬，悉以梅蘭芳的演出爲則。早期戲劇中的虞姬，老伶工們是怎樣詮釋是怎樣塑造的？今已難考。在馬遷筆下，也只三言兩語。

梅氏的天稟，無論扮相唱作，都屬於富貴型態，是以梅氏留下的虞姬形像，已成圭臬。今之演者，無不以梅爲範式。按梅蘭芳謝世雖只二十餘年，且受共黨驅遣了十多年，然而他卻能始終掌握着國劇傳統的藝術規範，從未演出共方改編過的仇恨鬥爭等戲，甚而在「穆桂英掛帥」一劇中，借着穆桂英的老而彌堅來向江青的樣板戲抗議。這或許是梅蘭芳舞台藝術的可貴處。正因爲梅蘭芳是一位生活在傳統道德社會規範中的藝人，對於古代婦女的「以順爲正」與「毋違夫子」的婦女德操，有其親切而深入的體會，所以我們能在他詮釋的虞姬情操中，體會到虞姬這個女人的品性，不是無才，而且是才過乎項王，只是爲德所掩，不敢有違夫子也。譬如李左車詐降，虞姬已洞悉其奸，惜乎姊弟二人力諫不聽，也只有順之。更能強忍內心酸楚而展歡顏，以慰君王；飲酒高歌，舞劍助興。這些描寫，都是虞姬在這齣戲中的高潮戲。也是梅氏演出此劇，詮釋虞姬性格的成功之處。演虞姬者如體會不到這些奧處，觀衆就沒有戲看了。

徐露在這方面，是一位最能入戲的青年藝人。像我上面說的梅氏創造的那些虞姬性行的規範，徐露也都體會到了。這些，自亦基於徐露在氣質上具有富貴雅麗之致，在技藝上，更具有甜潤歌喉與深湛幼工，是以無論唱作，都能駕馭到美的境界。只是這一天的演出，劍舞似乎欠缺些什麼？不如數年前在明駝演出的那次。我記得她那次的舞劍，在夜深沈曲牌的變奏時，有

左右各來回兩趟，所謂「扎四門斗」的劍路，（由上場門打斜線舞向右邊台角，再回頭舞向上場門，小圓場到下場門，再打斜線舞向左邊台角。）這打斜線來回四趟的劍舞，表現出了龍困淺水，奮力掙扎，欲求騰空而終不能夠的困頓情態。所以我觀後寫了一篇「徐露舞劍已化龍」的短文。

（此文發表在中華日報副刊，六七年了，何年何月已失記。）這次的演出，在我觀來，似乎未能演出那次演出的此一龍困淺水的掙扎困頓情態。關于這一部分的劍化龍之體會，雖梅氏亦未能演示之也。他人則無論矣！

最可貴的地方，徐露的演出，雖一言一語，一容一止，無不以藝術的情致出之。唱，絕不在花腔上要采，作，更不在花梢上示美。可以說，徐露的戲是精致的，一如名脚兒之力求唱作在藝術上的精純一樣。如四大名旦，如老譚、如余老闆、如麒老牌、如馬大舌，以及後期的楊寶森，他們的唱作，又何嘗有過譁衆取寵的行為！當我們看了大陸的劇團到海外演出的那些大擺布景的戲，我們已不能欣賞到國劇的優美傳統藝術矣！

不過，傳統劇藝中的優美，不可破壞，但亦未可一成不變。尚待在劇藝的原理上去宏揚。

譬如這次演出，孫元坡對霸王的詮釋，有兩處我有意見。第一，當虞姬聽到四面楚歌，報與大王知道，進帳急呼：「大王醒來！大王醒來！」這時，場面起撕邊，霸王急步由下場門上，左手握劍鞘，右手握劍把，一看是妃子虞姬，遂問：「妃子為何如此驚慌？」一邊說一邊把劍入鞘。這次，孫元坡不惟出場未走急步，也未作警戒式的握劍，則有失劇情矣！

第二，當虞姬勸大王再飲幾杯時，霸王感嘆地說：「如此酒來！」孫元坡把「酒來」二字，以哭腔唸出，淒涼動人，曾獲炸堂彩聲。雖情韻極為動人，在我則認為非項羽性格。此二字的吐唸聲情，如楊小樓、劉連榮、以及高盛麟，悉以悲壯高亢之聲情出之，令人吟味項羽此時心情

之莫可如何！知大勢已去，生離死別在卽，權且暢飲幾杯，不願辜負愛妃心意而已。如以哭哀

哀的聲調來吐唸「酒來」二字，則項羽在聽完虞歌觀完劍舞，就應拔劍先虞姬而自刎了。說來，

這是我的淺見，提供老友元坡兄參考。

再說，高盛麟與言慧珠合灌的此劇唱片，虞姬驚呼「大王醒來」的這場，高盛麟在撕邊上

時，先唸了一句「看劍！」言慧珠下接「妾妃在此！」然後霸王再問「妃子何事驚慌？」……

可以想知高盛麟的此處演出，不惟是急步走上，而且是拔劍出鞘，執劍在手。要不然，如何能

唸：「看劍」？既唸「看劍」，一定是劍握在手中的。這樣想來，可以想知高盛麟對於這一情

節的詮釋，已把項羽在帳中小睡時的警覺心情，演示得更爲突出。這一點，頗值參考。

總之，戲劇是演示人生的藝術，一切演出，無論唱唸作表，都不能違背我們人的生活與我

們人的心理。演員的任務，重點便在這裡。唱唸屬於音樂藝術，音樂是以聲音的情態來演示辭

意（劇情）的。作表屬於舞蹈藝術，舞蹈是以身體的情態來演示辭意（劇情）的。兩者都要求

旋律與節奏的藝術境界。這兩種境界，胥有賴於演員的藝術造詣，一如魏文帝所謂的「曲度雖

均，節奏同檢。」而「巧拙有素」，「雖在父兄，不能以移子弟。」優劣全在個人的藝術造詣

上見高低。而國劇藝術演員的造詣，不惟要靠天禀，尤有賴於後天的努力，決不是坐了七年科，

學得了全身文武技能，便可終身不再鑽研，便可蛻成大名立大業的。不惟歌兒不唱與大路不

走一樣的草成了窩，武工不練，更會蛻成了柯（木柴）。說起來，任何藝術門類的工作都是一

樣，幼時所學，只是基礎，建高樓成大廈，乃基礎之後的事。是以荀卿「勸學」有言：「學不

可以已」也。

三七、「洛神」與「洛神賦」

——兼論徐露演洛神

相傳曹植的「洛神賦」是感念甄氏之死而作。兼且說曹植與其兄曹丕共戀甄氏，後爲丕得爲配，植一直鬱鬱不平。迨甄氏死後，乃作「感甄賦」以記思念不渝。這傳說，最少總有千年以上吧。這傳說的由來，起於昭明文選「洛神賦」前的一篇記敍，記說：

「魏東阿王，漢末求甄逸女旣不遂。太祖回，五官中郎將；植殊不平。晝思夜想，廢寢與食。黃初中入朝，帝示植甄后玉鏤金帶枕。植見之，不覺泣。時已爲郭后讒死。時息洛水上。因令太子留宴飲，仍以枕賚植。植還度轅，少許時，將息洛水上。思甄帝意亦尋悟。因令太子留宴飲，仍以枕賚植。植還度轅，少許時，將息洛水上。思甄后，忽見女來，自云託心君王，此心不遂。此枕是我在家時從駕前，與五官中郎將。今與君王，遂用薦枕席，讙情交集，豈常辭能具。遣人獻珠於王，王答以玉珮，悲喜不能不自勝，形貌重睹君王爾。言記遂不復見所在。遂作感甄賦。後明帝見之改爲洛神賦。」

此一傳說，早經前人斥之爲非。清胡克家本對於此說，曾加注釋說：「此賦全倣高唐神女之事，亦賢才遇合之喻耳。向來詮解，只是癡人說夢，感甄事絕不見正史，不必深辯，自知其僞也。」

按「洛神賦」之作，曹子建在賦文之前，也曾說明，說：「黃初三年，余朝京師，還濟洛

川。古人有言，斯水之神，名曰宓妃，感宋玉對楚王神女之事，遂作斯賦。」說明是做自宋玉

的高唐賦。文中所寫，也全是此一洛川神女的容貌舉止與衣著之美。最後，寫到這洛水之神向

曹植說話的時候，有兩句辭是「恨人神之道殊，怨盛年之莫當。」此句李善則注爲：「盛年，自唐

謂少壯之時，不能當君王之意。此言微感甄后之情。」可以想知認爲此賦有感甄后之意，自唐

之李善始，便這樣臆說了。

查曹丕生於漢獻帝中平四年（一八七），曹植生於漢獻帝初平三年（一九二），二人年齡

相距六歲。甄氏本是袁紹中子袁熙的媳婦，建安六年，曹操敗袁紹，攜來婆媳二人，魏略說：

「熙（袁紹子）出在幽州，后（甄氏）留侍姑。及鄴城破，紹妻及后共坐室堂上，文帝（曹丕）

入紹舍，見紹妻及后。后怖，以頭伏姑膝上，紹妻兩手自搏，文帝曰：『劉夫人云何如此？』

令新婦舉頭，姑乃捧后令仰。文帝就視，見其顏色非凡，稱歎之。太祖（曹操）問其意，遂爲迎

取。」世語載：「太祖下鄴，文帝先入袁尚府。有婦人披髮垢面垂涕立紹妻劉後。文帝問之，

劉答是熙妻。顧攬髮髻，以巾拭面，姿貌絕倫。既過，劉謂甄曰：『不復死矣！』遂納之，有

寵。」所記曹丕娶甄氏，時在建安六年（二○一），這時的曹丕不過十五

歲；縱以袁紹卒年說，也不過再後一年，曹丕也祇十六歲，曹植繞九歲十歲，怎會與其兄同爭一

女。如以事實考之，任誰都會意想到那是不可能的事。（我曾計算丕娶甄氏時植十二歲，誤。）

曹植是曹操的寵子，直到曹丕稱帝，曹植仍是曹丕的防患對象，可以從曹植的頻頻徙封作

證，丕篡漢後，貶植爲安鄉侯，不久又改封鄄城侯。雖在黃初三年晉升爲王，未久又徙封雍丘王，

太和三年又徙封東阿王，六年，又改封爲陳王。自可想知植被見猜之甚。固然，在未立嗣子之

前，曹植先被考慮，但弟兄兩人的官職，丕始終高於植。甄氏居於深宮，且年長曹植十歲有奇，

曹植弱冠封爵時，甄氏已三十有奇。縱就年齡的差距，不是愛情上的問題，但彼此接觸的機會太少，若兩人有情愛之生，也只能是心理上的暗戀而已。再說，曹植與甄氏如有愛情上的行為，史家不會無文，稗官尤不能無記，不必待之千年以後。李善注文選，認為「怨盛年之莫當」句，有感甄之情，乃臆測之說，非信史之據也。

曹植為了保命，不願被立為儲君，乃「任性而行，不自彫厲，飲酒不節。」建安廿四年

（二一九）曹仁為關羽所圍，操曾派植為南中郎將行征虜將軍，欲遣救仁。呼之來，將有所勑戒。植飲酒大醉，不能受命。於是悔而罷之。他不願擔當重任，生怕哥哥嫉妒，危及生命。迨曹丕篡漢自立，這時的曹植是臨淄侯，就國之後，醉酒悖慢，不理政事，因而被劾，貶爵安鄉侯。黃初三年，為鄄城侯時，曾晉京朝覲，嗣徙雍丘王，有贈戶五百之賞。可是到了太和元年，曹植又徙都了，徙封浚儀。太和二年，又還雍丘。曹植常自憤怨，抱利器而無所施，又上疏求自試。可是，他雖一再經受迫害，他何來閒情去戀嫂？又有何膽子去向怒龍批逆鱗呢？從這一點說，曹植戀嫂也是不可能的。

不過，甄氏失寵於宮閨，最後竟被郭后讒死。就一位詩人的心性來說，或不滿於甄氏的賜死，因以寄託。但如以文句的義理來看，此一「怨盛年之莫當」，應是指的洛神宓妃而言，上句言「恨人神之道殊」，意為人神的生活環境與生活方式不一樣，不能達成真實的人生繾綣之好，又何況自己的年紀也老大了呢？

按宓妃是伏羲氏之女，溺死洛水，遂為洛水之神。曹子建便據此傳說倣宋玉高唐賦作「洛神賦」。

當然，如把「洛神賦」譜之戲劇，賦入了一些愛情的傳說，自會使戲劇的效果增強。是以梅劇「洛神」便依據文選上的那篇記敍編寫而成。戲劇爲了點明洛神就是甄后的前身，還特別寫明「你也曾爲我忘餐廢寢，與他人生過氣來。」又寫洛神回答曹植的話說：「你我相契以神，則悠悠不過空中愛慕，一涉形跡，便墮孽障千古。多情之人，縱無越理之事，小仙一到酆府，則悠悠之口，何患無辭。」明喻了曹植與甄氏只是「空中愛慕」而「未涉形跡」。也因而把兩者間的情愛，在戲劇中氤氳得更加瑰麗。

梅劇「洛神」，着意於夢幻與神遊的意境表達。玉鏤金帶枕不僅是據以引發曹植入夢去神會宓妃的道具，更是「洛神」一劇引發了劇情的主題。前面不是說嗎，文選上的記敍，說這玉鏤金帶枕是曹丕贈與弟弟曹植作紀念的。他知道弟弟也愛甄氏，這時的甄氏已經死了。所以曹植得到這個金帶枕，把玩不已，追懷不已。日有所思，夜有所夢，終於在洛川休憩時，夢見了酷似甄氏的宓妃。編劇還故意寫宓妃本是甄氏的前身，越發把曹植筆下的洛神與曹丕宮中的甄后神化了。

劇作家爲了要點明洛川神女就是甄氏前身。當曹植抱着那玉鏤金帶枕，酣然入夢，洛神唱：

「進門來暗昏昏一燈搖影，可憐他伏几臥獨自淒清。我有心上前去將他喚醒，睹物傷情，益增悲感。待要將他以爲情。」唸白的詞是：「看他懷抱之中，乃是玉鏤金帶枕，羞怯怯只覺得難喚醒，怎奈難以爲情，我不免夢中約他明日川上相會便了。子建呀子建，我與你未了三生，尚須一面，來待君臨……。」當洛神約來漢濱仙姑與湘水神妃到來，也曾加以說明：「只因雍丘王曹植，與小仙前生尚有未盡之緣。今日在此經過，其人頗識風情，深明禮義，欲相煩兩位仙妹同小仙遊戲一番，藉了前緣……。」見了曹植時且說：

「你也曾爲我忘餐廢寢，與他人生過氣來。」已說明是甄氏了。足徵「洛神」一劇，在在都說明了抒寫曹植與甄氏的夢中戀情。

雖然寫曹植與甄氏的夢幻之戀，却也不使劇情逾越禮法。不惟寫他們生前是暗戀，洛川的會晤，也不曾踰節。他不肯從天上的雲間降臨凡塵，儘管曹植一再相懇，他答說：「你我相契以神，不過空中愛慕，一涉形跡，便墮孽障千古，多情之人，縱無越禮之事，小仙一到尊府，則悠悠之口，何患無辭！」遂勸曹植忘却癡想：「提起前塵增惆悵，恕果蘭因自思量。精誠略訴求鑒諒，難得同飛學鳳凰。勸君休把妾忘想，鶯疑燕謗最難當。」誠然，「鶯疑燕謗最難當」，兩千年後不還騰說於悠悠衆口嗎！實則，子建不曾戀嫂啊！

梅氏本戲，最重氣氛，「洛神」的夢幻氤氳極爲濃厚。凡是演出該劇者，總不忘略加景觀以襯，給人以天上人間雲靄蒼茫的若卽若離之感。聽，句句是典麗的詩情，看，景景是飄逸的畫意。可以說是一齣昇華了愛情的神仙境界。

　　×　　　　×　　　　×

此次台北市藝術季，特邀國劇界王牌徐露女士來主演洛神，軍中劇團的明駝全力支援。徐露是我們在台這三十餘年來培養出來的新秀，她在舞台上的藝術造詣，以及其平素的敬業精神，早爲衆人讚頌，不必再加費辭。這齣戲劇幅不大，用人不多，除洛神之外，有小生曹植以及兩個仙女一個驛丞，其他便是陪襯一場歌舞的舞姬十人左右。但劇力則如一罈醇醪，一壺香茗，不僅有美酒的醇醇，也有香茗的清芬。再加上詩情畫意的可以品味，你觀後準會說聲：「人間難得幾回聞」吧。

曹子建由孫麗虹扮飾，清麗飄逸，必獲紅花之襯。前有李桐春的「單刀赴會」，更會誘人

早點進場。第二天的「別宮祭江」，由伐東吳起，更是一齣唱作並重，而又熱鬧非凡的大場面戲。附帶在此一提。

（七十一年九月十一日十二日在台北市國父紀念館演出）

三八、論徐露的藝術成就及其他

不要說在今日自由中國的台灣省，徐露是國劇界的一顆閃亮巨星，縱以大陸方面的藝人相校，徐露也應是其中翹楚。我想，凡是在海外接觸過大陸京劇藝人藝術者，似不致以我斯言為妄。

我們的傳統戲劇藝術，其主體是歌舞二事。第一要有嘹亮的歌喉而且會唱，第二要有柔美的體態而且會演；唱要能唱出劇中人的劇中聲情，演要能演出劇中人的表情；這些技藝，全有賴於藝人的先天稟賦與後天鍛鍊。那麼，作為一位國劇藝人，則必須從小兒接受基本的技藝訓練。完成之後，更得將有關所涉劇藝的文學與歷史，予以研讀。故藝人每以文士為友。所擔當的每一齣戲的脚色，更得進入研究創造，方能演唱出獨到的詮釋。要這樣每日不輟的去研究創造，方能成為名脚兒。當然，武功也不可一日休歇。凡是名脚兒，無不經此歷練。徐露也是如此。

說來，徐露之所以步入氍毹世界，乃得其時會。第一，在其童稚時代，抗日勝利，隨其父母返回家鄉蘇州。蘇州勝地也，東臨春申，西接金陵。名脚才藝，亦不時獻演於閭門。其父母頗喜觀劇，時偕之同去劇場，遂有感染。迨大陸變生，隨父母來台後，已能隨弦歌唱蘇三離了洪洞縣。當時，為徐露操琴正字改腔者，是申克常，嗣後，李毅清又教唱春秋配。在小學讀書時，曾參加晚會演出「蘇三起解」。第二，大陸軍事轉進後，空軍有兩大國劇團隊隨軍來台，

一是漢口四軍區的霄漢劇團，二是傘兵的劇團。酷愛戲劇的空軍虎將王叔銘將軍，乃集該兩劇

團而爲一，組成大鵬劇團，時爲三十九年春間事也。某次，在空軍總部介壽堂（當時尚稱新生社）

有一次演出。其中有兩齣戲是外界的客串，一是敖伯言先生的弟子演出的「武家坡」（名字忘

了），另一卽是徐露演出的「春秋配」。此一演出，極受好評。尤爲座中客齊如山先生所賞識，

乃介紹徐露向大鵬劇人問藝。時徐露尚是國語實小的小學生呢！

也許是徐露得自天禀，或者說她生來就在血肉中帶來了國劇藝術的細胞，因而徐露開始向

大鵬問藝之後，對於學業的專誠，偏重於劇藝，用功之勤，幾爲幾位指導她學藝的老師所驚訝。

她藝之精進快速，自也不在話下了。正由於徐露間藝於大鵬的啓示，王叔銘將軍遂有了成立劇

校的構想與決定。於是，大鵬正式招生了。時爲民國四十四年九月。徐露放棄了小學學業專志

於劇藝，在大鵬孜孜受敎已四年矣。不時演出，業已嶄露頭角。所以當大鵬招收了七名學生

（古愛蓮、鈕方雨、嚴莉華、楊丹麗、張富椿、陳良俠、馬九齡）成立「大鵬國劇訓練班」（時稱

大鵬學生班），便名之爲第二期，徐露列爲第一期。嗣後，立案改爲劇校。說來，徐露不惟是

空軍大鵬戲劇劇學校的第一期生，而且是我政府在台培養出來的第一位國劇藝人。在後起這一輩

國劇的新血輪行列中，徐露是大師姐。

在徐露進入大鵬學藝的那個時期，又正好遇上不少老藝人返國，如朱琴心、張遏雲、金素

琴，以及隨軍來台的戴綺霞、秦慧芬等人。後來，白玉薇也來了。而這時，由於顧正

秋的劇團演出休歇，大鵬劇團的聲勢，雖今日的所有國劇隊加起來，也比不上。這時在大鵬學

藝的徐露，眞可以說是得其時會。爲徐露開蒙的老師是出身鳴春社的劉鳴寶，爲徐露說藝較久

的是老伶工朱琴心，敎徐露練工的是出身富連成的蘇盛軾。後期的徐露，則經常間藝於白玉薇。

由於徐露是此間第一位獻身國劇藝術為終身職志的青年一代，在開始前三四年間，

在大鵬學藝的孩子，只有她一個。而且，徐露這孩子，既聰明又用功。孟子有言：「得天下英

才而教之，一樂也。」再加上長官的推許，可以想知徐露在大鵬學藝的這個時期，是多麼的得

天而獨厚。

雖說，徐露在大鵬學藝期間，是如此的受寵，却不曾在藝事上把她寵壞。因為她熱愛藝事，

故能悉力以赴。不怕受苦，不怕流汗。古人讀書講求的是「三更灯火五更雞。」徐露在學藝時

期，確也能如此。她之所以能文武崑亂不宕，正由於她自小下過苦工。她練過武旦，唱過「四

洲城」的水母，唱「金山寺」(水漫)的白蛇，自打出手。為了演出「木蘭從軍」，她背過大靠

旗，足登厚底，手執雙槍。每天早晨喊完了嗓子，吃完早點就開始在台上練。每天最少練上兩

小時，每次練完，穿在身上的工作服(士兵穿著的草練衣褲)，脫下來可以擰出整碗的汗水下

來。半年以來，她在台上正式演出的「木蘭從軍」，自是不同凡響了。後來，首先把「扈家莊」

唱紅了的，就是徐露。而且，她還能演出八大鎚的陸文龍。這些刀槍靶子的武套子，都得自她在

大鵬學藝時期，苦練成功的底子。

關于學戲，有句古話說：：「戲是打出來的。」這話良是事實。但這話也蘊涵着學戲之必須

付出艱難的苦辛。時常，徐露在演完之後，總要去徵詢師友們的意見，作為她下次演出的參考

與改進。有一次，她告訴我：「別姬這趟劍，如能每天兩小時再多練上一個月，(意為練兩月

以上)，就會自感順心一些。」可以想知她自己對於劇藝的要求之嚴。

以及其所處身於當前的藝術環境，已很難要她在藝術上日新而精進矣！

我在前面說了，國劇藝術的主體，乃歌舞二事，歌要會唱，舞要會演。對徐露來說，這兩

大藝術主體，她都練有長技。唱，有滋潤而甘美醇厚的歌喉，舞，有扎實而柔美端適的腰腿。尤其在演出時的入戲體會精到，是以在演技上日有佳境。這些，早已口碑載道，在此，不多費辭。

問題是，我們如何還能不時觀實到徐露在舞台上的演出呢？

如今，徐露已不屬於任何劇團，而且，家已移居異國。雖己身並不以異國作爲她的生活基地，仍在國內謀得一技之棲，爲人作嫁衣裳，可以說是糊口而已。徐露之所以如此，除了有其胡馬北風之戀，越鳥南枝之棲的愛國情操，又何嘗不是在戀念着她已獻身半生的國劇技藝呢？

可是，徐露將如何還能再不時活躍於國劇舞台呢？從近來兩次演出的艱難情況來看，眞是難說了。

今日的社會形態變了，國劇藝術所處身的環境更是變了。過去，休往遠論，即以四大名旦那個時代來說好了，悉由主脚組班，自爲班主，是以那時稱之爲「老闆」。班內的所有脚色，全是主脚（老闆）的僱傭，向主脚（老闆）簽訂合約，依約領取包銀。班中的脚色，既由主脚所僱傭，自一切聽命於主脚（老闆）。排起戲來，老戲也好，新編者更不用說了，全得聽從主脚（老闆）的吩咐。主脚怎麼改，他們自得依照主脚的意旨去排演。所以，在四大名旦那個時代，各人都有各人不同的創意。時至今日，可不同了，主脚已不是老闆。今日的軍中劇團，是有編制的薪俸制與無編制的約聘制，主脚也好，龍套也好，生活費全由公家支付。雖然薪給有多寡之別，但在主從上，主脚與龍套宮女，則是平等的，在節制上，誰也管不了誰。再加上薪給不豐，未能使之合乎現社會的生活需求。這情形，自也是卅年來，我們的劇藝缺乏長足進步的主要因素。老實說，我們的國劇界，無論老一輩，或是新一代，都稱得上是人材濟濟。何以未能有所成就？問題便在主

脚已非老闆的這一關鍵上面。

徐露喪失人緣的罪案。如果，徐露的劇藝成就，絕不會止乎此也。

曾有報導，說是徐露要自組劇團。自組劇團，最少要負擔十至廿人的生活費，少說，每月的生活費支付，也得四、五十萬元。還有演出的開支呢！每年非千萬不可。平均每月演出一場好了，票房收入能達千萬嗎？像「霸王別姬」這樣的爆滿，一年能有幾回？宣傳費的預算應列多少啊！怪不得徐露向我感慨萬千的說：「等我賺夠了錢，再好好演一場戲。」她這話確是自己深知今日所處藝術環境的感慨心聲。如有人知道新象這次主辦「霸王別姬」演出的詳細預算，就會同情徐露這句話中的辛酸了。

儘管在演出上，一次次遭遇了如此多的困難，徐露也曾深感氣餒，但內心深處則仍充滿未來對國劇的遠大抱負，還打算為自己整理出幾齣偏愛的劇目來演出呢。今天，有錢的人，目光都放在錢能一變十，十變千的目的上，賠大把的金錢去玩戲？這時代早已遠去矣！

當然，徐露今日處身的此一國劇藝術環境，的是不易時常演出。這一問題，並不是徐露的損失，應是國家與社會的損失。要知道，徐露是我們在台這三十多年來，培養出的一位特別凸出的國劇藝人。她在國劇藝術上的成就，雖大陸在劇藝上有其龐大的人力，恐也少有壓過徐露的同一輩。我們一直在高呼維護傳統，徐露在劇藝的成就上，就是一位維護傳統的代表。換言之，當大陸方面的戲劇在其創新之下，已大多變成了話劇加唱的今日，我們是多麼需要我們維

徐露在演出上，確是有所挑檢，也有所苛求。這一點，反而成了徐露也生活在當年的四大名旦的那個時代，我敢說，徐露的劇藝成就，絕不會止乎此也。

事實上，自組劇團，談何容易。這只是徐露的理想與抱負而已。

護傳統藝術的藝人，能夠在這方面多多獻身於舞台啊！

寫於七十四年三月杪。

三九、張至雲的劇藝

說起來，會審這齣戲應以唱工取勝。它幾乎包容了西皮所有的旋律，而且是獨幕劇。其中百分之九十九的唱詞，悉由玉堂春唱出。自可想知這齣戲的唱是多麼吃重了。

如果說，會審的蘇三只要能唱就穩占勝場了，卻也言之有失。老實說，國劇的任何一齣戲，無不講求唱唸作表的並重，弱其一項，則失其完美。若此會審，演女伎蘇三因鴇兒之貪，騙嫁了山西沈延林，遭大婦之忌，企圖毒殺而誤死其夫，吃上官司。沈婦以銀錢買成了蘇三死罪之判，幸好恩客王三公子得中魁元，放任山西八府巡按，獲悉此案，調案重審。因有洪桐縣起解之舉。到了會審，蘇三所期的一線生機，是否能夠獲得？在心中自有生死交織的情緒。那兒想到主審官竟是她當年恩客那王三公子呢？而且，她的獲知那主審官竟是她的恩客舊情人，並不是雙目認出來的，而是從另兩位陪審官在會審時的問答中，一句句聽來湊合上的。試想，這麼一段複雜的情節過程，在受審時蘇三的心理情緒上，該有多大的起伏演變？那麼會審，蘇三唱成嗎！所以會審的蘇三應在三司交互問話的演出中，隨時把內心的情緒，浮現到作表；當然，在唱詞中，亦應有所作表。我們若從這一點來品評張至雲女士的會審之藝，良多可議之處。

國劇的藝術形態，是歌劇與舞劇的合一體式。歌之藝，重乎聲情，舞之藝，重乎表情。求於聲情與表情，都需要本錢。內行人所稱的「本錢」，歌，指的是嗓子，舞，指的是體貌；這兩者，都需要天賦的條件與後天的磨鍊。是以劇人入科習藝，師者據以分科的準則，便從各人

這兩項本錢去作決定。當然，也會因年長有變而更科。總之，天賦是藝人們的獨厚條件。那麼，

若以此條件來審量張至雲，可以說她這兩項本錢，都不厚。論歌，她的嗓音不夠寬潤，身材也

略嫌低了些。但這兩項本錢，雖身材不高，貌相端莊秀麗，嗓雖不夠寬潤，却還高低適度。在

聲情與表情這兩點來說，悉能相應劇情。感受得到，她是受過一些磨鍊的藝人。

若從全部的唱工論之，快板可圈可點。開頭的一段散板較弱，幾乎每一尾音，都欠收煞之

致。看來對梅家聲情，尚乏深入體會。行腔並不是傳聞中的那樣花俏，比張君秋還要端正些。

「在院中住了整九春」的由低翻高，繞個彎兒再下坡，在聲情上並不出格，但却不合乎梅家的

莊嚴情致。原板比慢板唱得委婉，旋律（腔調）轉折，節奏（板眼）起伏，尚能適合變化，使

各句旋律的起落，未陷於重復雷同。想來還是經過推敲的。只是偶有末字落在中眼的情形，雖

不是大病，西皮原板有此傳統，我則認爲仍以落在板上較好。可使旋律委婉也。

可以說張至雲是個會唱的演員，從那長串快板的節奏縱放，咬字吐詞的鏗鏘聲致，足爲佳

證。遺憾的是，限於嗓音窄，水潤薄，未能從心所欲的大所發揮。使她意想中的聲情，力難從

心。應說這是張至雲唱工上的缺陷。這是天賦上的局囿，焉能多所強求。

她歌唱的韻致，是梅家的路數。換言之，她的會審腔調，純走梅路。十之七八的腔兒，都

學自梅氏留下的音聲。然人之稟賦各異，怎能絲絲扣扣以梅腔擬之呢。梅子葆玖亦有變也。

若從作表上說，則去梅路遠矣。第一，她的台步完全異樣。梅家的台步是大步量，張至雲

則是碎步踩。此一台步形式，倒與我們此間旦脚的步伐一致，若鎔乎一爐者也。第二，梅路的

手式不多，表情著重在面情眼神。尤其不特意在台詞上去作「解釋舞蹈」（用身段加以演擬），

如「他好比那蜜蜂兒飛來飛去採花心」句，梅氏只是以手式比擬而已，不走台步。張至雲的這

一點，也與此間旦腳演出會審的路子一樣。今夏，徐露在臺視演出此劇，已經改了。

論台上腳兒的器度，藝術的氣質，張至雲都在八十分上下。從她演出於會審的唱唸作表觀之，看得出她在舞台上有相當深度的磨鍊。對於戲的體會，亦頗見慧心。分開來說，作表略勝於唱唸。雖說她的嗓子不寬，唸白却頓挫有力，比唱時要響些。因而使我想到她過去似長於演花衫戲，希望她下次動動花衫戲。或刀馬方面的戲，以展武工的基礎。

最可喜的是，她的這次演出，在藝質上，算得上溫柔敦厚，並未帶來大陸藝人那種樣板戲中的「恨」之毒素。斯此一事，亦足以使吾人向這位反共藝人敬致深意矣。

（七十一年十二月）

四○、張至雲的「拾玉鐲」

再看了張至雲這場拾玉鐲的演出，終于證實了我的看法，她擅長花衫戲。雖說，孫玉姣還算不得純粹的花衫，應歸屬於閨門旦。但張至雲的那種出乎花衫藝術的細膩作表，已把孫玉姣這個情竇初開的小姑娘演活了。

劇藝成績之逾乎玉堂春，不啻倍蓰矣！

拾玉鐲是雙姣奇緣中的一折最受觀眾歡迎的戲，因而經常在舞台上演出。當然，社會大眾對它也是最熟悉的了。可是，當我們觀賞了張至雲的拾玉鐲，却發現了她的演出，有了不少改變。也感於她演出的那些改變，無不是一一從劇情體會出的劇藝，連演員與演員之間的交措方位，也稍有差異。譬如捻線納鞋時，大邊的兩張椅子，外一張放針線筐，孫玉姣坐在內一張上，正面向着台下做戲。在我看來，確是比坐在外一張椅子上，小側面向觀眾做戲，要適合觀眾觀賞多矣。旦脚與婆子頂撞時，惱羞着搬椅子坐向小邊，婆子重跪玉鐲之撿拾過程，在空間處理上，可以說是闊而且暢，蓋拾鐲還鐲的戲，悉在大邊演也。至於婆子搬椅子逼上，一移、再移、三移，固屬老套，誇張在這一劇情的劇中人物心性上，似也未嫌多餘，而尚稱適分。特別是劉媒婆的戲，洗滌了不少庸俗的笑鬧，益發雅麗了這齣戲的美感。譬如小生假買雄鷄名義，趨前與旦脚交談，旦脚以母親不在家，男女不便交誼，生使禮告辭，旦還禮不送。這時，少男少女正脈脈傳情的一辭再辭不送再不送，劉媒婆上，輕聲咳嗽，二人突然驚覺的馬上分散，兩面躲閃；都給人一種乍燃煙火似的炫目之美。像這樣入戲的穿插，悉非我曾見及者。遂忍不住嘖嘖

於口而拍拍於手焉。

俗謂「戲在人演，事在人為」。藝人之聲望，無不建立於此。我曾多次聆聽到一生愛戲的王叔銘將軍說這句話：「劇本幫不了演員的演出，相反的，演員將可以幫助劇本。」這話也正好可以拿張至雲的拾玉鐲來詮釋這句話。拾玉鐲不是大家常演的戲嗎，何以張至雲的演出，給與觀眾觀賞到的劇中藝術之美，竟是那麼多多。一句話，演員把劇本中的戲體會到了，演員的藝術造詣，把劇本中的劇情表演出了。因而使我們感到這齣拾玉鐲的戲，大大不同了。這就是演員好可以幫助劇本的道理。相反地，劇本再好，演員的藝術造詣不夠，體會不出戲來，演不出戲來，或者受了天賦之囿，那再好的劇本，亦無足觀也。

張至雲的手法技藝，已達工巧之致。不要說撿線的戲，就是開門關門，也能令人感於她手法的純熟精到。無論拔門插門與打開關上。細察她的手式，絕不是意到而止，全是一式式踏實來做戲，一如開關真實的門。從她這精到而熟練的手法看，自可推想到張至雲在表演方面，受過嚴格的磨鍊。至於臉上的戲，眉眼之神情的隨着劇情變化，更是可圈可點。殊可貴者，她能隨時不忘做戲，雖小生關在門外，準備放留玉鐲的時際，她在門內亦不忘把孫玉姣當時的心情氤氳，細緻的在身上臉上，適時傳達給觀眾。却不是去搶小生的戲，而是去配合門外小生的戲。可以說此乃她的入戲深也。

放雞、數雞、餵雞，以及把雞趕回，都與我們的一般演出，略有異趣。第一，數雞時少了一隻，在放雞時，不再把雞趕回時。我則認為少了一隻應在把雞趕回時較好。當然，放雞時應數，應數出個實數目來。張至雲一數到十，兼且以手式作十，向觀眾作一明確交代，極合劇情。但在放雞時就少了一隻，再進門尋到把牠趕出，把雞趕回時，則又無缺少之事，略悖情理

矣。第二，撿了一個蛋，小心捧起，手帕輕拭，轉身放在桌上。這一小情節，眞是體會入微，具見慧心之藝。只是有悖劇情。第三，餵鷄的戲，雖衆家所共演，可是張至雲的餵鷄，其演出之劇藝，則與衆不同。我們看她折起衣兜時的樣式，抓米入兜，再抓米撒餵，她演示衣兜有米與無米時的不同情態，雖是虛擬，亦如實觀。這就是我國傳統劇藝的奧義精髓。抖衣迷眼的表演，細致如眞，悉見體會事實的入實。

拾鐲，也另有體會。張至雲的演出，是用眼發現了門前的玉鐲，一般的演法，是無意中脚踩了鐲子，還有鐲子鐲了脚的身段。以情理說，用眼發現比用脚踩到好，用脚踩到，有踩斷玉鐲的危險。但張至雲的拾鐲，美在她對劇中人孫玉姣的當時心理體會，怎麼到這般時候還未回來，走回一次，便用脚把玉鐲向門內勾進一些，一連兩次，再丟放手帕遮蓋，然後再拾。這些戲，都是一般演者，所不曾體會到佳韻。可惜這樣演，把孫玉姣的品格演低了。

張至雲演出的拾鐲之戲，最美的一點心理演示，是第一次拾起玉鐲帶到腕上，興奮的用手帕拂拂擦拭之際，那遺下玉鐲的少年，竟赫然來到面前。我們觀賞到張至雲演出的孫玉姣當時的驚羞之態，渾身顫抖着把業已帶到腕上的鐲子，急着取下，放在地上，馬上進門，關門插門，站在門內，頓足，懊悔而又害羞得無縫可鑽的心理情態，把全場觀衆的會心美韻，都奏鳴了起來，達藝術之極致矣！

孫玉姣在劇情中，雖不是富貴人家的閨秀（小姐），却是好人家的小家碧玉。儘管她的初春風情在門口作活計時，招惹來正在待命襲爵指揮的傳朋遺鐲傳情，橫生枝節而釀成三尸的命案，他終究不是風騷旦。所以拾玉鐲一劇之演，不可失其莊重之致。孫玉姣的性行，亦不能失

之風情漫蕩。她只是情竇初開，窈窕淑女到了君子好逑的時際而已。年齡已到十八歲的小丫頭，可以說孫玉姣還是個初綻苞兒樣的嬌滴滴的小女孩，若不能演出孫玉姣的這分荳蔻少女的嬌滴性行，戲則遜色矣！可美的是張至雲居然以半百之年的體貌，演活了這個荳蔻少女的孫玉姣，說來，乃劇藝造詣之鑄成。

這天（一月廿二日），張至雲又扮得特別美，比那天的蘇三，美多了，也年輕多了。更得孫麗虹與于金驊的綠葉之襯。

不過，拾玉鐲的空間問題，尚值研究。小翠花寫過，她是坐在門內做活的，只閃開着另一扇門。至於雞，也有他的空間問題。在此，不必說它吧。

（七十二年二月）

四一、閒話「春秋配」

——兼致魏海敏

直到今天，我不惟沒有觀賞到「春秋配」這齣戲的「配」，連劇本也未讀到全豹，只見到砸碙而已。

最早觀賞春秋配一劇，在去桂林路過衡陽時，匆匆的看了一場撿柴。演秋蓮的是浙贛鐵路票房的票友，名叫房恩和。今雖已逾四十載，回想起來，猶影影如昨日。房恩和是浙贛路的名票，夠八十分的評價。後來，馳譽西南的坤腳李雅琴姊妹（妹雅秋），應新贛南之聘，到贛州第一舞臺演出一期，纔看到春秋配的砸碙。那時，我的工作已調到贛州，每晚的消遣都在兩家戲院中消磨（另一家戲院名羣樂），且大多時間在後臺玩兒。

李雅琴是安徽阜陽人，年紀略長我一兩歲。小時候，她在蚌埠演出，我家住蚌埠，時隨家人觀劇。那時，她唱老生，像馬前潑水、張松獻地圖、上天臺，我都看過。掛頭牌的是花臉姜鵬飛，唱連本的趙匡胤出世。正由於這點關係，所以李雅琴到了贛州，在一次餐會上敍舊，認了同鄉，我喊她李大姐。就在她贛州演出的四十天之間，我向她學會了春秋配。她說：「這是歐陽老師的傳授。」如今，雖已時去四十春秋，我早已不彈此絃，而我對這春秋配的唱腔，却還不曾全部忘懷。尤其回柴的那段流水，還不時哼給朋友聽。有一次，申克常兄說：「這是楊畹農的唱法。」我說：「不是，這是歐陽腔。」經過一番解說，申兄方始了悟我說的「歐陽

腔」指歐陽予倩。他誤會平劇還有什麼高陽弋陽又什麼歐陽呢！

在臺北這麼多年，春秋配這戲不知聽過多少次了，竟無一次合乎我會唱的那些旋律與節奏，詞也略有不同。我知道這裏的演員，全是受了唱片的影響，一是黃桂秋，一是張君秋。黃桂秋的這齣戲，我在上海中國戲院看過，他的嗓子甘美悅人。回柴那段流水，可就乏善可陳了。由於自己的研究目標不在戲劇，也就從來不曾去推敲過黃腔張腔的優劣。不過有一次我聽李憶平唱這齣戲，二黃慢板的詞，經過問詢，方知那是張腔的詞。可以想知我這人對於戲劇的孤陋寡聞。

儘管顧正秋、徐露、嚴蘭靜都演過這齣戲，我也都看過，却沒有留下我可以表示意見的話來說。只求片時美感的享受，出了劇院便置之腦後。日前，聽了魏海敏的春秋配，竟使我心頭泛起無限親切。從二黃慢板到西皮原板以及南梆子，都一句句使我如溫故經。當時，我曾向同座的張濂兄（票是張濂兄的贈賜）說：「與我當年學來的相同。」當然，也有部分小異。但大致說來，我十之九都能跟着她唱的詞句以及腔的轉折走在同一條軌上。我說：「這纔是梅腔呢！」可是回柴的那幾句流水，聽起來，可也是「乏善可陳」了。

關于這段流水，我可以詳細說明在下面。

有位老伶工說過這樣一句話：「演人別演行。」這話的意思是，演員在臺上，演的是劇中人物，不是演的青衣花衫什麼的。說來，戲劇藝術的要求，無不如是也。

那麼，基於這點，演員就得先了解春秋配的姜秋蓮是怎等樣的人。她雖不是官家千金，却是富家閨秀。生母亡故，繼母不淑。父親出外經商，繼母在家折磨這前房的女兒，因有逼去郊外撿柴這場戲。

撿柴時遇見了同里巷居住的少年李春發。這青年送友回家，見到撿柴的姜秋蓮及乳母，不

像是貧苦人家，怎會在田野撿柴？因而發問。

姜秋蓮在與這青年公子問答之際，已心生情愫，遂有「閭閻中可訂婚姻」之間。雖然未知結果，那青年留下銀子拉馬走去的君子行徑，越發使秋蓮情鍾。隨同乳母帶着銀子返家。縱明知見了後母，必受責備，却也滿蘊著自然歡情回家。當她向後母直說，未曾拾得蘆柴，但竟遇到了一件奇事。追問她是什麼奇事？遂有這段流水之答。

姜秋蓮在唱這段流水時，應把內心的巧遇歡心，在這段流水之唱的旋律節奏中，一一表達出來。

本來，她知道後母必定會責備她，却仍難掩飾內心的歡情。所以用流水的輕快旋律，不用二六的哀惋。在節奏上，應快慢起伏有致，不可平平而過。而且是慢流水，不可快。

我記得當乳母解說遇見一件稀奇之事，婆子的追問，唸白是：「噢？遇見了稀奇之事，什麼稀奇之事，說來我聽聽。」乳母搶着要作答：「啊夫人！是這樣的。」婆子打斷了老旦的話，不准乳母說下去。轉過臉來和顏悅色的問秋蓮：「妳說，是什麼稀奇之事？」因為這時的後母，尚不知是何奇事？換言之，這奇事於己，是吉凶是利害？均未卜。但在秋蓮呢？自以為有了一錠銀子，定可取得後母歡心了吧。再加上內心的少男少女的自然歡情，述說起來也就毫不吞吐，據實稟告了。

「母親不必問其詳，細聽女兒說從頭。」主婢們撿柴荒郊曠，」此「曠」字應以吳音唱出，音如「科」，說來，這是歐陽的詞，歐陽非蘇州人，說一口蘇白。唱至此處，板起下句「有一君子送友回頭」即轉慢，唱到「回」字，旋一小彎「回唉哎呃頭」，再空板加快起唱「他見着孩兒撿柴心難忍」，唱到「心」字略翻高，再轉慢放底唱「與銀子一錠把我來濟周」，「我」字也唱吳音。下句「似這等仁人君子」又緊接在「周」字的板後加快，一直唱到「世界眞」，換

氣再唱「少有」二字，唱到「母親你何必」五字，內心的歡情已經奔放出來，是以聲情略顯剛勁，而且唱到「必」字時，文場應休止兩拍，打鼓佬以清脆的鼓鍵子打下去：「咂！咂！」再以歡愉心情唱散收住：「多──疑貓！」

何以唱時要快快慢慢呢？爲了腔兒好聽嗎？求其好聽，這一點並非主要的原因，主因在於表達劇中人物的感情情緒。所以唱到「有一君子逸友回頭」的時候，雖然姜秋蓮的內心有一分歡情鼓舞着，但由於她提到的是一位青年男士，自難免有幾分羞澀，於是，頭兒微微向下一低，便舒舒緩緩的唱這一句。下一句「他見着孩兒揀柴心不忍」，乃讚美那男士的心地好，心情興奮，自然聲情高亢些。唱到給她一錠銀子周濟她，便又甚爲不安起來，遂又把聲音放緩放低，「似這等仁人君子世界眞少有」，乃向後母肯定這位青年是位君子人也，要母親不要懷疑什麼，是以字字鏗鏘的唱出。因爲在心情上坦蕩蕩，頗爲理直氣壯。唱到「母親你何必」之所以要休止兩板，用鼓鍵子「咂咂」兩響，再唱「多疑貓」三字，蓋亦製造劇情的氣氛，爲這段流水的劇力，再向劇場羣衆心靈間加強灌注氤氳，使之爆出炸堂彩聲也。此亦行家所說的向觀衆要好。這種要好，悉本乎藝術的要求，決不是憑本錢，賣嗓子。憑本錢賣嗓子的要好，那是「號」！不是「唱」！無足論矣。

藝術貴在創造，歌舞之藝，有賴於天賦者過半，若魏海敏，可說得天獨厚，有體貌有歌喉，今後，不可僅恃於扮像美麗歌喉婉轉爲滿足，應向所演的每一劇情去體會，從藝事上去揮揚舞藝歌藝的藝術境界。首先，應在文學上去培養詞義的理解能力，能充分了解詞義，方能在感情上揮揚出詞義蘊含的意境。歌的聲情，舞的表情，都需要時時演示給內外行師友看，聽取意見。當年的四大名旦，就是這樣鍛鍊他們的劇藝的。

我是外行，說的未免都是外行話。但却是個老戲迷也。

（七十二年十一月）

四二、貴妃醉酒的文學旋律

文學是戲劇的基礎。因為戲劇需要腳本，腳本則須文學成之。我們中國的歌舞劇，在腳本上，不但要講究文辭，更需要求文辭的合乎聲律，否則，便不能入樂。

我國的平劇，初起時，列在「花部」。由於它包容了多種樂曲，且多為地方歌謠，俗俚駁襍，時人譏為「亂彈」。與當時尚在流行的崑曲，可以說是雅俗判然，所以它被樂署列在「花部」，崑曲列在「雅部」。不過，平劇發展到民國以後，已有近二百年的歷史。它在這二百年之間，不斷的廣為吸收消化，再加以歷代名伶的弘揚開創，是以民國以後的平劇，已是雅俗兼竝。特別是民間的伶人，與文士交往，改舊編，正俗辭，定俗樂，創新聲，因而有了四大名旦與南麒北馬的聲名而鼇然塵世。這之間，厥功最偉者，要屬梅蘭芳。不惟自編本戲多而傳世者夠，改舊編與正俗辭者亦不少。如「宇宙鋒」、「貴妃醉酒」以及「霸王別姬」等，無不一一達成了他開國立疆之功。今日，這幾齣戲的舞台範式，凡所演者，咸無不以梅路為宗。古人每以能為法後世期之世人作為一生建功立業的鵠的。那麼梅蘭芳在劇藝舞台上建立的勳功，誠可以「王」與之也。

譬如「貴妃醉酒」一劇，有演出史料可證者，已有踰百年的歷史，真可說是一齣所謂的「骨子老戲」。從文辭上看，早期的本子，頗多雙關的淫穢之詞，如「娘娘有話對你說，你若是稱了我的心，合了我的意，⋯⋯」都是指的性要求。在兩個太監的對白中，已經說明了。尤其

最後的下場，竟直呼安祿山在那裏？而且說：「想你當初進宮之時，娘娘怎生待你？何等愛你！

到今日你忘恩負義，難道說從今後兩分離。」而後又大罵唐明皇這李三郎辜負了良宵。在身段

上，亦流入淫佚。是以在梅蘭芳以前的「醉酒」，多爲刀馬旦與花旦應工的戲。這齣戲有下腰、

臥魚、以及扇子與脚步上的細緻身段。尤其是反身下腰銜杯放杯，腰的工力要能做到頭彎到脚

跟，把臉平不到地平面去銜杯放杯，沒有刀馬旦的腰腿工夫，就做不到了。今天，這些身段只是

點到爲止，遂由梅蘭芳始，成了青衣花衫的當行戲。一般說來，「花衫」這一旦脚的名詞，也

是梅蘭芳的舞台藝術創意出來的，即「正旦」也。

在皮黃戲中，「貴妃醉酒」是一齣風格特具的戲，它有兩大特色值得一提。第一，它是旦

脚一人獨唱，一如元雜劇然；可以說它還保留着元雜劇的所謂「旦本」、「生本」的主唱風格。

第二，它的唱詞也類似於元明時代的傳奇雜劇，恰似有曲牌的長短句，而且是平仄交互相叶。光

憑這兩點，就會令人感於它是皮黃戲的異族。

曲調是四平正板，比其他四平調正板（原板）的唱法要慢。曾有人認爲「四平調」本就不

是皮黃的旋律，可能原由笛子抖奏，到了皮黃班中，方始改由胡琴的。這說法不是本文探討的

問題，在此不說它了。不過，它在「貴妃醉酒」中，其旋律則又大異於其他歌唱四平調的戲文。

如「斬黃袍」、「打棍出箱」、「烏龍院」、「梅龍鎮」以及「青風亭」，句子都在十字句中

變化，而且上下句分明。獨有這齣「貴妃醉酒」，它的文句是參差不齊的，上下句不易畫分的。

下面，我們錄出第一段的各節唱詞：

海島氷輪初轉騰，見玉兔，玉兔又早東昇。

那冰輪離海島，乾坤分外明。

皓月當空，恰便似嫦娥離月宮；
奴似嫦娥離月宮。

好一似嫦娥下九重，清清冷冷落在廣寒宮；
啊！廣寒宮。

玉石橋斜倚把闌干靠：
鴛鴦來戲水，金色鯉魚水面朝；
啊！水面朝。

長空雁，雁兒飛！哎呀！雁兒呀！
雁兒竝飛騰，聞奴的聲音落花陰。

這景色撩人欲醉！
不覺來到百花亭。

上錄詞句，是今日大家依據梅派修正後的唱詞。

試看，我們這樣把唱詞一句句排列出來，顯然的可以看出這段唱詞的原始風貌，它原來本是一闋曲子，為了遷就四平調的旋律與節奏，已加了不少襯字疊句，已非原來詞句矣！以我推演，原來的詞句，可能這樣：

海島冰輪初轉騰，玉兔又早東升。

冰輪離海島，乾坤分外明。

皓月當空，恰似嫦娥下九重，清清冷冷落在廣寒宮。

景色撩人欲醉，不覺來到百花亭。

長空雁，竝飛騰，聞聲落花陰。

鴛鴦來戲水，金色鯉魚水面朝。

玉石橋斜倚把闌干靠，

這樣推繹出的字句，雖未必正確，但兩相比擬，足可見及疊句襯字則是為了適應四平調的旋律而如此。這一點，應是沒有太大問題的。為梅氏唱腔製譜的盧文勤、吳近二氏，說「醉酒」這齣的故事，見於明人「磨塵鑑」傳奇，我的學生林珀姬作梅蘭芳唱腔研究，曾尋到「磨塵鑑」，極為類似。總之，「醉酒」這戲淵源於早期的傳奇，從唱詞上，是可以看得清楚的。

再看這一段十餘句的唱詞，轍口三變。「升」、「明」、「宮」，乃中東；「靠」、「朝」，乃姚條；「蔭」，則又入人辰矣！最後一句，則又落入中東。雖三變轍口，聽起來，絕無旋律違

拗之病。但如從文學詩詞的用韻上看，這一段唱詞，全部用一東較好。「玉石橋斜倚把闌干靠」

的「靠」字乃仄聲，應爲起句，下面用東韻，似應爲「鴛鴦來戲水，金色鯉魚水面迎。」至於

下一句的「長空雁」，似乎應是「聞聲落花叢。」若此，則全部一東韻。何以在今日的四平調

中，金色鯉魚不是「水面迎」而是「水面朝」？自是與上句「靠」字合轍；再說「朝」字也比

「迎」字更有尊崇之意。至於長空雁的「落花蔭」而不「落花叢」？想來，應是音樂旋律上的美

感問題吧。

從文學的旋律上說，開始的詞句寫月，氷輪，玉兔以及廣寒，形容的對象都是月。上一句

用「氷輪」，下一句用「玉兔」，再起句仍用「氷輪」。這種反覆而重疊的形容同一對象的形

容詞使用，在其他詩詞中並不多見。下面的「恰似嫦娥離月宮」，也連續寫出。雖然用到第三

句的時候，把「月宮」易以「九重」，形容楊玉環已「擺架百花亭」，却仍不能遠離「月宮」，

還是「清清冷冷」的「落在」原處「廣寒宮」。像這一部分的意象升落，也是其他詩詞少有的。

這裡，應該說是戲劇豐富了文學的意象境界。

「玉石橋斜倚把闌干靠」，是仄聲的起句，在詩詞中使用的極多。「鴛鴦來戲水，金色鯉

魚水面朝」是落句。在四平調的旋律中，也是如此，「玉石橋」三字，不惟使用高音，而且還

要婉轉綿延以下，再迅速接唱「斜倚把闌……干……靠」。太監加白，馬上接唱「鴛鴦來戲水」

太監再夾白，於是，「金色的鯉魚水面朝」便是落句的旋律。下面的「啊！水面朝」重句，乃

四平調的旋律特色也。

至於下面的「長空雁」，悉爲「玉石橋」以下的旋律組合。上數句是橋下的水中景物，下

數句是橋上的空中景物；「這景色撩人欲醉」，便是指的上述景色。說來，這雖是文學上的旋

律，却也是音樂上的旋律。音樂的基幹是文學，尤其是戲曲，都是先有文學而後有音樂的。所以，我們欣賞戲曲的音樂與歌唱，必須先去洞澈文學部分。那麼，我們如能先了解到「醉酒」這齣戲的文學內涵，再去欣賞音樂旋律與節奏的組合，就能諍脫於我們中國戲曲音樂的藝術所在了。

「貴妃醉酒」這齣戲所要表達的，乃古代宮廷中妃嬪的寂寞心情。說得露骨些，這齣戲所要突出的，應是楊玉環的性饑渴。雖說，今日的唱詞已把那些淫穢文辭改了，但仍隱藏着這個問題。前面我們述說的那一段唱詞，還是楊玉環擺駕百花亭時的路上情景，這時，她正要依約到百花亭去與皇帝飲酒賞月，即已感到自己在宮中生活的「冷清」，她還是「三千寵愛一身專」的貴妃呢。其他，眞個是「有不得見者三十六年」了。

這齣戲，自太監報說「萬歲爺駕轉西宮」，乃劇情的突變。於是楊玉環吩咐酒宴照擺，她要獨個兒自飲幾杯。就這樣，酒入愁腸，她愈喝愈多。到了高力士敬上通霄酒，感於「人生在世如春夢，且自開懷飲幾盅」遂又開懷暢飲，怎能不醉。但更衣粉粧之後，她還要飲。兩個太監怕的娘娘再喝下去，會失態招罪，只得誆駕，說是萬歲爺駕到了。劇情至此，則又一變。寫楊玉環帶酒迎駕，戰戰兢兢跪在埃塵，醉意赫走了一半。獲知是誆駕，方知「這才是酒入愁腸人已醉，」不能再喝了。以下便是楊玉環的醉言醉語及更甚的醉態。

按說，這時的楊玉環，在酒興中泛濫起性的需求，是深合劇中人物的情性的。梅蘭芳把它改爲要太監去西宮請回萬歲爺，到此來陪她飲宴的心意之求：「你若是隨了娘娘心，順了娘娘意，管叫你官上加官，……」否則就「管叫你趕出了宮門。削職爲民。」改得很好，亦合劇情。

後面下場時的原詞「安祿山部分」，改成「楊玉環今宵如夢裡！想當初你進宮之時，萬歲是何

等待你！何等愛你！到如今一旦無情明誇暗棄。難道說，從今後兩分離。」這幾句，改得比老詞更合乎劇情。不僅詞句典雅，兼且情蘊意藏。那麼下面再唱「惱恨李三郎，竟自將奴撇，撇得奴守長夜；只落得冷清清獨自回宮去也。」不僅歌唱起來，音樂的旋律幽婉淒涼，更由於文學上的旋律有情有致，始克臻乎此也。

全劇的情致，共分四部分。第一部分寫楊玉環離開寢宮擺駕百花亭，沿路所見景色的撩人欲醉，但面對當頭皓月，也難免有嫦娥冷清於廣寒之歎；第二部分寫獲知聖駕他幸西宮時的妒憤而獨自暢飲；第三部分寫醉後的醉態與誑駕時的戰兢心情與獲知誑駕後的再行開懷暢飲，因而醉言醉語醉態更甚；第四部分，便是寫楊玉環的寂寞冷清獨自回宮去也。這些，全是先由文學形成的旋律與節奏。斯所謂文學乃戲曲的基礎！豈非誠然。

四三、論夏華達的「貴妃醉酒」

按說，「貴妃醉酒」是一齣老戲，青衣演，花旦也演，是一齣青衣花旦兩門抱的戲。似乎自梅蘭芳演紅了這齣戲之後，卻已少見花旦來演出它。據說小翠花就有這齣戲，與梅的演法不同，我沒有見過。荀慧生也是梆子出身，不知演過這齣戲沒有。據梅蘭芳在他「舞台生活四十年」中說，他的「醉酒」是從路三寶學的。這齣戲向由刀馬旦應工，因為這齣戲有銜杯臥魚等身段，沒有腰腿的武工底子，是演不出這些身段的。可是早期演醉酒名噪一時的伶人，是萬盞燈、余玉琴、路三寶，他們都以花旦擅長。可見醉酒這戲，應歸類在花旦門類中，似乎更適合楊玉環醉後失態的性心理之如飢如渴的描寫。不要再向往推，在此三十年前的醉酒演出，還有強拉高力士要他去一隨娘娘心意的身段，以及高力士答說「奴才不敢」以及「奴才辦不到」的說白。今天，我們看到的「醉酒」演出，乃後期的梅蘭芳修改過的。已把淫穢之喻與庸俗的身段，全部刪篡了。

梅子葆玖，前歲到港演出，曾貼「醉酒」。今夏再到日本，也貼演了「醉酒」。我見到葆玖在日本的演出，雖路數一循其父，有些小動作，則有其更進一步的體會，在身段上，更細致了。如聞花擷花的身段，雖是虛擬，卻已更接近了實生活，不再是過去的演法，意到而止。那楊貴妃走到花前，受到花朵嬌妍的吸引，停止腳步，慢慢把身子蹲踞下來，目光賞覽，發現到一朵可喜的，伸出右手，左右分披了一下花枝，把那朵花枝輕輕拉了過來，放在鼻頭嗅嗅，但

却越看越愛，遂把拉在右手上的那朵花，交給左手，然後反手用大食兩指，一搖兩搖三搖，把花朵搖了下來，左手上捏着的花枝，再送到鼻頭，閉目而吸氣的嗅嗅，表示她醉心的賞悅。像這些細緻的寫實虛擬，都是梅蘭芳不曾細微到的地方。

近二十年來，我們這裡的「貴妃醉酒」，悉循梅路。過去，貴妃醉酒尚有嘔吐在高力士帽子中的演出，如今，也都循應梅氏後期的更改改了。那麼，藝術的模式應否如此不變呢？如果藝術的形式，只能一成不變的去模擬，再好的藝術也會僵化，趨於死亡。必須去創造發明，日新又新，藝術方能一代代更生，所謂「推陳出新」，就是這樣形成出現的。光會模倣，不會創造，模倣得再像，也是個第二，永遠不會成為第一；只是個服膺的臣民，不是個立法下令的國君。我把問題說到這裡，反共藝人夏華達的演出，不就是最明確的說明嗎！

我想，凡是老戲迷們以及內行，看了夏華達先生的「貴妃醉酒」，準會說他與梅派的出入很大。

雖在詞句上，以及身段，則仍沿循了梅氏的改本，但在醉酒的許多醉態與心理戲的作表，可就大不同於梅路了。有人說，夏華達的醉酒，走的是小翠花的路子。我沒有看過小翠花的醉酒，無從置喙。但從夏先生身段作表的虛擬動作上看，則又全是近些年來，大陸方面的創新路子。那就是把虛擬的作表，儘情向實生活摹擬，以求虛擬的動作，與人生的實生活融成一體，俾觀衆能更加清楚的去了解那虛擬之實。譬如貴妃飲酒，她從太監與宮女手上接過了酒觴之後，過去的演出，只將酒觴向口邊一送，另手把扇子打開一遮，把頭向後略揚，便表示已把酒喝下去了。今見夏華達的演法，接過酒觴，完全以實生活的飲酒方式，把觴托起，眞實的送到唇邊，撮起唇來吹一吹，然後點唇杯邊，一口一口的吸飲。飲盡，還用扇子邊沿，輕輕抹了

一下口脣。表示把沾在下脣的酒滴抹去。像這種步入人生實生活的寫實作表，都是四大名旦

以前的時代，所不曾有的。說起來，這就是創新的部分。至於夏氏的三次飲酒（未醉時）作表，托

觶就脣的態式，一次有一次的不同，先以合攏起的扇子，托住觶足之間，下一次，再以打開的

扇子，側立起扇骨，托住觶足之間，第三次則以打開的扇子面，平托着觶足。像這種小地方，

都歸力於演員能在藝術美趣上去緊緊掌握。如不曾深入劇情與人物內心世界，再去認眞體會鑽

研，其藝事就難臻乎此了！

通常，「貴妃醉酒」的劇幅，演出時間一小時而已。而夏華達的這齣戲，竟演出長達近一

百二十分鐘。固然，第二場的醉態表演，連宮女都帶入了戲，極合劇情，亦宜藝理。但賞花與

醉飲唧杯等作表，則略嫌繁縟。我國戲劇的舞台演出，雖不脫一、二、三的統一模式，但同一

事，若一次不足，再次則足矣，似不可三。譬如酒燙了，吹搧過後，似不應再作還燙的演示，

情理雖不違，過於繁複，就令人生厭了。要明白，戲終究是戲，與現實生活應有距離。藝術之

所謂藝術，正因爲藝術是加在自然上的人工成品，不是把自然事物原樣搬過來。

說到這裡，我們卻又不得不提到夏華達使用的輦車問題。

關於此一問題，夏先生的意見則是：身爲貴妃的楊玉環，應天子之約到百花亭飲宴，是

「擺駕」去的，那有行走之理？所以使用了輦車，坐輦車到百花亭再下輦。此一想法，雖合乎

事實，卻違悖了中國戲劇的舞台藝術結構。因爲夏先生坐上的是一輛眞實的輦車，先不管這輦車

合不合乎歷史，總是實物。既是實物，把它用在空蕩的舞台上，便與其他虛無的景物，不能結

構在一起了。試想，當那輦車從上場門推出，在舞台上輦行一周，請問，那輦車在何處行走？

如依劇情，自是由宮中馳向百花亭。那麼，由宮中到百花亭的這一段路途，總有不少景物吧！

如樓閣與雕欄玉砌，到了百花亭，還要面對着百花萬卉以及樹木橋欄。這些事實上的現實景物，我們全看不到，所能看到的只是一個空曠的舞台，與楊貴妃還有八位宮女兩個太監，兩位持扇者，景物只是一輛輦車而已。可以說，這輛眞實的輦車，在舞台上，便形成了一個贅瘤，與舞台上的其他藝術結構，無法協調而兩相扞格。再說，楊貴妃由宮中擺駕到百花亭，又何止八個宮女隨行？要知道國劇舞台上的人物，如龍套，宮女，四人或八人，或再多幾位，也只是代替性的，非實也。若一旦向實上走，則非國劇矣！

如以中國戲劇的藝術結構來說，「貴妃醉酒」的簾內叫起：「擺駕」！文武場奏過門，這時，便是楊玉環出宮坐輦到百花亭的時空交代，等楊貴妃出門簾，則是業已下了輦車到了百花亭了。又何必坐眞實的輦車，在舞台上推行一周呢！

不過，在結尾擺駕回宮時，再上輦車，有一小處作表，誠令人贊賞不已。他拉起扶持輦車的宮女之手，放在車窗上，側頭以顯枕之，俯首閉目，那種莫可奈何的失惘心情，一絲絲一紋紋在眉頭展現出來。體會劇情與劇中人內心世界之深，夏華達的藝事臻乎毫端矣！這是夏華達先生使用眞實輦車，完成藝事表現的最美一點，他則乏善可論。

從張至雲的「拾玉鐲」到劉媒婆的反串造型，業已給我們的國劇界，激盪起了求新的連漪。我不僅欣賞了夏先生的舞台藝術，也親身見到聽到他對演出方面的指導，且曾相對閒談過，而且談得投契。正因爲我們的藝術觀，全是以文學爲基礎來論說演出的藝理，逐認爲演員首應去充分了解劇情，以及劇詞的字字含義，然後再去研究劇中人物的歷史背景與身分性格，逐步進入劇中人的內心世界，方能揣摩出唱唸作表的藝術精髓。想當前國劇界的年靑一代，業已體會到了吧！

四四、論「秋瑾」的演出

想把秋瑾演出於國劇舞台，在此業已喧囂了數年，如今終於由復興劇校實現了。劇本乃高宜三先生編寫，由於我手頭沒有劇本，作此文時，只能憑參觀演出後，所得一己之見，略抒梗概，野人獻曝而已。

從大體上說，這是一齣可以繼續演出的好戲，因爲它在劇本的處理上，有着周圓而簡明的結構，人物的安排，亦頗能作紅花綠葉之襯。從國劇的觀點來說，劇本傳設的歌與舞兩大主題，參與演出的演員，亦悉有發揮的餘地。可以說，它是一部先在劇本上已有了八分成功的因素了。

如果讓我對劇本的情節有所挑剔的話，却認爲貴福的妻子則是一位多餘的人物。固然，以程景祥扮演此脚，足以壯大演出陣容，又怎能只讓他到台上晃了那麼三分鐘就算數的呢！再說，寫秋瑾拜貴福之妻爲乾媽，似非待爲戲增設情節。只是如此寫法，反而令我覺得秋瑾的認貴福妻爲乾媽，只是爲丁中保這個脚色設想似的。這一點，似乎應該再作安排。

大業，攀緣貴福有所掩護，則尚待爲戲增設情節。只是如此寫法，反而令我覺得秋瑾的認貴福妻爲乾媽，只是爲丁中保這個脚色設想似的。這一點，似乎應該再作安排。

說到丁中保這一脚色，戲分是夠了。丁中保在演出上的表現，也可圈可點。若只寫他是貴福的侄子，尚未擔當其他職司，那他後來率領官兵支使官兵去包圍大通學堂，執行逮捕秋瑾的任務，都未免有悖實務的體制。鄙意似應賦與一個小小武官的職務，豈不是在交代上圓滿些呢！

雖說劇本的成就不凡，但劇本的成功，只是戲劇藝術成功的一半，另一半尚有賴於演出。

那麼，「秋瑾」的演出，也有其悅人心目的成就。徐中菲的秋瑾，不但扮像美，氣質尤蘊佳韻，在觀歌喉亦清脆明麗，如能在聲情上再加揣摩，則更添韻致。葉復潤的徐錫麟，雖局於時裝，在觀感上，未免減色，可是他在歌唱上表達出的聲情，在舉手投足與眉目間傳達出的表情，則無不悉有其豐饒的藝事造詣，給人的感覺是：這位國劇舞台上的演員，在藝術上是越發成熟了。丁中保是復興後期丑腳中的出色雋材，他所飾演的貴福之侄瑞源這個脚色，在劇本上，幾乎是一位波盪了全劇起伏的風颷，這一點，丁中保演的是出色當行。飾恩銘的章福年，雖戲分不多，却有其高雅氣質。章福年是後起老生中的硬裡子，唱唸作表，均堪與爲後起二路生脚的雋秀。程復彬的師爺顧松，確能演出了腐酸之氣與小人的行徑；齊復強的貴福，粗獷顢頇，稱其職焉。

總之，脚色搭配，尚稱齊整。

不過，在演出上，亦不無瑕疵可尋。茲先從要處說起。

第一，這齣戲的高潮，應在最後一場的公堂，可惜這場公堂的演出，未能掀起高潮，只是平平而過，未免顯得草率。我的建議是：秋瑾在受刑時，有三種不同的表情，演示演員的藝術造詣。同時，(3)後施夾棍壓。這樣，可給秋瑾在受刑時，有三種不同的表情，演示演員的藝術造詣。同時，也可藉以顯示滿清官員對我當時革命黨人的殘酷。最重要的一點，是製造舞台上公堂戲的悲劇氣氛。在每次用刑過後，秋瑾應有悲壯的文學唱詞與高亢的唱腔，來表現出秋瑾的剛烈性格。

那麼三次不同的用刑，三次不同的唱唸，然後再在畫招的勒逼之下，大筆揮出「秋風秋雨愁煞人」（不必當場揮毫）；由秋瑾以手揚起「秋風秋雨愁煞人」的招狀紙，用低沈奄奄一息的哀壯聲吟唱出這七個字。

後台跟着再以哀怨之聲一遍遍唱和，文場伴奏，幕徐徐落。當幕落後，再吹

尾聲；然後謝幕。這樣，「秋瑾」這齣戲的高潮與悲劇氛氳，便波濤起來了。我想，必能把全劇場的觀衆情緒昇起，雖謝幕三次，恐亦難以平息昇起的觀衆高潮也。

第二，刺恩銘一場，也應該重新再排。在我看來，總覺得這場戲也是草草而過。這場戲應視爲前場的高潮，何妨來一場小開打，有一篇徐錫麟傳可作參考。

第三，靈堂一場，似還應該多唱些。在這場戲可以表達秋瑾另一面的女性溫婉性格。可惜靠聯寫成了一順邊。字句多的聯對，應將下句由左起在右邊落。一如第一場的兩張紅紙匾，都寫上「貴福拜撰」，如秋瑾是貴福的乾女兒，這「拜撰」未免太重了吧。

最後，說到服裝。這或許是最受傳統觀衆指摘的一處。在我則認爲應循守史實，不能顧慮到國劇傳統的規範。不過，最後一場，可以改穿紅色的罪衣罪裙（_{第一場可穿藍、黑}）髮雖已剪短，也應披散，抹油臉以增悲劇氣氛。一個被捕且被稱爲叛國的罪人，似不應再是如常的整齊打扮了吧。

——七十一年三月廿九日

四五、法國「椅子」的改編經過

破天荒的大膽嘗試

把法國劇作家尤涅斯可 Eugeine Ionesco 的名劇「椅子」（Les Charses），改編成國劇形態，以國劇的語言歌唱等規格演出之，這是台大胡耀恒教授的初步構想。他構想出的此一演出原則，首先洽詢於大鵬的哈元章馬元亮兩位，他認為這兩位出身於北平富連成的同班同學，串演這「椅子」一劇中的老夫婦，配合上國劇音樂的特色與歌舞的意象形態，必能把尤涅斯可的「椅子」一劇，予以幻覺於國劇的舞台上。因為尤氏的「椅子」一劇，本就訴諸於心理的幻覺，去祈獲人生的顯赫。

此事最早構想於何時？我未問胡耀恒。但此事傳知到我，要我能參予劇本的處理，已是本年八月初。我知道胡教授曾在西方研讀戲劇，獲博士學位後，返國執教，我們彼此間也時有往還。返國數年，他時在國劇中去探討劇藝的藝術問題。既然胡先生有此構想，我便想到此劇必有其可以改成國劇形態演出的可能。此一設想又是為了接待貴賓的一項重要節目活動，遂興奮的答應下來。

胡教授說，這個劇本，十年前已譯成中文，去年，新象的藝術節，曾邀法國某劇團，來演出過「椅子」一場。這一獨幕劇對於國人，並不陌生。至於此劇之在世界各地的演出

情況，早逾千場紀錄。自可想而知尤涅斯可此劇在世界各地的風行情況了。胡教授應允把譯本

尋出，馬上影印三本給我，以便進行改編的策畫。如能改編完成，可以放在國劇的舞台規範中

演出。那麼，這位名揚國際的劇作家，應我政府之邀到來，豈不因此而完成了一個東西方藝術

的美好結合。那兒想到，譯本拿到手上之後，匆匆閱讀一遍，方始感於把它處理成國劇演出的

困難重重。㈠由西方改爲東方，㈡由舞台話劇改爲歌劇，㈢由現代改爲古典而且是中國的古典

國劇，深感太困難了。何不以原劇的現代舞台形態演出呢？於是我建議胡耀恒教授，還是從現

代舞台上去著眼吧！當時，我推薦了兩個男演員一位女演員，即老友葛香亭與古軍，以及盧碧

雲。經先與葛香亭兄洽談之後，他說據他看過法國演員來台後的演出，頗感此劇縱然改譯成中

文，也不易在舞台上演出好效果來。第一是國情不同，第二是原劇的語言喻象，也與東方人生

有距離。一再表示接受不了。結果，我與胡耀恒教授，不得不再回到最初的構想上去。

三次想放下筆來作罷

這事又因各己的生活冗繁，一擱又是一個多星期，法國方面來電要求確定一切來訪程序。

胡耀恒與我到有關單位作肯定性會商，因爲我們在法國的賴先生已與尤涅斯可先生約好於九月

四日會面，在會面時，就應把尤氏來訪期間的活動，有所預告了。經過一番懇談，乃決定排演

「椅子」一劇，以國劇形態演出。演出支援單位，由中央函請國防部主辦。此案定後，又於九

月中旬，邀請哈元章、馬元亮、胡耀恒、黃美序、尹雪曼、張大夏以及本人，集會說明劇情，

以及本人提出的改編綱要。那天一致通過的是：編譯該劇時，應力求尊重原著，保持其原有之

一切對白與動作指示。嗣後若排演時發現不通之處，再由魏先生洽商與會各先生更動。務於九

月廿八日（星期一）完成，並復印分送哈元章、馬元亮先生處，以期早日排練，能如期於十一月四、五兩日正式上演。就這樣，我開始去處理此一劇本。（尤涅斯可先生日前來電，請需延後一周於十一月初抵台北。演出亦稍後移。）

正因為原劇本的現代語言、現代諷喻，以及現代文學慣用的哲思，極難全部改編進來。兼以在進行改編期間，除了苦讀原劇先縷出了應簡應留，以及如何把西方的現代名詞，改為東方的古典名詞，並使改後的東方古典名詞，不加危害於原劇的意義，逐一一草出之後，然後再進行改編工作。一句句一詞詞，時時注意到應把它改成適合於國劇舞台上的演出語言，還時時顧慮到劇情的進行旋律，用何種節奏去駕馭，適時適情的配合唱。就這樣，在改編進行期中，最少有三次想放下筆來作罷。說實在的，要想把原劇中的對白與動作指示，全部編寫進來，良有挾泰山以超北海似的不可能。好在我們國劇處理舞台時空的原則，是居敬而行簡的，劇情的展示，可以歌舞或隱意表達之，我便基乎這個原則，方始一步步改編完成。自認原劇的意識形態，以及原劇中的故事情節，都盡情保留了下來。

劇本二萬字，校訂八小時

當劇本改編完成後，正遇上三軍國劇隊在參與競賽演出，哈元章與馬元亮忙於競賽演出事，連翻本子的時間都無有。直到約競賽演出完畢，方始約到胡耀恒、黃美序（他們兩人都在西方研讀戲劇，獲文學博士學位）哈元章、馬元亮，共同進行改編後的劇本校訂。第一，由胡、黃二位博士根據法文原本以及英文譯本，一句句進行校訂工作。凡是重要劇情，我未能編入的地方，當場提出，進行研商應如何增入。未能即時增入，則記錄下來，由我再進一步設法融匯進去。甚

至一個名詞的改易，一個人物身分的改稱，雖一一由西方變成了東方的，也無不在兩者改易的適稱與否上，多作斟酌。如原劇中的小教堂，改爲小廟宇，由花園通向的那個城巴黎，改爲長安，一位照相製版師，改爲掌櫃的，其他許許多多的西方名詞，以及現代語言，都易爲東方的古典名詞。第二，一句句唸詞頌唱時，凡不合國劇舞台演出語言習慣的語句，都依從從哈元章馬元亮的提議，加以更改。如此認眞而謹愼的校訂了兩個上午，兩萬多字篇幅的劇本，化下去幾逾八小時的時間，方把它校訂完畢。雖說，由於東西方的生活風尙不同，語言差異，尤其現代與古典的分野 Drama 與 Opera 的風格有大異趣，何況是中國的傳統國劇，自難免未能把原劇原封的改編進來。但是，我們這幾位確是盡了力了。

老夫婦的救世大計

尤氏的「椅子」一劇，雖是一部諷喻現實的戲劇，也有人認爲它是荒謬劇的代表，而我則認爲它具有形而上的哲理，而且他對此一題材的處理是鄭重而嚴肅的，不是荒謬的。似乎與存在主義的人生荒謬論，頗有距離。劇中人這對年邁的老夫婦，雖在生命業已走到盡頭時，却仍在孤寂的生活中，希求一個人生的煊赫，能把他的天才與智慧，企圖借一位能言善道者的口舌，爲他傳達給世人，傳達給世界各色人等獲知，以及皇帝陛下，也能駕臨他家聆聽他的救世大計。當這些全部在他心裡的幻覺中完成之後，遂認爲自己的一生沒有白活。這老人在原劇的結尾中說：「陛下，我的妻和我，此生已無所求，在這十全十美轟轟烈烈的大結局之下，我們生命的意義已經完滿了。——我沒有白活。我的使命就要向世界人宣布，向世人，或者說，向那些剩下來活着的人！……」他要求那位代他演說的人，「費心對後人發揚光大我的精神，……讓全

宇宙認識我的哲學，……」他們要在煊赫的日子裡，極其光榮的死去，……爲靑史留名而死…

…」，他高興的是，竟連皇帝萬歲都會一直記得他們的。這位一生只做個門房的小人物，終于在

心靈孤寂的幻覺中，家庭中來了各種各樣的客人，來聽他懷才不遇的偉大天才，有人爲他傳達

後世，連皇帝都駕臨作了他的聽衆，他這一生的顯赫，眞是夠光耀而榮寵的了。誠是人生到此

復何求！這一對老人便在這人生煊赫中光榮的投水死去。他認爲他的天才以及偉大治世理想，

可由那代言人爲他說明一切，把他理想中的「使命傳下去。」但結果呢！他全心靈全部希望所

寄託的那位演講家，竟然是位啞子，費盡努力也說不出話來；寫出的字，也令人領會不出意義！

我想，活着的人看到這一對老夫婦的煊赫之死，寄託於後世的結果，竟是如此的啞無意義，

自會爲那一對老人哀傷！但如站在那一雙老人的心靈因素上想呢！他在人生終站閉幕時，不是

很快樂的嗎！

悲壯的人生結局

人生的快樂與煩惱，都是一己去尋求的。

這老人雖一生之中祇做了個門房，自認是懷才不遇，一生不曾得到人生的尊嚴，遂在心靈

間幻覺了如此煊赫的場面，自喜一生不曾白活，到此可以落幕了。他這最終的企求，我却能從

他的滿足喜悅中得到一些人生的慰撫。儘管他所希求傳達後世的「使命」，乃是一幅啞然而無

意義的展示圖，又何嘗不是人生美好結局的安樂意義呢！所以，讀了「椅子」一劇，我不曾向

人生悲劇上想，更不曾向人生荒謬上想。我只體會到了尤氏在「椅子」中賦予人生終局的悲壯。

當然，「椅子」在人生諷喻上，有其廣袤的宇宙觀，這些，已有人論及過，我不再拾慧於人了。

原劇中的演講家，我把他改爲我們中國歷史上的一位最善言詞的人，魯仲連。這當然是劇中人的綽號，不是眞的魯仲連。因爲劇詞中有晉唐人詩句或人名，改編後的劇中歷史背景，自是唐宋以後了。這些都是假設，不能以史實去推敲。原劇則是現代社會的人物稱謂與現實語言呀！

本劇能否在國劇舞台上，鮮活了尤涅斯可的原劇諷喻精神，尚有賴於哈元章馬元亮這兩位師兄弟的藝術造詣，以及大鵬文武場的配合。斯均大衆所期者吧！

附記：一、本劇初演於民國七十一年元月十六、十七兩日。在大專學生活動中心演出。尤涅斯柯夫婦於翌年三月廿四日抵達台北訪問，該劇又於三月廿七日在國軍文藝中心演出，尤氏夫婦親臨觀賞，並當場致詞，說明觀後感。

二、有關尤涅斯柯先生訪問我國的活動情形，以及該劇劇本的全文，還有演出後的評論。本人編成「法國椅子中國席」一書，已由時報公司出版。附此說明。

·314·

Cher Monsieur,

Monsieur Chao m'a apporté le livre sur l'Opéra "LES CHAISES"
que j'ai eu le grand plaisir de voir et d'écouter à Taïpeï.

Je trouve que c'est une bonne idée de mettre le texte et
les critiques dans le même livre, malheureusement ne com-
prenant pas le chinois, je suis un piètre critique.

Ce voyage que j'ai fait à Taïpeï est resté dans ma mémoire
comme une chose importante et je vous prie de remercier
encore une fois le compositeur, le metteur en scène, le
chef d'orchestre, le décorateur, les chanteurs.

Je vous remercie et j'espère avoir un jour une autre
occasion de revenir à Taïpeï.

Je vous prie d'agréer, Cher Monsieur, l'assurance de
mes sentiments très distingués et les meilleurs.

Eugène IONESCo

台北魏子雲先生：

趙先生賢伉儷爲我帶來有關「席」這一歌劇的書，我深感十分榮幸的已在臺北欣賞到了。我覺得把劇本及演出評論文，彙集成書，乃一極佳構想。遺憾的是我看不懂中文，又是個拙劣的評論家。

我前在台北的那段旅程，將永懷不忘。因而我要特別謝謝你，還有那次演出的舞台監督、演出者，以及舞台設計還有演員們。

謝謝你，希望有機會能重遊台北。致上我最高的敬意！

<div align="center">

尤涅斯柯 一九八五年 十月三十日巴黎

</div>

附記：

一、本文請何瑜玲小姐譯出。

二、函中提到的趙先生賢伉儷是趙克明先生及其夫人劉俐女士。劉女士曾在淡江大學法文系執教多年。我編集的「法國椅子中國席」一書，託趙先生賢伉儷親自送去的。

三、特別在此附言致謝。

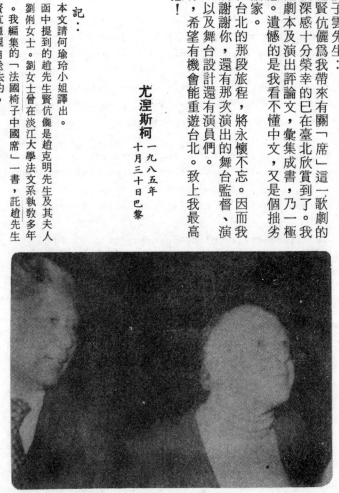

<div align="right">

民國七十一年三月廿七日劇席在台北市國軍文藝中心演出尤氏演後致詞（左爲本劇改編者）

</div>

四六、「席」劇觀者寄語（附錄）

毛　穎

「席」是一齣新編國劇，由魏子雲改編自尤湼斯柯劇本「椅子」，已於元月十六、十七兩日在台北大專青年活動中心首次試演。

把西洋舞台上的以現代語言對話的戲劇，改編成我國的所謂國劇來演出它，在戲劇史上，可能尚屬首次；尤其在我國傳統國劇史上，也是一次前所不曾有過的史蹟。何況，改編的戲劇又是近代新興起的荒謬劇呢！

雖說，我對於尤湼斯柯的荒謬劇並無深刻研究，但對此一改編成國劇「席」的原劇「椅子」卻苦苦的K了三遍。竊以爲這個劇本居然能被拿來改編成國劇，未嘗不是一大奇蹟。當我讀了改編成「席」的國劇劇本之後，除了敬佩改編者魏子雲先生的毅力與智慧，却也頗憾於改編成國劇的「席」，已失去原劇「椅」中的不少荒謬。看過演出之後，則又感於哈元章與馬元亮這兩位國劇演員的墨守傳統，不敢放肆於老生老旦的形象規格，使原劇中的荒謬色情，又失去了。

不過，「席」的改編與演出，却有一大成功，那就是，「席」已中國化了，國劇化了，展示在國劇舞台上的「席」（座位），它已是中國人的椅子，不再是西方人的椅子了。但儘管椅子的形式變了，變成中國式的了，不再是法國式或其他西洋式的了，但却是一張適用於人類的椅子，縱然是我國古人不坐椅子只坐席褥的時代，也適於坐用。這一點，改編與演出的演員，可以說

都已掌握到了。換言之，「席」的改編與演出，應從另一藝術的角度去欣賞它去探討它。如果完全站在原劇「椅子」的立場，來探討改編後的「席」，自有不少未能契合於原劇荒謬情節與荒謬精神之處。所以，我認為我們只能站在「席」的國劇演出立場來探討它的藝術成就，這樣，對於我們未來的國劇藝術拓展，方始有所裨益。因為，「椅子」之改變成國劇「席」，終究不是原劇的翻譯，而是改編，怎能不站在國劇「席」的立場去探討它的藝術成就或進一步有所改進的問題呢！

我先頭說了，這荒謬劇「椅子」之能改編成國劇「席」，而且已搬演之於舞台，質之於國際的戲劇史上，都算得是一大奇蹟。從劇本的改編上看，改編者祇是緊緊的掌握著原劇的兩大精神在編織「席」的劇情，一是那兩位老人的寂寞生活與相依為命的惺惺感情，二是人性總希求一己能為法後世不朽於千古。似乎改編者並沒有在全劇中去著意於原劇的荒謬精神，僅在結尾時的代言人情節上，展示了原劇中的那分荒謬意味。從演出上看，可以討論的問題，比較多些。下面我有三點意見：

一、我認為這次演出，最成功的是哈元章馬元亮二人的演技，所欠者是文武場與演員之間的關連，尚待進一步研究加強。如果這一部分，能夠加上文武場音樂效果的劇情之適應配合，且能與演員之間，默契得絲絲入扣，演出一定有更好的成績。演出的時間，可能會超出一小時。

二、演員的台詞似乎略嫌生滯，如果台詞非常熟諳，在演出進行的旋律上，方會產生節奏的起伏有致。因為演員的台詞，未能嫻熟得像他們演唱老戲一樣，所以他們在表演時，不能在劇情適宜的節奏上去操縱旋律的波盪，是以在演出的成績上，還不能與他們演老戲的成績並論。

當然，這二人的技藝是可頌的。不過，夏元增的戲，似乎還應加強。尤其音響效果，還應研究

改正排練。

三、兩老人意識中的虛幻客人，雖已融入了與正式演員的同樣上場，那些客人進門，也用文武場的音響伴奏出效果來，這是我們國劇在製造音響效果，配合劇情最佳的藝術造詣，運用在「席」劇的演出上，乃一最好的構想。問題是這次演出的運用，未免草草而過，沒有認眞的去在劇情上，予以愼重而嚴密的配合。此一文武場的運用配合，如能加以研究，縝密搭配，我敢相信，「席」在演出上的藝術成就，必能駕駛於「椅子」的舞台劇在其他等地演出的成績之上。

雖然我上舉三點建議，都是從缺失上說，但「席」的改編與演出，可以舉出加以讚美的頗多，第一，「席」劇完全是國劇化了的一齣戲，儘管它的內容還蘊着西方的文化精神，卻大不同於一般西方藝術之移植。第二，正由於「席」乃從西方舞台劇改編而來，在演出的舞台空間處理上，不得不有所遷就於話劇舞台的形式，椅子的排列，已不再採用國劇的傳統模式。看去卻也不見得十分扞格。這一點，未嘗不是傳統的突破。第三，從整體上看，「席」是國劇，但劇詞以及演出上的藝術處理，則已不是國劇，因爲國劇向來沒有這樣的題材，也不曾有過這種近代意識流的獨白，而又前言不搭後語的對話。尤其結尾代言人的那種啞語引來的嘲笑人聲，都不是國劇藝術固有的。這些都是新嘗試。

總之，「席」的出現，是我國劇壇上的一件大事，有人把它喻之爲「破天荒」之舉，確是如此。聽說，有意把尤涅斯柯的「椅子」改編成國劇來演出的構想，是出於台灣大學胡耀恒教授的靈機一動，世界上的事，成功者往往出於一時靈光之閃現，這想法，居然改編成功了。（在我認爲這次「席」的改編與演出，有出人意長的成功。）可以說「席」的改編演出，不僅是我國戲

劇史上的新頁。在尤湼斯柯的荒謬劇場上，豈不更多了一頁新的演出紀錄嗎！

再說，國劇既已有了「席」的創新紀錄，已證明了我國戲劇的題材，並不僅狹隘於一己的天地中，還可以向外拓展。有人說，莎士比亞的戲劇，也可以改編成國劇演出，從「席」的改編與演出模式觀之，可以確定莎劇必更適合於改編成國劇演出，彼此都是古典的啊！自比現代劇「椅子」，更容易改編了。

尤湼斯柯先生雖一次次因事、因大風雪之阻，未能如預定的訪問日期到達我國，但尤氏的來訪，早成定局，可能二月或三月，這位名滿國際的貴賓，必將到來。那時，「席」一定還會上演，我祈盼看主持「席」劇演出的人士，能好好把握住這段時間，再認真而嚴謹的進行演出排練與改進，想來，這場大風雪的阻擾尤氏行期，又何嘗不是上天在作美於「席」劇的演出更成功呢！深盼主持「席」劇演出者，莫把這段時間因循過了啊！

（附錄新象藝訊文）

四七、魏子雲對國劇見解獨到 （附錄） 屈 振 鵬

——擴展舞台突破時空，兼具實象假象意象

近年來，在推展國劇劇運中，時常可以聽到有人在爲國劇改良的問題高聲疾呼。但是，却鮮少有人能拿得出魄力來對傳統的國劇作大刀闊斧的改良。事實上，要將國劇加以改良，也不是說了就能夠立刻做到的事。

爲什麼國劇不能像一般舞台劇那麼容易改良呢？原因是一種表現時空的藝術，這種舞台藝術太過於精緻，要談改良，必須要運用相當的智慧處理才行，否則會破壞它原有的完美性。

劇作家魏子雲，一向對國劇有精細的研究，他認爲我國國劇藝術之優美與特長，就是在於它的演出舞台，不受時間與空間的局限，舞台雖小，却能把劇情所要表達的事件，毫無遺漏的展示於舞台之上。換言之，一齣國劇的演出，能夠把幅員不過數丈的小小舞台，處理成爲一個完整的大宇宙。

我國的國劇演出，爲什麼不受時空限制，而能夠將一個小小的舞台，處理成爲一個完整的大宇宙呢？魏子雲教授認爲不外是因爲受了實象的規範，假象的規範及意象的規範三項原因。

魏子雲表示，一般人總認爲我們的國劇不是寫實的藝術，如果這是以西方的「寫實主義」觀點來說，頗有道理。可是假如以我國表現劇情的實象規範來說，却全無道理。例如國劇中穿着的

袍服及冠帶，作戰時使用的刀槍，照明時使用的蠟燭和燭台，甚至桌椅等，都是合乎人生的實物。只是，這些實物却無法以史實來論證，它已被規格在國劇舞台藝術的範疇中了。換言之，在國

這些道具已經成爲國劇舞台上的特有藝術行當，所以它已從它的史實時空中超越了出來，在國劇舞台上擔當了突破時空局限的大任。

在國劇舞台上所擺的桌椅，如果當作是桌椅使用時，它就是桌椅，這當然是實象，只不過，桌椅也有時候不被當作桌椅使用，因爲它被轉到假象的規範之中。

魏子雲認爲，國劇並不排拒寫實。可是，爲了要突破舞台時空的局限，它把寫實所需要的形與物，予以藝術規範，以達成歷史時空的突破。因此，凡是搬演到國劇舞台上的實象事物，都在規範中成了國劇的特色。

桌椅在國劇舞台上，往往由原形桌椅的實象，被轉移到假象的規範的規範中運用。如劇中人需要登山，他們踩上椅子，步上桌子，於是，他們腳底下的桌椅便是山，神仙站立於雲端，他們不是站在桌子上，就是站在椅子上，於是，足下的桌椅就是雲。

正因爲桌椅可以代替國劇舞台上的一切高的事物，因此，無論時空變化得多麼迅速，也脫離不了這一假象規範的設施。

魏子雲將這種假象規範的事物，稱之爲代替品。然而，假象規範雖然爲國劇的舞台，解決了不少重大的問題，但是，却仍然有一些問題，不能代替解決，像門窗之設，牲畜禽獸之見，都不能以假象代替，只有靠演出者以動作及身段表現出來，那就是意象的規範。

魏子雲所指的意象，就是指國劇舞台上的一些虛擬動作。這些虛擬動作，所要擬示的意義，是要讓觀衆能了解到舞台上的無中生有，像開門，涉水等之虛擬動作等。

國劇中的這些意象規範，已經被視爲是國劇藝術的一大特色，因爲它在國劇舞台上運用相

當廣泛，各種虛擬動作，都需要演員在動作身段上去作藝術的呈現。

（中央日報記者屈振鵬訪問，刊七十一年三月十五日九版）

四八、談讀詩、唱歌、唱戲

——寄思果兄

你的錄音，我收到不少日子了。由於窮忙，還沒能照你的吩咐，邀約琦君、宜瑛、鼎鈞、詠九等友人來欣賞。不過，我已轉告他們，你已寄來好幾段國劇的歌唱，比上次寄來的，節目更多些，唱得也更加的好。我已訂妥時間，請他們到我家來茶敍。你的錄音，將是我們的耳福。

你在一次次的來信中，往往提到唱國劇的唸字吐音。對於你寄來的錄音，也一再的說到怕有不少字音唸得不正確，會有倒字或尖團不清的毛病。關於這些，我一向沒有深入研究，不敢跟你有所討論。雖然，我年輕的時候，迷過不少日子的戲，對於唸白時的上韻不上韻，唱時的字音開合張放與收歛，也都學過。像唱罵殿的「老王不幸把命喪」，開口時唱「老」字，要從「ㄌㄠ」發聲，唱「王」字要從「ㄨㄤ」發聲，慢慢張放到本音；收韻的時候，更應注意到頓挫。在唸白的時候，尖團易唸，因為我出生在中原地區，那地方的語言，就是尖團分明，不像閩越湖廣，在天賦上就受到了方言的限制。不過有些上口的舌齒音，像知道的「知」，天地的「天」，說話的「說」、「日」與「月」，都不是平時說話的音聲。這一類的字音，便只能從美上說，不能從字的本音上求了。這些字，如在國劇的唱唸中，去吐其本音，用我們平時說話用的那種音，就不好聽了。也不合國劇唸白與歌唱時的字音要求。俞大綱先生對梅程唱腔的比較一文，竟說梅腔接近生活，程腔則不接近生活的語言。這話並不正確，蓋歌唱必須以生活語言

為據。程限天賦，行腔叶字，略感斧痕而已。

就拿字音的聲轉來說，有時也無法向本音上，去要求它們的準確。譬如蘇三起解的流水，「蘇三離了洪桐縣」的「蘇」字，本音是第一聲，唱的時候，就得把它唱成第二聲，比本音稍高一些。還有「母親」的「母」字，本音是第三聲，但一入旋律，就會破壞了姜秋蓮當時向母親訴說配的流水「母親不必問其詳」，如以第三聲唱出「母」字，聽起來，像「木」字的音一樣，如唱第三聲，這段事情的膽性心情。應輕聲唱出這個「母」字，就顯得性格太烈了。

再說下句的「細聽女兒說從頭」。「細」字是第四聲（去聲），「女」字是第三聲（上聲），「說」是入聲（第五聲），「從」是第二聲（陽平），如照這些字的本音去唱，那就垮得不能聽了。所以一般的唱者，包括梅蘭芳與黃桂秋，都把「細」字唱得輕輕地，乍聽像「悉」字的音一樣，「女」字的音，也祇輕唱到第一、二聲之間，絕難唱到第三聲（上聲）那樣高，「從」字也是陰陽平之間：「說」字更是輕得去本音更遠了。因為唱以及上韻的唸，所要求的是旋律與音調上的和諧美，遂不得不使字音去作聲調的遷就。

關於這一個問題，在讀詩與唱歌上，也是如此。就拿詩經來說，有些詩的字音，如照今天的讀音去唸，無法使上下句的韻句和諧，不少古韻學家，也無法說得明白。我的師傳是「叶韻改讀」，譬如國風東山一詩，其中的「皇駁其馬，九十其儀；其新孔嘉，其舊如之何？」當年先生教我唸，把「馬」字唸成「姥」，「儀」唸成「俄」，「嘉」唸成「柯」；所以才一氣唸得順口。他如鄭風的叔于田：「叔于野，巷無服馬：豈無服馬，不如叔也，洵美且武。」這裡則把「馬」字讀作「姥」，「野」讀如「墅」，於是韻腳相協了。另一句「叔于狩，巷無飲酒；豈無飲酒，不如叔也，洵美且好。」這句中的「好」字，我的老師教我唸「吼」。

這就是我的師傳讀詩的原則。直到今天，我仍本乎我的老師傳給我的這一原則。雖然吳才老、陳季立、顧亭林等人，在古音上下過不少工夫。也無人能得到完美的結論。而我却認為「叶韻改讀」之說，是有道理的。此說援自朱晦翁。

譬如唱歌，也得變本音去遷就唱的聲韻。有一首兒歌，歌詞是：「我是小青蛙，我有兩個家，岸上住住，池塘裡划划；一會兒跳上來，一會兒又跳下，唱起歌來，呱呱呱呱！」其中的「下」字，我們平常說話，都說成第四聲（去聲），但在這首歌中唱起來，這個「下」字便是第三聲，如唱成第四聲，那就難聽了。不過，這個「下」字，在經典的音訓中，本就有三聲與四聲的音義之別。

我兒時讀詩，老師一再指點讀詩時應注意的所謂「韻律音」。這些韻律音，就是集在詩韻中的韻字。譬如琵琶行，「潯陽江頭夜送客，楓葉荻花秋瑟瑟。」其中的「客」字，教我們讀如「ㄑㄧㄝ」（入聲）。據師言，這是「京都」（長安）音。以下的入聲韻，都讀為「醉不成歡慘將別，別時茫茫江浸月；忽聞水上琵琶聲，主人忘歸客不發。」如「別」、「月」、「發」；都不能照我們今天平時說話的讀音去讀它。如照我們平時說話的字音去讀，所以「別」字讀成「ㄅㄧㄝ」；「月」字讀成「ㄩㄝ」；「發」讀成「ㄈㄚㄝ」。當年我老師說，古人讀音，未必如此，因為古人寫詩，大都被之管絃，字上了口去唱，本音自然要變了。這個道理，我們確能從任何歌唱中，去理解到。

那麼，國劇的唱唸，字音上的問題，自也不能出乎這個原則。字音還是應該在歌唱的旋律中去周圓。張放收歛，是不可違背音樂的原理的。像「王」字啓口聲是「ㄨ」，放口聲是「ㄤ」，

收韻的時候，就不能從「尢」的聲律中，變成「ㄨ」或「ㄩ」或「ㄚ」。至於字的音聲在字句中，它應是因勢而整體在歌唱聲韻的齊一和諧中，不能單獨去要求它的本音。言菊朋的唱腔不是有這樣的毛病嗎！

這是我個人的「瞎說」。這些話，也只是我從兒時讀詩的原則上，引用到這上面來的。錄音帶既然買來了，我又沒有可唱國劇的嗓子，三十多年沒有開過口了。我還是勝利那年在南昌，登過一次台之後，就再也沒有吊過嗓子。戲雖還不時去欣賞，劇評也偶然應酬；也曾立下志願，想寫一本有關國劇舞臺藝術的書，却迫於生活，到如今還只是一個願望。常想，能跟你在一起研究，我就更得盆了。可是，我們何時能相聚呢？

國立中央圖書館出版品預行編目資料

國劇的舞台 / 魏子雲著 -- 初版 -- 臺北市：臺灣學生，
民 79 二刷
　08,328面；21 公分 --（民俗研究叢刊；4 ）
　ISBN 957-15-0065-8（精裝）-- ISBN 957-15
-0066-6（平裝）

　1.國劇 - 論文，講詞等
982.107

國劇的舞台 全一冊

著作者：魏　　　子　雲
出版者：臺灣學生書局
發行人：丁　　　文　治
發行所：臺灣學生書局
　　　　臺北市和平東路一段一九八
　　　　號
　　　　郵政劃撥帳號○○○二四六六八
　　　　電話：三六三四一五六
　　　　FAX：三六三六三三四
記本
證書
字局
號登
：行政院新聞局局版臺業字第一一○○
　　　號
印刷所：淵明印刷廠
　　　　地址：永和市成功路一段一43巷五
　　　　五號
　　　　電話：九二八七一四五
香港總經銷：藝文圖書公司
　　　　地址：九龍又一村達之路三十號地下
　　　　後
　　　　座電話：三八○五八○七
中華民國七十五年元月初版
中華民國七十九年五月二刷

定價　精裝新臺幣二五○元
　　　平裝新臺幣二○○元

98202

ISBN 957-15-0065-8（精裝）
ISBN 957-15-0066-6（平裝）

民俗研究叢刊